U0047116

Hermes
the origin of messages and media

國家圖書館出版品預行編目（CIP）資料

字體的技藝：從字體選擇、文字編排到版面形塑，當代字體排印大師 30 年的美學實踐 / 羅伯·布林赫斯特（Robert Bringhurst）著；陳中寬譯．王明嘉審定 .-- 初版 .-- 臺北市：英屬蓋曼群島商網路與書股份有限公司臺灣分公司出版：大塊文化出版股份有限公司發行，2021.09
面；　公分 .--（Hermes；19）

譯自：The Elements of Typographic Style

ISBN 978-986-06615-5-2（平裝）

1.　平面設計 2. 字體
　　　962　　　　110012311

Hermes 19

字體的技藝

從字體選擇、文字編排到版面形塑，當代字體排印大師 30 年的美學實踐

The Elements of Typographic Style

作者｜羅伯·布林赫斯特（Robert Bringhurst）
譯者｜陳中寬
審定｜王明嘉
特約編輯｜黃亦安
責任編輯｜江灝
美術設計｜海流設計
出版者｜英屬蓋曼群島商網路與書股份有限公司臺灣分公司
發行｜大塊文化出版股份有限公司
　　　臺北市 105022 南京東路四段 25 號 11 樓
　　　www.locuspublishing.com
TEL ｜ (02) 8712-3898 FAX ｜ (02) 8712-3897
讀者服務專線：0800-006689
郵撥帳號｜ 18955675 戶名：大塊文化出版股份有限公司
法律顧問｜董安丹律師、顧慕堯律師
總經銷｜大和書報圖書股份有限公司
地址｜新北市 24890 新莊區五工五路 2 號
TEL ｜ (02) 8990-2588 FAX：(02) 2290-1658
製版｜中原造像股份有限公司
初版一刷｜ 2021 年 9 月
定價｜新臺幣 750 元
ISBN ｜ 978-986-06615-5-2
版權所有 翻印必究

Printed in Taiwan

繁體中文版未收錄英文版附錄 D 與 E。
附錄 D 的內容爲從十五世紀至今的字體設計師名單，設計作品涵蓋拉丁、希臘、西里爾與希伯來字母。
附錄 E 的內容爲活字鑄造行與數位字體發行公司的名單，它們依循同樣的傳統，製造出重要的作品。

字體的技藝

THE
ELEMENTS
of
TYPOGRAPHIC
STYLE

從字體選擇、
文字編排到版面形塑，
當代字體排印大師30年的美學實踐

作者　羅伯·布林赫斯特（Robert Bringhurst）
譯者　陳中寬
審定　王明嘉

謹將本書獻給
文字世界中的朋友與同行：
作家與編輯、
印刷與出版人員，
各司其位，將文字與書籍，
送上或崎嶇、或平穩的道路。

目錄

、、、凡て文字言語に渉るは、理の迹なり。全く正理に非ず。其の迹に因りて、迹無き物を悟るべし。故に禪家には不立文字と云はずや。凡て見る事聞く事意識に落つるに因りて、心には自在を得るの道理を知れども、更に心の如く成りがたく、学術も聖経賢伝を暗記する人多いと云へども、道を見つける人なき故、聖賢に至る人少なり。兎にも角にも此の意念と云ふ大病、霊明の開くる期有るべあらず。

、、、意念を去り、恃む場所を離る時は、唯寓然とし

て取認なし。如何して正理に至らん。

、、、容易、、、

——凡是文字言語所述說的，都已經消逝，如同動物留下的足跡。所以禪宗大師並不認為文字是最終的依歸。目標應該是利用足跡、文字、符號，達致眞道之境，但是眞道本身並不是符號，並不會留下足跡。眞道無法藉文字參透。我們只能循著文字的蹤跡，接近眞道。一旦我們執著於符號、理論、解釋，就不可能領悟眞正的道理。

——但是我們放棄了符號與解釋，不就只剩下空無的存在？

——是的。

木村久甫
《劍術不識篇》（1768年）

Siamo convinti che una grande rivelazione può uscire soltanto dalla testarda insistenza su una stessa difficoltà. Non abbiamo nulla in comune coi viaggiatori, gli sperimentatori, gli avventurieri. Sappiamo che il piú sicuro – e piú rapido – modo di stupirci è di fissure imperterriti sempre lo stesso oggetto. Un bel momento quest' oggetto ci sembrerà – miraculoso – di non averlo visto mai.

在我看來，只有頑固地專注在單一的問題上，才會有真正的頓悟。發明家、冒險家、旅行到遠方異國的人，我都不認同。想在內心啟發驚奇感，最可靠、最快的方式就是認真專注凝視某件東西。突然之間，它就會如奇蹟一般，呈現出前所未見的樣貌。

<div align="right">

切薩雷・帕韋斯（Cesare Pavese）
《與路可的對話》（*Dialoghi con Leucò*，1947 年）

</div>

序言

談字體排印的書很多，有不少本身也將字體排印藝術發揮到淋漓盡致。不過，我最初想把字體排印的原則編成簡單的一本書的時候，首先想到的模範是威廉·史特隆克（William Strunk）與 E.B. 懷特（E.B. White）所著的寫作技巧指南《風格的要素》（*The Elements of Style*）。那是一本具體而微的傑作，簡短的篇幅正是它的精髓所在。而這本書比《風格的要素》篇幅還長，是有原因的。

字體排印要合於道理，至少必須合於兩種道理：視覺和歷史。字體排印的視覺面向是隨時可見的，這門技藝的視覺特質相關研究材料也很多。字的形體與其用法的歷史意義，只要是接觸過手稿、刻文與古書的人都看得出來，只是其他人卻不常注意。因此，這本書不再只是小小的一本字體排印常規指南，而是筆者徜徉在文字的荒野中所累積的經驗談：一部分是記錄在這趟旅程中所見到的珍禽異獸，一部分則是探討這個世界中的生態法則、生存之道與倫理觀念。在我眼中的字體排印原則，並不是一系列硬梆梆的慣例，而是魔幻的文字叢林中的部落法則，這片叢林處處聽得見古老的聲音，新的聲音往往寄託在被遺忘的形體中。

但是，我心中還縈繞著一個問題。現今能正確思考的人都在努力不要忘記：全世界的人都有權利與眾不同，更有權利脫離社會主流──那怎麼能把規則寫成書呢？這些戒律、建議與指示，背後有什麼理

由和權威？字體排印師應該和其他人一樣，不管是跟著別人的腳步，抑或自己開拓道路，都該享有充分的自由吧？

字體排印能蓬勃發展，是因為有著大眾共同的關注。如果大家沒有一個共同的渴望、共同的方向，那麼當然不可能踏出路來。字體排印師若有著當開路先鋒的決心，就必須和其他獨行者一樣，穿過杳無人跡的荒野，逆著大地的紋理，碰到大路也只能在破曉前的寂靜中匆匆通過。這本書寫的並不是字體排印世界中的孤獨闖蕩，而是那些蜿蜒在字體排印的傳統核心中，先人不斷踏過的古老道路。該不該走上這些道路，什麼時候踏上、離開，我們都有選擇的權利──但是要先知道路在哪裡，通往哪邊去。如果這樣的傳統被隱藏、被遺棄，我們就少了這份自由。創意到處都有，但是如果通往先人成就的路途被切斷、任由荒煙漫草生長，那麼許多新創意也會面臨阻礙。

如果你把這本書當成指南，那麼想離開道路探險時，就盡情去探險吧。畢竟走上一條路，必然會有離開的時候，這正是道路之用。請盡情打破規則，更要破得漂亮、破得有意、破得美妙。規則之存在，等著被打破也是一用。

字的形體不斷在變，卻沒有產生太大的差異，因為字是活的。羅馬字形印刷的書本自十五世紀下半葉出現後，如何讓字體排印清楚易懂的基本原則，也沒怎麼改變過。事實上，連遠在西元前 1000 年、用蘆葦筆在莎草紙上書寫僧書體（hieratic）文字的埃及抄寫員，都能熟知與應用本書探討的易讀性與設計原則。這些抄寫員的作品，在開羅、倫敦與紐

約的博物館都可以看到，在三千年後的今天，仍是如此活潑細緻、清晰易讀。

世界上有很多種不同文字系統，但是設計良好的頁面，不管是來自唐代中國、新王國時期的埃及，還是文藝復興時期的義大利，我們都能夠輕易辨識出來。這些不同時空的設計原則，即便相隔如此遙遠，卻都是建構在同樣的基礎上：人體的結構與比例──尤其是眼睛、雙手與前臂──以及心智的解剖構造。我們的肉眼雖然看不見後者，它卻與前者同等真實、有著同等的高要求，也會帶來同等的感官刺激。我不喜歡說這是普世的原則，因為這些原則幾乎是人類所獨有。狗或螞蟻如果能「閱讀」或「寫作」，也只是透過化學性感應的途徑。總而言之，字體排印的深層原則極為穩定，經得起人類流行或風尚的無數流變。

的確，字體排印師的工具如今改變的幅度與速度都相當驚人，但這本書並不是特定某種字體排版系統或媒介的使用手冊。這本書的讀者大部分應該都是用電腦在做數位排版，但用的是什麼電腦品牌、哪種專屬軟體的哪一個版本，我都沒有成見。風格的基礎，在於字體排印師為自己設定的目標，而不在於各種設計工具多變莫測的特性。換句話說，字體排印並不只是後述語言（PostScript），後述語言是將字型與排版設計轉換為程式碼的電腦語言，需要倚賴電腦裝置，但字體排印是獨立於任何裝置之外的。我希望不管是手工排版鉛字、用平版印刷機印樣的藝術匠人與古物研究者，或是用螢幕或雷射印表機校稿、再把檔案用電子方式傳到高解析度輸出機的設計師，都能覺得這本書有用，這樣我才算完成了任務。

字體排印這門技藝，是為人類語言賦予耐久的視覺形式，因此也賦予語言獨立的生命。字體排印的核心實材是書法——富有生命與話語的手，在袖珍舞台上跳的舞蹈——根系更生長在充滿生命的沃土上，也許枝枒每年都會攀附在新出現的機器，但只要根系還活著，字體排印都能帶來真正的愉悅、真正的知識、真正的驚喜。

與字體排印工藝相鄰的領域，一邊是寫作與編輯，另一邊是視覺設計，這條共屬的邊界很長，代表這些專業擁有許多共同關注焦點。然而，字體排印並不屬於這兩者，因此這本書既不是編輯手冊，也不是設計課本，儘管在主題上也與這兩種領域有重疊之處。本書寫作的首要觀點，還是字體排印——也希望這樣的一個觀點，能為工作或興趣主要在相近領域的人，帶來一點收穫。

*

本書自 1992 年初版問世到現在，字體排印領域經歷了不少事情。不過，字體排印的本質並沒有改變，仍是一種活的文化傳承，每個新世代都希望能增枝添葉，讓它更為豐富。在浪潮滾滾的表面下，其實字體排印並沒有太大的改變。本書從初稿階段到現在，我都承蒙許多朋友透過言談與作品，給我許多幫助，包括凱·亞摩特（Kay Amert）、史坦·貝文頓（Stan Bevington）、約翰·德雷法斯（John Dreyfus）、克里斯平·艾斯泰德（Crispin Elsted）、格倫·格魯斯卡（Glenn Goluska）、彼得·寇克（Peter Koch）、維克多·馬克斯（Victor Marks）、喬治·佩爾勒（George Payerle）、亞德里安·威爾遜（Adrian Wilson）、赫爾曼·察普夫

（Hermann Zapf）。這些人有幾位已經不在人世，但是他們的人生，讓整個世界都更加豐富。

二十年來，這本書經歷了十來次大小修訂。倫敦聖布萊德印刷圖書館（St Bride Printing Library）、柏克萊班卡夫特圖書館（Bancroft Library）以及無數其他組織，都了給我許多幫助。新的朋友、同事、讀者、譯者，也都提供了有用的建議。許多幫助我的人都在第478頁的後記中點出，我對他們都十分感謝。

R.B

文藝復興時期（十五與十六世紀）：筆畫漸調；人文主義（斜）軸心；筆畫尾端為筆寫樣式（pen-formed），乾淨俐落；襯線貼生或陡峭；字腔大；義大利斜體與羅馬正體地位平等，各有各的字形設計。

巴洛克時期（十七世紀）：筆畫漸調；軸心多變；襯線貼生；筆畫尾端呈淚珠狀；字腔中等；義大利斜體居次要角色，並與羅馬正體設計相近。巴洛克字形常會有次要軸心，但筆畫的主要軸心通常是斜的。

新古典時期（十八世紀）：筆畫漸調；理性主義（直）軸心；襯線精緻貼生；筆畫尾端呈淚珠狀；字腔中等；義大利斜體完全為羅馬正體附庸。

浪漫主義時期（十八與十九世紀）：筆畫極漸調；理性主義軸心更強烈；襯線陡峭纖細；筆畫尾端呈圓形；字腔小；義大利斜體完全為羅馬正體附庸。不論是新古典或浪漫主義字母，主要軸心通常是直的，次要軸心是斜的。

字詞釋義：

陡峭（abrupt）：襯線與字幹交接處有明顯角度

貼生（adnate）：襯線與字幹連接處圓潤流暢

字腔開口（aperture）：C、G、a、c、e、s等字母被筆畫圍住的空白

淚珠狀（lachrymal）：形狀如淚珠

漸調（modulated）：同一弧形筆畫有規律地從粗到細逐漸變化

寫實主義時期（十九世紀與二十世紀初期）：筆畫不漸調；暗示性直軸心；字腔小；無襯線，或襯線陡峭並與主要筆畫同粗；無義大利斜體，或以傾斜羅馬正體代用。

幾何現代主義時期（二十世紀）：筆畫不漸調；字碗通常呈圓形（等於無軸心）；字腔中等；無襯線，或襯線與主要筆畫同粗；無義大利斜體，或使用傾斜羅馬正體代用。不過，字體建模往往比乍看之下要細緻得多。

抒情現代主義（二十世紀）：重新發現文藝復興時期的字體形態；筆畫漸調；人文主義軸心；筆寫型襯線與筆畫尾端；字腔大；部分義大利斜體不再是羅馬正體的附庸，重回自主的字體造形。

後現代主義（二十世紀末期與二十一世紀初期）：時常諧擬新古典、浪漫主義或巴洛克字體形樣；理性主義或多變軸心；襯線與筆畫尾端尖銳；字腔中等（後現代主義字母有許多種，這裡僅提供一種範例。）

rigo Habraam numerā

a mofaica lege(feptim

r)fed naturalı fuit ratio

idit enim Habraam de

m quoq3 gentium patr

s oés gentes hoc uidelic

m eft:cuius ille iuftıtiæ

us eft:qui poft multas

imum omnium diuin

o nafcerétur tradidit:ue

gnum:uel ut hoc quaf

fuos imitari conaret:au

um nobis modo eft.Po

尼可拉斯‧詹森（Nicolas Jenson）是在威尼斯工作的法國字體排印師，
這是他在 1469 年所刻的羅馬字型，原始印刷字體大小約為 16 點，本圖
的字是詹森所刻印的實際字型放大兩倍。這是第 16 頁上圖字體（即布魯
斯‧羅傑斯〔Bruce Rogers〕所設計的 Centaur 體）的始祖字形。

1.1 首要原則

1.1.1 字體排印的存在，是為了榮耀文字內容

字體排印就像演說、音樂、舞蹈、書法，以及任何能賦予語言優美裝飾的藝術一樣，有心即可誤用。透過這門技藝，可以澄清、發揚與分享文本的意義（或缺乏意義），卻也可以為其故意偽飾。

現今世界充斥不請自來的文字，字體排印常需先引人注意，才會有人閱讀。但是閱讀時，字體排印卻又得放開讀者的注意力。因此，欲表達意義的字體排印，是如雕像一般矗立不動、近乎隱形。字體排印另一個傳統目標，是歷久不衰，這並非指千年不變，但是要超越流行。字體排印的最高境界，是成為語言的視覺形體，連結永恆性與時代性。

字體排印要歷久不衰，易讀性永遠是基本原則之一。另一個基本原則的等級又更高：某種賦予頁面能量與生命的興味，不管值不值得讀者去注意。體現興味的方式千變萬化，也有很多種說法：素淨、活潑、歡笑、優雅、喜悅。

這兩個原則，不管是名片、說明書或郵票，任何情境的字體排印都適用，儘管方式可能不同。這些原則同樣適用在宗教聖書、文學經典與其他有志流傳的書籍上，甚至股市報告、航空時刻表、牛奶盒、分類廣告也都在有限程度內適用這些原則。但是

歡笑、優雅與喜悅，和易讀性一樣，都需要文本的意義在先，而意義必須來自作者、文字、主題，而不是字體排印師。

1770 年，一位英國國會議員提出了一項法案，條文如下：

> ……所有女性，不論年齡、階級、職業或教育程度，或爲處女、未婚女性或寡婦，若……利用香味、化妝、美容洗液、假牙、假髮、腮紅、鐵製束腰、鯨骨圈、高跟鞋或臀墊，侵擾、誘惑國王陛下的臣民，並欺騙成婚，則應以禁止巫術之法律懲戒之……且……若遭定罪，則該婚姻失效。

在我看來，字體排印的功能並不是助長女巫之術，也不是爲這般深怕遭誘受騙的人強化心防。字體排印的滿足感，來自發揚一段文本的意義，甚至提昇文本的境界，而不是爲空洞的文字噴上香水、擦脂抹粉、套上束腰，欺騙粗心的讀者。但即使是分類廣告或電話簿這種平凡無奇的文字，透過字體排印好好洗個澡、換個衣服，也會有不錯的效果。還有許多書本，彷彿戰士、舞者或高僧，若妝點一下、甚至鼻子插根骨頭，不分男女都會好看得多。

1.1.2 字體本身有其生命與尊嚴

字的形體如果能夠發揚、榮耀人類所見所言，那麼字型本身也該是被榮耀的對象。精心創作的文句，該有精心挑選的字型搭配；精心挑選的字型，編排也需要匠心的情感、智慧、知識與技藝。文句、字型與編排，一環扣著一環，字體排印這一環

出於尊敬、禮貌與純粹的喜悅，也該像其他環節同等堅固。

最早的書寫只是人類留下的足跡、記號。書寫就像說話一樣，本是再自然不過的行為，卻在人類的手中出現至為複雜的變化。字體排印師的工作，向來是為書寫的那隻手，添加一道不同於自然的刻意鋒芒、一層人造的秩序。字體排印師的工具幾百年來有所演變，字型究竟應該多刻意，也因時因地有不同偏好，但是從手稿轉化到印刷的過程，本質上並沒有什麼改變。

本來，字型的目的只是單純的複製。字體排印師的本份是模仿抄寫員的字跡，快速、精準地印出副本。抄寫員抄一份手稿的時間，字體排印師就可以印出幾十、幾百，甚至幾千份相同的內容。如今，文字付諸排字不再是為了這個理由。影印、數位掃描、平版印刷盛行的今天，手寫稿件的複印已經和排版印刷一樣容易。然而，字型設計師的任務沒什麼變，仍然是服務書寫的那隻手，為這隻手營造幻覺，令人以為它擁有超人速度、堅持、耐心與精確。

一言以蔽之：字體排印是理想化的書寫。現今的作者書法技巧大都比不上古早的抄寫員，但他們卻能透過不同的表達方式與文句風格，勾勒出無窮種理想的書寫。面對這些看不見、甚至無形的意象，字體排印師必須用有形的形體回應。

設計不良的書籍，字只是無精打采地佇立，像是草地上的瘦馬。設計死板的書籍，字像是隔夜的麵包，端坐在書頁上。如果是一本好好做出來的書，設計、排版與印刷都做好份內的事，那麼不管有幾

千行、幾千頁，字都是活的，在位置上律動著，甚至起而手舞足蹈，活力滿溢版面。

發揮創意，順應字的本質，聽起來很單純，卻是艱難而收穫滿滿的任務。理想狀況下，字體排印師的本份應該僅僅如此——這就夠了。

1.1.3 風格，不只是某種特定風格

出自班雅明談卡爾‧克勞斯（Karl Kraus）的論文之第二部分，收錄於《啟迪》（Il-luminationen，1955 年於法蘭克福出版）。英文翻譯出自華特‧班雅明的《省思》（Reflections，彼得‧狄米茲〔Peter Demetz〕主編，1978 年出版於紐約）。

哲學家華特‧班雅明（Walter Benjamin）是如此定義文學風格：「在語言思維的廣袤領域中自由移動、卻從不陷入平庸的能力」。在這樣寬廣、充滿智慧的定義下，字體排印的「風格」指的不是某種特定風格——你的風格、我的風格、新古典風格、巴洛克風格——而是指一種能力，讓你踏遍整個字體排印領域，跨出的每一步都是優雅、充滿生命力，而不陷於平庸。字體排印若擁有風格，即使走在熟悉的道路也不會流於陳腔濫調，碰到新的環境會提出創新的解決方法，也不會賣弄讓讀者困擾的設計，刻意尋求讚美。

字體排印之於文學，就像演奏之於作曲，是一種必要的闡釋行為，不論真知灼見或是駑鈍之詞，都有無窮的解讀空間。很多字體排印的對象離文學很遠，因為語言的用途很多，包括包裝與宣傳。字體排印和音樂一樣，有些人是拿來操縱情感與行為，而是不是滋潤心靈。但不管是字體排印師、音樂家或其他人類，最好的一面都不是這樣。最優秀的字體排印，宛如慢速的表演藝術，值得我們如欣賞音樂一般學習品味，也能為心靈帶來一樣的豐富與愉悅。

同樣的字母與頁面設計，可以用在聖雄甘地的傳記上，也可以用在生化武器使用部署說明書上。同樣的文字，可以寫情書也可以寫攻擊信件，而同樣是情書，也可以用來操縱、勒索他人，不一定是帶來身心喜悅。顯然不管是書寫或印刷，文字都不必然是高貴或值得信賴的。然而，一代代的男男女女都透過書寫或印刷，記錄、分享他們內心深處的願望、感覺、夢想與恐懼。他們才是字體排印師該負責的對象，不是靠文字勒索、投機或謀取暴利之徒。

1.2 戰術

1.2.1 著手設計前，先閱讀文本

字體排印師最根本的任務，就是闡釋、傳達文本。文本的語氣、節奏、邏輯結構、篇幅大小，都會決定字體排印的形式有哪些可能性。字體排印師之於文本，就像劇場導演之於劇本、演奏家之於樂譜。

1.2.2 在文本的內部邏輯中，
發掘字體排印的外部邏輯

長篇小說通常是從頭到尾不中斷的文字，或是一系列無名的場景。研究論文、教科書、食譜與其他非文學類的書籍，就不是這樣一氣呵成，通常有一層一層的章標題、節標題、副標、整段引文、註腳、尾註、清單、案例等等，這些元素在手稿上可能並沒有寫清楚，作者心中卻想得很清楚。每一種元素都需要自己的字體排印特性與形式，才能幫助讀者理解。文本的每一個階層的表示形式都必須前後一致，雖各自不同，彼此間通常又要和諧匹配。

因此，字體排印師的第一項工作，就是要閱讀、理解文本；第二項工作則是分析文本，梳理結構。完成之後，字體排印的闡釋工作才能開始。

如果文本有許多階層或是分許多章節，那麼可能不只需要標題和副標，還需要逐頁標題，在每一頁或每個對頁出現，提醒讀者現在造訪的是書中知識的哪一個鄰里。

小說很少需要這樣的「路標」，但是常常需要別種形式的字體排印記號。彼得・馬西森（Peter Matthiessen）的小說《遠托爾蒂》（*Far Tortuga*，1975 年於紐約出版，肯尼斯・宮本〔Kenneth Miyamoto〕設計）就用上了兩種字體大小、三種不同的邊界寬度、在版面上浮動的段落以及其他字體排印技巧，區分角色的想法、對話與動作。肯・克西（Ken Kesey）的小說《有時冒出了一個很棒的念頭》（*Sometimes a Great Notion*，1964 年於紐約出版）乍看之下像是一般的散文體，卻屢屢在同一個句子中交替使用羅馬正體或義大利斜體，分別代表角色向其他人說的話與默默對自己說的話。

參見亞里斯多芬尼斯（Aristophanes）的《四喜劇》（*Four Comedies*，1969 年於密西根安娜堡出版）、丹尼斯・泰德拉克的《尋找中心》（*Finding the Center*，1972 年於紐約出版；第二版 1999 年於內布拉斯加州林肯出版）、歐仁・尤內斯庫的《禿頭歌女》（*La Cantatrice chauve*，1964 年於巴黎出版）及《兩個人的妄想》（*Délire à deux*，1966 年於巴黎出版）。

詩歌與戲劇需要的字體排印設計，往往更多采多姿。道格拉斯・派克（Douglass Parker）譯自古希臘文以及丹尼斯・泰德拉克（Dennis Tedlock）譯自祖尼語的作品，都會混用各種大小的羅馬正體、義大利斜體、粗體、小型大寫字以及全大寫字，仿擬音樂中的強弱記號。羅伯特・麥辛（Robert Massin）為歐仁・尤內斯庫（Eugène Ionesco）的劇本所做的設計，本身就像一場表演，運用交錯的行列、拉長與融化的字母、墨點、圖像文字，劇中每一個角色還都有專屬字體。其他藝術家如紀堯姆・阿波里奈爾（Guillaume Apollinaire）與蓋・

戴文波特（Guy Davenport）的作品，有時根本消弭了作家與設計師的角色界線，文字與字體排印融為一體，亦文亦畫。

字體排印師必須分析文本，揭示文字的內部秩序，正如演奏家必須在表演中揭示音樂的內部秩序一樣。但是讀者就像音樂聆聽者一樣，在事後應該可以閉上眼睛，看見文字內部蘊含的意義。字體排印的「表演」，必須凸顯文字內部的結構，但本身不能取代結構。字體排印師就像其他藝術家與工匠，也像演奏家、作曲家與作家，工作完成，就應該隱身。

1.2.3 文字與其他元素（如相片、說明、圖表、圖示、注解）的視覺關係，應該反映其實質關係

如果文字和其他元素有所關連，那該如何配置？如果有注解，該放在頁面側邊、頁尾、章節末尾，還是全書末尾？如果有相片或其他插圖，該與文字一起排版，還是自成一個部分？如果相片有文字說明、出處或標題，該放在相片旁邊，還是分開置放？

如果文本不只一種語文——印度、加拿大、瑞士、比利時與其他多語言國家的出版品，或是全球化企業需要的多語說明書，都會有這種情況——那麼這些迥異卻地位平等的文本，該如何安排？應該並排呈現，強調各語種的平等（或許還能共用插圖），還是一前一後呈現，強調各語種的獨特性？

不管與文字的關係為何，相片或地圖有時因為需要不同的紙張或墨水，必須與文字分開。這種情

況下，需要什麼樣的字體排印，才有利讀者交互參考？

除此還有許多類似問題，是字體排印師日常工作中每天都要面對的，答案卻不能一概而論。字型設計的頁面是一張地圖，除了描繪人的心智，往往也描繪其所處的社會秩序。而不管是變好或變壞，人的心智與社會秩序，都是會不斷改變的。

1.2.4 不管是選擇單一字體或多種字體，字體的選擇都要能發揚、榮耀文本

字型設計這門技藝，從頭到尾都是在講一件事：帶著敏感與智慧的心，選擇與使用字體。本書會持續探討這個原則的各個面向，並且在第六、第七與第十一章深入討論。

每一個字形，就像字詞、語句一樣，都有其調性、質感、性格。選擇一個文本、一種字體的當下，就是兩條思路、兩套節奏、兩類智性，甚至可說是兩種個性的交會。文本與字體或許不用永愛不渝，但也不能相互打架。

字型排版最基本的思考方式是：字母（或中文的所有漢字）是一個零件可以互換的系統。例如，form 這個單字只需要經過部分修改，不需全部重來，就可以變成其他單字如 farm、firm、fort、fork、from，再多費點力氣，甚至可以變成單字 pineapple。早期的排字師使用的鉛字盤，是分格的木製淺盤，盛裝幾百個這種可以自由拆組的小元件，這些比單字更小的資訊元件，就是用金屬鑄成的鉛字，全部是標準規格，等著排成有意義的組合，印完後打散再排成新的樣子。排印師的鉛字

盤，是現代電腦的鼻祖之一，難怪排字的機械化雖然非常晚，卻是最先電腦化的技藝之一。

但是排版匠手上的活字與電腦程式設計師所處理的位元，還是有一項根本的差異。活字不管是用硬金屬手工排版、軟金屬機器排版，還是電腦數位排版，每一個逗點、每一個括號、每一個字母 e、甚至在語境中每一個空格，除了其明顯的符號意義之外，都具有本身的風格。每一個字母不只是有用的符號，也是微小的藝術品，它的意義不只在於「說了什麼」，也是它本身「是什麼」。

字體排印的藝術與技巧，就在於操作這些具雙重意義的資訊片段。優秀的字體排印師，操作字母必然富有智慧、條理與敏感度。字型選得不好，那麼文字在語言上的含意與字體視覺上的弦外之音之間，便會顯得扞格不入、虛偽不實、各吹各調。

1.2.5 形塑頁面、框住文字，讓頁面闡明每一個元素、元素之間每一層關係，以及文本邏輯上每一個細微之處

選擇頁面的形狀，並且將文字排入頁面，就像是將一幅畫作裱框、懸掛展出。立體主義的畫裱上十八世紀的鍍金框，或是十七世紀的靜物畫置入鉻質細框，都是無理之舉；同樣地，來自十九世紀的英國文本，選擇來自十七世紀法國的字型，又排在德國現代主義的不對稱頁面上，也是荒誕不經。

如果文本很長、空間很小，或是元素太多，可能就得採多欄排版。如果圖與文在頁面同時出現，那麼有主從之分嗎？兩者受注目的次序或程度會變

嗎？文本適合永遠對稱排版、永遠不對稱排版，還是介於兩者之間？

回到之前的討論，文本適合的是左右齊行的流暢無阻，還是左齊右不齊排版所喚起的秩序與混亂之舞？（本書英文版右頁的逐頁標題與側邊注解一度曾設定為左齊右不齊，左頁則設定為右齊左不齊。這種作法在注解少、篇幅短時頗為有效，但當篇幅變長、注解數量變多時，便一律以左齊右不齊為原則。閱讀方向由右至左的文字如阿拉伯文和希伯來文，非常適合右齊左不齊排版，但如果拉丁、希臘與泰文字母等閱讀方向由左至右的文字，右齊左不齊排版會強調每一行的末尾而非起頭，不適合長篇幅的文字。）

頁面形塑與字體選擇必須一併考量，兩者都是字體排印設計的固定課題。頁面的形狀與比例，我們會在第八章深入討論。

1.2.6 即使是不重要的小細節，也要全神貫注地設計

字體排印師要排的文字，有時候只是一個過場，就像演奏家在曲子段落間也會碰到過場樂句一樣。即使是柏拉圖或莎士比亞的著作，必定也有一些平淡乏味的文字：頁碼、場景編號、注解、版權聲明、出版社名字與地址、封面上的誇飾之辭，更別說內文本身也有一些轉場或背景說明的文句。但是，優秀的音樂家光靠幾句陳腔濫調、一段簡單的旋律，就能創作出扣人心弦的歌謠；同樣地，字體排印師拿到參考書目或蕪雜的文字，也應該能排出深刻優美的版面。要有這樣的能力，就必須尊重整個文本、尊重文字本身。

或許這個原則該重新下標：不重要的小細節，特別
要全神貫注地設計。

1.3 本章大要

規則總是有例外，總是有出怪招、奇招的藉口。但
我們或許可以同意，字體排印一般來說，應該如此
為讀者服務：

- 引領讀者進入文本
- 呈現文本的意義與調性
- 凸顯文本的結構與秩序
- 連結文本與其他既有元素
- 讓讀者心靈平靜、精力飽滿——這是閱讀的理想
 狀態

除了服務讀者之外，字體排印也像音樂演奏或劇
場製作，還有兩種其他目的。首先，必須榮耀文本
本身的意義——認定文本值得字體排印師去傷腦
筋。第二，也必須榮耀字體排印本身的傳統，並為
這個傳統注入活水。

02

節奏與比例

2.1 水平律動

自古以來，人的「思緒」常會比喻成紗線的「絲緒」。英文中，說故事的人也稱作「紡紗者」（spinner of yarns），但真正造出故事的人——詩人，卻是「編織」（weave）出筆下的詩篇。這樣的比喻，本來是將無形之聲具象化，但在抄寫員手中，卻化為有形的實體。爐火純青的抄寫員，筆下的字質感均勻柔軟，於是他們將寫滿字的頁面稱為 textus，也就是拉丁文的「織物」，後來英文的「文本」（text）就是從這個字衍生而來。

不管是電腦還是排字盤，排版的工具就像是織布機，而字體排印師就跟抄寫員一樣，通常都致力於織出盡量均勻的頁面。設計良好的字體，排在頁面時應該能呈現活潑、均勻的質感，但是如果字母、行列與字詞的間距設計不當，就彷彿整塊布料被撕碎了。

再打一個古早的比方：不管是排印或手寫的頁面，文字的密度都稱為頁面的灰調（color）。這跟印墨的顏色無關，而是指許多字母構成的文字方塊是多暗或是多黑。滿足易讀性、邏輯次序的要求後，「灰度均勻」通常就是字體排印師的目標。字體排印的灰調由四種因素決定：字體設計、字母間距、單字間距，以及行列間距。這四種因素並非各自獨立，而會互相影響。

2.1.1 決定文字間距時，
要考量字型的大小與自然的字母間距

字體大小的單位通常是派卡（pica）與點數【編注：point，中文世界的設計師常直接以 pt 稱之】，兩者會在 400 至 402 頁與 470 至 471 頁詳細說明。不過，字與字的橫向間距設計也會用到 em 這個單位，而 em 是會連動變化的。一個 em 等於文字所使用的字型大小，所以如果字型是 6 點；1em 就是 6 點，字型是 12 點，1em 就是 12 點；字型是 60 點，1em 就是 60 點。所以，不管字型多大，寬 1em 的間距在比例上都是一樣的。

12 pt em 18 pt em 24 pt em 36 pt em

排版裝置通常會再把 em 細分成更小的單位，例如較老舊的機器常常會把 1em 分成 18、36 或 54 等分的單位，新的裝置則通常以千分之1em 作單位。字體排印師在實務上，常會用簡單分數來表達比 1em 的寬度：½em、⅓em 等等，因為他們知道不同機器的最小單位實質寬度並不一樣。我們將 ½em 稱為 en。

如果排版時選擇文字右側不對齊，那麼字詞間距（word space）就會固定不變。但是如果文字像本書一樣左右對齊（justified），字詞間距就會有彈性。不管採用哪種對齊方式，理想的字詞間距會因情境而有所不同。字母適距（letterfit）、印字用墨、字型大小，都會影響字詞間距。如果字體的字母間距較鬆、或者是粗體字，字詞的間距就必須大一點。字型較大時，如果字母間距較緊，字詞間距

$\dfrac{M}{3}$ $\dfrac{M}{4}$ $\dfrac{M}{5}$

也可以收緊一點。一般字型大小的內文字體，字詞間距通常是 ¼em，也可以寫成 M/4（¼em 通常約略等於字母 t 的寬度，或是稍大）。

語種也會影響字詞間距。詞形變化多的語言如拉丁文，字詞之間通常有標明文法形態的詞尾區隔，因此字詞間距可以小一點。英文以及其他變化較少的語言，字詞間距必須充足，閱讀才有效率，否則讀者若要看懂一行字，彷彿像破解密碼一樣難。

左右對齊的文字，最小字詞間距設在 ⅕em（M/5）較合適，平均字詞間距可以 M/4 為目標，最大字詞間距則設為 M/3 較合適。但是如果字體的字母間距較寬鬆、或字型較小，平均字詞間距可能就要以 M/3 為目標，最小字詞間距則以 M/4 較為合適。另一方面，如果有一行文字是非常寬鬆的大寫字母，字詞間距可能就得設成 M/2，甚至更大。

2.1.2 要選擇令人舒適的行寬

一般認為，單欄頁面中，如果採用一般大小的有襯線內文字體，那麼行寬從 45 到 75 個字元都可以接受，而 66 字元（包括文字與空格）是公認的理想行寬。多欄頁面的行寬則以平均 40 到 50 字元較為合適。

只要字型排版與印刷技術夠好，參考書目清單等不需連續閱讀的文字，行寬達到 85 或 90 字元都不會有問題，如果行距留多一點，注解也可以使用這麼大的行寬。但就算行距留得再多，平均行寬超過 75 或 80 字元的頁面，大抵都不利於連續閱讀。

左右對齊的英文文字，行寬至少要 40 字元才合理。再少的話，有足夠的運氣與耐心時也許可以排得不錯，但是長遠來看，左右對齊的文字如果行寬不到 38 或 40 字元，一定會有過大的空格左一塊、右一塊出現，稱為「白面皰」（white acne），或是幾乎每行末都出現斷字、使用了大量的連字符，稱為「豬鬃毛」（pig bristles）。行寬短時，應使用右側不對齊的排式。如果文字篇幅長，即使右側不對齊，行寬不到 30 字元時也會讓頁面看起來營養不良，但如果是短小、獨立的字塊──例如頁面側邊的注解──最小行寬甚至可以是 12 或 15 字元（語言是英文的話）。

以上提到的行寬都是平均行寬，且包含字母、標點符號與空格。計算行寬最簡單的方式，就是查閱行寬字數對照表，例如第 37 頁的表格。依照欲使用的字體與大小，測量出其基本小寫字母的總寬度──abcdefghijklmnopqrstuvwxyz 這 26 個字母的總寬度──就可以在對照表中查出平均行寬大約會是幾個字元。大部分的字體中，10 點羅馬正體的 26 個字母大約會是 120 到 140 點寬，但是 10 點義大利斜體可能只有 100 點、甚至更少，而 10 點粗體可能會寬達 160 點。當然，12 點的字寬度大約是 10 點字的 1.2 倍，但除非設計完全一樣、字母間距也沒有改變，否則倍數不會這麼精準。

一般的書籍頁面中，行寬通常是字型級數的 30 倍左右，但窄到 20 倍、寬到 40 倍都是在合理範圍內。例如，如果字型大小是 10 點，行寬可能會是 30×10 = 300 點左右，即 300/12 = 25 派卡。一般的 10 點字型小寫字母的總寬度是 128 點，而行寬字數對照表告訴我們，這樣的字型如果用在行寬 25 派卡的版型，那麼每一行大約會是 65 個字元。

如果文字中所有的空白大小都可以調整──不只是字母間、字詞間的間距，還包括字母內部的留白──那麼左右對齊的排版就可以更齊平、更完整。這樣的觀念早在古騰堡前的時代就出現了。請見第 249 至第 252 頁。

2.1.3 如果文字與頁面適合右側不對齊，右側就不要對齊

左右對齊排版時，在空白的均勻度與斷字出現的頻率之間，勢必會難以取捨。兩者之間的最佳平衡，要取決於文字本身的性質，以及設計的細節。優秀的文字排版師，會盡量避免在連續的行末出現斷字，但斷字再頻繁，也強過雜亂無章的空白，當然能用靠右不對齊的排式更好。

行寬字數對照表

	10	12	14	16	18	20	22	24	26	28	30	32	34	36	38	40
80	40	48	56	64	72	80	88	96	104	112	120	128	136	144	152	160
85	38	45	53	60	68	76	83	91	98	106	113	121	129	136	144	151
90	36	43	50	57	64	72	79	86	93	100	107	115	122	129	136	143
95	34	41	48	55	62	69	75	82	89	96	103	110	117	123	130	137
100	33	40	46	53	59	66	73	79	86	92	99	106	112	119	125	132
105	32	38	44	51	57	63	70	76	82	89	95	101	108	114	120	127
110	30	37	43	49	55	61	67	73	79	85	92	98	104	110	116	122
115	29	35	41	47	53	59	64	70	76	82	88	94	100	105	111	117
120	28	34	39	45	50	56	62	67	73	78	84	90	95	101	106	112
125	27	32	38	43	48	54	59	65	70	75	81	86	91	97	102	108
130	26	31	36	41	47	52	57	62	67	73	78	83	88	93	98	104
135	25	30	35	40	45	50	55	60	65	70	75	80	85	90	95	100
140	24	29	34	39	44	48	53	58	63	68	73	77	82	87	92	97
145	23	28	33	37	42	47	51	56	61	66	70	75	80	84	89	94
150	23	28	32	37	41	46	51	55	60	64	69	74	78	83	87	92
155	22	27	31	36	40	45	49	54	58	63	67	72	76	81	85	90
160	22	26	30	35	39	43	48	52	56	61	65	69	74	78	82	87
165	21	25	30	34	38	42	46	51	55	59	63	68	72	76	80	84
170	21	25	29	33	37	41	45	49	53	57	62	66	70	74	78	82
175	20	24	28	32	36	40	44	48	52	56	60	64	68	72	76	80
180	20	23	27	31	35	39	43	47	51	55	59	62	66	70	74	78
185	19	23	27	30	34	38	42	46	49	53	57	61	65	68	72	76
190	19	22	26	30	33	37	41	44	48	52	56	59	63	67	70	74
195	18	22	25	29	32	36	40	43	47	50	54	58	61	65	68	72
200	18	21	25	28	32	35	39	42	46	49	53	56	60	63	67	70
210	17	20	23	27	30	33	37	40	43	47	50	53	57	60	63	67
220	16	19	22	25	29	32	35	38	41	45	48	51	54	57	60	64
230	15	18	21	24	27	30	33	36	40	43	46	49	52	55	58	61
240	15	17	20	23	26	29	32	35	38	41	44	46	49	52	55	58
250	14	17	20	22	25	28	31	34	36	39	42	45	48	50	53	56
260	14	16	19	22	24	27	30	32	35	38	41	43	46	49	51	54
270	13	16	18	21	24	26	29	31	34	36	39	42	44	47	49	52
280	13	15	18	20	23	25	28	30	33	35	38	40	43	45	48	50
290	12	15	17	20	22	24	27	29	32	34	37	39	41	44	46	49
300	12	14	17	19	21	24	26	28	31	33	35	38	40	42	45	47
320	11	13	16	18	20	22	25	27	29	31	34	36	38	40	43	45
340	10	13	15	17	19	21	23	25	27	29	32	34	36	38	40	42
360	10	12	14	16	18	20	22	24	26	28	30	32	34	36	38	40

最左方行由上而下是小寫字母總寬度，以點數為單位；最上方列由左而右是行寬，以派卡為單位。

如果採取多欄排版，行寬通常會窄，這時左右對齊很難好看。這種情況下採取靠右不對齊，可以讓頁面灰調變淡、減少僵硬感，更可以避免斷字氾濫。

許多無襯線的字體不管行寬多少，都是靠右不對齊最好看。打字機常見的等寬字型（monospaced fonts）也是靠右不對齊看起來比較順眼，這是標準的打字機稿排版方式。打字機（或同水準的電腦印

表機）即使仿效字體排印師做出左右對齊的頁面，也只是狂妄無知的機器，只能模仿字體排印的外在形體，學不來內在的精髓。

❧用電腦排靠右不對齊的版型時，要花點時間設定軟體對於右側起伏邊（rag）的認定準則。軟體可能已經預設最小與最大行寬，如果啟用這種預設，不管右側是否對齊，軟體都會調整字詞間距、在行末斷字。這種設定排出來的靠右不對齊頁面，通常右側起伏邊會是十分規律的波動，就像精心捏製的派皮一樣。如果這是你想要的效果，那當然好，但你不一定希望這樣。有些文字的行寬除非真的非常窄，否則你可能會比較偏好硬起伏邊（hard rag）的大幅跌宕。硬起伏邊意味字詞間距固定、不設定最小行寬、字母間距固定、不在行末斷字。如果選擇硬起伏邊，self-consciousness 這種本身就有連字符的字詞可以在行末斷開，但 hyphenated 或 pseudosophisticated 這種沒有連字符的長字詞，除非手動調整，否則不會在行末斷字。

2.1.4 句點之後只要空一格

十九世紀是字體排印與設計的黑暗時代，也是一切過度膨脹的時代，當時許多排版師學的作法是在句子之間多空一格。到了二十世紀，又有好幾代的打字員受到同樣的訓練，打完一個句點之後要按兩次空格鍵。戒除這個維多利亞時代的老派習慣，對現在的打字與排版技術都是好事。一般來說，不管是句點、冒號，或是任何其他標點符號，後面都只需要空一格。特別大的空格（如 en 大小的空格），本身就有標點符號的功能。

不過，如果處理的是古拉丁文、古希臘文、用拉丁字母拼寫的梵文、音標，或是其他句首不大寫的文字形式，這個規則可以調整。句首沒有大寫時，句子之間空一個 en 大小（M/2）的空格，或許較有利閱讀。

2.1.5 字母間有點號的縮寫，字母間距要小、甚至不留間距

W.B. Yeats 或 J.C.L. Prillwitz 這種縮寫的名字，字母間的點號之後只需要留一個髮隙空格、細空格，甚至可以不留空格。最後一個點號之後，再留一個正常空格。

2.1.6 中間沒有點號的大寫字母、小型大寫字母與連串數字，都要多留字母間距

CIA（中情局）、PLO（巴勒斯坦解放組織），或是 CE 與 BCE（西元前與西元後）、AD 與 BC（西元前與西元後）等縮寫，在某些文本中都很常見。這種縮寫不管是用一般大寫字母或是小型大寫字母，通常都要留字型大小 5% 到 10% 的字母間距。所以軟體的 em 定義是 1000 個 PostScript 單位的話，字母間就要留 50 到 100 單位的間距。

數位字型中，只要將小型大寫字母兩側的留白設寬一點，字母間距就可以自動來。通常在設計字型時，會假定一般大寫字母會與小寫字母混用，所以不會刻意設計特別寬的留白，但是只要字距微調對照表（kerning table）設定得當，一般大寫字母之間還是可以自動留下適當的間距（請見第 43 至第 46 頁）。

標題與副標中，通常也適合較大的字母間距。左右對齊的全大寫標題，排版時通常會在每一個字母中間插入一個寬度等於正常字詞間距（M/5 至 M/4）的空格，等於留下字型大小 20% 至 25% 的字母間距。但若字母間距這麼大，行距也會需要大一點。文藝復興時期的字體排印師碰到多行大寫標題時，如果字型大小和內文一樣、又有留下字母間距，那麼通常會在每行之間多排一行空白，等同於打字的人多按一次 Enter 鍵，或是設定雙倍行距。

全大寫的標題或展示文字，沒有通用的最佳字母間距。好看的古典刻印文字與後來的手抄本中，大寫字母的間距從一般字型大小的 5% 到 100% 都有。重要的並不是間距的大小，而是間距是否均衡。LA 或 AVA 這種字母組合，也許根本不需要多留間距，但是 N N 或 H I H 這種組合，就一定要用間距分開了。

WAVADOPATTIMMILTL

WAVADOPATTIMMILTL

上圖是有留字母間距的大寫字母，下圖不但沒有字母間距，字距微調也做得不好。

許多字體排印師碰到連串數字時，也會多留字母間距。長串無意義的數字（如序號）一定要有字母間距，才能快速閱讀，即使是較短的連串數字如電話號碼或日期，字母間距也是有助益的。兩兩一組、中間空格的數字不需要留字母間距，但三個或更多一組的數字，中間可能就需要一點空白了。這也是為什麼歐洲的傳統電話號碼格式是 00 00 00，而不是 000-0000。

2.1.7 除非有特殊理由，
否則小寫字母不要多留間距

美國知名字體排印師佛列德瑞克·高迪（Frederic Goudy）常說：「會留小寫字母間距的男人，一定是會偷羊的男人。」這句話到了現代，只需要補充一點：會留小寫字母間距的女人，同樣也一定是會偷羊的女人。

不過，這個規則和所有規則一樣，重要的是了解背後的理由。小寫字母不留間距，是因爲會影響易讀性。不過，並非所有小寫字母都適用這個原則。

壓縮瘦長、無襯線、字母間距極大、全大寫的標題文字，在後現代字體排印中極爲常見，甚至已經到氾濫的地步。這種情況下，副標採用壓縮瘦長、無襯線、字母間距稍稍大一點的小寫字母，也相當適合。Univers bold condensed 這種字體，小寫時多留一點字母間距，其實可以加強可讀性。當然，如果多留字母間距的話，非必要的連字就不要用。

wharves and wharfingers

小寫 Univers bold condensed，字母間距多留 10%。

事實上，我們可以依照適合多留字母間距的程度，替不同字體的小寫字擬出一份排行榜。

排行最前面的（最不適合多留字母間距）是 Arrighi 等文藝復興義大利斜體，這種字體的結構呈現了非常強的字母連貫感。文藝復興羅馬正體緊跟在後，接下來就是像 Syntax 這種字體，在形體上與文藝

復興羅馬正體頗為相似，但是沒有襯線。排行榜中段是其他無襯線字體如 Helvetica，這種字體的字母要說有什麼連貫感，恐怕只是觀者的一廂情願。而排行最後、也就是最適合多留字母間距的，是粗體壓扁無襯線字體。使用文藝復興羅馬正體或義大利斜體字時，插入字母間距就是毀了；但來到天平的另一端，使用毫無書寫連貫感的字體時，在小寫字母留下間距，有時候大有助益。

字母間距有將字母單獨區隔的效果，所以在字詞不重要、字母本身才是重點的情況下，字母間距可以派上用場。需要逐一閱讀一個個字母時（例如縮寫、網址、電子郵件信箱），不管是大寫、小型大寫或小寫，多留字母間距都會有所助益。

在羅馬正體與義大利斜體之外的領域，字母間距也有其他傳統功能。哥德式字體通常沒有義大利斜體或粗體形式，也沒有小型大寫，所以要製造強調效果，最簡單的方式就是加畫底線與加大字母間距。抄寫員通常會畫底線，但插入字母間距對活版印刷師傅比較簡便。不過，在數位字體排印的時代，畫底線和插入字母間距一樣簡單，有時候底線反而比較不會破壞頁面。

西里爾字母（Cyrillic）中，小寫與小型大寫的差別不像拉丁字母或希臘字母這麼明顯，但是技術純熟的西里爾字體排印師仍然必須了解如何運用小型大寫。在過去少有西里爾草寫字體、更是幾乎沒有小型大寫的時代，西里爾字母的排版方式往往類似尖角體（fraktur）——以多留字母間距的直立體（羅馬正體），來取代平常用草寫體（義大利斜體）或小型大寫的地方。不過，現在的西里爾字體有了進步，這種作法已屬落伍。

2.1.8 字母間距微調要一致、不要過度，
否則乾脆不微調

字母間的距離不一致是必然的現象，這是由於拉丁字母的先天形體所造成，不過羅馬字體正需要一點這樣的不規則性，才能保持易讀性。透過字母間距微調（kerning）——調整特定組合字母的間距——可以讓某些字詞中的字母間距更為一致，例如 Washington 和 Toronto 這兩個單詞中，Wa 和 To 這兩個組合的字母間距就會縮減微調。但是有些名詞像是 Wisconsin、Tübingen、Tbilisi、Los Alamos，以及有些常見字詞如 The 和 This，基本上就不會對間距作什麼更動。

手工鉛字排版師很少會做內文的字母間距微調，因為每一個微調配對都必須個別手工調整。電腦排版出現後，大規模的字母間距微調就容易多了，但還是需要字體排印師的判斷；即便有了電腦，判斷力也不會自動進步。字母間距微調是寧缺勿濫，而且如果間距微調前後不一致，不如根本不要微調。

數位字型與鉛字一樣，每一個字母都有其標準寬度。不過，電腦排版系統有許多方式可以調整字母寬度。進行數位字型的字母間距微調時，通常會用上字母間距微調表，每當任一字母、數字與符號的配對出現時，這張表會告訴你字母間距應該調整的幅度。如此一來，HH 這種配對的間距就會自動調大，Ty 的間距則自動縮小。現在品質夠好的數位字型，都會附帶預設的字母間距微調表，但有時預設的微調表還是需要大幅更動，才能符合不同工作專案的風格與需求。如果你使用的是自動字母間距微調程式，一定要先澈底測試，才能信任程式作

請參見第 265 到第 271 頁，有更多關於字母間距微調表的討論。

出的調整；這些自動微調結果也必然會有缺陷，一定要花時間去調整。

Top

Töpf

(*f*")

w, f'

字母間距微調表中，間距調小的配對通常包括 Av、Aw、Ay、'A、'A、L' 等配對、所有第一個字母是 T、V、W 或 Y 的配對，以及所有第二個字母不是 b、h、k 或 l 的配對。這些配對並非全部都會在英文中出現，但是設計得當的字母間距微調表，還是必須有辦法處理 Tchaikovsky、Tmolos、Tsimshian、Vázquez、Chateau d'Yquem、Ysaÿe 等來自各種語言的名字。

微調表中，間距調大的配對通常包括 f'、f)、f]、f?、f!、(*f*、[*f*、(J 與 [J。某些義大利斜體中，*gg* 與 *gy* 的配對間距也必須調大。如果文本中出現 *gf*、*gj*、*qf* 或 *qj* 這種英文不常見的配對，字母間距可能也要微調。

有逗號與句號的配對也常常是字母間距微調的對象，字型較大時尤其如此，例如 r,、r.、v,、v.、w,、w.、y,、y.。不過，如果 F.、P.、T.、V. 這種配對也要微調的話，務必要謹慎。大寫字母前後本就需要一點空白，而有些配對也很容易造成誤讀——將間距調得太過分的話，讀者可能會把 P.F. Didot 讀成 RE Didot。

字母間距微調表通常不包括數字，但數字往往需要比字母更大幅度的調整。不管是鉛字或是數位字體，意即大部分的字型都只有表格數字（tabular figure），每一個數字的寬度都一樣，這樣表格中一欄一欄的數字就會對齊。如果不得不使用這種字型排內文，字母間距就要有大規模的調整。設計良好的內文字體，應該要有比例數字（propor-

tional figure），而非表格數字。OpenType 格式的數位字型可能會給你四種選擇：表格與比例形式的齊線數字（lining figure，或稱標題數字〔titling figure〕），以及表格與比例形式的舊體數字（old-style figure，又稱內文數字〔text figure〕）。不管數字的設計如何，用在內文中的數字通常都需要一點間距微調，在兩個數字間、數字與連接號之間都需要。

I740–I900　**1740–1900**

左：未微調字母間距的 Sabon 數字
右：經過適當微調的數字

不管怎麼處理字母間距微調，一定要注意微調的字形筆畫不能和變音符號撞在一起。大部分的字體中，Wolf 這個字微調的幅度要比 Wölfflin 緊一點，Tennyson 的微調幅度也要比 Tête-à-tête 來得緊。另外也要注意，字母間距微調的配對連續出現時，會造成什麼後果。L'Hôtel 或 D'Artagnan 這種字詞中，撇號前後的間距可以調得很小，但是 L'Anse aux Meadows 中，兩個字母間距調小的配對連續出現，撇號前後的兩個大寫字母可能就要撞車了。

L'An

L'An

'sa'a "¿

專門為某個語言設計的字母間距微調表，必須經過調整，才能用在別的語言上。例如，英文中的 'd、'm、'r、's、't 配對都出現在常見的縮寫中，所以會進行間距微調。法文中，微調的對象則是 'a、'â、'e、'é、'è、'ê、'o、'ô ——但微調的幅度很小。美洲原住民文字中，撇號出現的情境就更多了。西班牙文中，'¿ 與 "¿ 的配對需要微調。德文中，謹慎的字體排印師則會將 ‚T、„T、‚V、„V、

‚W、„W 這些配對的間距調小，‚J 與 „J 的間距可能則會調大一點。許多製作用心的字型，現在都會附帶多種語文的字母間距微調表，各自為不同語言設計，只要在排版軟體中指定文本語言，就會自動套用該語言的字母間距微調表。

德文中，c 可能不完全算是字母的一員，過去通常只出現在來自拉丁文的外來詞，以及 ch 與 ck 兩個連字。德文字型中，英文讀者往往覺得這兩個配對的字母間距微調太擠了，或是覺得 c 字母本身的右側留邊不夠。荷蘭文字型中，則是常常將 ij 這個配對間距調得非常小。

字母間距微調表中，一個配對就會指定一個間距，這當然是十分好用的字體排印工具。但是微調表並不會消除最後手動調整的必要性，也不會減少手動調整的樂趣。例如 T.V.R. Murti 和 T.R.V. Murti 兩個名字帶來的微妙排版問題，就不是字母間距微調表能夠解決的。

2.1.9 沒有充分理由，
就不要改動字母的寬度或形狀

字型設計這門藝術，少有人為之，成家者更少。但現在有了字型編輯軟體，字型藝術家數十年的學習、多年的靈感、精湛的技術所化成的一套字母，任何人在彈指間就能更動其寬度與形狀。人人手中都握著摧毀字型設計師心血結晶的力量，一定要謹慎使用。為了要把一堆不能修剪的文字、硬塞進一個固定不變的版面空間，就任意壓扁或拉寬字母的形體，更是下下之策。

許多字型中，驚嘆號、問號、分號與冒號預設的左側留邊不足，需要修改。但若要更動任何字元的寬度，只能出於一個理由：爲了改善字體的排版。

排版過的文字要容易閱讀，不只是字母本身的形體、印刷墨水的顏色要選擇得當，也要精心塑造字母周圍的留白空間。在鉛字手工鑄造、排版的時代，留白空間會受到實體金屬方塊面積的牽制，但即使鉛字化成了影印或數位儲存的「字面」，每一個字母仍然有自己的空間，由字身的高度與寬度定義，只不過這個空間變成了虛擬的空間。在數位字型的世界中，無心的設計師或排版師很容易就可以把字母擠進狹小的空間，彷彿將牲畜擠上開往屠宰場的火車一樣。

letterunfit　letterfit

字母遭受這樣的粗暴對待，其易讀性就一點一滴地流失。它們無從反抗，但這樣的殘酷暴行，最終會轉嫁到讀者身上。

2.1.10 不要毫無節制地大量留白

目錄或是食譜這樣的清單，是字體排印師大展身手的機會，可以構築出精美的結構，讓留白兼具區隔與聯繫的效果。有兩種常見的不良作法，會糟蹋這個機會，一是插入大而無當的留白，讓讀者必須用手指輔助，眼睛才能跨過這樣的鴻溝；二是插入一行行無助理解的點線（稱作前置點〔dot leader〕），逼迫視線亦步亦趨跟著這些點，從頁面一邊走到另一邊，就像囚犯一步一步跟著獄卒走回牢房。

以下是兩種處理清單的範例。其實如果把章名與
頁數硬生生分開，一個靠左對齊、一個靠右對齊，
那麼不管有沒有用前置點，都只是讓資訊難以理解
而已。

2.2 垂直律動

2.2.1 選擇一個適合字型、文本與行寬的基本行距

時間可以切割成任意等分，空間也是一樣。但是
在音樂中，時間的等分方式只有固定幾種：二分
音符、四分音符、八分音符、十六分音符等等。
大部分的音樂中，時間都非常規律。某些樂句或節
奏，也許會脫離固有的規律——例如比莉·哈樂
黛（Billie Holliday）的歌曲，或是邁爾士·戴維斯
（Miles Davis）的小號獨奏——但是藍調音樂的樂
句與切分音，若沒有一個規律的節拍為背景，其獨
特風味也會消失。

空間之於字體排印，就像時間之於音樂。空間可以
無限等分，但是維持幾個固定比例不斷使用，遠勝
過毫無限度的任意選擇。

字體排印中，水平空間的量度幾乎是在無意識間就可以完成。只要選擇、準備好一種字型，然後選擇行寬，將文字排入頁面之後，不同的字母形體重複出現，便會產生豐富的節奏，這是視覺的音樂。

垂直空間的量度就不一樣了。字體排印師不只要定義垂直空間的整體長度——即欄位或頁面的高度——也必須定義出基本的節奏單位。這個單位就是行距，即一行基線到下一行基線的距離。

排版時，如果採取密排（set solid）排式，那麼文字大小 11 點時，行距就也是 11 點，常寫成 11/11。想像頁面是由鉛字排版而成，那麼每一個鉛字高度就是 11 點（從 d 字母最頂端，到 p 字母最底端的距離），同時第一行基線到第二行基線的距離也是 11 點。如果額外加入兩點的間隔（行間的留白），那麼排式就可以寫成 11/13。這時候字型大小並沒有改變，但是基線間的距離拉長到 13 點，文字也多了一點呼吸的空間。

基線到基線的垂直距離，如果比字型大小還要小，就稱為負數行距（negative leading），這種排式用數位工具很容易做得出來。混用大小寫字母的簡短文字——如廣告詞或標題——有時候非常適合負數行距，如果字母的延伸部可以相互交織卻不重疊，會有不錯的效果。但若全大寫的文字採用負數行距，往往令人覺得了無新意，因為少了延伸部的交互作用。

Ex Ponto 字體 18/17，以及
大寫 Gill Sans 字體 18/12。

bip
Irf

上：Bauer Bodoni 字體，
下：Monotype Centaur 字體，兩
者都是 36/36。

bip
Irf

連續性的內文很少採用負數行距的排式，適合密排
排式的字體也不多。大部分的內文文字，都需要
正數行距（positive leading），例如 9/11、10/12、
11/13、12/15 都是常見的排式。行寬越長，便需
要越多的行距。灰調濃的字體，需要的行距比灰調
淡的字體多。字身大的字體需要的行距也比字身
小的字體多。灰調濃、軸線僵直的 Bauer Bodoni
字體需要的行距遠多於灰調淡、軸心如手寫字的
Bembo 字體。無襯線的字體往往也比有襯線的字
體需要更多行距（或是窄一點的行寬）。

如果文本有許多上下標文字、數學式，或是常有全
大寫文字，會有上下加厚的效果，這時候行距最好
也多留一點間隔。理想上，德文的行距也要比拉丁
文或法文多，因為德文的大寫字母比較常出現。

2.2.2 垂直空間的增加與刪減要有規律

一段音樂的速度不能毫無理由忽快忽慢，同樣的道
理，一段文字的行距也不能毫無理由忽大忽小。

排版時，通常頁面的欄位方塊高度是統一的，但有
時候長短不齊反而比較好。假使處理的是一系列
短小的文字，例如一份目錄中的各個項目，如果想
要排成多欄的頁面，那麼最好不要把每一欄都硬排
成同樣長度，長短不齊的欄位才比較好看、又容易
閱讀。短詩集結而成的詩集，一定也是排成長短不
一的頁面──這也是最好的排法。

不過，連貫的散文就沒有長短不齊的理由了。因此，排版這種文字時，通常每一個頁面的文字方塊一樣高，頁面設計也是兩兩對稱。這樣的排版中，一個對頁中兩個頁面的文字行列與方塊應該要對齊，同一張紙上正反兩面的行列應該也要對齊。字體排印師拿到照相製版樣張時，會拿著樣張兩兩對光檢查，確定每一頁的文字與裁切標記都能對準。試印樣張也同樣要對著光檢查，確定雙面印刷的紙張，正反面文字字塊能重合。

標題、副標、整段引文、注腳、圖片、圖片說明等外加物件，就像切分音或變奏，在一致行距的規律節奏中，加入一點變化。這樣的變化可以、也應該提升頁面的生命力，但是在每一次變化之後，主要內文應該一拍不差地回到本來的節奏與句式。因此，內文之外的所有外加物件，所占用的垂直空間都應該是基本行距的整數倍。如果內文的排式是11/13，外加物件的高度就必須是13的倍數：26、39、52、65、78、91、104等等。

本書的副標題是以最簡單的方式留白：前後各一行空白（從打字的觀點來看，就是多按一次Enter鍵）。其實副標的留白不需要前後對稱，例如可以前面留白多、後面留白少，只要前後留白間距加起來等於行距的整數倍就行。

如果你也採用11/13排式，副標題的排法就有以下幾種可能性：

· 副標採用11/13小型大寫字，前後各留白13點
· 副標採用11/13大小寫字，前面留白8點，後面留白5點，8 + 5 = 13

- 副標採用 11/13 大寫字，前面留白 26 點，後面留白 13 點
- 單行副標，採用 14/13 義大利斜體大小寫字，前面留白 16 點，後面留白 10 點（這個狀況下，負數行距只是為了簡化設定。只要標題不超過一行，就不會有文字重疊的問題）。

2.2.3 不要讓頁面有窒息感

現在大部分用拉丁字母拼寫的書籍，每頁都是 30 至 45 行，每行平均 60 至 66 字元。英文與拉丁語系語言中，一般假設是一個字詞平均有五個字母，加上一個空格。因此每行 60 至 66 字元時，平均就是一行 10 到 11 個字詞，頁面如果滿版的話，就是 300 到 500 個字詞。

以上談的是慣用的排版方式，但如果希望跳脫常規的界線，就會面對一些有趣的字體排印難題。如果文本值得字字品味的話，使用每頁文字非常少的排式，也可以創造出十分標緻的頁面。例如一頁 17 行、一行 36 字元，這樣的頁面大約只能容納 100 個字詞。另一個極端則是一頁 45 行、一行 70 字元的頁面，可以容納 525 個字詞。如果你希望一頁裝下 500 個字詞以上的話，就要考慮多欄排版了。將書籍頁面排成兩欄，就可以輕易容納 750 個字詞，必要的時候連 1000 個字詞都容納得下。

不管字數多少，頁面都必須有伸展呼吸的空間。書籍是必須讓讀者徜徉其中的長文本，所以這樣的伸展呼吸必須是雙向的。一行文字愈長，行距就要愈大。因此，兩欄式排版每行較窄，比起單欄式每行較寬的文字，自然可以排得比較密。

2.3 方塊與段落

2.3.1 首段首行不要縮排

段落首行縮排的功能是標出一個停頓點，讓段落與前面的內容有所區隔。如果段落前面是標題或副標，就不需要這樣的區隔，自然就不需要首行縮排，本書的作法也是如此。

2.3.2 連續文字中，首段之後，所有段落的首行都應縮排至少 1en

字體排印跟烹飪、編舞，或是任何其他藝術一樣，都牽涉到熟悉與陌生事物之間的平衡，以及可靠一致與變化莫測之間的和諧。字體排印師能夠擁抱每個段落長度參差不齊帶來的趣味，卻也能接受每個段落一成不變的的首行縮排。散文中的段落、韻文中的小節，是語言思維與文學風格的基本單位。字體排印師必須明確區分段落，卻也不能過度凸顯，讓形式搶走內容的風采。思緒的單位或思緒間的界線，如果顯得比思緒本身更為重要，就是字體排印師的過失。

❧ 段落首行縮排處也可以插入裝飾性字元，但真正可以透過裝飾而增色的文本很少。

新的段落也可以用接續空排的方式排版，就像這段一樣。但是文本長的時候，接續空排的段落很容易令人生厭。此外，這種排版方式也會徒增校訂與改稿需要的勞力。¶ 段落符號、方塊符號或項目符號，也可以在連綿不絕的文字中發揮區隔的功能，有時候效果也很好。這樣的排版方式，比起一般的縮排段落能節

省更多空間，但在校訂與改稿時，同樣可能會產生不必要的勞力與支出。

其他的段落排版方式，最顯而易見的大概就是凸排與縮排兩種。段落凸排又可以創造更多可能性，例如將凸排超出邊界的字母放大。

除了以上介紹的之外，段落排版還有更多方式，也各自有其用處。但是最淺顯、讀者最不容易弄錯、同時也最不突兀的段落排版方式，還是簡單的首行縮排：每個段落開始處留一塊空白。

縮排多少才夠呢？最常見的首行縮排寬度是 1em，另外一種標準縮排寬度是等於一個行距。因此如果採用 11/13 排式的話，首行縮排可以是 11 點（1em）或 13 點（一個行距）。實務上，首行縮排最少也必須有 1en（½em）。

如果行寬大、邊界也足夠，1½em 或 2em 的首行縮排可能看起來更闊氣。不過縮排寬度超過 3em，通常就太過火了。如果前一個段落的末行很短，首行縮排又大，頁面就會看起來支離破碎。

塊狀段落（block paragraph）是另一種排版方式，首行不縮排，每一段與鄰段間都會以留白作為垂直區隔，留白的高度通常等於一個行距。塊狀段落在商業書信與備忘錄中很常見，並給人精準、乾脆、快速的感覺，可以用在其他種類的短小文件上。但是文字較長的時候，可能會讓人覺得缺乏靈魂、有疏離感。

2.3.3 整段引文前後要多留間隔

整段引文（如本書第 22 頁出現的引文）與本文的區隔方式有很多，例如可以改變字體（通常是從羅馬正體變成義大利斜體）、改變字型大小（例如從 11 點字變成 10 點或 9 點），或是整段縮排。

這幾種方式常常混合使用，但其實用一種方式就夠了。如果段落首行縮排沒有很大，或許引文整段都可以用一樣的縮排寬度，以求一致性。即使引文的字型比正文小，或許引文的行距也不該更動。因此，假設正文排式是 10/12，整段引文也許可以排成 10/12 義大利斜體，或是 9/12 羅馬正體。如果想要排密一點、或是想節省空間，也許可以排成 9/11 或是 9/10½。

不管整段引文怎麼排，前面的正文與引文之間一定要有明顯區別，而引文與後續的正文也需要區別。常見的方式是在引文前後各插入半行或一行的空白。但如果引文的行距跟正文不一樣，那麼引文前後的空白高度就要彈性考量了，因為這是讓文字回歸原本節奏的唯一機會。

假設主文的排式是 11/13，並插入一段排式是 10/12 的五行引文。這段引文的高度是 5×12 = 60 點。引文加上前後留白必須是 13 的倍數，才能讓文字回到節奏上。13 的倍數中，最接近 60 的是 5×13 = 65。要讓引文加留白的高度達 65 點，留白高度必須是 65 – 60 = 5，等於前後各只能有 5 / 2 = 2.5 的間隔，顯然不夠多。引文前後只增留 2.5 點，區隔是不夠的。下一個 13 的倍數是 6×13 = 78，這就比較合適了：78 – 60 = 18，18 / 2 = 9。引文前後各增加 9 點的間隔，正文行列就能對齊了。

2.3.4 引言如果是韻文，就要縮排或置中

韻文的排法通常是左側對齊、右側不對齊，即使是散文中引用的韻文，也應該是這樣的排式。韻文與前後散文要有所區隔，可以採取縮排，或是最長句置中、其他句以最長句為準對齊。散文的行寬遠超過韻文最長句的寬度時，置中是最好的方式。以下範例就是第一句（也是最長句）置中，其餘句以第一句為準對齊。

這是愛爾蘭詩人葉慈（W.B. Yeats）的詩作〈為老年祈禱〉（A Prayer for Old Age）。

God guard me from those thoughts men think
In the mind alone;
He that sings a lasting song
Thinks in a marrow bone.

假設主文版式行寬是 24 派卡，你已經決定韻文引文要使用義大利斜體，大小與主文一致。再假設引文最長句的寬度是 269 點，那麼引文縮排的寬度可以這樣計算：主文的欄寬是 24×12 = 288 點，而 288 – 269 = 19 點，這是主文欄寬與引文最長句行寬的差距。理論上，引文最理想的縮排寬度是 19 / 2 = 9.5 點。但如果這篇文字其他引文、或是段落首行縮排已經出現過接近 9.5 點的縮排，那麼不如就直接採用已經用過的縮排寬度。

不過，假設引文最長句寬度只有 128 點，主文行寬同樣是 188 點，兩者差距是 288 – 128 = 160 點，160 除以二是 80 點。這段文字其他地方不太可能用上接近 80 點的縮排，所以引文縮排寬度直接用上算出來的 80 點就行。

2.4 斷字與分頁規則

以下列出的規則，是左右對齊排版的傳統作法，除
了最後一個規則之外，都可以在軟體中設定套用。
但是，這些規則實施起來一定會影響字詞的間距，
連帶影響頁面的紋理與灰調。如果是交給軟體來
決定，那最後的結果一定要由專業人士檢查。絕對
不可以放任排版軟體為求將文稿塞進版面中，任意
自動壓扁、拉寬字母或加大間距。版面容量的問題
應該發揮創意去解決，不該兩手一攤，就把文字交
出去給讀者，也不能把責任丟給機器。

現在斷字與分頁的相關工作，大多是交給軟體的
對齊功能，我們在§9.4 節還有短暫討論，請見第
250 頁。

2.4.1 行末如果有斷字，斷開的字應該至少有兩個字母留在前行，至少三個字母在後行

Fi-nally 是可以接受的行末斷字方法，但 final-ly 就
不行，因為後行起頭的字母太少了。

2.4.2 斷開的字後半部不能單獨構成段落末行，段落末行的字詞也不能少於四個字母

2.4.3 避免連續三行行末出現斷字

2.4.4 專有名詞出現的頻率除非跟一般名詞一樣高，否則非不得已不要斷字

2.4.5 要遵守不同語言的斷字規則

同一個字，英文是斷成 cab-ri-o-let，法文卻是斷成 ca-brio-let。德文有個傳統斷字規則，Glockenspiel 要斷成 Glok-kenspiel，這個規則已經在 1998 年立法修改，但是匈牙利文的 össze 斷字時，仍然應該斷成 ösz-sze。西班牙文中，ll 與 rr 兩個配對不可以斷開（因此 arroz con pollo 要斷字的話，只有一個地方可以斷：arroz con po-llo）。每個語言的慣用規則，都是傳承下來的字體排印遺產，除非有特殊狀況，否則都應該遵循，即使只是一個外語單字或是短短的一段引文。

2.4.6 較短的數字或數學式，中間空格要使用實空格

鍵盤上只有一個空白鍵，但字體排印師用的空格有很多種：字詞間距、各種大小的固定空格（em 空格、en 空格、細空格、數字空格〔figure space〕等等），還有所謂的實空格（hard space），也稱不換行空格（no-break space）。實空格在左右對齊時，會和一般空格一樣隨著對齊需求而調整大小，但是不會換行。這樣一來，6.2 mm、3 in.、4×4，或是 page 3、chapter 5 等詞語中間就不會被硬生生換行。

較長的代數或數學式如果需要換行，例如 $a + b = c$，那麼應該在等號處或其他明確的合理停頓點換行。

《哈特的排版規則》（*Hart's Rules for Compositors*，第 39 版，1983 年出版）為數種歐洲語言提供了精簡而好用的連字符與標點符號使用指南。其篇幅厚重的繼任者《牛津格式手冊》（*Oxford Style Manual*，2003 年出版）收錄了更多規則，但資訊較少。不過，在排版某一種語言時，若能查閱針對該語言的排版格式手冊（且以該語言寫成），——例如針對法文的老書《國立印刷局字體排印詞典》（*Lexique des règles typographiques en usage à l'imprimerie nationale*，1990 年於巴黎出版）與針對德文、由弗里德里希・福斯曼（Friedrich Frossman）與拉爾夫・德雍（Ralf de Jong）所著的《字體排版細則》（*Detailtypografie*，2004 年於美茵茲出版），或漢斯・彼得・威爾伯格（Hans Peter Willberg）與福斯曼所著的《書籍字體排印》（*Lesetypografie*，2005 年於美茵茲出版）。

2.4.7 避免連續兩行的第一個字詞重複

2.4.8 多行段落的最後一行，不能落到下一頁

字體排印專有名詞其實很有道理，一頁的最後一行如果是段落的第一行，這行字就叫做孤行（orphan），孤行像孤兒一樣，沒有過去但有著未來，不需要字體排印師操心。一頁的第一行如果是段落的最後一行，這行字就叫做寡行（widow），跟寡婦一樣，只有過去，沒有未來，看起來格外伶仃悲涼。幾乎全球各地的字體排印文化，都要求寡行出現時應該提前一行分頁，讓寡行有個伴。實施這條規則時，要與下一條規則密切配合。

2.4.9 移動單行字，以求對頁對稱

頁面多於兩欄時，每欄長短不一其實比較好看，跟左對齊右不對齊是一樣的道理。但是一頁如果只有一或兩欄的內文，通常同頁的兩欄、同對頁的兩邊，文字方塊都會排成一樣高度（章節末頁除外）。

對頁兩邊的文字方塊要對稱，方法不應該是調整行距或字詞間距，而應該是調整分頁，從前後頁借一行字、或是將一行字挪到前後頁。同樣的技巧也可以用在避免寡行出現，或是在章節末頁太空的時候，調整章節的頁數。但是，這樣的操作不能太過火，每一個對頁的行數，跟其他對頁最多只能差一行。

2.4.10 文字被打斷時，要避免行末斷字

有些書會堅持斷字只能在同一頁，不能跨頁斷字；換句話說，一頁的最後一行不能用連字符作終。但是，翻頁這個動作本身其實並不會打斷讀者的閱讀。真正應該避免斷字的地方，是讀者注意力會被其他資訊吸走的地方，也就是地圖、圖表、照片、引文、側邊說明文字，或是其他打斷文字閱讀的元素出現時。

2.4.11 任何斷字與分頁的規則，如果不符合文本的需求，全部可以打破

03

和諧與對比

3.1 大小

3.1.1 作曲需要音階，排版也需要字級表

最簡單的音階只有一個音。如果樂曲只有一個音，聽者的注意力就會集中在其他音樂要素，例如節奏或抑揚。早期的文藝復興時期字體排印師，同樣也是在整本書中只使用一種字型——同樣的字體、同樣的大小——只有在每章的開頭，採用手繪或特別鑄造的放大首字母。這些早期字體排印師的作品證明了，即使只用一種字型，頁面還是可以呈現均勻的質感、豐富的節奏，這是打字機無法比擬的，因為打字機雖然也是只有一種字體、一種大小和一種筆畫粗細，但每個字母都占據同樣的寬度，只能執行固定字距的移送。

十六世紀，歐洲字體排印界逐漸發展出一系列通用的字型級數。這一系列字級表沿用了四百年，幾乎沒有改變或擴充。早期的字級不使用數字單位，只有名字，但如果換算成點數來表示的話，傳統的字級表便如下圖所示：

a a a a a a a a a a a a a a a a a
6 7 8 9 10 11 12 14 16 18 21 24 30 36 48 60 72

這套字級表在字體排印中，跟自然音階在音樂中扮

演的角色一樣。有了現代的設備，字型大小不再局限於以上的字級，就如同現代樂器能演奏出任何升降音與細微的音高變化。20 點、22 點、23 點，或 10½ 點的字型，都可以輕易使用。現代設計師可以替每一個案子挑選一套新的字級表，就像作曲家可以為每一首歌選擇不一樣的音階。

這種新資源當然很有用，但也不能一股腦全部用上。用傳統的字級表很好，要自己發明一套字級表也行，但剛開始時也要為自己設個限度，字級不要太多、不同字級差異要明顯、差距要規律。最好從一種字級大小開始，慢慢發展。隨著經驗的累積，你選擇的字級會像選擇的字體一樣，成為你個人風格的一部分。

3.2 數字、大寫字與小型大寫字

3.2.1 全大寫字時使用標題數字，其他情況一律用內文數字

所以，日期排作 23 August 1832；時間排作 3:00 AM、地點排作 Apartment 6-B, 213-A Beacon Street；溫度排作 27°C 或 81°F；價格排作 $47,000 USD 或 £28,200；郵遞區號排作 NL 1034 WR Amsterdam、SF 00170 Helsinki 17、Honolulu 96814、London WC1 2NN、New Delhi 110 003、Toronto M5S 2G5、Dublin 2。

١٢٣
٤٥٦٧
٨٩٠

拉丁文字中的阿拉伯數字（下）；脫胎自阿拉伯文字中的印度數字（上）。
阿拉伯文字書寫順序是由右到左，但是數字卻像拉丁文字一樣，由左到右書寫。

I 2 3
4 5 6 7
8 9 0

BUT IT IS 1832 AND 81° IN FULL CAPITALS.
但使用全大寫字時，要排作 1832 與 81°。

阿拉伯數字在阿拉伯文中稱作印度數字（'arqām hindiyya〔أرقام هندية〕），因為這套數字是從印度傳入阿拉伯的。十三世紀時，這套數字傳入歐洲的

手抄傳統。在此之前，歐洲的抄寫員用的是羅馬數字（阿拉伯數字傳入後仍常常使用），在大寫文字中使用大寫羅馬數字、小寫文字中使用小寫羅馬數字。字體排印師也繼承了這樣的習慣，在排版時讓羅馬數字的大小寫與周圍文字相同：

小寫：Number xiii
大寫：NUMBER XIII
小型大寫：NUMBER XIII
義大利斜體：*numeral xiii*

阿拉伯數字納入羅馬字母系統後，同樣有「小寫」與「大寫」的區分。字體排印師將前者稱作內文數字、不齊線數字（hanging figures）、小寫數字（lowercase figures）或舊體數字，只要周圍的文字是小寫或小型大寫字母，就會用上這套數字。另外一套數字則稱作標題數字、同高數字（ranging figures）或齊線數字，因爲這些數字與彼此及大寫字母相比，都是同樣高度、對齊同樣的基線與頂端線。

內文數字：1234567890 figures
標題數字：1234567890 FIGURES
小型大寫：FIGURES 1234567890
義大利斜體：*1234567890 figures*

1540 年到 1800 年間，內文數字一直是歐洲的字體排印中最常見的數字形式。但是到了十八世紀中期，較常書寫數字而非字母的歐洲商人發展出一套手寫數字的獨特比例。1788 年，英國凸模雕刻工理查・奧斯汀（Richard Austin）爲出版社創辦人約翰・貝爾（John Bell）刻了一套四分之三字高的

內文用齊線數字，代表這套「中產階級數字」正式進入字體排印的範疇。

Bell letters and 1234567890 figures in roman *and 1234567890 in italic*

十九世紀是字體排印表現欠佳的時代，這時候的字型設計師把這套數字拉高到與大寫字母同樣的高度，而標題數字成了商業字體排印的主流。文藝復興時期的字形在二十世紀初期重新興盛，書籍印刷中又重見內文數字，但新聞與廣告仍習慣使用標題數字。照相排版機於 1960 年代出現，由於這種機器對字符數的限制，使得內文數字又變得罕見。時至今日，較優良的數位字型公司都提供了多種包含內文數字與小型大寫字母的字型。這些字型通常是另外販售，需要多花一筆開銷，卻是做好字體排印之必需。擁有一套包含內文數字與小型大寫的完整字體，勝過五十套缺乏這些要件的字體。

內文數字在分類廣告中的確沒什麼用，但在幾乎所有其他類型的排版中都派得上用場——報紙與雜誌要排得好，也需要內文數字。內文數字是字體排印語言的基本要素，同時也是文明的象徵，告訴讀者金錢數字並沒有比思想文字重要一倍，而數字也不怕與文字平起平坐。

有些優秀的內文字體（包括襯線與無襯線字體）在問世時確實都沒有提供內文數字，例如亞德里安・福魯提格（Adrian Frutiger）設計的 Méridien 體、艾利克・吉爾（Eric Gill）設計的 Gill Sans 體、保羅・雷納（Paul Renner）設計的 Futura 體、漢斯・愛德華・梅爾（Hans Eduard Meier）設計的 Syntax 體、赫爾曼・察普夫（Hermann Zapf）設

計的 Comenius 體與 Optima 體，以及古德倫・察普夫—凡赫斯（Gudrun Zapf-von Hesse）設計的 Carmina 體。以上這些例子中，有許多字型都是在構想階段時便納入了內文數字，甚至也包含在最後設計裡，結果鑄字公司卻不願意鑄造。這樣的缺憾，後來有不少是透過數位發行來補足。任何缺乏內文數字的字體，我們都能合理質疑是否有商業勢力的威嚇、形同設計審查的介入，才導致這種缺陷。

十九與二十世紀的大部分時間，齊線數字普遍被稱為「現代」數字，內文數字則稱為「舊體」數字。追求現代主義成為神聖的責任，數字可說被當成神供奉。現代主義的概念十分複雜，但極端的「簡化」卻是它的圭臬。許多人主張廢除拉丁字母的大小寫，回歸單一字母寫法（使用單寫字母的電報與電動打字機，也是這個時期的產物）。他們花的工夫沒能在文字方面促進什麼改變，卻在數字方面相當成功。不久之後，打字機雖然打得出大小寫字母，卻只能打大寫數字，現在的電腦鍵盤也是一樣。

不過，字體排印的文明進程仍是無法遏止。內文數字已經再度成為字型設計的基本要件，本來沒有內文數字的字體，現在也已經補上。在連續閱讀的文字中使用標題數字，不管有多常見，仍然是粗魯無文的表現，違背了文字的真諦。

3.2.2 一般內文中的縮寫字詞使用小型大寫字母，並多留字母間距

除了人名縮寫與兩個字母的地理名詞縮寫外，基本上都應該要遵守這個規則。因此如：

3:00 AM、6:00 PM、the ninth century CE、450 BC to AD 450、OAS、NATO、World War II、WWII 都應該用小型大寫字母，但甘迺迪總統的姓名縮寫 JFK 用一般大寫字母；神職人員的名字 Fr J.A.S. O'Brien, OMI 中，人名部分使用一般大寫字母，後面代表所屬教會的 OMI 用小型大寫；航空母艦的名字 HMS *Hypothesis* 和 USS *Ticonderoga* 中，前綴詞 HMS 和 USS 使用小型大寫；地名如 Washington, DC 和 Mexico, DF 中，特區縮寫都使用小型大寫；巴哈作品 J.S. Bach's Prelude and Fugue in B♭ minor, BWV 867 中，巴哈的名字用一般大寫，BWV（巴哈作品集）的縮寫用小型大寫。

許多字體排印師碰到郵遞區號（如 San Francisco, CA 94119）或長於兩個字母的地理名詞縮寫時，也會使用小型大寫。所以 USA 或是西班牙文 *los EEUU*、Sydney, NSW 會用小型大寫。不過，如果一系列長短不一的地理名詞縮寫同時出現，就必須統一使用一般大寫或小型大寫了。從字體排印的角度看，形體細緻、x 高度小的字體，適合小型大寫；x 高度大、形體粗獷的字體，適合一般大寫。

真正的小型大寫字母，並不只是一般大寫字母的縮小版。除了高度較矮之外，小型大寫字母在筆畫粗細、字母間距、內部比例都與一般大寫字母不同。設計良好的小型大寫字母，一定是如此全面量身設計。用數位程式把一般大寫字母加粗、縮小、壓扁而成的小型大寫字母，只是拙劣的仿作而已。

字體排印歷史上，包含傾斜小型大寫字母—— *A B C D E F G* ——的字體並不多，但現在愈來愈常見。數位軟體也可以假造傾斜小型大寫字母，只要把羅馬正體字母調斜就可以了，但如果選擇的字體

本身沒有附帶的話，還不如不用。（本書英文版採用羅伯特・斯林姆巴赫〔Robert Slimbach〕所設計的 Minion 字體，就附帶了傾斜化小型大寫字母。）不過傾斜（義大利斜體）內文數字就不一樣了，是有水準的字體排印所必備，現在設計良好的內文字型基本上都會有義大利斜體內文數字。

3.2.3 字體排印的爭議，
應該從「語言」與「思考」的角度裁決

印刷品是理想化的文字，通常用來記錄理想化的語言。CD、TV、USA 等縮寫一般會排成大寫，是因爲我們是將縮寫的每個字母分開來念。但是，我們卻把 UNESCO、ASCII、FORTRAN 等縮寫當成一個單字來念，反映它們正逐漸脫離縮寫的身分，成爲一般的單字。如果作者在日常對話中已經把這些縮寫當作單字、也希望讀者這麼做，此時字體排印師也應該跟上腳步，將這些字排成小寫：Unesco、Ascii（或 ascii）、Fortran。其他起源自縮寫的單字如 laser（雷射）與 radar（雷達），都早就走完了這條路。

字詞符號（logograms）帶來的問題比較大。有愈來愈多的個人與組織如虛構角色阿奇與梅海塔布（archy and mehitabel）【譯注：專欄作家唐・馬奎斯（Don Marquis）於 1916 年在《紐約太陽報》（Evening Sun）上創作的角色。阿奇是一隻用打字機寫作的作家蟑螂，由於無法操作打字機的大小寫轉換，因此只能打出小寫字母。】、向量字型格式 PostScript 與 TrueType 等等，都向字體排印師尋求特別待遇。以前只有君王與神祇會要求自己的名字要使用特別大或特別華美的字體，如今則是商業公司與大眾市場產品要求破格使用大寫字母或專用字體，相比之下，反而是不少詩人走向另個

極端，要求名字完全採用庶民化的小寫。但是，字體排印是視覺化的語言，不管神還是人、聖賢還是罪犯、詩人還是公司，一律平等對待。字體排印師的職業道德，應該以彰顯文本的天職為己任，反對任何字詞落入私人所有。

字型標誌（logotypes）與字詞符號，讓字體排印的作品彷彿成了象形文字，成為觀覽而非閱讀的對象；更像是令人上癮的糖果或毒品，而不是提供生存養分的食物。良好的字體排印應該像麵包一樣，可以先欣賞、品評、分析，但總必需吞下、消化。

3.3 連字

3.3.1 排版時使用的連字與字元，
應由使用的字型及文本的語言決定

大部分的羅馬正體中，f 字母會伸入下一個字母的空間，而大多數義大利斜體的 *f* 則是連前後字母的空間都會侵入。字體排印師把這種字母重疊的現象稱作 kern【譯注：在英文中，這跟「字母間距微調」的 kern 是同一個字；的確，這樣的重疊往往需要字母間距微調。】一般的內文字型中，*f* 的橫畫與 *j* 的尾端必然會跟前後重疊，字母間距微調成為必需，其他如 *To* 這個配對的字母間距微調，就不是字母形體所必需，純粹是設計師追求版面細緻的選擇。

字母 f 的橫畫延伸進入右方字母的空間，就會跟某些特定字母相撞——如 b、f、h、i、j、k、l——碰到問號、引號或括號時，也會重疊到。

早期的歐洲字型大部分都是為拉丁文排版設計。拉丁文中並不會出現 fb、fh、fj、fk 的配對，但

$f + f + i \rightarrow ffi$

$\mathcal{J} + l \rightarrow \mathcal{V}$

上圖的 Lâm-alif 連字符是阿拉伯文字中的基本要素。下圖的 pi-tau、chi-rho 和 mu-alpha-iota 連字符出自是馬修·卡特（Matthew Carter）設計的 Wilson Greek 字體，可斟酌使用。

$\pi + \tau \rightarrow \widehat{\pi\tau}$

$\widehat{\pi\tau}$

$\chi + \rho \rightarrow \mathcal{H}$

\mathcal{H}

$\mu + \alpha + \iota \rightarrow \mu\alpha\iota$

$\mu\alpha\iota$

ff、fi、fl、ffi、ffl 則相當常見，所以這五個配對會做成連字。在過去，英文的排版使用這五個連字就足夠了，而大部分傳統羅馬正體與義大利斜體也都附帶這五個連字。隨著字體排印技藝在歐洲廣為流傳，為不同地區語言設計的連字也逐漸出現。挪威與丹麥文中的 fjeld、fjord、nær 等單字，造就了 fj 與 æ 連字的誕生，法文則需要 œ 連字、德文需要 ß（稱作 eszett，或以兩個 s 相連表示），還需要有各種變音符號的字母。在某些語言中，兩個字母的組合會被視為一個字母來念，例如西班牙文的 ll、荷蘭文的 ij、德文的 ch，這些組合在其地區市場中也會鑄成單一的鉛字。冰島文則需要 ffi 連字。另外還有新的字母出現，例如波蘭文的 ł、西班牙文的 ñ、丹麥文與挪威文的 ø。許多字型也加入了純裝飾性的連字。

現代英文仍不斷有新字出現，包括外來語和新創造的字詞，如 fjord、gaffhook、halfback、hors d'œuvre，因此需要以前拉丁文沒有的連字。英文身為國際性的語言，也會出現 Youngfox、al-Hajji、Asdzą́ą Yołgai 等來自不同語言的名字。這些外來字詞有時會產生早期字體設計師沒有預見的需求。現在的數位時代中，其實有很多複合字母與連字並不需要字體排印師的介入；在內文排版中，我們並不需要特別設計 fb 或 fh 的連字，因為這些字母的數位形體可以乾淨地覆疊在一起。但是標題文字的排版中，這些連字有時會發揮關鍵的力量。近來的字體設計師大都有意識到文字必須滿足多語言的需求，在一開始就會盡量減少這方面的問題，設計出當字母連在一起時，筆畫不會互相碰撞的字型。

æœ as ɛ̃ch ɛ̃ct ff ffi fff fi fl fr
ij is ll q̃ ʃt ʃch ʃh ʃi ʃl ʃʃ ʃʃi ʃʃl ʃt ʃz us
Æ Œ æ œ æ œ ß ß ff fi fl ffi ffi fff ffi fff
ct st ct st fh fi fl ff ft fh fi fl ff ft

前兩行：克里斯多弗爾・凡戴克（Christoffel van Dijk）於 1650 年代鑄造的義大利斜體字型中的連字。後兩行：Adobe Caslon 字體中的連字，這是卡蘿・特汪布里（Carol Twombly）根據威廉・卡斯倫（William Caslon）於大約 1750 年代鑄造的一套活字所設計出的數位字體。這兩套字體都是巴洛克字體，因此除了一系列 ʃ 字母的連字符之外，還有一系列所謂長 s 字母（ʃ、ʃ）的連字。直到十八世紀末期，長 s 字母及其連字在歐洲的印刷品中都很常見，但早在 1640 年代，就已經有人設計出不需要使用長 s 的字型。

有時在排版時，*f* 與 *i* 兩個字母還是需要分開，例如土耳其文中，上面有一點的 *i* 與沒有點的 *ı*（大寫是 *İ* 與 *I*）是不同的兩個字母。如果排版的是土耳其文，選擇字體時就必須注意到 *f* 字母的設計會不會讓兩者分不清楚。

五個拉丁文連字的問題，我們還沒有討論完。歷史較悠久的字體── Bembo、Garamond、Caslon、Baskerville 等經典作品──至今仍歷久不衰，以金屬活字與數位的形式流傳。許多新的字體也繼承了這些早期設計的精神。這些字體在排版上需要這五個基本連字，因此一定會附帶這些連字符。數位字體排印師在需要的時候，也可以利用軟體自動插入這些連字。

有連字的 Bembo 字體（上）；沒有連字的 Bembo 字體（下）。

如果你的排版軟體會自動插入連字，也要花點時間確認兩件事：(1) 軟體確實有插入你要的連字，而且沒有插入你不要的連字；(2) 連字乖乖留在插入的地方，不會消失不見。

設計良好的 OpenType 數位字型通常都會附帶五個基本拉丁文連字符（ff、ffi、ffl、fi、fl），許多也會附帶兩個重要的北歐文連字符（ffi、fj）。字型可能也會附帶一系列裝飾性或設計較古老的連字（ct、sp、st、Th；fi、fk、fl、ffi、ffl 等等），有時候這些古老連字（字體排印師稱作古早字符〔*quaint*〕）的義大利斜體又比羅馬正體多。連字多的時候，通常會分成兩類：基本連字（basic）與酌用連字（discretionary）。如果你用的軟體與 OpenType 字型相容，你就可以下令要求只用其中一類，或是兩類都用。但是，這兩個類別有時候分得並不嚴謹。目前所有的 Adobe Originals 系列字型中，Th 連字都被誤分入基本連字，而不是酌用連字。除非你能直接編輯字型、修正這個錯誤，否則你要用 fi、fj、ff 與 ffi 連字時，軟體也會自動使用 Th 連字。如果你想用 Th 連字的話當然好，但也要知道，Th 連字與 fi 等基本連字並非系出同門，兩者帶來的風格與感受完全不同。這兩種風格感受當然可以並呈，但不能混為一談。

有些軟體會自動插入連字，但字母間距一調整，連字就不見了。如果讓這種軟體透過調整字母間距，達成版面左右對齊，你可能會發現有一行出現連字，下一行同樣的字母配對卻沒有連字。解決這個問題需要雙管齊下：(1) 軟體要設計好；(2) 左右對齊時要用點腦筋。需要連字時，連字就應該出現，而且不能無端消失。

3.3.2 如果完全不想要連字，
就使用不需要連字的字體

即使完全不用連字，還是可以排出優美的版面，只要你選擇羅馬正體與義大利斜體的 ƒ 字母都不會與前後字母重疊的字體就行了。幾個二十世紀設計最優秀的字體，都符合這樣的條件。例如，Aldus、Melior、Mendoza、Palatino、Sabon、Trajanus 與 Trump Mediäval 這些字體，不需要連字就很好看。這些字體還是有設計一系列完整度不一的連字，使用這些連字，可以讓版面多一份精緻感，但即便不用這些連字，也不會出現字母筆畫相撞的窘境。

fi fi *fi fi* fi fi *fi fi*

Sabon（左）與 Trump Mediäval（右）兩個字體中，有無連字的配對對照。這些字體中的 f 連字都可以斟酌使用，而且大部分這類字體都沒有完整的連字系列。

無襯線字體的選擇又更多了。雖然連字在某些無襯線字體中扮演了重要的角色，例如艾利克·吉爾設計的 Gill Sans 體、羅納德·亞恩霍姆（Ronald Arnholm）設計的 Legacy Sans 體，與馬汀·馬裘爾（Martin Majoor）設計的 Scala Sans 與 Seria Sans 體，但許多無襯線字體根本不需要使用連字（這些字型的數位版本中，通常會附帶所謂的假連字：把兩個無重疊的字母做成一顆字符。但插入假連字或直接插入兩個字母，在視覺上並無差異。）

3.4 部族聯盟與家族

3.4.1 字型與文本的聯姻中，雙方都有其文化立場、夢想、家族責任，我們只能接受

每一個文本、每一份手稿（當然還有每一種語言、每一套文字）都有自己的需求與期待。有些字體的適應能力較強，可以滿足各種不同的需求，有些字體則不然。但字體本身也有其習性與立場。例如，許多字體都擁有豐富的歷史與地區性連結——我們會在第七章深入探討這個主題。現在我們先考慮字體的社會學。字體間可以歸納出哪些家族與聯盟呢？

Aa
BbB
ccC
Dd
EeEe
Ff

大寫與小寫羅馬正體的結合——大寫字母較爲年長，實權卻握在小寫字母手上——至今已有十二個世紀，是一段歷久彌堅的關係。這段聯姻創造的君主立憲，統治著文字界，可說是歐洲最難以撼動的文化體制。

裝飾性首字、小型大寫與阿拉伯數字，很早就加入了羅馬正體字的家族。義大利斜體本來是不同的部族，不屑與小寫羅馬正體爲伍，而是與羅馬正體（非義大利斜體）大寫與小型大寫字母另起聯盟。傾斜大寫在十六世紀才出現。羅馬正體、義大利斜體與小型大寫字體在當時組成了大型的部族聯盟，成爲現在大部分字型家族必備的要素。

粗體與擠窄字體在十九世紀開始流行，部分取代了義大利斜體與小型大寫字母的功能。許多早期的字體（如 Bembo 與 Centaur）在後來也加入了粗體字與標題數字，即使不合歷史脈絡。歷史較悠久的內文字型，從金屬活字轉爲數位形式後，現在通常

會有兩種完全不一樣的版本。較優良的數位字型
公司提供的字型，能忠實反映金屬活字所包含的字
符；其他公司提供的版本，往往少了小型大寫、內
文數字與其他基本要件，卻畫蛇添足多了一套毫無
歷史根據的粗體字。

近代的內文字體中，常見的家族結構有兩種。較
簡化的家族結構只有羅馬正體、義大利斜體與標
題數字，但有各種粗細，例如細體（light）、正常
（medium）、粗體（bold）和粗黑體（black）。較
完整的結構則包含小型大寫與內文數字，不過有時
候小型大寫與內文數字只有較細的選項。

Primary:	roman lower case	1.1
Secondary:	Roman Upper Case	2.1
	ROMAN SMALL CAPS	2.2
	roman text figures: 123	2.3
	italic lower case	2.4
Tertiary:	*True Italic (Cursive) Upper Case & Swash*	3.1
	italic text figures: 123	3.2
	SLOPED SMALL CAPS	3.3
	Roman Titling Figures: 123	3.4
	bold lower case	3.5
Quaternary:	*False Italic (Sloped) Upper Case*	4.1
	Bold Upper Case	4.2
	BOLD SMALL CAPS	4.3
	bold text figures: 123	4.4
	bold italic lower case	4.5
Quintary:	*Italic Titling Figures: 123*	5.1
	Bold False Italic (Sloped) Upper Case	5.2
	bold italic text figures: 123	5.3
	Bold Titling Figures: 123	5.4
Sextary:	***Bold Italic Titling Figures: 123***	6.1

完整的字型家族中，其成員間也有一個階層結構。
這個階層並不是按照歷史悠久的程度排列，而是按
照其適應能力與使用頻率排序。此一階層的形成
並不是習慣使然，而是人類生理使然。大寫字母的
莊重份量、粗體字的喧嘩感、義大利斜體的書法流
暢感與（一般會有的）傾斜度，更能有效地凸顯出

羅馬正體的垂直線條與四平八穩。如果把這個階層反過來，讀者看起來不只是覺得奇怪，還會覺得眼睛很不舒服。

右圖是一般字型大家族運用法則的路線圖（最粗的幾條線，代表家族的核心成員。）字體排印師在變化字型時，可以沿著任一路線移動，例如在羅馬正體小寫字母中插入粗體小字母，或是插入小型大寫字母、一般大寫字母。但如果從羅馬正體小寫字母突然轉為粗體大寫字母或傾斜體大寫字母，就是旁門左道，不符合字體排印法則。

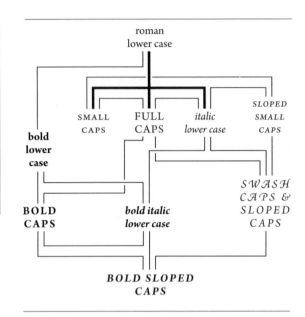

編輯法則在北美洲的標準參考書是《芝加哥格式手冊》（*Chicago Manual of Style*），現在已經出到第 16 版（2010 年）【譯注：本書中文版出版時，該書已到第 17 版（2017 年）。】。

字型家族中的不同字型，是根據一套不成文的編輯與排版法則運用在頁面上的。每一個字型與其他字型間的連結，都是自然形成的道路，絕非任意劃設。字體排印師當然可以恣意介入這些法則，要更動多大幅度都可以。但是優秀的排版是在於自然的力道與美感。一般來說，字體排印師只要找到最適合的字型，介入時下手輕一點，就能排出最好的版面。

3.4.2 不需要的字型就不要用

字型與文本的聯姻，親家間的尊重當然少不了，但並不代表親家要搬來長住，有些成員甚至連來訪都可以免了。

粗體的羅馬正體字型，到十九世紀才出現。粗義大利斜體的出現還要更晚。在此之前，世世代代的優秀字體排印師都沒有這種字型可用，卻沒有妨礙到他們的作品。但是，現在的字型公司卻將這些粗體字型當作基本字型組合銷售，因而讓字體排印師──尤其是初學者──頻繁地使用粗體羅馬正體與義大利斜體字型，不顧是否真正需要。

粗體與半粗體字的確有其功能，例如可以用來標記清單中的項目、在字型較小的情況下用在大小寫混用的標題與副標、在版型複雜的頁面中標記內文的開頭，或是用來加粗淺色印刷的文字，或作為從彩色圖塊中跳脫出來的筆畫線條。如果節制地使用粗體字母，在強調數字或單詞時會很有效，例如字典中的詞目、關鍵字或是定義編號。但是，實際使用粗體的效果往往卻是對讀者咆哮，讓讀者心緒不寧、排斥文本內容。粗體也會毀掉早期字體的歷史感，因為許多字體其實在粗體羅馬正體出現前就已經問世。粗體更會在無意間造成時空錯亂感，彷彿像莎翁悲劇《李爾王》（*King Lear*）的布景中，出現了蒸汽機或傳真機。

3.4.3 少用傾斜羅馬正體，
更要少用機械式傾斜的羅馬正體

的確，大部分的羅馬正體字母都垂直挺立，大部分的義大利斜體字母則向右傾斜。但羅馬正體與義大利斜體的真正分別是在於流暢度，而不是斜率。義大利斜體的結構比較像是草書，意即比較接近手寫稿中一氣呵成的連貫文字。義大利斜體字母的襯線通常是所謂的過渡襯線（transitive serifs），有明顯的起筆與收筆筆畫，就像是筆寫完一個字母後流暢地接到下一個字母。反之，羅馬正體字

母的襯線通常是鏡射襯線（reflexive serif），筆畫會向回一勾、強調運筆的結束。因此，義大利斜體的襯線通常有一個斜度，與手寫字母的自然傾斜角度相同，描繪出筆從一個字母寫到下一個字母的軌跡。羅馬正體字母的襯線通常是水平或垂直的，尤其是在基線上的襯線。這種襯線強調的不是字母之間的連結，而是字母與頁面上看不見的格線之間的水平畫一。

rlp

有些義大利斜體特別有草寫感，有些羅馬正體也會有一些草寫感。但是任何真正的義大利斜體，一定會比同一套字型中的羅馬正體更草寫一些。

e *e l l* m *m* u *u*

Baskerville 的羅馬正體與義大利斜體。Baskerville 跟早期字體相比，較缺乏書法流暢感，但是其義大利斜體的襯線跟先前的字體一樣，是過渡、傾斜的襯線，描繪出筆從一個字母到下一個字母的軌跡。羅馬正體的襯線則屬鏡射、水平的襯線，強調所有字母所對齊的橫線。

早期的義大利斜體字型斜度並不大，本來的設計用意是與直立的羅馬正體大寫字母搭配使用，因此通常比同樣字級的羅馬正體大寫字母小。有些十分優美的十五世紀手稿，採用的義大利「斜體」根本沒有任何斜度。從古至今，也都有一些優秀的義大利斜體活字只有 2 到 3 度的斜度。不過，也有義大利斜體的斜度高達 25 度。

直到十六世紀中期，義大利斜體與羅馬正體之間鮮有瓜葛。在此之前的書籍，排版可能採用羅馬正體、也有可能採用義大利斜體，但兩者不會同時出現。到了文藝復興晚期，字體排印師才開始在同一本書中，依照不同用途使用這兩種字體：羅馬正體

通常用在內文，義大利斜體則用在序言、眉注、注解，以及韻文或整段引文。至於在同一行文句中使用兩種字體、使用義大利斜體來強調特定單字或標注重要資訊的作法，是於十六世紀出現，並在十七世紀蔚成主流。巴洛克時期的字體排印師，十分喜歡混用兩種字體為頁面帶來的變化感，而這個慣例對編輯與作家也十分好用。從此之後，不管字體排印的流行品味怎麼變，兩種字體的混用從來沒有完全消失。羅馬正體與義大利斜體間的轉換，如今已是習以為常的基本字體排印技巧，就像音樂中大小調的轉換一樣（當然，音樂中大調與其關係小調的體系，也是在巴洛克時期建立起來的。）

十七世紀以來，有許多人想除去義大利斜體行雲流水的草寫特性，並以羅馬正體為範本，打造出新的義大利斜體。許多過去兩百年來設計的「斜體字」根本不是義大利斜體，而是傾斜化的羅馬正體，又稱作偽斜體（obliques）。也有很多字體是混合物，融合了義大利斜體與傾斜化羅馬正體的特性。

義大利斜體小寫字母逐漸變質為傾斜化羅馬正體的同時，其字形比例也有所改變。大部分（但不是全部）義大利斜體字母都比相對應的羅馬正體字母窄了 5% 到 10%，但大部分的傾斜化羅馬正體（艾利克‧吉爾的作品除外）都與相對應的直立羅馬正體一樣寬度、甚至更寬。

文藝復興時期設計的義大利斜體，是為連續閱讀而設計，若是根據相同原則設計的現代斜體，通常也有一樣的優點。但是，巴洛克與新古典時期的義大利斜體是當作輔助字體設計的，不適合擔任其他角色。一般來說，傾斜化羅馬正體的輔助性質又更明顯，雖然這種字體已經使用了超過十個世紀，卻始

除了直立與傾斜羅馬正體構成的家族外，現在也有一些字型家族由直立（或近乎直立）與傾斜的義大利斜體構成。赫爾曼‧察普夫設計的 Zapf Chancery（由 ITC 於 1979 年發行）字型中，「正體」其實是斜度 4 度的義大利斜體，「斜體」則是斜度 14 度、大寫字母採用華飾體（swash）的義大利斜體。Eaglefeather Informal（請見第 369 頁）字型中，「正體」是無斜度的義大利斜體，而「斜體」的設計基本上是一樣的，只是加上了 10 度斜度。

終局限在書法炫技或短期變換口味的功能，鮮少能躍上更高的地位。

1. adefmpru *adefmpru* [18 pt]
2. adefmpru *adefmpru* [16 pt]
3. adefmpru *adefmpru* [24 pt]
4. adefmpru *adefmpru* [18 pt]
5. adefmpru *adefmpru* [21 pt]

1. 亞德里安‧福魯提格設計的 Méridien 羅馬正體與義大利斜體；2. 克莉絲‧霍爾姆斯（Kris Holmes）與查爾斯‧畢格羅（Charles Bigelow）設計的 Lucida Sans 羅馬正體與義大利斜體；3. 艾利克，吉爾設計的 Perpetua 羅馬正體與義大利斜體（其實是混合型態的傾斜化羅馬正體）；4. 亞德里安‧福魯提格設計的 Univers 羅馬正體與其偽斜體（純粹傾斜化的羅馬正體）；5. 楊‧凡克林普恩（Jan van Krimpen）設計的 Romulus 羅馬正體與其偽斜體（亦是純粹傾斜化的羅馬正體）。

排版軟體能夠針對字母進行各種變形：擠窄、拉寬、外框空心、陰影和傾斜等等。如果羅馬字型與同家族的字型只差在斜度的話，那根本只需要羅馬正體字型就夠了，剩下來的變化只需要交給電腦，下個指令就可以改變字母的斜度。但是，義大利斜體並不是傾斜化的羅馬正體，而好看的傾斜化羅馬正體，也不是單純改變字母斜度就行。

如果直接用軟體改動字形的斜度，豎畫與斜畫的粗細就會改變，橫畫的粗細卻不會變。字母傾斜化時，本來是左上斜往右下的筆畫——例如 A 的右筆畫、O 的右上角與左下角——會朝垂直軸線靠攏，

於是就會變粗。但是，右上斜往左下的筆畫——如 A 的左筆畫、O 的其他角落——卻是偏離垂直軸線，於是變細。這個轉化過程中，筆畫的曲度也會改變。書法家在書寫傾斜化羅馬正體時，根據專業技法所作出的調整，和機器最方便的調整並不一樣。就連義大利斜體的大寫——現代所謂義大利斜體大寫字母，其實幾乎都是傾斜化羅馬正體大寫字母了——也需要逐個形塑與修改，才能夠做出經得起考驗的形體。

透過書法家、字體排印師與工程師的通力合作，字型設計與修改的軟體現在愈來愈進步，也愈來愈接近字體排印學的根基中最原始、最博大精深的工具：排字盤、毛筆、雕刻刀、平尖筆。要把羅馬正體字母轉化為好看的傾斜化羅馬正體、而非四不像的鬧劇，其實只要深入分析優秀的抄寫員作品，一定就能歸納出一套法則。如果可以精準表達這套法則，就可以交給機器套用。但要將羅馬正體轉化為義大利斜體，肯定歸納不出精準的法則，因為這種法則並不存在。羅馬正體與義大利斜體的發展歷程不同，就像蘋果與香蕉一樣，也許它們在演化上有共同的遠祖，但不能說蘋果和香蕉就是由彼此轉化而來。

$A \quad A \quad A \quad O \quad O \quad O$

Adobe Caslon 羅馬正體大寫字母、同樣的字形經軟體傾斜化、該字體實際的傾斜化羅馬正體大寫字母。Caslon 義大利斜體字母的平均斜度是 20 度。

a a a o o o

Palatino 羅馬正體字母、同樣的羅馬正體字形經軟體傾斜化、真正的義大利斜體字母。義大利斜體字母的平均斜度為 9 度。

A E M R S T Y

真正的義大利斜體大寫字母：羅伯特・斯林姆巴赫設計的 Minion 義大利斜體華飾字體。注意這些字形之所以為義大利斜體，是因為其結構，而非斜度。

不過，當字體排印師在使用 Haas Clarendon，或安德烈・古爾特勒（André Gürtler）設計的 Egyptian 505 這些缺少真正義大利斜體、甚至連良好的傾斜化羅馬正體都沒有的字體時，偶爾還是會希望有傾斜字型可以用。這時候，電腦軟體做出來的傾斜化羅馬正體字就可以作為臨時救急的解方。不過這種字型不能常用，而且應該限制在少數幾個字詞上，不能用在整段文字。而且電腦做出的傾斜化字體斜度要小，最多在 10 度以內，因為斜度小，字形扭曲的程度就會比較小。

3.5 對比

3.5.1 不要同時調整多個參數

如果內文使用 12 點、正常粗細的羅馬正體，標題就不需要排成 24 點、粗體的義大利斜體大寫字母。如果你想用粗體，一開始就可以嘗試同樣字體的粗體字型，但是不要用全大寫、也不要改變字型大小。另外，你也可以嘗試大小寫混合的義大利斜

體、字母間距加大的小型大寫，或是粗細與大小不變、字母間距加大的一般大寫。如果你想要加大標題字，可以先嘗試使用同樣的內文字型並加大，但維持大小寫混合、粗細不變——如果能用同字體細一點的字型更好。為了保持頁面平衡，將字型調大時，粗細反而應該稍微調細，不該調粗。

3.5.2 版面不要讓人眼花撩亂

如果使用粗體強調特定字詞，標點符號最好是退居背景，換句話說，就是不要一起加粗。像以下這句話，真正該強調的是字詞，而非標點符號：

> … on the islands of **Lombok, Bali, Flores, Timor and Sulawesi**, the same textiles …

但是同樣一段文字，如果改用義大利斜體來強調，標點符號就不該維持羅馬正體。義大利斜體文字搭配義大利斜體標點符號時，字母間距通常會比較協調，看起來比較不突兀：

> … on the islands of *Lombok, Bali, Flores, Timor and Sulawesi*, the same textiles …

如果改用字母間距調大的小型大寫字母來強調，要更動的就不是字母粗細或斜度，而是其高度與形體，這樣對頁面的干擾較少。此時，就沒有什麼標點符號的問題了。小型大寫字母用的標點符號通常與一般羅馬正體標點符號並無二致（問號與驚嘆號除外），只要字母間距調好就行了：

> … on the islands of LOMBOK, BALI, FLORES, TIMOR and SULAWESI, the same textiles …

bbb

上：羅伯特・斯林姆巴赫設計的 Garamond Premier 體的展示文字、內文、圖片說明三種版本，三者均為 36 點大小。這三個字母是「同一種」字體，大小也相同，但是粗細與比例有很大的差異。
下：同樣的三個版本，排成最合適的大小（展示文字 30 點、內文 14 點、圖片說明 8 點。）

befig
abefigbop
abefigbopqrsty

結構形式與技法

4.1 開頭

4.1.1 標題頁應該是內文的尊嚴與份量的象徵

如果字體排印師處理的文本有著深遠的內涵與尊嚴，那麼標題頁也該有這樣的特質——反之，毫無尊嚴的文本，標題頁也應該忠實反映。

空白的頁面就像高山的草坪，或是開天闢地前的純粹混沌。字體排印師進入這片空白後，必須做出一點改變；隨後讀者也進來，看到的就是字體排印師的成果。空白頁面的深層真理勢必要被侵犯，但絕對不能完全消失——而取而代之的設計，最起碼必須與空白頁擁有同等的生命力、同等的平和。設計標題頁時，不是把幾個現成的大字往頁面中心一擺就完事，也不能把字體排印技巧當怪手，在寂靜的空白上挖幾個洞就交差。巨大的字體，可以兼具美觀與功能，但是氣質通常比大小重要得多——而氣質往往不在所為，而在所不為。字體排印領域中，氣質來自留白。許多設計優秀的標題頁，只有在上端放一兩行字、下端放一兩行字，中間只有張力無窮、完美平衡的留白。

4.1.2 不要讓內文被標題壓制

湯普森的設計作品範例，請見他的著作《平面設計的藝術》（*The Art of Graphic Design*，1988 年出版）。

書籍版面中，通常標題只要用大寫字母、字母間距調大一點，字型大小與粗細和內文一樣就足矣。布萊伯里・湯普森（Bradbury Thompson）曾設計

過一篇雜誌報導的版面，代表了另外一個極端。報導的標題只有一個 BOOM 字，四個大寫字母使用了巨大窄長的粗體字型，填滿整個對頁，內文則是排成細長的一欄字，完全放在 B 字母的豎畫內。這篇報導的內文完全被標題吞噬了，卻如同聖經中被大魚吞下肚的約拿，獲得了新的生命，仍能表達己義。

標題設計的失敗案例，通常介於以上兩個極端之間，問題常是出在標題占的份量太重，破壞了頁面的平衡與成色。如果標題想採用比內文大的字型，最好要排成大小寫混用，並使用較細的標題字型，或是較細版本的內文字型。內框空心的放大大寫字母（如第 88 頁與第 210 頁的 Castellar 大寫字母）也是兼顧大型字母又不過分粗重的方式，自十五世紀以來就有字體排印師使用。

想使用大型又輕盈的字母，還有其他辦法可以用，但是有些是屬於印刷的範疇，而不是字體排印的範疇。首先只要預算許可，字體排印師也可以設計讓作品使用雙色印刷、甚至二十色印刷都可以。比較省錢的方式，則是仿效黑白印表機碰到彩色文件的作法：網點化——利用電子濾網將全黑的色塊變成一點一點的灰色調。（不過要注意，網點化的文字呈現在螢幕上與實際印刷出來的紙本，一定會有差異。）

20 30 40 50 60 70 80 90 100

網點化文字。數值代表網點百分比。

4.1.3 標題與開頭的排版方式，
要對整體設計有正面助益

文藝復興時期的書籍標題長、頁面邊界留得大，因此通常每章開頭不再特別留白。現代的書籍則是標題變短、頁面邊界也逐漸被侵蝕，有時候一章的第一頁整整留白了三分之一。但是要彰顯一章的起頭，其實單純的空白是不夠的；反過來說，即使沒有留白，也不一定表示版面缺乏設計或設計不良。

櫛比鱗次、緊貼街道的狹小房屋，可能是城市貧民窟的景象，卻也出現在古老的可愛義大利山丘小鎮與地中海的小村莊中。文字滿版的頁面，同樣蘊藏著各種可能性，也許會淪落為字體排印世界中的貧民窟，卻也可以成為結構優雅、技術純熟、簡約實在的模範。有著寬廣院子的郊區大宅，不管是在現實世界或字體排印世界裡，同樣可能空虛冷清、也可能舒適優雅。這樣的空間，可以展示真正的珍寶（留白也是一種珍寶），也可能裝滿一廂情願的無謂擺飾。想想看那些新古典宅邸中的景象：鳥浴池、身著制服的奴隸與馬僮雕像、色彩黯淡的紅鶴。在字體排印的領域中，我們也可以看到這類虛華的陳設。

4.1.4 文本的開端與重新開始，都需要凸顯

任何一段文字的開頭，最簡單的處理方式就是對齊左邊界，就像這段文字一樣。只要頁面排版井然有序、有標題或副標宣告文本的開始，這樣的處理就夠了。但如果整段文本或新章節的開頭位於一頁的頂端、又沒有標題的話，可能就需要敲鑼打鼓一下，才能迎接文字的開端。如果第一頁排版元素比較多，文字開端便也需要一點特別標記。想像如果

某章的第一頁有章節標題、開頭引言、頁側附註，
又有圖片與說明，那麼內文就非得精心妝點一番，
才能吸引讀者注意。

花飾（fleuron，也就是各種裝飾性的雜錦字元）常
常用來標明內文的開端，也常印成紅色，這是字體
排印師最慣用的第二種顏色。另外也可以將內文
的第一個片語、甚至第一行整行排成小型大寫字母
或粗體字。另外一種標記篇章開端的好方法，則是
承襲自古早的手抄書：將第一個字母放大，稱為大
飾首字（versal 或 lettrine）。大飾首字的排版方式
很多，可以縮排或置中、頂端凸出於內文的頂端
線，也可以靠左對齊，嵌入在段落文字中（字體排
印師將後者稱作首字下沉，前者稱作首字上升）。
如果邊界留得大，首字甚至可以凸出內文的左邊
線。大飾首字可以採用與內文一樣的字體，也可以
採用完全不一樣的華麗字體。手抄與印刷傳統中，
只要預算允許，大飾首字通常也會用紅色或其他顏
色呈現，而非黑色。

用鍵盤排版首字上升比較容易，但首字下沉與手抄
及鉛字印刷的傳統淵源較深。對許多字體排印師
來說，首字下沉版面的編排與微調也是一種趣味消
遣，可以測試自己的技術能力與視覺判斷力。採用
大飾首字的段落中，通常第一個字詞或第一個片語
會採用大寫字母、小型大寫字母或粗體字，作為首
字與內文間的過度，下一頁展示了幾個例子。

在英文中，如果段落的第一個字母是 A、I 或 O
時，讀者可能會出現疑問：第一個字母是否自成一
個字詞？要解開這種疑問，內文與大飾首字之間的
間距就要小心設計。例如，如果內文第一個字詞是
Ahead，而 A 字母與內文間的間距又留得太大，一
定會讓讀者十分困惑。

OSCULETUR me osculo oris sui; quia meliora sunt ubera tua vino, ¶ fragrantia unguentis optimis. Oleum effusum nomen tuum; ideo adolescentulae dilexerunt te.

TRAHE ME, post te curremus in odorem unguentorum tuorum. Introduxit me rex in cellaria sua; exsultabimus et laetabimur in te, memores uberum tuorum super vinum. Recti diligunt te.

«NIGRA SUM, sed formosa, filiae Ierusalem, sicut tabernacula Cedar, sicut pelles Salomonis. ¶ Nolite me considerare quod fusca sim, quia decoloravit me sol. Filii matris meae pugnaverunt contra me....»

"ADIURO VOS, filiae Ierusalem, per capreas cervosque camporum, ne suscitetis, neque evigilare faciatis dilectam, quoadusque ipsa velit."

VOX DILECTI MEI; ecce iste venit, saliens in montibus, transiliens colles. ¶ Similis est dilectus meus capreae, hinnuloque cervorum. En ipse stat post parietem nostrum, respiciens per fenestras, prospiciens per cancellos. ¶ En dilectus meus loquitur mihi.

SURGE, propera, amica mea, columba mea, formosa mea, et veni. ¶ Iam enim hiems transiit; imber abiit, et recessit. ¶ Flores apparuerunt in terra nostra....

LAVI PEDES MEOS, quomodo inquinabo illos? ¶ Dilectus meus misit manum suam per foramen, et venter meus intremuit ad tactum eius. ¶ Surrexit ut aperirem dilecto meo; manus meae stillaverunt myrrham, et digiti mei pleni myrrha probatissima. ¶ Pessulum ostii mei....

聖經雅歌卷（*Song of Songs*）拉丁文版。排式爲 Aldus 字體 10/12×10，齊左不齊右。上升首字爲 54 點 Castellar 字體，下沉首字爲 42 點 Aldus 字體，字母間距逐行調整。

4.1.5 如果文本用引文作為開端，不要省略上引號

在手抄書的歷史上，引號作爲一種批注符號已有很長一段時間，用於標記別人著述的文字，但一直要到十六世紀晚期，引號才成爲字體排印中慣用的符號。不過，由於上引號會與大飾首字的慣用排版方式衝突，所以當篇章的開頭是引文時，傳統上往往會省略上引號。有些排版書直到現在還是把這個權宜之計當作不可質疑的法則，但使用數位字體排印工具時，很容易就能調整上引號的位置與大小，不管內文是否使用大飾首字，都能找到合理的安排。爲了讀者著想，我們不該省略上引號。

4.2 標題與副標

4.2.1 標題的排版形式，必須強化整體風格

標題有很多可能的形式，但通常一開始就必須決定標題該對稱還是不對稱。對稱的標題會置中對齊，字體排印師稱之為置中橫標（crosshead），不對稱標題通常則是左靠邊側標（left sidehead），左側可以對齊左邊線，也可以略為縮排或凸排。右靠邊側標在某些特定的情境中效果也不錯，但是通常只適合大標、不適合副標——短短一行標題在靠右對齊時，通常必須放大或調粗字型，否則很容易被讀者完全忽略。

當然，從右到左的文字如阿拉伯文或希伯來文排版時，本節的規則都要反過來看。

想要標題引人注目、卻不想放大字型時，有一個辦法是將標題完全放在邊界中，就像本書使用的逐頁標題一樣。

4.2.2 需要用幾層標題，就用幾層標題，不多不少

一般來說，副標的排版最好是對稱或不對稱，若任意混用，文本的視覺風格與編排邏輯都會顯得十分紊亂。但如果需要多層副標，也可以小心兼用兩種對齊方式，便有較多標題階層可用。如果想在每層都是不對稱的副標中加入一層對稱副標（或反之），通常最好放在最上層或最下層。接下來兩頁中的範例，是兩種有六層副標的階層結構。

在準備排版的文稿中，各層副標通常是用英文字母來辨別：A 層標題、B 層標題、C 層標題等等。接下來兩頁中的標題，便是以這種方式命名，從 A 層標記到 F 層。

‿ Main Section Title ‿

IF A MAN walk in the woods for love of them half of each day, he is in danger of being regarded as a loafer; but if he spends his whole day as a speculator, shearing off those woods and making earth bald before her time, he is esteemed an industrious and enterprising citizen.

MAIN CROSSHEAD

The ways by which you may get money almost without exception lead downward. To have done anything by which you earned money *merely* is to have been truly idle or worse.... If you would get money as a writer or lecturer, you must be popular, which is to go down perpendicularly....

Heavy Crosshead

In proportion as our inward life fails, we go more constantly and desperately to the post office. You may depend on it, that the poor fellow who walks away with the greatest number of letters … has not heard from himself this long while.

MEDIUM CROSSHEAD

I do not know but it is too much to read one newspaper a week. I have tried it recently, and for so long it seems to me that I have not dwelt in my native region. The sun, the clouds, the snow, the trees say not so much to me....

Light Crosshead

You cannot serve two masters. It requires more than a day's devotion to know and to possess the wealth of a day.... Really to see the sun rise or go down every day, so to relate ourselves to a universal fact, would preserve us sane forever.

RUN-IN SIDEHEAD Shall the mind be a public arena...? Or shall it be a quarter of heaven itself, an hypethral temple, consecrated to the service of the gods?

這兩頁的文字皆引自梭羅（Henry David Thoreau）的著作〈無原則的人生〉（Life Without Principle），本文約於 1854 年寫成，但直到 1863 年才出版。

Main Section
Title

❁ IF I AM TO BE a thoroughfare, I prefer that it be of the mountain brooks, the Parnassian streams, and not the town sewers.... I believe that the mind can be permanently profaned by attending to trivial things, so that all our thoughts shall be tinged with triviality.

MAIN CROSSHEAD

Our very intellect shall be macadamized, as it were: its foundation broken into fragments for the wheels of travel to roll over; and if you would know what will make the most durable pavement, surpassing rolled stones, spruce blocks, and asphaltum, you have only to look into some of our minds....

❧ ORNAMENTED CROSSHEAD ❧

Read not the Times. Read the Eternities.... Even the facts of science may dust the mind by their dryness, unless they are in a sense effaced each morning, or rather rendered fertile by the dews of fresh and living truth.

INDENTED SIDEHEAD

Knowledge does not come to us by details, but in flashes of light from heaven. Yes, every thought that passes through the mind helps to wear and tear it, and to deepen the ruts, which, as in the streets of Pompeii, evince how much it has been used.

Secondary Indented Sidehead

When we want culture more than potatoes, and illumination more than sugar-plums, then the great resources of a world are taxed and drawn out, and the result, or staple production, is not slaves, nor operatives, but ... saints, poets, philosophers....

Run-in Sidehead In short, as a snowdrift is formed where there is a lull in the wind, so, one would say, where there is a lull of truth, an *institution* springs up....

前頁採用的字體是 Adobe Caslon，本頁則是重鑄的 Monotype Centaur 與 Arrighi。兩個範例中只用了兩種字型大小，但還是可以明顯看出五層不同的副標。

4.3 注解

4.3.1 文本有注解時，要選擇最適合的形式

注解的內容如果是次要的細節，那麼排版時字型自然應該比主文小。但是學術著作將注解放在頁面底端、甚至集中在書的末尾的習慣，其實反映了維多利亞時期的社會結構與持家方式：將廚房藏起來不讓外人看到，僕人也只能住在樓下。如果能仿效文藝復興時期的書籍，將注解放在頁面邊界中，不但在需要時容易查閱，也能讓頁面更加豐富。

儘管頁尾注解（footnote）給人帶來鑽牛角尖的學究感，但還是有其用途。只要頁尾注解別太長、別太頻繁出現，就有節省頁面空間、需要查閱時不難找到、不想看的時候也很容易忽略的優點。不過，過長的頁尾注解必然會讓讀者分心，光看就累、讀起來更辛苦。太長的注解更會橫跨兩頁，這時就只能說是澈底失敗的設計。

文末注解（endnote）同樣可以節省頁面空間、設計起來較容易、製版成本較低、也不用顧慮長度問題。使用文末注解也能讓內文頁面保持乾淨，只有注解符號偶爾會出現。不過，一旦認真的讀者碰到文末注解，就得用上兩張書籤，更要手眼並用，才能順利在簡明易讀的內文與吹毛求疵的注解之間切換。

頁側注解（sidenote）可以讓頁面更活潑多元，查閱起來也最容易。只要設計得當，頁側注解並不一定需要更大的頁面或更高的印製預算。

頁尾注解的字型很少需要超過 8 點或 9 點。文末注解通常也會用 9 點或 10 點等較小的字型。頁側注解的字型大小則依出現頻率、重要性與頁面的整體設計而定，最大不要超過內文字的大小都可以。

4.3.2 要注意注解符號的粗細與間距

只要頁側注解出現頻率不高，便可以完全不使用提醒讀者看注解的符號（這本書就沒有），或是也可以全部使用同一個符號（通常是星號），即使一頁中有多個注解也沒關係。文末注解的標準作法，則是用上標數字來標注。至於頁尾注解，如果數量不多的話，也可以使用符號。（傳統上，注解符號的使用次序是 * † ‡ § ‖ ¶，但除了前三個之外，不論古今的讀者都對這個排序極不熟悉。）相較之下，數字不但淺顯得多，次序也較不容易搞混。

許多字型都會有一套上標數字，但預設的上標數字的大小與設計不一定符合需求。有時將一般內文數字縮小、基線提高，才是最好的選擇（或是唯一的選擇）。不過，要找出注解符號的最佳大小、粗細與間距，需要花一點工夫。在許多字體中，上標數字採用較小的數字並略為加粗，會比較大的正常粗細數字好看。而上標數字的字型愈小，愈可能需要調大字母間距。

注解符號通常會出現在片語或句子的結尾。如果符號的位置較高，可以透過字母間距微調，讓符號出現在逗號或句號的正上方，但有時這樣做反而會降低易讀性，尤其是字型較小時。

4.3.3 使用數字作為注解符號時，在內文中要採用上標，但出現在注解本身時不要上標

ab^1

cd^2

1 Ba

2 Dc

內文中的注解符號會使用上標數字，是因爲這樣才能將注解擾亂內文的程度降到最低。注解符號是內文中的旁白，因此採用小型字是反映出其內容的重要性比內文低；而採用上標則是出於兩個原因：一是避免影響閱讀的流暢，二是上標數字比較容易找到。但是對注解本身而言，數字並不是旁白，而是讀者要尋找的目標，因此注解中的編號應該採用正常大小的數字。[1]

頁尾注解或文末注解的編號也可以凸排（例如接下來兩頁的清單項目編號，或是本頁頁尾的注解），這樣更容易尋找。除了空格之外，編號與注解文字之間通常不需要任何標點符號。

4.3.4 文末注解的編號與位置，要避免混淆不清

文末注解不能讓讀者還要花費心力尋找，所以通常不該打散放在各章末尾，而是統一放在書末比較合適。另外，整本書也要盡可能使用同一套編號，注解的排版設計也要讓編號盡量明顯。如果必須每節、每章或每篇文章都重新開始編號，注解頁就要使用逐頁標題，爲讀者指引方向。例如，可以在注解頁加上這樣的標題：「第44–62頁注解」，讀者就不會迷失。但如果用「第五章注解」這樣的標題，

1 本注解在內文中利用上標數字提醒讀者參照，但是注解本身的編號數字是採用與注解文字相同大小的凸排數字。本書內文排式爲 10/12 x 21，但注解文字則是 8/11，且使用不同版本的字型（即所謂的圖片說明字型）。

那麼內文最好也要加上逐頁標題，讓讀者隨時能確定自己在讀第幾章。

4.4 表格與清單

4.4.1 表格應該與內文一樣用心編排，也要注意讓讀者能看懂表格的內容

排版表格的耗時程度可說是惡名昭彰，但碰到的問題往往既是文編的問題，也是字體排印的問題。如果表格的設計從一開始就不利於閱讀，那麼字體排印師要做出易讀的版面，也只能重新製作、設計。

表格和文字一樣，不能想成是純粹的技術規格問題。如果只知道問「這個數量的字元該怎麼塞進這個大小的空間？」這種問題，就不可能得到讓你做好字體排印的回答。

把表格當作內文的另外一種形式，抓緊「易讀」與「好看」的目標，就能明確推導出以下原則：

1. 所有的文字都應該橫排，在罕見的特定狀況下則可以用斜排。如果排版的語言是中文或日文，欄目可以用直排來節省空間，但若是拉丁字母的文字就不行。

2. 過小或過度壓縮等不利於舒適閱讀的字形，不是解決問題的方式。

3. 盡可能減少框線、方格、圓點等引導讀者視線的工具；資訊則要盡可能增加。

4. 如果一定要用框線、上色方塊或其他區隔資訊的方式，就要順著閱讀方向編排：清單、索引及某些數值表是直向，其他情況則是橫向。

除了表格以外，若想了解其他以圖形呈現資料的方式，請見愛德華・特夫特（Edward R. Tufte）的《量化資料的視覺呈現》（*The Visual Display of Quantitative Information*，2001 年第 2 版）與《用視覺理解資料》（*Envisioning Information*，1990 年）

5. 表格的外框線，即隔開首欄或末欄與周圍空白的框線，一般來說並不具備任何功能。

6. 表格跟任何多欄排版的文字一樣，都需要有適當的留白空間。

4.4.2 清單中要避免過多標點

清單在本質上就是一種空間與數字的結構。演講的人碰到清單時，常常會用手指比出一、二、三來代表清單的項目，而在排版清單時，也需要類似的表示。因此，應該盡量透過空間安排與標示，來清楚呈現清單上各項目間的關係，常用的手法包括符號、橫線、編號等等（除了上一節的清單外，本書其他地方也有不少清單範例。）採用項目編號時，只要數字透過空間安排（例如凸排）或強調（例如排成特殊字體）加強讀者注意，那麼就不太需要加上額外的句號、括號等。

前置點是一排圓點，連結起字詞或數字，讓視線不會中斷。但將前置點用在表格中，鮮少有正面助益。

4.4.3 清單或表格中的數字應該靠右對齊或小數點對齊

許多字型中的數字都是等寬，不過有時候數字 1 會有一個較窄的字寬。窄字寬的 1 通常用在內文中出現的數字，較寬的 1 則與其他數字一樣寬度，適合用在表格欄位中的數字。字型或排版軟體中也有所謂的數字空格，即一個寬度固定的空格，寬度等於一個字母間距未調整、標準的數字。如此一來，清單與表格中的數字就可以極度精準地對齊。

如果你用的是比例型字寬的數字（這也是最適合內文排版的選擇），或是使用等寬數字、但會針對數字配對來微調字母間距，那就沒辦法將表格或清單中的數字以每個位數對齊，但還是能以欄位為單位對齊。在大部分的表格中（如接下來的範例），這樣就夠了。當表格的數字靠右對齊時，如果又需要注解，那麼注解符號就該向右凸出（如範例中第三欄第二列的數字），避免破壞對齊。

<div align="right">

100

111

100

111

</div>

8	98	998	9.75
9	99	999*	10
10	100	1000	10.25
11	101	1001	10.5

上：以欄位為單位對齊的不等寬數字，並有凸排的星號。
下：以各種不同符號對齊的表格欄位。

Aster	2 : 3	24 × 36	0.667	*a = 2b*
Valerian	271 : 20	813 × 60	13.550	*6a = c*

4.4.4 不管文字或數字，表格的對齊都要和諧易讀

簡單的表格或兩兩配對的清單（如第 48 頁的目錄範例）通常最適合「兩兩緊貼」的對齊方式，也就是左欄靠右對齊、右欄靠左對齊。但財務報表與其他數值表，常常是相反的方式：最左欄的文字靠左對齊，右邊一欄一欄的數字則是靠右對齊或小數點對齊。任何重複出現的符號如乘號或等號，都可以成為對齊的基準，但欄數多、每欄對齊基準不一樣時，很容易讓人感到視覺雜亂。這種情況下，有時候寧願將所有或大部分欄位設成靠右或靠左對齊，以求整體版面清楚。

4.5 開始與結束

4.5.1 所有出版物的首尾都要有足夠留白

一份篇幅短小的研究論文，首尾留白的部分或許只需要標準頁面邊界就足矣，但書籍則不然。書籍的內文應該是有生命的個體，需要呼吸伸展的空間，排版也應該反映這個特性，不該把文字變成真空包裝的冷凍肉品。一本小冊子或騎馬釘裝訂的書，第一頁就可以是書名頁，但其他種類的書籍習慣在第一頁只印簡短書名，下一頁才是完整的書名頁。同樣地，一般也習慣將書的最後一張紙保持空白，或至少也要最後一頁留空。這個空白頁不但是贈書題詞或筆記的空間，也讓書的內文得以舒展。

4.5.2 本文開始前的部分，也要給予足夠的空間

書中的每一個元素，都要給它所需的空間。本文前如果有一連串冗長的前言、推薦序、書介或序言，的確很可能沒人看。但如果書的作者提供了一段獻詞、引言或致謝詞，卻被當作雞肋一般，草率地塞進版權頁裡面，就失去了獻詞、引言或致謝詞的意義。另外，如果目錄不完整（或完全沒有目錄），也沒有自成一頁，通常會讓人感到字體排印師急於完事，也反映出對讀者的不尊重。

4.5.3 本文前與本文後的材料要平衡

書本通常是由以「台數」為單位的紙張裝訂而成。每一「台」都是一張由大紙印刷、摺疊而成，以8、12、16、24 或 32 頁為基本單位，其中以一台 16 頁最為常見。因此，字體排印師在設計書籍時，必須讓總頁數是 16 的倍數，更要讓這樣的頁數顯得

自然而然、渾然天成。技巧熟練的字體排印師，一定會將兩種數列銘記在心、天天複誦，一個是點數與派卡：12、24、36、48、60、72……另一個就是台數與頁數：16、32、48、64、80、96、112、128、144、160、176、192、208、224、240、256、272、288、304、320、336、384、400……這些數字，就是我們讀的書的實際頁數。

連續閱讀的散文書籍中，要營造頁數渾然天成的假象，是相當單純的版頁規畫問題。只要準確估量內文的長度，就不難設計出合適的版型，讓成書後的頁數剛剛好。但比較複雜的書，內文之外還有各種元素，除了基本的簡略書名頁、完整書名頁、版權頁、題獻頁及幾個空白頁外，可能還會有詳細目錄，或是圖表、插畫與地圖的列表、縮寫對照表、一兩頁的致謝詞，還有序言，書末則可能有附錄、文末注解、參考書目、索引，還有出版社商標頁。這種書籍的內文版面設計可能是極為複雜的任務，而首尾的額外內容份量這麼多，其長短自然也有操作的空間。但不管書籍是簡單或複雜，字體排印師都需要讓本文前、本文、本文後的材料取得平衡。書的末尾如果出現一堆空白頁，代表的是便宜行事，並不會讓人以為是體貼喜歡做筆記的讀者。

4.5.4 一本書的右頁，從頭到尾都不可以空白。

大部分的印刷書籍，都是一張一張紙沿著一邊裝訂成書，這稱為冊頁（codex）形式，而非卷軸形式。每一張紙都有兩頁，稱為右頁（recto）與左頁（verso）。其實，recto 與 verso 這兩個名詞來自拉丁文，直譯的意思比較接近「前頁」與「背頁」。由左至右的文字系統中（如拉丁字母），讀者通常都是先看到每一張紙的右頁，再翻過來看到左頁。

當然，讀者也可以反過來看——書本的特色就是自由，可以隨時停下來重讀、重寫，也可以直接跳到後面或前面——但最自然的閱讀順序，應該是不斷從已經讀過的內容，進入未讀過的內容。由右至左閱讀的文字如阿拉伯文與希伯來文，順序則要反過來，recto 頁是左頁。

對書目學家來說，recto 頁不論在左在右，都是正面，而 verso 頁就是反面。但對字體排印師和讀者來說，右頁代表的是開始，所以喜歡讓章節在右頁開始，相關性低或次要的內容——非必要的插圖、圖表、表格等等——則擺在左頁。不考慮其他條件的話，標題或插圖放在右頁，會比放在左頁引人注目。不過，插圖很少能不考慮其他條件。插圖大多都不對稱，而究竟適合放在左頁還是右頁，它自然會顯現出來。一幅放錯邊的插圖，一看就令人不快，會讓讀者把書闔上。

書的首尾有一兩張完全空白的紙，是奢華的象徵，也像是一種誇耀，就像屋前有個大庭院一樣。但是在內文開始之後，就要小心運用空白頁面。空間允許的話，簡略書名頁、章節首頁或重要插圖所面對的左頁當然可以留白，讓讀者休息一下再重新啟程；右頁若是留白，卻像是宣告旅程已經到達終點，讓讀者覺得闔上書本的時候已經到了。

（你可能已經注意到，電子書只有 recto 頁，也採用了同樣的規則：一旦出現空白頁，便代表這本書結束了。）

非字母符號

5.1 非字母符號的風格

字體排印師的職責範圍，還包括要處理數量愈來愈多、與字母同行卻不同類的各種撇、捺、線、點與圖形符號等。這些符號最重要的是句號、逗號、括號等等，代表文字中的停頓與語氣，猶如樂譜中的休止符與圓滑線。另外也有金額符號與百分比符號，這些是經過設計的縮寫，其他如星號與十字符號，則是字體排印師留給讀者用以交互參照的無聲指引。還有幾個本來根本不會唸出來的非字母符號，現在也潛入了口語傳統。英文口語中，有不少人會說「quote unquote」（表示引述）、「who slash what」（表示或、以及）或「That's it, period!」（表示說完了、打上句號），當然這些詞語都是來自書面文字中的符號。

手抄與字體排印傳統中的非字母符號，比起標示在鍵盤按鍵上的還要更豐富、更有表達力。但這並不代表字體排印師每頁使用非字母符號的數目，一定會比打字員多；事實上，有許多優秀的字體排印師使用非字母符號的頻率較低。但是再寡言的字體排印師，也必須流利操作符號的語言。一般文字編輯軟體、了無生趣的電腦鍵盤，就像前一代的打字機鍵盤一樣，是達不到這種境界的。

5.1.1 使用中點號，可以喚起銘刻文字的傳統

除了字母以外，最早的銘刻文字沒有任何其他字元符號，連字詞間的空格都沒有。但早期書寫文字在希臘與義大利流傳開來時，便出現了在字詞間留空格的習慣，也出現了一個新的符號：置中的點號，用來標注片語的斷點或縮寫。時至今日，這樣的中點號（也叫小彈丸）仍是最簡單、最有效的標點符號之一，不管是用在清單、正式信頭或招牌，都與兩千年前的大理石刻文中一樣有用。

<div align="center">

Suite 6 · 325 Central Park South

</div>

活字体
かつじ

羅馬時代的書寫者，在寫字時是用右手拿著平頭毛筆。這種毛筆就像後來的平頭沾水筆一樣，與平頭垂直的筆畫粗，平行的筆畫細，寫出來的筆畫稱為漸調筆畫（modulated stroke），筆畫的粗細會因方向而有可預測的變化。例如在O字母中，因為筆握在抄寫員的右手，所以是「左上─右下」方向的筆畫最粗，與手的自然傾斜角度相符。羅馬書寫者就是用這種毛筆，發展出一套在筆畫末端勾回收尾的筆法，構成羅馬帝國風格襯線的形狀。兩千年後的今天，大寫羅馬正體字母仍然保持一樣的形體。

不管是歐洲或亞洲文字，漸調筆畫通常都有襯線、無漸調筆畫則沒有襯線。中國與日本的傳統書寫文字是用尖頭毛筆寫出的字體，不像歐洲是平頭毛筆。不過，上方圖的楷書字體中，仍可看出明顯的漸調筆畫與過渡襯線，與文藝復興義大利斜體類似。下方圖則是同樣字符在無漸調筆畫、無襯線字體中的形體。無襯線字體日文又稱ゴシック（goshik-ku）字體，名稱源自英文的gothic（哥德）。

<div align="center">

O · I · M

</div>

用同樣的平頭毛筆畫中點號，產生的形體會是一個楔形的小符號，反映出毛筆順時針方向轉一下，留下一個短短的尾巴。這個符號後來降到基線上，成為現代的逗號。羅馬的書法與銘刻傳統，也留下許多其他有用的符號，包括雙點或冒號（:）、斜線（/）、連字符（-）與破折號（–或—）。

活字体
かつじ

5.1.2 使用的非字母符號，要與基本字型配合

古老的標點符號不多，只有句號、逗號、冒號、引號、方括號、圓括號、破折號等等，但現代一般的字型通常會有二十幾個這些標點符號的變體，還會有十幾個變音符號（尖音符與鈍音符、抑揚符、波浪符、反尾形符、曲音符等等）、幾個用在法律與商業的文字符號（＠＃＄£€％‰等），以及幾個運算符號。在 ISO 拉丁字元集中（這是國際標準組織〔ISO〕所定義的字型表，大部分歐洲與北美的數位字型公司都把這個字元集當作標準），非字母符號數量是基本拉丁字母的三倍。

有些字型的非字母符號設計極為精美，有些字型卻根本沒有設計非字母符號，而是從其他字型借用，而借用對象的字型可能粗細、風格都不一樣。

有幾個非字母符號在許多字型中都設計不良，已經到惡名昭彰的地步，所以評估新字型時，一定要仔細檢查這幾個符號。設計容易出問題的字元包括方括號 []，常常太粗太黑；圓括號 ()，常常太對稱、太細瘦；星號 *、段落符號 ¶ 與小節符號 §，常常太僵硬乏味；井字號 #，常常設計得太大，除了連鎖店廣告之外，運用在其他地方都顯得突兀。將這些符號設計良好的字型，往往成為其他字型借用的對象，但在借用符號時，也不能亂點鴛鴦譜。

a · * § & & ; ' ! ?

1 2 3 4 8 † £ · z

仿約翰·巴斯卡維爾（John Baskerville）風格的新古典主義
非字母符號（上）以及赫爾曼·察普夫所設計 Palatino 字體
的新人文主義非字母符號（下）。在不同字體或不同歷史時
期，非字母符號都會有所不同。正如每個字母會有所差異，
非字母符號的差異同樣要有所考量。

a · * § & & ; ' ! ?

1 2 3 4 8 † £ · z

Baskerville 是一個十八世紀新古典主義字體，所以
也需要配上新古典主義的星號：星號的角數應該是
偶數，每一個角應該是對稱的淚珠形狀。但 Palatino
這種二十世紀新人文主義字體，搭配的星號應該要
有一點書法的韻味——需要尖一點、每一角稍微不
對稱，可能是五角而非六角，才能顯現平尖筆的筆
跡。設計優良的字型，在問號、驚嘆號、引號與逗
號，也都要有這種考量。就連句號也不能隨意混
用，因爲句號除了正圓形外，也有一些是橢圓形、
菱形或正方形，另外粗細與間距也有所差別。標點
符號要發揮功能，應該會是「看得見的隱形含
義」，而要達成這種境界，就要做好這些小細節。
字體本身同樣應該要發揮「看得見的隱形含義」，
因此也需要做好一切細節。在字體排印共和國中，
再渺小、再不重要的符號，也是一個公民。

5.1.3 標題與書名中，要用最適當的 & 號

& 號其實是拉丁文 et（意思是「與」）合寫演變而
來的符號，是最古老的縮寫字母之一，幾個世紀下
來，形體極為多變豐富，但在當代字型中卻往往只
是了無新意、四平八穩的一圈，形似高音譜記號，
卻全無音樂性。義大利斜體的 & 號設計得通常不
像羅馬正體那麼綁手綁腳。既然 & 號通常是用在
標題文字中、一般內文很少用，自然是愈有創意的
版本愈好。因此羅馬正體的文字中，借用義大利斜
體的 & 號通常是最佳選擇。

早期字體排印師會大量使
用 & 號（尤其在排版義大利
斜體時），也以其形體的豐
富變化為樂。十六世紀的印
刷大師克利斯多弗·普蘭汀
（Christophe Plantin）有時
候在同一段落內就會用上四
個外觀完全不同的 & 號，即
使是睹上巨額財產、花了六
年心血才印刷成書的八冊多
語聖經這麼嚴肅的作品，也
是如此。

Shakespeare & Co.
Brown & Son
Smith *& Daughter*

Trump Mediäval 義大利斜體（第一行）是由喬治·川普
（George Trump）設計，Pontifex 羅馬正體（下兩行）則是
由弗里德里克·波普爾（Friedrich Poppl）設計。兩個字體
中，義大利斜體的 & 號設計都比羅馬正體有型。

5.1.4 最卑微的連字符號，也要細心考量

連字符號的形體曾經比現在細緻、豐富，值得我們
深入探究。連字符號本來只是簡單的一畫，通常用
的是平尖筆最細的筆畫，與水平線約呈 20 至 45 度
角。為了區分連字符號與逗號（逗號常常也是簡單
的斜筆畫），當時的連字符常常會寫成雙線，像是
往上傾斜的等號。

許多文藝復興時期的字體排印師習慣在義大利斜
體中使用斜筆畫連字符號、在羅馬正體中使用橫

線連字符,但也有人會隨意混用兩種連字符號
——當時有很多這類技巧,爲版面增添一股手抄
本的變化感。但是在印刷大師羅伯特‧艾斯提恩
(Robert Estienne)與克勞德‧加拉蒙德(Claude
Garamond)於 1559 年與 1561 年相繼去世後,橫
線成爲連字符號的標準。

現在大部分字型附帶的連字符號都短小、粗鈍、完
全水平,彷彿是從 Helvetica 字型逃出來的難民。
這樣的連字符號有時是設計者的原意,有時則否。
例如,赫爾曼‧察普夫在 1953 年爲他的 Aldus
字體設計了一個雙線的連字符號,但這套字體在
1954 年商業發行時,卻被刪除了。布魯斯‧羅傑
斯(Bruce Rogers)設計的 Foundry Centaur 字體
中,連字符的斜率本來高達 48 度,Monotype 公司
卻在 1929 年爲機械排版技術重鑄時,以水平橫線
取而代之。W.A. 德維金斯(W.A. Dwiggins)設計
的 Electra 字體,最初由 Linotype 公司發行時,附
帶了形狀稍尖、斜率 7 度的連字符號,但在後來的
版本中也被毫無特色的乏味字形取代。

如果你想用數位字型編輯程式修改現成的字型,不
妨從連字符號開始,因爲它是個相對簡單的字元,
你比較有機會重現字體設計者原本的巧思,而非辜
負、破壞他們的構想。

所幸,在目前流通的字型中,還是有幾個並非粗鈍
水平線的連字符可供選擇,有時候可以偷過來用在
其他字體中。Monotype Poliphilus 的連字符號如
原來的設計一樣,斜率達 42 度,其配套的義大利
斜體字體 Monotype Blado,連字符號的斜率爲 35
度,形狀同樣也是收尖。佛列德瑞克‧高迪設計的
大部分字體中,連字符號都是斜的,斜率介於 15

至 50 度不等。有些數位版本保留了這個特色，有些卻改成了比較普通的設計。歐德立克·曼哈特（Oldřich Menhart）設計的字體中，許多也有放斜、收尖的連字符號（例如曼哈特設計的 Figural 字體的原版中，羅馬正體與義大利斜體收尖的方向就不一樣。）佛列德瑞克·瓦德（Frederic Warde）設計的 Arrighi、荷西·門多薩（José Mendoza）設計的 Photina 義大利斜體，以及華倫·查培爾（Warren Chappell）設計的 Trajanus 字體中的連字符號都是水平線，但襯線不對稱，讓符號略有傾斜律動感。布蘭姆·德多耶斯（Bram de Does）設計的 Trinité 字體中的連字符號可說是內斂設計的典範，它基本上是無襯線的水平線，但其中一端稍微往上撇，營造出書法的質感。

g-h

g-h

Poliphilus 與 Blado（上）；
Kennerley（下）。

g-h

g-h

fine-tuned / eagle-eye

佛列德瑞克·瓦德設計的 Arrighi（左），以及華倫·查培爾設計的 Trajanus（右）。

以前連字符號的長度變化也很多，但現在大都以 ¼ em 為標準。有時候連字符號短一點其實比較好，例如傑拉德·烏恩格（Gerard Unger）與馬汀·馬裘爾設計的荷蘭風簡約連字符號（在 Swift、Flora、Scala、Seria 等字體中可以看到），長度都不超過 ⅕ em。

行末的連字符號通常最好稍微凸出右邊界。手抄書中很容易做出這樣的破格，因此成為慣用的作法，但是金屬活字排版就不好做了。在數位排版時代，讓行末的連字符號重新變得較容易凸排——但不是所有的排版軟體都如此配合。

5.2 橫線、斜線與點號

5.2.1 夾注文字應該用連接號，
別用不留空格的破折號或間距留大的連字符號

電腦與打字機的標準鍵盤只有一種橫線，就是連字符號，但是一般的內文字型，不管是羅馬正體或義大利斜體，都至少有三種——除了連字符號之外，還有兩種較長的橫線：一種是連接號（en dash），寬度等於 1en（或 ½em，可寫作 M/2），另外一種則是破折號（em dash），寬度等於 1em（或 2en）。有許多字型也會附帶減號，可能與連接號的長度與粗細相同，也可能不同；另外也可能附帶與標準數字等寬的數字線（figure dash）。一般字型通常不會附帶 ¾em 的橫線與所謂的 three-to-em（⅓em，M/3）橫線，但用軟體很容易就可以做出來。

打字稿中，常常會用兩個連字符號（--）取代破折號。排版過的文件如果還出現這種權宜之計，那麼排版的人肯定是打字員，不是字體排印師。字體排印師會視情境與個人風格，用 1em、¾em 或 1en 的橫線。1em 寬度的破折號是十九世紀的標準，至今在許多編輯守則書籍裡也仍規定必須使用，但其實到十七世紀末之前，這麼長的破折號還很少在歐洲的印刷書籍出現，而當時是字體排印藝術中的寧靜與節制逐漸流失的時代。

英文排版中，夾注文字的橫線 – 像這樣 – 應該採用 1en 寬度的連接號，前後各留一個正常寬度的空格。

5.2.2 表示數字範圍時，
要使用不留空格的連接號或 M/3 橫線

所以應該這樣排：3–6 November、4:30–5:00 P M、25–30 mm。這樣的橫線在不留空格排版時（當然也要注意字母間距是否微調），意思就跟英文的 to（到、至）一樣。連字符號太短，無法扮演這個角色，傳統上是使用 1en 寬度的連接號。但是有些字體的連接號又太長了，這時使用 ⅓ em（M/3）的橫線往往最爲理想。你無須修改字型就可以做出這種符號，排版軟體可以幫你截短連接號或破折號，要多長的橫線都可以。

在連續閱讀的散文中，如果連接號連接的是多字詞的片語，很容易讓讀者閱讀錯誤。這時字型大小與間距的微妙差別，就會成爲關鍵。像是「The office will be closed 25 December – 3 January」這種句子，在語意理解上與排版上都是一個陷阱。25 December – 3 January 獨自出現在行事曆或清單上時，並不難理解，但是在連續閱讀的文字中，不管從編輯或排版的角度來看，都最好別用連接號，而是改用文字表示：25 December to 3 January。

5.2.3 敘事中的對話，可以用破折號表示

歐洲的傳統中，對話通常是用一個 1em 寬的破折號，加上一個細空格（M/5 大小）來標注，這種方法比起一般的引號要直截了當得多，例如：

— So this is a French novel? she said.
— No, he said, it's Manitoban.

統一碼中（請見第 236 頁）有定義一個引言用的橫線 U+2015，但是附帶這個字元的字型很少，字體排印在實務上則是使用破折號。

5.2.4 清單與參考書目中，
需要時可用 3em 寬的橫線代替重複的名字

真正的破折號如果不留空格、連續出現，會在行距中間形成不中斷的橫線。參考書目中作者名字重複時，早先的習慣是用 3em 寬的橫線（連續三破折號）取代，例如：

Boas, Franz. *Primitive Art*. Oslo: Aschehoug, 1927. Reissued Cambridge, Mass.: Harvard University Press, 1928; New York: Dover, 1955.

―――. *Tsimshain Mythology*. BAE Ann. Rep. 31. Washington, DC: Bureau of American Ethnnology, 1916.

近年來，許多學術組織已不再使用這種方式，但有些組織仍繼續延用。3em 寬的橫線仍能派上用場。

5.2.5 內文與水平分數用短斜線，斜分數用長斜線

斜線與橫線一樣，在實務上的變化比打字機鍵盤上看到的多很多。一般字型除了垂直線之外，還會有兩種斜率不同的斜線。斜率較大的斜線（/）稱為短斜線（virgule），可以當成逗號的另外一種形式，在表示日期時很好用（6/6/13 = 6.vi.13 = 6 June 2013），在文字中也可以替代逗號或括號。

Wednesday / August 3 / 1977
Tibetan Guest House / Thamel / Kathmandu
Victoria University, Toronto / Ontario
he / she hit him / her

另外一種斜線則是長斜線（solidus），又稱分數符號，用在 ³⁄₃₂ 這種形式的分數上。長斜線的斜率通常是 45 度左右，而且左右兩邊都會與鄰近字元交疊。注意所謂的水平分數如 2π/3，使用的是短斜線（可以觀察在排式標示 8/9½ 中，兩個斜線的差別。）

5.2.6 表示長寬高時，要用乘號（×），不要用字母 x

一張圖片可能是 26×42 公分；螺柱可能是 2×4 公分，層櫃則可能是 2×10 英寸；北美洲的標準信紙長寬是 8½×11 英寸。

$$4 \times 4$$

5.2.7 要使用適合內文字型的刪節號

現在大部分的數位字型都有現成的刪節號（基線上的三個點），但是許多字體排印師還是偏好使用自製的刪節號。有些自製的刪節號 ... 中間不空格、前後各空一格；有些人則比較喜歡在每一點中間…加一個細空格。《芝加哥格式手冊》規定刪節號的每一點之間應該空一個粗空格（M/3），但這是維多利亞時代遺留下來的特殊癖好。在大部分的情況下，芝加哥式的刪節號都太寬了。

$$i \ldots j$$
$$k \ldots$$
$$l \ldots , l$$
$$l, \ldots l$$
$$m \ldots ?$$
$$n \ldots !$$

有些字體適合中間不空格的刪節號，但在內文排版中，這種刪節號通常太窄了。尤其是字體小的時候，通常在每一點之間留一點空白（最多留到 M/5）會比較好。灰度淡、結構較開放的字體如 Baskerville，在點之間留白大一點比較好看；使用灰度較濃的字體如 Trajanus 或粗體時，留白則要小一點（本書英文版使用的基本上都是字型附帶的刪節號，在排版時視作單一字元。）

英文中（法文就不同了）的刪節號出現在句末時，會加上第四個點，也就是句號，並且與前一個字詞間不空格，例如：「When the ellipsis occurs at the end of a sentence, a fourth dot, the period, is added and the space at the beginning of these four dots disappears....」刪節號前後是逗號、驚嘆號或問號時，也適用同樣的原則。其他狀況下，刪節號前後都應該空一格。刪節號與其他標點符號相鄰時（在句尾時幾乎都是如此），在英文中是同樣將其視作標點符號。刪節號本身應被視爲一個圖形符號，在字母間距微調表中，必須列上刪節號與其可能相鄰的字符配對。

5.2.8 大部分情況下，
標點符號應該當作意義的標示，而非意義的表現

字體排印師打開收到的文字稿時，有時會看到六個、九個驚嘆號或問號連番出現、有些字詞加粗大寫、有些字詞則是畫了五個底線。如果是手寫稿的話，可能發現破折號愈畫愈長、驚嘆號愈拉愈高。只要時間夠多、工具夠好，字體排印師其實不是不能複製稿子上看到的一切，甚至有很多辦法可以讓稿子的戲劇性更爲強烈。這種表演性質的排版作品，在二十世紀可說是百花齊放，至今還是有很大的探索空間。

不過，大部分的文字與排版作品還是保持抽象就夠了，就像劇本或樂譜一樣。莎翁悲劇《馬克白》的劇本不需要沾上血漬或淚斑，而是需要容易閱讀。貝多芬的《槌子鍵琴奏鳴曲》不需要把重音音符加粗，也不需要用碎裂的音符來表達分解和弦。樂譜是抽象的代碼，不是原初的表現。排版過的劇本或樂譜，本身的確也是一種表演──但僅是爲文本而

表演。無聲的樂譜，才能讓鋼琴家演奏。劇本可以低吟，讓演員去嘶吼就好。

大文豪福克納（William Faulkner）與大部分同時代的美國小說家一樣，作品定稿都是用打字完成。為福克納的小說編輯新版本的學者諾爾·波克（Noel Polk）發現，福克納用破折號時，通常是打出三個連字符號，刪節號則是用四或五個句號，但偶爾卻會一打再打，連續敲出十幾個連字符號或句號。波克不希望新版的小說完全複製福克納在鍵盤上的揮灑，卻也不想全都回歸一般標點符號，於是發展出一套規則：他將介於二到四個連續出現的連字符號，全部以 1em 的破折號表示，五個以上的連字符號則一律用 2em 破折號代替。連續出現的六個以下的點全部用一般刪節號，七點以上則一律用七個點。

不同的編輯與字體排印師，面對這樣的情況，可能會下不同的決定。但是不同的決定，都是基於一個正確的原則：標點符號是冰冷的記號，不是人說不出話來的替代品，而是字體排印的代碼。

福克納會用這麼鋪張的標點符號，想必不會是因為寫不出適合的文字。不過，他有可能是想使用打字機鍵盤上找不到的符號。字體排印師的任務是深刻地理解字體排印的語彙與文法，並代替福克納，運用這個語言來表達意義。

請見約瑟夫·布羅特納（Joseph Blotner）與諾爾·波克編、福克納著的《小說 1930-1945》（Novels 1930-1945，1985 年由 Library of America 於紐約出版）中的〈文本說明〉（Note on the Text）第 1021 頁，以及《小說 1936-1940》（Novels 1936-1940，1990 年出版）第 1108 頁。福克納的打字稿與文稿全像影印本目前也已問世，收錄在《福克納手稿》（The Faulkner Manuscripts，1986-1987 年由 Garland 於紐約出版）中。

5.3 括號

5.3.1 要用最好的方括號與圓括號，並且要留足間距

傳統鉛字字型中的圓括號是純線條，就像短斜線（/）、連接號（-）與破折號（—）一樣。圓括號是弧線，通常是取圓形的一部分而成。而且較古老的字型中，括號與括號內的文字間通常會留很大的間距。中間粗、兩端細的圓括號在巴洛克時代早期才出現，在新古典主義時期又衰微，到了十九世紀時，又與齊線數字差不多時間重新流行起來。二十世紀許多最優秀的內文字體（如布魯斯・羅傑斯的 Centaur 與 Monotype Bembo）是歷史字體的復刻版，重新奠定古早的圓括弧字形的地位。

(abc) (abc)

Monotype Centaur 與 Monotype Baskerville（上）；喬治・川普設計的 Trump Mediäval Antiqua 與卡爾—艾立克・佛斯伯格（Karl-Erik Forsberg）設計的 Berling（下）。

(abc) (abc)

德文的字體專有名詞中，antiqua 指的是白字體，而 mediäval 看似指中世紀時代，實際卻是指文藝復興時期，因為是文藝復興時期的建築師與抄寫員，重新振興並發展了中世紀時期的羅曼式與卡洛林式風格。Trump Mediäval Antiqua 字體就是脫胎自文藝復興晚期的字體。

有些近代字體如喬治・川普的 Trump Mediäval Antiqua 與赫爾曼・察普夫的 Comenius，其圓括號是根據平尖筆寫出的自然字跡而設計的不對稱漸調筆畫。在另外一些近代的設計中（如察普夫設計的 Melior 與 Zapf International，以及卡爾—艾

立克・佛斯伯格設計的 Berling），圓括號就如十九世紀的標準一樣，上下對稱，中間粗、兩端細，但形體也略為伸展成橢圓形上的弧線，這樣更有張力與架勢。

中間調粗的十九世紀式圓括號，在許多數位字型中都是預設的形式，也常常有意無意附加在不適合的字體上，例如 Garamond 與 Baskerville 等歷史字體的重製版。

如果你被迫使用圓括號設計不佳的字體，儘管去跟其他字體借用好看一點的括號吧。另外，不管你用的圓括號是什麼樣子，都要檢查間距是不是太小（近代字型常有這個問題）。

5.3.2 即使是義大利斜體文字中，
也要用直立（羅馬正體）括號，不要用傾斜化括號

圓括號與方括號不是字母，所以區分羅馬正體或義大利斜體沒有什麼意義。括號分的是直立與傾斜，而義大利斜體中的括號幾乎都是傾斜的，但一般來說用直立括號比較好。所以當文字是使用義大利斜體時，就要向羅馬正體字型借用括號，而且可能要額外留字母間距。

16 世紀末以來，這個規則很常被打破。但是早期用義大利斜體排版的優秀字體排印師還是較常遵守這個規則，例如艾爾德斯・曼努提亞斯（Aldus Manutius）、格碩姆・索恩其諾（Gershom Soncino）、盧多維科・德格理・艾里奇（Ludovic degli Arrighi）、約翰・佛羅本（Johann Froben）、西蒙・德科林斯（Simon de Colines）、羅伯特・艾斯提恩與小亨利・艾斯提恩（Henri Estienne the younger）。我們很難找到比他們更好的典範。

$$(efg) \ (efg)$$

義大利斜體字型常常看到的傾斜方括號，比傾斜圓括號更無用。萬一真的有書或電影取名叫 *The View from My [sic] Bed*，或許傾斜方括號還可以可以派上用場，表示方括號也是書名或電影名的一部分。除

了這種極端狀況之外，不管文字是羅馬正體或義大利斜體，都應該用直立方括號："The View from My [*sic*] Bed"、"*the view from my [sic] bed*"。

5.4 引號與其他符號

5.4.1 盡量少用引號，
尤其是採用文藝復興時期字體時

字體排印師有好幾個世紀都沒有用引號，也還是活得好好的。最早的印刷書籍中，都沒有使用特殊符號來標注引言，只有用文字表示該句引言是誰說的話——現代發行的聖經通俗譯本（Vulgate）與欽定版本（King James version）通常還是採用這種形式。文藝復興全盛時期，引言通常是透過更改字型來呈現：從羅馬正體變成義大利斜體，或是反過來。到了十六世紀中期，才第一次有人鑄出引號的鉛字。到了十七世紀，有些印刷師傅開始把引號用到走火入魔。巴洛克與浪漫主義時期的一些印刷品中，在較長引言的每一行開端都有一個引號。這些令人分心的引號後來消失了，但其占據的空間常常沒有補回來，後來就演變成縮排的整段引文。文藝復興時期的整段引文是使用不同的字體，字型大小與行寬都不變。

"and"
„und"
«et»
»und«

目前常用的引號有三種。英國與北美一般習慣使用所謂的反向逗號："—"與'—'。但德國比較常用的上引號是對齊基線，且引號的面對方向與英美相反：„—"，許多字體排印師比較喜歡角分符號形狀的引號（„—"），而非像逗號一樣有尾巴的引號（„—"）。法國與義大利的標準形式則是所謂的角引號（guillemets，英文又稱 duck-foot quotation marks、chevrons、angle quotes），形式為 «—» 與

‹一›，在歐洲其他地區也廣為使用。法國與義大利的字體排印師使用角引號時，通常開口是《對內》，但德語地區的字體排印師通常是》反過來《。不管採用哪一種方向，引號與引號內的文字之間，習慣上都會使用細空格。

在現代編輯符號中，引號的地位已經十分穩固，在許多種類文本中，都很難完全不用。但有許多非專業的作家會濫用引號。稱職的編輯與字體排印師，應該盡量減少引號的使用，只有在引號真正能傳達意義時，才保留下來。

使用引號時還有一個問題：到底應該用幾層呢？英國一般習慣先用單引號，引言中的引言再用雙引號（'So does "analphabetic" mean what I think it means?' she said suspiciously.）。採用這種作法時，內文大部分的引號都會是單引號，比較不搶眼。美國習慣卻是相反："So," she said, "does 'analphabetic' mean…?" 這種作法會凸顯引言標記。同一個文本內的引號使用方式必須前後一致，但可以根據文字內容與整體版型，決定要用哪一種方式，不需要盲從地區慣例。字體也應該成為考慮的因素，因為有些字體——如馬修·卡特設計的Galliard——的引號非常顯眼，有些字體如 Dante 與 Deepdene 的引號就比較低調。

5.4.2 引號與其他標點符號的相對位置要一致

使用角引號時，句末標點如果屬於引文，一般會放在引號內，若屬於引文外的句子，則放在引號外。但其他形式的引號，在使用上的習慣就沒這麼一致了。北美洲大部分的編輯，在碰到句號或逗號時，大多都會放在引號內（"like this,"），而碰到冒號

M.B. 帕卡斯（M.B. Parkes）的《停頓與效果》（*Pause and Effect*）講述了標點符號的歷史，內容十分豐富紮實。

"say"

"say"

Galliard（上）與 Dante 字體（下）的引號比較。

'say'

'say'

“in.”
“out”.

或分號時，卻放在引號外面。許多英國的編輯則是把所有句末標點符號都放在引號外，就像把牛奶放在門外給野貓喝一樣。數位排版時代的字母間距微調更加細緻，於是發展出第三種方式，在廣告排版中尤其常見：將下引號的位置微調到逗號或句號的正上方。從字體排印的角度來看，某些字體在字型大時，這不失為一種好辦法，但在內文字型中，大部分的字體都不適合這種方式，因為將引號或撇號微調到句號上方時，可能太容易就與問號或驚嘆號混淆。

“kern, ‘kerning,’ kerned.”

引號如果沒有做字母間距微調，那麼從字體排印的觀點來看，把句末標點符號放在引號內還引號外，其實完全沒有差別。這是編輯考量，不是視覺考量。但不管是字體排印師還是編輯，選了一種方式後，就要前後一致。

5.4.3 數字如果有複數字尾 s，不要加撇號

以下幾個例子中，通通不應該有撇號：「Houses are built with 2×4s.」、「Children and parents live through the terrible twos.」、「Europeans killed as many Europeans in the 1930s as they did Native Americans and Africans in the 1800s.」。

5.4.4 要刪除其他非必要的標點符號

在公制單位與其他顯而易見的縮寫後頭，不要加句點，所以排版時應該用 5.2 m、520 cm，但英制就要用 36 in. 或 36″。列舉資料出處時的頁數，也應該排成 p 36f、pp 396-424。

北美洲的編輯與排版人員，通常在所有縮寫後面都一律使用句點，而一律不用句點則較少見。前者做出來的版面滿是麻子，後者則可能讓讀者混淆。英國廣為使用的牛津格式（Oxford house style）則在兩者之間取折衷，值得仿效。牛津格式的規則是：縮寫如果是將一個字詞的後半部截短，就要使用句號；如果縮寫所省略的是字詞中間的字母，而首末字母都保留的話，就不用句點。所以 Mrs Bodoni、Mr John Adams Jr、Ms Lucy Chong Adams、Dr McBain、St Thomas Aquinas、Msgr Kuruwezi、Fr O'Malley 都可以不用句點，但 Prof. Czesław Miłosz 與 Capt. James Cook 就要。

全大寫的縮寫，不管是用小型或一般大寫，也都不需要句點。所以：3:00 AM 或 PM、450 BC 或 BCE、Washington, DC、Mexico, DF、Vancouver, BC、Darwin, NT 都是正確的排法。

為保持版面整潔，應該要省略不必要的連字符號。avant garde、bleeding heart、halfhearted、post-modern、prewar、silkscreen、typeface 這些字詞都寧願不要用連字符號（不過從文字編輯的角度來看，這種由兩個字詞組成的複合形容詞，除非可以合成一個字或專有名詞，最好還是加連字符號。所以一種情況是：「One goes to the New York Public Library in New York to find twenty-first-century typefaces in limited-edition books but publishes a limited edition in the twenty-first century.」，另一種則是：「One finds lowercase letters in the lower case.」）

有些名詞的複數形態需要加撇號，但有些不用。這時候我們寧願前後不一致，也不要讓不必要的標點

符號如雨後春筍般冒出。所以可以遵循這樣的範例：do's 和 don'ts；ayes 和 I's；ewes 和 you's。

5.4.5 文意理解需要時，要添加或保留標點符號

Twenty one night stands 這個片語在書寫出來時會產生兩種歧義，但只要講者知道自己的意思，在言談中就不會讓人混淆，因為在說出來時重音不一樣。字體排印師只要透過標點符號，就能呈現出 *twenty one-night stands* 和 *twenty-one nightstands* 的差異。

科學與詩歌的語言要精確，但連字符號扮演的角色可能更重要。例如以下這些植物名稱：Douglas-fir、basalm fir、Oregon ash、mountain-ash、redcedar、yellowcedar、Atlas Cedar、white pine、yellow pine、blue spruce。以上都是這些植物名稱的正確寫法。如果一個幹勁有餘、知識不足的編輯，或是一個執著於版面整齊的字體排印師，試圖去統一這些植物名的連字符號使用，就會把對的改成錯的。這些名稱寫法的差異，是因為有的名稱只是借用的俗名，有些則是反映該植物的實際分類。Balsam fir 真的是冷杉屬（fir）的樹，但 Douglas-fir 並不是，而是另一個沒有英文俗名的屬。同樣地，Oregon ash 的確是梣樹屬（ash），但 mountain-ash 並不是；Atlas cedar 是雪松屬（cedar），但 red-cedar 與 yellowcedar（有時寫作 yellow-cedar）並不是。這是很細微的差異，但是擁有相關知識的人，在念出這些字時也聽得出不同：**balsam** *fir* 和 **Oregon** *ash* 會念成兩個字，第二個字有明顯重音；**Douglas-fir** 與 **mountain-ash** 則唸成一個字，最重的音是第一音節。優秀的字體排印師，也會在排版中用視覺方式呈現這樣的差別。以目前字體排印的藝術發展與編輯慣例來說，這種差別的表現方式

並不是到處把重音音節加粗，而是細心插入或刪除空格與連字符號。

5.5 變音符號與鍵盤

5.5.1 專有名詞與外來詞語若包含變音符號與特殊字符，便應該要使用

簡單當然是好事，但多元也是好事。字體排印的主要功能（並非唯一功能）是溝通，而有效溝通最大的阻礙並非來自你我的差別，而是你我的一致。個體間沒有了差別，就不會有溝通，因爲此時個體間就不再有疑惑需要排解、不再有新知可以交換。因此——也因爲各種其他原因——字體排印學與字體排印師必須恪守人類豐富複雜的語言、思維與認同，而不該抹平或隱藏這些差異。

字體排印曾是一門能在諸多語言、文化間流利轉換的志業。十五與十六世紀的偉大字體排印學家，接觸到的字型可能包括北義大利的白字體、義大利或日耳曼的歌德字體、法國的手寫體、阿什肯納茲與塞法迪猶太人的希伯來文，以及直立、草寫與公文草書的希臘文。其中一位字體排印師羅伯特・格蘭尚（Robert Granjon）連阿拉伯文都能熟練處理。近代最優秀的字體排印師，也跟隨這些大師的典範，但過去一百年來，民族優越感和種族主義在字體排印的世界裡盛行，不幸的是，這種狹隘的思想也被內化在我們使用的機器中。多少字型與鍵盤目光如豆、不思改進，除了最基本的英美文字之外什麼都排不出來，雖然這種工具現在愈來愈少，但還是不難找到。

近代的數位技術進步，任何字體排印師隨時都能製造特殊字元，而在十七世紀之前，大部分的字體排印師都沒有這個福氣。如今就連最小規模的家用與桌上型排版事業，也都有設計精美的現成字型、足以拼寫任何歐洲語言與大部分亞洲語言字詞的字元集、編排與微調這些字元的軟體可以使用。然而，還是有些廣為流通的北美報紙，在碰到重要城市、作曲家、政治家、諾貝爾獎得主名單時，仍然拒絕正確拼寫這些名詞，因為他們不願意使用 ñ、ł 或 é 這些字母。

字體排印師本人與他們使用的工具，都不能是井底之蛙，以為世界不會有人愛吃或愛提 crêpes flambées 或 aïoli 這些食物、以為不會有人的名字叫作 Antonín Dvořák、Søren Kierkegaard、Stéphane Mallarmé 或 Chloë Jones、以為不會有人居住在 Óbidos、Århus、Kroměříž、Øster Vrå、Průhonice、Nagykőrös、Dalasýsla、Kırkağaç 或 Köln 這些城市。

5.5.2 要找到或製造一個能輕易打出所需字元的鍵盤配置或鍵盤組合

一般的電腦鍵盤上，會有十幾個寫作者與版面設計師很少會需要的符號，包括 @ # ^ _ { } | \ ` ~ < > 等，但是基本的字體排印符號如連接號、破折號、刪節號、en 寬度空格、em 寬度空格、中點號、段落符號、子彈號與簡單分數符號等，在鍵盤上卻找不到。全球各地都在販賣的美式標準鍵盤，也打不出任何有變音符號的字母——就連只諳英文的人士偶爾會用的幾個（à è é ï ö）都沒有。字型中幾乎一定會附帶這些字母，還會附帶各式各樣其他字元，可是都被鍵盤隱藏起來了。一般鍵盤上唯一的

「智慧」鍵大概是引號鍵（'/"），但是這其實不怎麼高明的「聰明」功能，很容易就會被關掉。

相較之下，加州排字盒（California job case）──廣受十九世紀末與二十世紀初的排字師傅使用的簡單木製字型盒──雖沒有任何移動零件，卻有著絕佳的彈性。加州排字盒的盤內只有 89 格，但是排字師傅可以決定每一格要怎麼使用。換句話說，排字盤是完全可客製的，不會有任何無用的格子。

鍵盤的歷史比排字盤短很多，還需要幾十年的時間發展成熟。不過，鍵盤雖然不比排字盤聰明，但至少很快，而且要部分客製化也相當容易。

如果你常處理多種語言，應該會想安裝不同的鍵盤語言。如此一來只要切換軟體，就能以同樣的按鍵打出英文、俄文、希伯來文，還可以打出印地文、克里文、亞美尼亞文與泰文──當然也可以打德文、西班牙文、法文。但是這些按鍵上面仍是標示著基本的拉丁文字母，所以你安裝的鍵盤語言愈多，要記住的鍵盤配置也就愈多（或許在不久的未來，會出現真正可客製化的鍵盤，所有按鍵都是小型的 LCD 螢幕，但目前這也只是空想。）

如果你比較少跨越語言的界線，或許只要一種鍵盤配置就夠了，但你還是可以依照自己的需求修改鍵盤配置，就能省下不少時間與麻煩。你的編輯軟體（就是所謂的文字處理軟體）與排版軟體會有「插入符號」的功能，雖然用起來慢，但可以幫你插入從 á 到 ż 等所有的單一字元。軟體可能也會有內建現成的快捷鍵，讓你輸入鍵盤上沒有的字母或非字母符號。通常你也可以按自己需求修改這些快捷鍵，也可以自己設計，來補足缺漏。連接號、em

寬度空格，以及其他字體排印基本工具，你都應該
毫不猶豫、易如反掌就能取得。

ABCDEFGHIKL
MNOPQ RSTV
XYZabcdefghil
mnopqrsſtuvxyz
1234567890 , . ' !?;:-⁹ ◡
Æ æ ＆ ff fi fl œ ſſ ſi ſt fl ℞
& ã á à â ç é é è ê ë ę í í ì í í ị

Iuris præcepta ſunt hæc , Honeſté viuere , alterum
non lædere , ſuum cuiq́; tribuere . Huius ſtudij duæ
ſunt poſitiones, Publicum & priuatum. Publicum
ius eſt , quod ad ſtatum rei Romanæ ſpectat. Priua
tum , quod ad ſingulorum vtilitatem pertinet .
Dicendum eſt igitur de iure priuato, quòd triperti-
tum eſt : collectum eſt enim ex naturalibus præcep-
tis, aut gẽtium aut ciuilibus . Ius naturale eſt quòd

42 點羅馬正體標題字型（約於 1530 年鑄造，修改於 1550
年），以及 16 點義大利斜體內文字型（約 1539 年）。兩
者都是由巴黎的克勞德．加拉蒙德所設計鑄造。圖中的
義大利斜體是實際大小，而羅馬正體則縮小至大約五分之
一。安特衛普的普朗坦—莫雷圖斯博物館（Plantin-Moretus
Musem）仍存有一套羅馬正體字型的鑄模。

6.1 技術考量

6.1.1 要考量字體是為何種媒介設計

有些字體排印的純粹主義者認為，字體本來是為哪種技術設計，就只能用在該技術上。照這種主張，幾乎所有 1950 年之前設計的字體都只能用鉛字凸版印刷，絕大多數還只能用手工排版。大部分的字體排印師不會如此堅持這種原則，而會有比較多方的考量，盡量保留字體原有的性格，但並非一切都要承襲過往。

將凸版印刷字體轉為數位排版、平版印刷時，有許多技術可以讓字體保留較多原味。

6.1.2 使用凸版印刷字體的數位版本時，要選擇形式與精神都忠於原本設計的字型

凸版印刷技術是把字形壓入紙張，文字會稍微凹陷；平版印刷卻是讓字形平貼附著在紙張表面。這兩種印刷方式的效果，有許多細微的差異。凸版印刷中，每個字母的份量會稍微重一些、形體較清楚一些，較細的筆畫尤其如此，而細襯線的末端也比較明顯。鉛字字體在設計時，便考量了凸版印刷的這些特色。

平版印刷及照相製版的過程中，較細的筆畫通常會變得更細，而細襯線的末端則會完全消失。例如，

Ili

在平版印刷時，Bembo 這種字體的 i 與 l 字母的底部、H 與 I 字母的頂部與底部，往往會稍微向外凸出，而使用凸版印刷時則會稍微凹陷。

因此，如果是為照相處理而設計的字體，通常粗細與修飾都會和凸版印刷字體不一樣。要改造凸版印刷字體、好在平版印刷作品中使用，是相當複雜的過程，反之亦然。

根據鉛字字體設計的數位字體，如果沒有做好轉換，往往會灰度太濃或太淡、末端太鈍、筆畫粗細不均或比例完全不對，有時候更缺少內文數字或原本設計中其他重要的部分。但是數位轉換有時候又過度忠於原本設計，忽略了立體印刷在轉換為平面印刷時，需要一些細緻的調整。

6.1.3 根據印刷條件，選擇不會變質、甚至可以發揮最大潛力的字體

a a
a a

Bembo 與 Centaur、Spectrum 與 Palatino，都是設計精緻的美麗字體。但是如果你打算排成 8 點的內文、用 300 dpi 的雷射印表機印在一般白紙上的話，這些優雅的字母經過列印過程的消磨，只會變成一團粗糙的黑疤。如果最後成品是 14 點內文、直接製成 2800 dpi 的版、用優良的平版印刷機器印在最好的塗佈紙上，此時雖然字體的每一個細節都清楚可見，但還是缺乏凸版印刷帶來的個性與質感，無法呈現字體設計的初衷。

lr

a a
a a

有一些看起來最單純的字體，反而最難用數位排版呈現。例如 Optima 乍看之下是簡單的無襯線字體，但是其原始的設計完全是以細膩的收束與弧線構成，只有最高的解析度才能忠實呈現。

遭到低解析度印刷的粗魯對待時，最可能全身而退的，是襯線較粗鈍、字腔較開放、形體較柔和，也較沒有貴族雍容派頭的字體。例如 Amasis、Caecilia、Lucida Sans、Stone、Utopia 這些字體，雖然在高解析度下欣欣向榮，但是在惡劣條件下也能保有一線生機，但 Centaur、Spectrum、Linotype Didot、或幾乎所有版本的 Bodoni，就沒這麼強韌了。

6.1.4 印刷時，選擇適合該紙張的字體，不然就選擇適合該字體的紙張

大部分文藝復興與巴洛克時期的字體，是為了要使用強力的凸版印刷機，印在較厚、表面多變化的紙張上而設計。如果是印在十八世紀末期流行的那種表面較硬、較光滑的紙張上，字體就會像枯萎的花朵一般了無生氣。反之，大部分的新古典主義與浪漫主義字體，都是設計要印在平滑的紙張上，而表面較粗糙、立體的紙張，就會破壞這些字體脆弱的線條。Futura 這類現代主義幾何字體，以及 Helvetica 這類改造過的實用主義字體，則不受紙張的粗細影響，因為它們是所謂的單調（monochrome）字體，意即字體的筆畫粗細幾乎一致。但是將 Futura 這類字體印在平滑的紙張上時，會強化其機械般的精確氣質，而手作感較強的紙張則能與之抗衡（也可以想成是產生了抵銷、平衡的效果）。

被歸類為這些歷史分類的字體展示在第16到第19頁，在第七章會有更深入的討論。

6.2 字體排印實務

6.2.1 選擇字體時，要考慮是否適合眼前任務與文本主題

假設你要設計一本談自行車競速的書，在翻查字體書時，找到一個叫做 Bicycle 的字體，O 字母裡面有車輪輻條般的線條設計、字母 A 像是自行車坐墊、字母 T 像是競速自行車的手把，每個字母的上端部與下端部更有單邊凸出的襯線，上面畫有穿著車鞋的小腳，彷彿踩著踏板一樣。這應該是適合這本書的完美字體吧？

其實，字體與競速自行車有許多共同之處。兩者都既是機器，也是概念，因此不需要畫蛇添足、徒增累贅。加了腳踩踏板的圖像，並不會爲字體增添速度感，就像在自行車框畫上火箭的圖、或是綁上閃電狀的飾品，也不會讓騎車速度眞的變快。

最適合自行車競速書籍的字體，首要條件是本身要設計優秀。第二，必須是適合書籍內文、長時間閱讀也不會難受的字體。第三，這個字體必須與主題呼應，所以可能是較細瘦、卻不失力量與速度的字體；也或許是來自義大利字體。但是這個字體不太可能會有過多的裝飾或元素，也不會裝扮得像是要參加變裝舞會。

6.2.2 選擇的字體，要能發揮你要的特殊效果

如果內文數字很多，你可能就該選擇數字設計特別出色的字體，例如 Palatino、Pontifex、Trump Mediäval 與 Zapf International。如果你想用四分

之三高度的齊線數字，選擇就包括 Bell、Trajanus 與 Weiss Antiqua。

如果你需要小型大寫字母，就不要選缺乏小型字母的字體（如 Frutiger 與 Méridien）。如果你需要各種粗細變化，就不適合選擇 Spectrum，但可以考慮 Frutiger。如果你需要同樣字體的音標字元，選擇就包括 Stone Serif、Stone Sans、Lucida Sans 與 Times Roman。需要同字體的西里爾字母，可以選 Arno、Charter、Minion、Lazurski、Quadraat 與 Warnock 等襯線字體，或是 Syntax、Myriad、Futura 或 Quadraat Sans 等無襯線字體。要同字體的希臘字母，可以選 Georgia 或 Palatino；要同字體的切羅基字母，可以選 Huronia 或 Platagenet。想要襯線字體擁有完美配對的無襯線字體，可以選 Haarlemmer、Legacy、Le Monde、Officina、Quadraat、Relato、Scala、Seria、Stone，或是法蘭提謝克·史托姆（František Štorm）設計的 Jannon。在第十一章單獨討論各字體時，會再深入探討這些議題。

特殊效果也能透過更多非正統的字體組合來達成，我們會在本章的 §6.5 節討論。

6.2.3 要將現有資源做出最好的發揮

如果晚餐只有豆子吃，你可以去找來洋蔥、胡椒、鹽、香菜或酸奶，替料理增添一點風味，但想把豆子視為蝦子或名貴的蘑菇食材，只是白費力氣。

當手上可用的字型只有 Cheltenham 或 Times Roman 時，儘管優點再少，字體排印師也應該要盡力發揮。如果能加入義大利斜體、小型大寫或內

文數字，就會大有起色，但若假裝 Times Roman
其實是 Bembo、而 Cheltenham 是喬裝的 Aldus 的
話，是完全於事無補的作法。

一般來說，設計乏善可陳的字體，處理起來更要細
細斟酌、慎重行事。用這種字體排版時，字型不能
太大（最好只用一種字型大小）、大寫字母間距要
留得好、行距要精心設計、小寫字母間距得當、不
要做太多微調。行寬必須設為最佳、整頁頁面的比
例必須無懈可擊。簡而言之，這種版面必須平凡得
既澈底又出色，讓讀者的注意力完全放在文字的內
容，而不是字母本身的造形設計。只有值得細細品
味的字體，才應該透過排版展現其設計細節。

Baskerville roman
and its italic

Helvetica roman
and its oblique

Palatino roman
and its italic

Times New Roman
and its italic

Baskerville 是來自英國的新古典主義字體，由約翰·巴斯卡
維爾在 1750 年代於伯明罕設計，擁有理性主義字軸、完全
對稱、潤飾精緻。其數位版本眾多，但都缺少原版那股家常
感濃厚、但略為吹毛求疵的乾淨修飾。

Helvetica——它之所以名氣響亮，就是因為它很有名——是一個改造自十九世紀末期德國寫實主義字體的二十世紀瑞士作品，最初是由馬克斯·米丁格（Max Miedinger）在 1956 年根據伯托德鑄字行（Berthold Foundry）古老的 Odd-job Sanserif 字體（德文是 Akzidenz Grotesk）所設計。Helvetica 的筆畫重、無漸調，字腔開口極小，予人粗獷的力量與固執感。1990 年後發行的版本筆畫細很多，減輕了其粗糙感，但易讀性少有提升。

Palatino 是抒情感濃厚的現代主義字體，擁有新人文主義結構，意即是「寫」出來、不是「畫」出來的字體，且設計是脫胎自文藝復興時期的形體。由赫爾曼·察普夫於 1948 年所設計。

Times Roman 的正式名稱是 Times New Roman，是維克多·拉爾丹特（Victor Lardent）於 1931 年在倫敦為史丹利·摩里森（Stanley Morison）所設計，綜合了許多不同的歷史風格，擁有人文主義字軸，卻有矯飾主義比例、巴洛克時代的粗細，以及新古典主義乾脆清爽的細節修整。

想要把資源做出最好的發揮，就不能一股腦用上手邊所有資源。舉例來說，Baskerville、Helvetica、Palatino 與 Times Roman 是現代流傳最廣的四種字體，但若是混用這些字體，只會產生扞格不入之感。這四種字體完全無法互相搭配，因為它們各自代表了截然不同的字形構成概念。如果你手上只有這四種字體，那麼第一要務就是選擇其中一個，其他三個就當作不存在。

6.3 歷史考量

字體排印就像其他藝術一樣，會向過去的作品取材。我們可以像盜墓者一般毫不留情地搶奪，也可以像敬拜祖先一樣虔誠敬畏、照單全收。但我們向過去取材時，其實也能經過思考、體悟，並盡情發揮創意。

羅馬字體的歷史如今已經超過五個世紀,其基本元件——羅馬正體大小寫、基本的非字母符號、阿拉伯數字——的歷史甚至更爲悠久。有些字體排印師執意不使用任何早期設計的字體,但即便如此,他們勢必得學習早期字形的原理,因爲這些古老形體的生命,其實也在新字型中不斷延續。願意使用古老字體的字體排印師,若希望能有智慧地使用,那麼在享受這些字體之美的同時,便應該盡力去學習相關的知識。

6.3.1 選擇的字體,其歷史淵源與聯想應該與文本相呼應

abc
abc

Baskerville 與 Caslon。

在任何一座現代圖書館裡,都可以找到時空錯置的字型。談論當代義大利或十七世紀法國的書籍,使用的卻是 Baskerville 或 Caslon 等十八世紀英國設計的字體;談論文藝復興時代的書籍,卻用巴洛克時代的字體,或是將文藝復興的字體使用在談論巴洛克時代的書籍裡。對優秀的排印師而言,僅只是避免這種可笑的矛盾是不夠的。字體排印師處理的每一個文本,都應該採用最適合的字體與排式,以照亮文本,激盪出洞察與能量。

這並不表示優秀的字體排印師就非得拒絕混合不同的時代與文化。有許多人正是以此爲樂,尤其是在別無選擇的時候。以來自古雅典的文本爲例,當然不可能有古雅典設計的羅馬字體可以用,因此最後使用的可能是 1990 年代的北美洲字體。來自十七世紀法國或十八世紀英國的文本,說不定也很適合近代設計的字體。但是真正與歷史文本相配的字體,本身應該也會有相當明確的歷史淵源。不可能有一個字體既適合古希臘文本,同時又適合法

國巴洛克時期與英國新古典主義時期文本——不過，與這三個時代都格格不入的字體倒是不少。

各個字體的歷史發展脈絡，我們將在第七章與第十一章討論。

6.3.2 排版方式要符合字體本身的風格特色

跨越時代分野、結合不同歷史主題的書籍，可能爲字體排印師帶來複雜卻有意思的問題。但一般來說，如果文本適合文藝復興字型，便應該要以文藝復興的風格來排版，意即要參考文藝復興時代作品的頁面比例與邊界，且不該使用粗體。此外，可能也需要使用大飾首字，並且要參考文藝復興時期的作法，來處理引文以及羅馬正體與義大利斜體之間的分野。如果文本適合新古典主義字型，同樣也該使用新古典主義風格的頁面設計。若要使用歷史字體，就要下工夫了解這種字體是爲哪種排版方式設計的

6.4 文化與個人考量

6.4.1 選擇的字體，其性格與精神應該與文本相配

偶然的連結通常不該是選擇字體的理由。例如，二十世紀美國猶太裔詩人馬文·貝爾（Marvin Bell）的詩集有時會使用 Bell 字體，但這個字體的設計師卻是十八世紀英國的長老教會信徒，選擇這個字體只是因爲兩人剛好同名而已。這樣的雙關，是字體排印師私下的玩笑，有時候剛好效果不錯。但真正精采、本身就有其生命的頁面，一定是依據實實在在的相似處來設計，而不是這種同名巧合。

abc
abc

Bell 的羅馬正體與義大利斜體。

字形有其獨立的人格、精神與個性。字體排印師能夠理解每一個字形的特色，靠的是多年親自處理文字的經驗，也是透過研究、比較古今字體排印師的作品。若能細察一個字體，便可以看出其設計者的個性與所處年代，甚至能推斷他們的國籍與宗教信仰。若能依據這種觀察來選定字體，比起隨便採用手邊字體、僅僅依據同名巧合來選擇，完成的作品肯定會有意思得多。

a a
a a
a G
a

舉例而言，如果排版的文本是女性所著，或許就可以選擇女性設計的字體。這些字體在早年十分罕見、甚至完全沒有，但現在已經有不少選擇，包括古德倫·察普夫—凡赫斯設計的優秀字體 Alcuin、Carmina、Diotima 與 Nofret 系列字體；伊莉莎白·弗里德蘭德（Elizabeth Friedländer）設計的 Elizabeth 字體；克莉絲·霍爾姆斯設計的 Sierra 與 Lucida；克莉絲·霍爾姆斯與傑妮絲·普列斯科·費許曼（Janice Prescott Fishman）設計的 Shannon；卡蘿·特汪布里設計的俊秀內文字體 Chaparral 與標題字體 Charlemagne、Lithos、Nueva 與 Trajan；蘇珊娜·里茲科（Zuzana Ličko）設計的 Journal 與 Mrs Eaves；還有伊瑟·許勒（Ilse Schüle）設計的 Rhapsodie。在某些情況下，也許還可以採用伊莉莎白·寇威爾（Elizabeth Colwell）的作品。她於 1916 年設計的 Colwell Handletter 是由 ATF 出品，為第一個由女性設計的美國字體。

不過，或許由法國作家撰寫、或是主題為法國的文本，最適合的還是法國設計的字體，而不該考慮作者或設計師的性別。這時的選擇包括真正的（true）Garamond、Jannon 'Garamond'、Mendoza、Méridien、Vendôme 還有許多其他字體，但即使以上這份清單並不完整，也已經羅列

了許多選擇。true Garamond 字體令人想起十六世紀的巴黎，其原初的形體受義大利影響很深，屬於文藝復興時期天主教世界的範疇。Jannon 'Gar-amond' 則是特立獨行，屬於宗教改革時期，而非文藝復興時期。這個字體的設計師尚・沙農（Jean Jannon）是法國新教徒，畢生遭受宗教迫害。由法蘭瑟・加諾（François Ganeau）設計的 Vendôme 是一個巧妙機智的字體，受沙農影響甚深。Mendoza 是 1990 年在巴黎設計的字體，往回追溯了 Gara-mond 那充滿生命力的人文主義根源。1950 年代設計的 Méridien 則跟二十世紀瑞士工業設計的世俗精神淵源較深，但是其大寫字母充滿了莊嚴的王者風範、甚至帶有些許跋扈感，而義大利斜體則十分俐落優雅。這五種字體各自適合不同的文本、頁面設計、紙張與裝訂，正如不同的樂器適合不同的斷句方式、節奏、調式與調性。

就連希臘或泰國等擁有獨特文字的國家，也是字體設計跨國傳統的一分子。不過，有些字體的國家特色特別凸出。舉例來說，佛列德瑞克・高迪公認是最具有美國精神的美國字體設計師。因此，如果處理的是加拿大或墨西哥的憲法條文，稍有敏感度的字體排印師絕對不會選用高迪設計的字體。

Garamond roman
and its italic

Jean Jannon's roma
and its italic

Mendoza roman
and its italic

Méridien roman
and its italic

Vendôme roman
and its oblique

Stempel Garamond 是 Stempel 鑄字行試圖重製克勞德·加拉蒙德所設計的羅馬正體與義大利斜體的成品（可與展示在第 124 頁的加拉蒙德的作品比較。）

Monotype 'Garamond' 156 是尚·沙農所設計的字體的重鑄版。沙農是法國巴洛克時期最偉大的鑄字師，他的作品曾被誤認為是出自加拉蒙德之手，因此至今仍然常用 Garamond 的名義販售。

Mendoza 是大約在 1990 年由荷西·門多薩·亞爾美達設計。亞德里安·福魯提格設計的 Méridien 與法蘭瑟·加諾設計的 Vendôme 則是設計於 1950 年代。加諾是畫家、雕刻家舞台布景設計師，字體排印只是他的副業。Vendôme 是根據沙農的作品所設計，但興味盎然地朝向法國新古典主義的方向發展。

字體的個性是一輩子的學問，對認真的字體排印師來說，也代表一輩子的探索與樂趣。本書在第十一章會進一步探討這個議題。

6.5 多元文化頁面

整齊一致是一種美，對比相襯也是一種美。即便從頭到尾使用同樣字體、同樣大小，還是能夠設計出有水準的頁面、甚至是一本書。但是設計風格同樣也能豐富多元，猶如熱帶雨林或現代城市。

6.5.1 從單一字體家族開始

一個頁面或一份文件，大部分都只需要使用一個字體家族，就可以排出很棒的設計。但或許你現在處理的頁面中，包含了章節標題、兩三層的副標、一段章首引言、兩種語言的內文，還有整段引文、幾個數學公式、一張長條圖、幾個頁側注解、還有照片與地圖的說明文字。即使是這麼複雜的頁面，Legacy、Lucida、Quadraat、Seria 或 Stone 等龐大的字體家族，也還是可能滿足你的需求。另外一個選擇是傑拉德・烏恩格設計的 Demos、Praxis 與 Flora 全系列，它們其實是同一個字體家族，只是沒有共同的名字來統稱而已。這些系列各自都具備了各種粗細的羅馬正體與義大利斜體，還有互相搭配的襯線、無襯線字體，以及其他變體。如果整個頁面都採用同一家族的字體，就可以兼顧多元與整齊：形狀與大小各異，但都屬於同一種文化。有些文本十分適合這種作法，有些文本卻不適合。

當然，你也可以用隨機抽籤的方式，來選擇要使用哪些字體。

而介於這兩種極端作法之間的廣大區域，正是讓細心的混合與搭配大展身手的空間。此時字體排印的智慧能充分發揮，往往能讓最具創意的作品誕生，過程中也樂趣十足。

6.5.2 要尊重羅馬正體、義大利斜體與小型大寫的完整性

十六世紀中葉以來，字體設計師的標準慣例便是將羅馬正體、義大利斜體與小型大寫三種字體組合成一套。這三種字體有時搭配得很成功，有時則不然，因此在選擇內文字體時，不但要單獨考慮羅馬正體與義大利斜體的設計，也要評估兩者的搭配效果。

有很多知名的成功案例中，是將一位設計師的義大利斜體，配上另一位設計師的羅馬正體，結果一拍即合，造就白頭偕老的聯姻。這樣的配對中，字體一定會經過重繪修改（而修改幅度較大的幾乎總是義大利斜體，因為在後文藝復興時期的字體排印師的眼中，義大利斜體是「陰性」的從屬字型）。在另外某些案例中，則是同一位設計師在設計出羅馬正體後，時隔多年又設計了義大利斜體，搭配起來效果也很好。但如果將一個字型家族的羅馬正體，隨便搭配另外一個家族的義大利斜體，這種急就章的結合，很難有好的結果。將一個字體的小型大寫與另一個字體的一般大寫混用，成功的機率又更加渺茫。

如果你嚴謹地以文藝復興時期的慣例來運用字體，將羅馬正體與義大利斜體視為相互獨立、平等的個體，且不在同一行中混用，此時你搭配選擇的空間就比較大。舉例來說，楊・凡克林普恩的 Lutetia

義大利斜體與他後來設計的 Romanée 羅馬正體，只要別過於親密地混在一起，便能有不錯的搭配效果。這兩種字體的成熟度有明顯差異，但灰度與結構類似，也很明顯是同一位設計師的作品。

6.5.3 要單獨考量粗體字自身的特性

最早的粗體印刷字體，是古騰堡在 1440 年代使用的哥德式字體（blackletters，又稱黑字體）。接下來的兩個世紀中，哥德式字體不只在日耳曼廣為使用，也在法國、西班牙、荷蘭與英國等地盛為流傳（這也是何以哥德式字體在美國常常是以「古英格蘭」〔Olde English〕為名來販售。）

不過，粗體羅馬正體卻是到十九世紀才問世。粗體義大利斜體的歷史更短，而且幾乎難以找到 1950 年以前設計的成功範例。許多早期的字體如今也附上了粗體羅馬正體與義大利斜體字型，但通常只是原始設計的粗劣仿製而已。

使用粗體字（尤其是粗體義大利斜體）之前，一定要先自問是否真的需要使用。如果答案是肯定的，可能就要避免 Bembo、Garamond 或 Baskerville 等字體家族，因為後世為這些字體加上了粗體字型，但設計卻格格不入。若是有使用粗體字的需求，你能選擇 Apollo、Nofret 或 Scala 這類二十世紀字體家族，因為這些字體原本的設計就包含了多種粗細選擇。

字體中缺少粗體字時，也可以在相近的字體中尋找合適的選擇。舉例來說，赫爾曼‧察普夫的 Aldus 是承襲文藝復興精神的二十世紀字體家族，僅包含了羅馬正體、義大利斜體與小型大寫。但是出於同

一位設計師之手的近親字體 Palatino 就有粗體可供選擇。果不其然,將 Palatino 粗體放在 Aldus 內文裡時,一點也不突兀。事實上,察普夫在 2005 年推出兩種字體的修改版本 Aldus Nova 與 Palatino Nova 時,由於兩者實在太相似,他便乾脆配上同一套粗體字。

a aardvark; **b** *balloon;* **3** thirsty

18 點 Aldus 羅馬正體與義大利斜體,搭配 17 點 Palatino 粗體。

往更遠的地方去找,往往能製造同樣有趣的效果。畢竟,粗體字的功能通常就是要與羅馬正體構成對比。只要不頻繁使用粗體字、在排版時不要過度混用,兩者間的結構差異也會是個優點。在這種情況下,字體排印師可以單純依據設計的好壞來選擇羅馬正體與粗體字,只求基本相容,而非要求密切的親屬關係。

c cinch; **d** *daffodil;* **6** salad

18 點 Sabon 羅馬正體與義大利斜體,搭配 17 點 Zapf International 半粗體。

舉例來說,當內文採用 Sabon 字體時,可以搭配 Zapf International 字體的標題,副標或標注則採用 Zapf International 的半粗體或粗體。這些字體在結構上大異其趣,誕生淵源也十分不同,但 Sabon 擁有平穩流暢的節奏,很適合用在內文,而 Zapf International 的活力則適合用在標題──即便是再粗的字型,也不會折損這份活力。其他跟 Sabon 結構接近的粗體字型,反而往往有渙散的變形感。

十五世紀的字體排印師——如尼可拉斯・詹森——很少混用不同字型，除非文本本身即有多種語言。他們十分重視頁面的均勻感，因此沒有粗體羅馬正體可用也不以為意。不過，有許多優秀的字體是根據詹森的羅馬字體作品而設計，如果你使用了這種字體，又想用粗體字加以潤飾的話，或許可以回頭尋找詹森本人的設計。他所鑄造的粗黑字型，全是哥德式字體。

elf elder; **flat** *flounder*; **lvi** physics

上：21 點 Centaur 與 Arrighi，搭配 16 點 San Marco。Centaur 是布魯斯・羅傑斯根據尼可拉斯・詹森於 1469 年在威尼斯鑄造的羅馬正體所設計。San Marco 是由卡爾喬治・霍佛（Karlgeorg Hoefer）根據詹森的圓形字體而設計。¶ 下：18 點 Espinosa Nova，由克里斯托巴爾・艾尼斯托沙（Crisóbal Henestrosa）所設計。本字體家族是透過深入研究 16 世紀的墨西哥原鑄字體所設計，也附帶了一套哥德圓體作為粗體字。

elf elder; **flat** *flounder*; **lvi** physics

6.5.4 大標題與標題所使用的字體，要能強化內文字體的結構

在選擇輔助性質的標題、展示與手寫字的字體時的原則與粗體字相似。這些字體不需要讓人一眼看去就覺得是一家人，但至少要能引起相同的感受、彼此協調一致。Bauer Bodoni 這種幾何結構明顯、高對比的字體也許很美觀，但內文若使用了低對比、書法構成的 Garamond 或 Bembo，就不適合將 Bauer Bodoni 這類字體用在標題了（Bodoni 配上 Baskerville 就順眼多了，因為兩者的字形設計不相衝突——Bodoni 像是 Baskerville 的誇大版。）

手寫字體的例子，請見第 368 至第 372 頁。

6.5.5 要根據襯線與無襯線字體的內在結構來進行搭配

內文使用襯線字體時，其他頁面元素如表格、圖片說明或附注，往往可以使用同家族的無襯線字體。字典詞目這類較複雜的文本，便可能必須在同一行混用襯線與無襯線字體。如果你選擇的字體家族本身就有襯線與無襯線字體的配對，自然不成問題。但其實不同家族間也有許多襯線與無襯線字體可以結成佳偶，等著你去發現。

此處的 Frutiger 是最近修改過的版本，稱爲 Frutiger Next。

Frutiger Méridien Univers

假設你的內文採用了 Méridien——這是亞德里安・福魯提格設計的襯線字體，包含了羅馬正體與義大利斜體——想找無襯線字體來搭配時，合理的作法便是先去找福魯提格其他的無襯線字體。福魯提格是相當多產的字體設計師，作品橫跨了襯線與無襯線字體，其中最廣爲使用的無襯線字體是 Univers。但其實另外一個無襯線字體 Frutiger ——也是他冠上自己名字的作品——結構與 Méridien 較相似，是相當理想的搭配。

漢斯・愛德華・梅爾設計的 Syntax 也是無襯線字體，但是與 Frutiger 和 Univers 的結構截然不同，是脫胎自 Garamond 等文藝復興襯線字體的設計。因此，Syntax 與 Stempel 或 Adobe Garamond 這類字體的搭配效果很好，和另外一個 Garamond 的後代字體 Sabon 也很速配。Sabon 的設計者楊・齊守德（Jan Tschichold）不但與梅爾同時期，也同樣來自瑞士。

如果你選擇幾何感較強的無襯線字體如 Futura，當然就不能搭配文藝復興風格的襯線字體。不過，

大部分脫胎自 Bodoni 的羅馬正體，其精神便與
Futura 有著共通之處，不追求書法的律動，而是追
求幾何的純粹感。

Gabocse escobaG
Gabocse escobaG
Gabocse escobaG

Syntax 與 Minion（上）；Futura 與 Berthold Bodoni（中）；
Helvetica 與 Haas Clarendon（下）。

6.6 不同語文字母的搭配

6.6.1 選擇非拉丁文字字體時，
要與選擇拉丁字體時一樣慎重

混用拉丁字母與希伯來或阿拉伯字母的原則，和
混用羅馬正體與哥德式字體，或混用襯線字體與
無襯線字體時沒有什麼差別。雖然這些字母的外
觀差異甚大、甚至閱讀方向不同，但其實都系出同
源、書寫時使用的工具也相似。這些文字在表面上
大異其趣，其深層結構卻有很多共同點。因此，當
一本書使用了不只一套的文字系統時，會面臨的問
題其實與只使用拉丁字母排版、但內容不只一種語
言的書籍一樣。在這兩種情況下，字體排印師必須
在仔細評估文本後，決定要凸顯還是淡化文字的差
異。一般來說，兩套文字混雜得愈頻繁，字型的灰
度與大小就要愈接近，不管兩種文字在表面上的差
異有多大。

拉丁、希臘與西里爾字母的結構關係極深，它們的
羅馬正體、義大利斜體及小型大寫的關係也同等密
切（大部分的直立西里爾字體中，小寫字母的灰度
與形體也跟拉丁字體的小型大寫相當接近。）若將
拉丁字母與希臘字母或西里爾字母胡亂配對，看起
來就像把羅馬正體、義大利斜體與小型大寫隨便組
合一樣，給人笨手笨腳、漫無章法的感覺。但如今
已經有許多出色的字體組合發展出來，更有了多語
言的字體家族，即便橫跨不同的文字系統，也能有
一致的字體。

Plato and Aristotle both quote
the line of Parmenides that says
πρώτιστον μὲν Ἔρωτα θεῶν μητίσατο
πάντων: "The first of all the gods to
arise in the mind of their mother was
PHYSICAL LOVE."
Греки боготворили природу и
завещали миру свою религию,
то есть философию и искусство,
says a character named Shatov in
Dostoevsky's novel Demons: "The
Greeks deified nature and bequeathed
to the world their religion, which is
philosophy and art."

羅伯特・斯林姆巴赫設計的 Arno 羅馬正體、義大利斜體與
小型大寫，以及 Arno Cyrillic 與 Arno Greek 的西里爾與希臘
字母直立與草寫形式。

Φ**ΥΣΙΣ AS THE SOUL/ THE SOUL AS ΓΝΩΣΙΣ.** The second proposition of Thales declares that the All is alive, or has Soul in it (τὸ πᾶν ἔμψυχον). This statement accounts for the mobility of φύσις. Its motion, and its power of generating things other than itself, are due to its life (ψυχή), an inward, spontaneous principle of activity. (Cf. Plato, *Laws* 892c: φύσιν βούλονται λέγειν γένεσιν τὴν περὶ τὰ πρῶτα· εἰ δὲ φανήσεται ψυχὴ πρῶτον, οὐ πῦρ οὐδὲ ἀήρ, ψυχὴ Δ' ἐν πρώτοις γεγενημένη, σχεδὸν ὀρθότατα λέγοιτ' ἂν εἶναι διαφερόντως φύσει.)...

It is a general rule that the Greek philosophers describe φύσις as standing in the same relation to the universe as soul does to body. Anaximenes, the third Milesian, says: οἷον ἡ ψυχὴ ἡ ἡμετέρα ἀὴρ οὖσα συγκρατεῖ ἡμᾶς, καὶ ὅλον τὸν κόσμον πνεῦμα καὶ ἀὴρ περιέχει. "As our soul is air and holds us together, so a breath or air embraces the whole cosmos."[1]...

The second function of Soul – knowing – was not at first distinguished from motion. Aristotle says, φαμὲν γὰρ τὴν ψυχὴν λυπεῖσθαι χαίρειν, θαρρεῖν φοβεῖσθαι, ἔτι δὲ ὀργίζεσθαί τε καὶ αἰσθάνεσθαι καὶ διανοεῖσθαι· ταῦτα δὲ πάντα κινήσεις εἶναι δοκοῦσιν. ὅθεν οἰηθείη τις ἂν αὐτὴν κινεῖσθαι. "The soul is said to feel pain and joy, confidence and fear, and again to be angry, to perceive, and to think; and all these states are held to be movements, which might lead one to suppose that soul itself is moved."[2] Sense-perception (αἴσθησις), not distinguished from thought, was taken as the type of all cognition, and this is a form of action at a distance.[3]

1 Frag. 2. Compare Pythagoras' "boundless breath" outside the heavens, which is inhaled by the world (Arist., *Phys.* 213*b*22), and Heraclitus' "divine reason," which surrounds (περιέχει) us and which we draw in by means of respiration (Sext. Emp., *Adv. Math.* vii.127).

2 *De anima* 408*b*1.

3 *De anima* 410*a*25: Those who make soul consist of all the elements, and who hold that like perceives and knows like, "assume that perceiving is a sort of being acted upon or moved and that the same is true of thinking and knowing" (τὸ Δ' αἰσθάνεσθαι πάσχειν τι καὶ κινεῖσθαι τιθέασιν· ὁμοίως δὲ καὶ τὸ νοεῖν τε καὶ γιγνώσκειν).

本頁的文字排式爲 ITC Mendoza 10/13，搭配 12 點 New Hellenic。對頁的羅馬正體與義大利斜體爲 Figural 10/13，希臘文則是 10.5 點的 Porson。兩個希臘文字型的大寫字母的大小都經過了調整。（寇恩福德〔F. M Cornford〕這本書的第一版是於 1912 年付梓，當時採用的字體組合較爲奇特，是 Century Expanded 與 Porson Greek。）

前頁與本頁的文字改自寇恩福德的《從宗教到哲學：西方思想的起源研究》（ *From Religion to Philosophy: A Study in the Origins of Western Speculation*，1912 年於倫敦出版）。此處加長了一些希臘文的引文，有些則是將注釋的引文移到正文中。讀者可能會因此覺得寇恩福德的文字十分囉嗦、不夠清晰，但這樣對字體排印的挑戰較大，也可以在較小的空間裡示範排版技巧。

All such action, moreover, was held to require a continuous vehicle or medium, uniting the soul which knows to the object which is known. Further, the soul and its object must not only be thus linked in physical contact, but they must be *alike* or *akin*....

It follows from this principle that, if the Soul is to know the world, the world must ultimately consist of the same substance as Soul. Φύσις and Soul must be homogeneous. Aristotle formulates the doctrine with great precision:

ὅσοι δ' ἐπὶ τὸ γινώσκειν καὶ τὸ αἰσθάνεσθαι τῶν ὄντων, οὗτοι δὲ λέγουσι τὴν ψυχὴν τὰς ἀρχάς, οἱ μὲν πλείους ποιοῦντες, ταύτας, οἱ δὲ μίαν, ταύτην, ὥσπερ Ἐμπεδοκλῆς μὲν ἐκ τῶν στοιχείων πάντων, εἶναι δὲ καὶ ἕκαστον ψυχὴν τούτων, λέγων οὕτως

γαίῃ μὲν γὰρ γαῖαν ὀπώπαμεν, ὕδατι δ' ὕδωρ, αἰθέρι δ' αἰθέρα δῖαν, ἀτὰρ πυρὶ πῦρ ἀΐδηλον, στοργῇ δὲ στοργήν, νεῖκος δέ τε νείκεϊ λυγρῷ.

τὸν αὐτὸν δὲ τρόπον καὶ Πλάτων ἐν τῷ Τιμαίῳ τὴν ψυχὴν ἐκ τῶν στοιχείων ποιεῖ· γιγνώσκεσθαι γὰρ τῷ ὁμοίῳ τὸ ὅμοιον, τὰ δὲ πράγματα ἐκ τῶν ἀρχῶν εἶναι.

«Those who laid stress on its knowledge and perception of all that exists, identified the soul with the ultimate principles, whether they recognized a plurality of these or only one. Thus, Empedocles compounded soul out of all the elements, while at the same time regarding each one of them as a soul. His words are,

«With earth we see earth, with water water,
«with air bright air, ravaging fire by fire,
«love by love, and strife by gruesome strife.

«In the same manner, Plato in the *Timaeus* constructs the soul out of the elements. Like, he there maintains, is known by like, and the things we know are composed of the ultimate principles....»[4]

De anima 404b8–18.

Но я предупреждаю вас,

But I'm warning you,

Что я живу в последний раз.

this is my last existence.

Ни ласточкой, ни кленом,

Not as a swallow, not as a maple,

Ни тростником и ни звездой …

not as a cat-tail and not as a star …

此處的詩句引自阿赫瑪托娃的詩作〈第四十年〉（В сороковом году）。

以上出自瓦迪姆・拉祖爾斯基（Vadim Lazurski）在書信中引用安娜・阿赫瑪托娃（Anna Akhmatova）的詩作，字體是 Lazurski Cyrillic 與其同家族的羅馬正體。

希臘字母就像希臘文單字一樣，即使在不說希臘語的國家，也常出現使用的時機。不管是物理學家、大學兄弟會、天文學家或小說家，都會向這套古老的字母借用符號。由於希臘字母在數學與科技相關著作中頻繁出現，幾乎所有的數位排版系統都會有希臘字母的百寶袋可用。希臘字母 μ 如今已是內文字型中的標準字元，而 α β γ θ π Ω 等字母通常是與其他數學符號一起組成所謂的 pi 字符（pi font），或稱符號字型，與標準字母隔離開來。但是，想用 pi 字符排出完整希臘文文本是不可能的，因爲 pi 字符缺少古典希臘文的呼氣與變音符號，也沒有現代希臘文僅存的兩種變音符號（tonos 與 dialytika，即尖音符與分音符）。有些 pi 字符只包含了十個希臘文大寫字母：Γ Δ Θ Λ Ξ Π Σ Φ Ψ Ω，因爲其餘的字母 A B E H Z I K M N O P T Y X 都有完全相同的拉丁字母形體，雖然代表的語音有時不一樣。

文本中即使只有一句希臘文引言，也需要使用希臘文內文字型，不能拿 pi 字符充數。內文字型會有完整的希臘文字母，還會有搭配好的標點符號、完整的單音調（現代）或多音調（古典）符號，還會有兩種形體的小寫 sigma：用在字尾的 ς，以及用在其他地方的 σ。如果是多音調符號字型，還會額外包含三組下標 iota 的長母音（ᾷ、ῇ、ῳ 等）。幸運的話，這類字型還會附帶一個有水準的字母間距微調表。當然，對於在檯面上將商業當作文化、將賺錢當作目標的字型產業來說，這些要求可能高了一點。的確，這樣的要求很高，但還是不夠。和其他文字一樣，希臘文的字體必須適合文本，也必須適合情境——例如很可能周圍全是羅馬正體與義大利斜體的情境。

Arno、Garamond Premier 與最新版本的 GFS Neohellenic（請見第 377 與第 380 頁）都附帶了希臘文的小型大寫字母。

現在市場上大約有 60,000 種拉丁字母數位字型，可以歸類成 7,000 個家族。真正適合內文排版的字型，可能只占了百分之二——然而，如此還是有一百個字型家族，算是很多了，這些字體的風格也十分豐富多變。但是，即使經過尋尋覓覓，你大概還是只找得到幾十種希臘文字型，而且大部分都不適合內文排版（會附帶小型大寫字母的字型更少）。因此，即使你要排版的文本只有幾個希臘文字、只有一段希臘文引文，最好還是先選擇希臘文字型，再選適合搭配的羅馬正體與義大利斜體字型。

在前兩頁的範例中，使用的是兩個經典希臘字體的數位版本，分別是維克多・守爾德勒（Victor Scholderer）於 1927 年設計的 New Hellenic，以及理查・波爾森（Richard Porson）於 1806 年設計的 Porson。波爾森本來是受劍橋大學出版社之託，設計出這套希臘文字體，但後來在二十世紀時，卻成

為牛津大學出版社最愛的希臘文字體，而守爾德勒的 New Hellenic 反而成為劍橋大學偏好的希臘文字體。New Hellenic 可說是系出名門，有文藝復興時期設計的淵源（請見第十一章的 §11.7 節）。

6.6.2 字體排印的連貫性，要配合文字的連貫性

即使文本只使用一種語言寫作，也可能有許多跳躍思考與邏輯漏洞，而一個在多種語言間穿梭的文本，思路卻可能十分清楚平順。字體排印師編織的版面，應該要清楚呈現文字的連貫性或斷裂性，不該為之掩飾。

作者如果在言談間可以流利優雅地引用希臘文、希伯來文、俄文或阿拉伯文，那麼在著作中也該能讓他在不同文字間流暢轉換。實務上，這代表如果將不同的字母頻繁混用，便要非常注重其灰度與對比的平衡。

abyohi ἄβγοθι *abyohi*
abyohi ἄβγοθι *abyohi*
abyohi ἄβγοθι *abyohi*

維克多·守爾德勒的 New Hellenic 搭配荷西·門多薩的 Mendoza（上）、彼得·馬提亞斯·諾德翟（Peter Matthias Noordzij）的 Caecilia（中）與 Adobe Jenson（下）。Mendoza 字體的對比極低（粗筆畫與細筆畫幾乎沒有差別），而 New Hellenic 與 Caecilia 則都是無漸調筆畫——換句話說，即是毫無對比。New Hellenic 與 Adobe Jenson 則具有另一種面向的風格相容性，因為兩者都是尼可拉斯·詹森作品的後代。詹森在 1469 年鑄出 Adobe Jenson 的親代字體、在 1471 年鑄出 New Hellenic 的祖代字體。

流暢性與斜度也是需要考慮的因素，尤其是在搭配拉丁字母與希臘字母的時候。許多希臘內文字體（例如 Porson 與 Didot Greek）的結構都比較接近義大利斜體，換句話說，其字母結構爲草書。不過，這些字體有一些是直立體（如 Didot），有一些則具有斜度（如 Porson）。當頁面同時出現羅馬正體、義大利斜體與希臘字母時，希臘字母可能像羅馬正體一樣直立，或是在流暢性與斜度上與義大利斜體相配，也有可能自成一格、走出自己的節奏與角度。到頭來，與羅馬正體字一起出現的希臘文字，一定要與羅馬正體有所區隔，但不能有所衝突。

6.6.3 要用視覺判斷字體的平衡，不要用數字判斷

字體搭配時還有兩個重要的因素，即是其字軀（x 高度）與延伸部。當筆畫瘦長的希臘字母配上筆畫較短的拉丁字母時，很容易就能看出差距，在 x 高度差很多時更是明顯。鉛字排版中，字型的大小調整有實體的限制，但在數位排版時，就能透過細小的微調，將任何希臘文字體的字軀高度調整成與拉丁字體一致。不過，調整的目標應該是達成視覺上的和諧，而非要求數值相同。古典希臘文的變音符號極多，比起羅馬正體，更需要多一點呼吸空間。而當注解中出現希臘文時，字型不能小到讓變音符號看不清楚。

abyohi ἄβγοθι abyohi
abyohi ἄβγοθι abyohi
abyohi ἄβγοθι abyohi

理查‧波爾森設計的 Porson 希臘文字體，搭配德維金斯設計的 Electra（上）；Didot Greek 搭配 Adobe Caslon（中）；塔基斯‧卡左利迪斯（Takis Katsoulidis）設計的 Bodoni Greek，搭配尤維卡‧維約維克（Jovica Veljović）設計的 Esprit 羅馬正體與義大利斜體（下）。Electra 義大利斜體與 Porson 希臘文體的斜度都是 10 度，Caslon 義大利斜體的斜度則是 20 度。另外，Porson 的理性主義字軸結構也與 Electra 有相通之處。Didot Greek 雖然擁有新古典主義形體，但是灰度與 Caslon 較接近。卡左利迪斯的 Bodoni Greek 設計較輕鬆，與 Esprit 的結構與精神較為接近。

6.7 拼字方法的新與舊

世界上沒有亙古不變的書寫系統，就連我們書寫古典拉丁文與希臘文的方式，都在持續改變，更不用說英文這種快速變動的語言了。但是，許多歷史悠久的語言直到近期才有文字紀錄，還有許多語言的文字形式根本還沒有定下來。

舉例來說，北美洲的納瓦荷（Navajo）、霍皮（Hopi）、特林基特（Tlingit）、克里（Cree）、歐及布威（Ojibwa）、伊努克提圖特（Inuktitut）與切羅基（Cherokee）等原住民部族，都已經發展出相當穩定的書寫系統，並且積累為數不少的印刷書籍。但還有許多北美原住民族的語言，在每個研究學者或學生筆下都有不同的拼寫方式。其他如欽西安（Tsimshian）、馬斯嘎瓦基（Meskwaki）與庫

瓦庫瓦拉（Kwakwala）部族，都已擁有相當大量的書寫作品，但由於採用的書寫系統太過繁複，就連學者都已不再使用。

字體排印師面對這些問題，一般只能見招拆招。書寫系統往往是一聲令下就創造出來，但是真正的字體排印風格，通常是逐步演進的結果。

6.7.1 不要添加不必要的字元

 đ ǧ
Ћ љ
ۋ ڗ

隨著殖民帝國的擴展，讓阿拉伯字母傳到非洲各地、大部分的亞洲，以及太平洋多數地區；西里爾字母傳到了北亞與中亞；拉丁字母更是傳遍世界每個角落。不管這現象是好是壞，現實就是，對於大多數還在學習母語的新書寫系統的人來說，他們通常過去已經先使用殖民者的文字書寫了。因此，不管是對讀者或字體排印師來說，基本的拉丁、西里爾或阿拉伯字母都是最好的起點，需要的新字元愈少愈好。天下語言一統的大夢，被強加在許多少數族群上，成為許多人的夢魘。然而，當祖傳、古典語言與文學體系達到數百種之多時，追求文化多元的願望，往往需要一套共同的書寫系統來支撐。

Wa′giên sq!ê′ñgua lā′na hîn sā′wan, "K!wa la t!āla′ñ ł gia′ɹ̣ītc!în."

Wagyaan sqqinggwa llaana hin saawan, "Kkwa lla ttaalang hl gyadliittsin."

以上為北美洲的海達語（Haida）中，同一句話的兩種書寫方式。第一種是第一個實用的海達語拼寫系統（於 1900 年奠定），第二種則是較近代的簡化書寫方式。較舊、較複雜的系統中，喉化子音用驚嘆號表示、長母音用長音符號表示。在較新的系統中，兩者都是用重複字母來表示。（此句的翻譯為：「然後船首的人說：『讓我們拿它上船吧。』」）

6.7.2 避免隨意重新定義常見的字元

非洲與美洲原住民族的語言在制定書寫系統時，常
常是先從拉丁字母開始，然後將 3、4、7 這些數
字，以及美元或美分符號、問號或驚嘆號等等，重
新定義爲字母；或是重新定義大寫字母，與小寫字
母混用。就連逗號、句號、冒號、@、%、& 等符
號，都有被借來當字母的例子。如此設計出來的書
寫系統，對讀者的眼睛既像一場障礙賽，又像是文
字惡作劇，對其代表的語言實在是一種侮辱。更爲
優良的作法，是使用合適的變音符號、採用合理的
二連字母或三連字母（如 *ch*、*tl*、*tth* 這種組合），
甚至可以從頭設計新的字元。拉丁字母系統就是
這樣興盛起來的。成功創造新書寫系統的人如塞
闊雅（Sequoyah，於 1820 年左右創造切羅基書寫
文字）或詹姆斯・艾文斯（James Evans，他於 1830
年代創造的克里與歐及布威音節文字，後來也被六
種其他美洲原住民語言使用）也是使用這種方法。

3i, i4
7w@n

t'áá Diné
ᐅ�](emoji)ᐁᐧᐃᐧᑕ
ᑕᐃᐧᐅᐧᐃᐧᐃᐧ·ᑕ
ᑕᐃᐧᐅᐧᐃᐧ·ᐃᐧ·ᑕ

6.7.3 新加入的字元，在視覺上要容易辨識

排版頁面的紋理，不只受字型設計、排版與印刷方
式影響，也會受語言本身影響，因爲在不同的語言
中，各字母出現的頻率也不同。拉丁文的頁面紋
理要比英文均勻（比起德文更是明顯），因爲拉丁
文中較少出現有延伸部的字母，也沒有變音符號，
而且（在大部分編輯手中）大寫字母也很少。在玻
里尼西亞群島的語言如毛利語或夏威夷語中，母音
多、子音少，頁面紋理又比拉丁文更加細緻，需要
的字母也更少。

大部分的語言所需要的子音，比基本拉丁文字母
中的子音還要多。舉例來說，海達語和特林基特

語都有四種不同的 k 音，而換一種 k 音可能就成了不同的字詞，所以各自需要不同字元。尤比克語（Ubykh）是最近失傳的語言，過去是由住在黑海東岸的族群所使用。這個語言只有兩個母音，卻有至少 80 個子音。非洲西南部的科伊科伊語（Khoekhoe）有 31 個子音，算是客氣了，但其中 20 個是咋舌音（click），而拉丁字母中沒有任何用來表示這種音的字元。

在拉丁字母中，母音相當容易擴充，因爲除了 *y* 外，一般熟悉的母音都沒有延伸部。納瓦荷有 12 種不同的 a——a、aa、ą、ąą、á、áá、áa、aá、ą́、áą́、áą́、ąą́——但這些字元在書寫與閱讀時都不會造成什麼困難。從字體排印的角度而言，即便再增加 12 種 a，也沒有任何問題。

拉丁字母的子音造成的問題比較大，因爲延伸部往往會與變音符號相互干擾，常常造成設計不佳的字形出現。例如，美國中西部的蘇族（Sioux）使用的拉科塔語（Lakhota）需要兩種 *h*，而傳教士史提芬・里格斯（Stephen Riggs）在 1852 年編纂第一本拉科塔字典時，選擇將 h 上面加上一點，代表第二種音：*ḣ*。但是這個字元太容易跟 *li* 搞混了。近代的拉科塔語書寫系統（包括由母語是拉科塔語的薇歐蕾特・凱契斯〔Violet Catches〕所發明的塔其尼系統〔Txakini〕），都是用 *x* 取代 *ḣ*，如此不但打字方便，更不容易讀錯。

阿拉斯加南部、卑詩省北部、育空地區的原住民族使用的特林基特語中，用小舌發的子音是用底線表示——k̲ 或 x̲ 看似沒什麼問題，但 g̲ 就有問題了。如果改用 ġ、ḡ 或 ǧ，雖然會犧牲一致性，但字形比較不占空間，而且同樣比較不容易讀錯。

對一致性的追求，並不是讓早期語言學家用 g 不用 ǧ 的唯一理由。特林基特文字和許多二十世紀早期的書寫系統一樣，完全是根據北美洲打字機的鍵盤而設計。近代的特林基特出版品是用電腦排版，採用了修改過的 Palatino 或 Stone 字體，但是仍然逃不掉打字機的緊箍咒。

在十八世紀的墨西哥，書寫工具只有紙和筆，而史上最精美的美洲原住民族語言字體之一，於 1785 年在墨西哥誕生——這種字體是根據方濟各會傳教士與語言學家安東尼奧・德瓜達露佩・拉米雷茲（Antonio de Guadalupe Ramírez）在 1770 年左右發明的奧托米（Otomí）族語文字系統所設計。這套活字幾乎可確定是荷洛尼莫・吉爾（Jerónimo Gil）帶領學生在墨西哥市的聖卡洛斯學院（Academia de San Carlos）鑄造出來的。直到吉爾在 1778 年被派到墨西哥的鑄幣局之前，他都是在馬德里工作，替西班牙皇家圖書館與印刷大師華昆・伊巴拉（Joaquín Ibarra）鑄造字體。1781 年，他創立了墨西哥第一所銘刻學校。

這套奧托米字型是傳教士的工具，僅用於將西班牙的殖民價值觀與思想傳遞予奧托米族人，而非用來讓西班牙人了解奧托米人的思想。但是，從尊重人類語言的角度來看，這套字型仍然是一個里程碑。（鑄劍師的技藝不在於掀起戰爭，而是鑄造出優秀的寶劍——希望劍愈是鋒利，愈能讓人警惕不要濫用。）

ÁáℬℬĆćⅅⅆⅆ̵Ƒ̵ℒℓℳℳ𝛉̃q̃Ƭƶ𝔱ƶƬƶ𝔱ƶℰ̃ɋ̃

安東尼奧・德瓜達露佩・拉米雷茲所鑄造的 20 點奧托米字型的一部分，取自《*Breve compendio de todo lo que debe saber ... dispuesto en lengua othomí....*》（由墨西哥 Imprenta Nueva Madrileña 於 1785 年出版）。最後兩個字元代表鼻化母音，僅有小寫，其他字母則都是大小寫配對，共有兩個母音、七個子音。

拉米雷茲的字型鑄造了兩套不同的大小，而顯然有些較大字型的字元不小心被鑄到了較小字元的字身上頭。本圖顯示的全是同一個大小的字型（並有稍微縮小）。

6.7.4 需要特殊字符時，不要隨意混用字體

ʔaƛ'aqǝm 是北美原住民族語言 Upper Chehalis 的字，意思是「你將顯現」；ɪntɚnæʃənḷ fənɛɾɪks 是英文，意思是「國際音標」。

如果文本中有時會出現 ʔaƛ'aqǝm 或 ɪntɚnæʃənḷ fənɛɾɪks 這種文字，最好要在一開始就計畫因應。目前常用的音標字母有兩種：國際音標（IPA）與美式音標（Americanist），但是沒有多少字體包含了這兩套音標需要的額外字元（幾個附帶音標的字體包括 Huronia、Lucida Sans、Plantagenet、Stone 與 Times Roman。最佳的作法通常有兩種：一種是整個文本都採用附帶音標的字體，這樣就可以將音標隨時插入內文，完美融入；第二種方法是內文與音標採取不同字體，且兩者要有明顯區隔，當出現音標時，再換用音標字體（需要的話，一併使用相對應的內文字體）。

如果你決定內文與音標採取不同字體，那麼當音標出現時，應該整個字詞或整段音標文字都使用音標字體，不能只有音標字母而已。在同一個字詞裡面混用兩種字體，這種宛如貼狗皮膏藥的排版是不能接受的。有些單字如 θatθɛɬi 或 ʔeθǝ́n heldéɬi（兩者都是切佩宛〔Chipewyan〕加拿大原住民族語的讀音紀錄）或是 Θraētona 與 Usaδan（兩者是古伊朗語維斯坦〔Avestan〕的讀音紀錄）的挑戰又更大，因為在同一個字詞中，出現了兩個不同的字母系統。在

這種情況下，便該採用全部屬於同一家族的字型，否則幾乎一定失敗（以上例子中使用的 Minion Pro 字體，就同時包含拉丁與希臘字母）。

6.8 建立字體庫

6.8.1 建立自己的字體庫時，要花時間精挑細選

有些史上最優秀的字體排印師，一生中只有一種羅馬正體、一種哥德式字體、一種希臘文字體可用。有些人可能最多也只有五、六種羅馬正體，兩、三種義大利斜體，三種哥德式字體或三、四種希臘文字體。現今的字體排印師可以一次在網路上就買到上千個字型，一輩子都用不完，卻還是嫌不夠。

字體就跟哲學、音樂或美食一樣，擁有少量的頂級品，遠勝於大量粗製濫造、了無新意的次級品。

軟體附贈的預設字體，有時候數量很多，但並不適合許多工作和排印師的需求，而且大多數都缺乏了必要的元件（如小型大寫、內文數字、連字、變音符號與重要的非字母符號）。

最好還是一開始先購買一個有水準的字體或字體家族，或是幾個關係較密切的字體，且要注意這些字體是否完整。然後不要東試一個、西試一個，多花一點時間在已經選購的字體上，學習它的長處與局限，再換下一個字體。

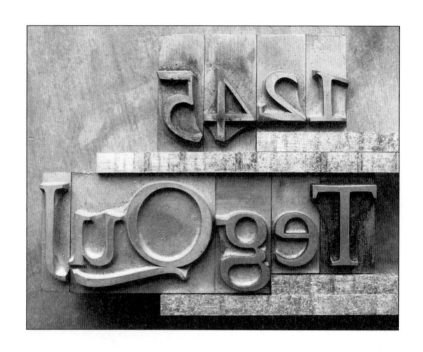

上：72 點的 Palatino 加上 12 點的額外行距。有下端部的字母是鑄在 72 點的字身上，無下端部字母則鑄在 60 點的字身上。Qu 配對鑄成連字，T 右端會伸入右方字母。下：60 點的 Michelangelo 字體的 O 字母，鑄在 48 點的字身上（此處的單位為狄多點〔Didot point〕，是現代標準 PostScript 點約 107% 的大小，詳情請見第 471 頁。）

許多歐洲人聲稱活字印刷是 1450 年代在日耳曼發明的，但事實不然，其實活字印刷是 1040 年代在中國首創。我們真正該感念的不是古騰堡，而是一位叫做畢昇的儒者與工程師。亞洲現存最早的活字印刷品，研判應是十三世紀流傳下來的，但十一世紀的散文家沈括早已在著作中清楚描述了活字排版過程、以及畢昇在其發展中扮演的角色。

活字印刷技術在十三世紀中葉前便已經流傳到韓國，並於十五世紀中傳到歐洲，落入羅馬字體這塊歷史悠久的沃土。活字印刷在中國並未廣受採用，在歐洲卻發展興盛，因為歐洲文字所需的字符數量遠比中文少。甚至到了十九世紀末，中國大部分的印刷品仍繼續使用八世紀印刷書籍發明時的技術：將書籍的文字一頁一頁地手工刻在木頭印刷版面，也就是雕版印刷術。萬一刻錯的話，就要把刻錯的字鑽掉、卡進一塊新的木頭，再把正確的字刻進去。換句話說，文字與木刻插畫處理方式一樣。

《夢溪筆談》收錄了沈括對活字印刷的描述。詳情可參考丹尼斯·特維屈雷特（Denis Twitchlett）的《中國中古時代的印刷與出版》（*Printing and Publishing in Medieval China*，1983 年出版）與湯瑪斯·F·卡特（Thomas F. Carter）的《印刷術在中國的發明與流傳西方》（*The Invention of Printing in China and Its Spread Westward*，第 2 版於 1955 年出版）。

7.1 早期手寫字形

現存最古老的歐洲字形，是刮劃在石頭上的希臘大寫字母，其筆畫細瘦、近乎縹緲——與沉重堅實的石頭形成明顯對比。這些字母主要是直線構成，出現曲線時，字腔開口極大。因此，S、C、M 這種開口可以是開放或封閉的字母，在當時是極端的開放。這些早期的希臘字母是完全徒手繪製，沒有尺或圓規協助，也完全沒有襯線——不管是書寫輕鬆

流利的文人，在筆畫首尾會有的自然鉤提，或是正職抄寫員會在字母上增添的對稱修飾筆畫，在這些字母上都看不到。

後來，這些字母的筆畫愈來愈粗、字腔開口愈來愈小，襯線也出現了。用這些新字形刻成的銘文遍布了希臘帝國，也成爲羅馬帝國時期正式書寫的典範。而羅馬的銘刻文──先是用斜握的平頭毛筆書寫、再用槌子與雕刻刀刻在石頭上──又成爲過去兩千年來的書法家與字體設計師的典範。這些字母字腔開口不大、筆畫漸調（即粗細因運筆走向而有所變化），襯線活潑卻不失完整與正式。

A B C S P Q R

卡蘿‧特汪布里於 1988 年設計的 Trajan 字體，是根據羅馬的圖拉真凱旋柱（Trajan's Column）上刻於西元 113 年的銘文所設計。

從羅馬銘刻到古騰堡時代之間，歐洲的字形又產生了許多變化，發展出較窄的鄉村風大寫字母、較寬的安色爾全大寫字體（uncials）以及其他形體。文字流傳到歐洲最偏遠的角落，也出現了許多地區性的書寫與字母系統。修道院中的抄寫員身兼設計師、抄寫員與藏書家的角色，保留了許多這類古老的字形，使用在標題、副標與首字上，內文則用較新、形體較簡約的字體。從各種字母百家爭鳴的局面中，逐漸演化出基本的二分法：majuscule 與 minuscule，前者較大、較正式，後者較小、較不正式，也就是我們今天所稱的大寫與小寫字母。

CAROLUS MAGNUS
Caroline or Carolingian means of the time of the Emperor Charlemagne: «Big Charles».

卡蘿‧特汪布里的 Charlemagne（上）古德倫‧察普夫─凡赫斯的 Alcuin（中）、加特弗烈德‧波特（Gottfried Pott）設計的 Carolina（下），都是根據九、十世紀歐洲手抄本中的卡洛林（Carolingian）大小寫字所設計的字體。

許多這些古老的抄寫慣例，在現今的排版中仍然沿用。例如標題仍會用大型、正式的字體；一章或一節的開頭首字放大；第一個片語則排成小型大寫。編排得當的頁面，自古至今少有變化，正如同一扇窗，讓我們飽覽歷史、語言與心智的內涵；又像是故人言語的地圖、無聲述說的聲音肖像。

在中世紀晚期、文藝復興早期的歐洲，一位訓練良好的抄寫員能夠寫出 8 到 10 種不同風格的文字，每一種都與鉛字一般精準定義，如一套套字形般儲存在人腦中，各自有其用途。聖經經文、法律文件、羅曼史文學、商業與個人信件，都需要不同的字體，而特定的字形，也會令人聯想到特定的語言與地區。

活字印刷技術出現時，歐洲擁有哥德式、拜占庭式、羅馬式與人文主義等極為豐富的書體，還有許多流傳下來的古老字形。這些字形在現代都仍以某種形式存在，但脫胎自卡洛林小寫字體的人文主義字母，已經發展成一切文字的中心：羅馬正體小寫字母。這套字母又演變出成千上百種突變和混種的變形字體，就像柳樹或玫瑰花品種一樣。

7.2 拉丁字母印刷體

分類字體的方式有很多,有的會自創名詞,例如
「garalde」或「didone」,也有的分類方式用的是
熟悉、定義卻模糊不清的標籤, 如「古風」、「現
代」、「過渡」等。這些分類系統都還算堪用,但
也都有重大缺陷,因爲既不符合科學原理,也不符
合歷史演進。

針對字體進行嚴謹的科學描述、分類,當然是做得
到的,而重要的相關研究也已經進行多年。字體分
類學還在草創期,但如同植物與動物分類學一樣,
需要的是精準測量、嚴密分析,以及嚴謹地使用描
述性詞彙。

拉丁字母形體的藝術史,在
《Serif》雜誌 1-5 期(1994-
1997 年)有更詳盡的回顧。

但是字體並不只是科學研究的對象,也屬於藝術的
領域,以及藝術史的一部分。字體有其歷史演進,
就像音樂、繪畫與建築一樣。而文藝復興、巴洛
克、新古典、浪漫主義等詞彙,不僅適用這些藝術
領域,也適用於字體。

這種字體分類方法還有另一個重要的優點。字體
與版面設計是不可能憑空變出來的。字體與版面
設計要好,不只需要了解字體本身,也要了解字形
與其他人類作爲的關係。換句話說,字體排印學的
歷史,正是在研究字體設計與其他人類活動之間的
關係——包括政治、哲學、藝術與思想史。這是一
生也無法窮盡的學問,但是只要開始學習,便一定
有巨大收穫。

7.2.1 文藝復興羅馬正體

文藝復興羅馬正體是義大利北部的學者與抄寫員於十四與十五世紀發展出來的。1465 年起，義大利的書寫體開始轉換成印刷體，持續了超過一世紀。文藝復興的字體和當時的繪畫與音樂一樣，擁有豐富從容的光影與空間，過去五百年來，都是字體排印領域的重要指標。

abcefgnopj
abcefgnopj
abcefgnopj
abcefgnopj

四種文藝復興羅馬正體的近代復刻版。¶Centaur（上一）為布魯斯·羅傑斯於大約 1914 年時在波士頓設計的作品，以尼可拉斯·詹森於 1469 年在威尼斯設計的字體為依據。¶Bembo（上二），Monotype 公司於 1929 年設計，以法蘭切斯科·格里佛（Francesco Griffo）於 1495 年在威尼斯設計的字體為依據。¶Adobe Garamond Premier（上三）是羅伯特·斯林姆巴赫於 1988 年在聖荷西設計，並在 2005 年修改、重新發行，以克勞德·加拉蒙德約於 1540 年在巴黎設計的字體為依據。¶Van den Keere（下）是法蘭克·布洛克蘭德（Frank Blokland）於 1990 年代中期的復刻作品，設計依據為漢德里克·凡登基爾（Hendrik van den Keere）於 1575 年在安特衛普為克里斯多弗·普蘭汀設計的字型。

現存最早的羅馬正體活字或字模，應該是加拉蒙德於 1530 年代在巴黎刻的字體。更早期的字體，如今只有在印刷書籍中才能看到。這些早期字體的基本結構與形體都顯而易見、沒有爭議的空間，但所有十五世紀義大利字體的現代複製版中的微小細節，都只是根據推測與假設而重新建構出來的。

文藝復興羅馬正體的小寫字母就跟羅馬銘刻大寫一樣，不只反映了當時的人書寫這些字母時使用的是何種工具（事實上，這些字母至今仍會以手寫寫成），也反映出當時書寫者在手寫時的優雅與自信。這些字母擁有漸調性筆畫、人文主義字軸，意思是書寫者用輕鬆自在的姿勢、右手持平尖筆寫出這些字母。較粗筆畫的方向都是左下至右下，反映了書寫者的手與前臂的角度。字母的襯線清爽、筆畫不重，筆畫粗細的對比通常不強。

總而言之，早期文藝復興羅馬正體的字形特色如下：

- 字幹垂直
- 字碗近乎圓形
- 漸調性筆畫
- 一致的人文主義字軸
- 對比不強
- x 高度不高
- 頂部襯線俐落、傾斜（如 b、r 等字母）
- 雙邊底部襯線陡峭、平直或略張開（如 r、l、p 等字母）
- a、c、f、r 的曲線筆畫，具有筆繪的陡峭末端
- e 橫畫向上傾斜，與筆畫軸心垂直
- 僅有羅馬正體字型（無義大利斜體或粗體）

較晚期的文藝復興字體（1500年後），字形變得較柔和、平順、自足：

- 頂部襯線形狀較接近楔形
- 底部襯線不再陡峭，成為貼生襯線（與主筆畫滑順交接）
- c、f與r的筆畫末端不再那麼陡峭，較接近淚珠狀
- e橫畫變成水平

7.2.2 文藝復興義大利斜體

羅馬位於義大利境內，那麼字體怎麼會分成「羅馬」正體與「義大利」斜體呢？這個問題看似應該讓字體排印師來回答，但其實這不只是書法與字體排印的問題，也是政治與宗教問題。

羅馬正體其實是由兩個大為不同的基本部分所構成。大寫字母的確來自羅馬，是脫胎自羅馬帝國的銘刻文字。小寫字母則是於中世紀晚期在歐洲北部（主要是法國與日耳曼）發展出來，後來在文藝復興早期的威尼斯演變出最後修飾。不過廣義來說，小寫字母也是來自羅馬。大寫羅馬正體字母是羅馬帝國的遺產，小寫字母則是源自神聖羅馬帝國──皈依基督教的異教徒帝國繼任者。小寫字母的基本形體，是在基督徒抄寫員手中定下來的，這些抄寫員許多都是神聖羅馬皇帝查里曼在八世紀晚期聘僱的官吏與教師。

義大利斜體則是文藝復興時期義大利的產物。有些早期的義大利斜體字是來自羅馬，也有些是來自義大利的其他地區，這些字形最初在鑄造成活字

時，還充滿著地方特色與清新感。但最古老的義大利斜體字型（於 1500 至 1540 年間鑄造）只有小寫字母，會與羅馬正體大寫字母混用，而不會與羅馬小寫字母一起出現。

abcefginoprxyz

abcefginoprxyz

兩種文藝復興義大利斜體的復刻版。¶Monotype Arrighi（上）是脫胎自 1925 至 1929 年在巴黎為佛列德瑞克・瓦德鑄造的兩個義大利斜體之一，設計依據為路多維科・德格里・阿里吉（Ludovico degli Arrighi）於 1524 年在羅馬設計的作品。¶Monotype Bembo 斜體（下），於 1929 年在倫敦鑄造，以阿里吉與喬凡安東尼奧・塔格里恩提（Giovanantonio Tagliente）於 1524 年在威尼斯設計的作品為依據。

文藝復興時期義大利斜體字母的特色如下：

- 字幹垂直或斜度平均、不超過 10 度
- 字碗通常呈橢圓形
- 漸調性筆畫，筆觸輕
- 一致的人文主義字軸
- 低對比
- x 高不高
- 草書形體，筆畫首尾有明晰、斜行的襯線
- 下端部有雙邊襯線或完全無襯線
- 筆畫末端陡峭或淚珠狀
- 小寫義大利斜體字母通常與小型直立羅馬正體大寫混用，偶爾與華飾大寫字母混用；除此之外，義大利斜體完全獨立於羅馬正體之外

早期的文藝復興義大利斜體又稱 Aldine 義大利斜體，這是為了紀念學者兼出版商艾爾德斯‧曼努提亞斯（Aldus Manutius），他在 1499 年委託法蘭切斯科‧格里佛鑄造第一套義大利斜體活字。奇怪的是，直到 2012 年，市場上似乎還是沒有忠於 Aldine 義大利斜體的復刻版，不管是鉛字或數位版本都找不到。Monotype Bembo 羅馬正體與 Monotype Poliphilus 都是根據格里佛的作品所設計，但其相對應的義大利斜體的設計都來自不同時期。目前最接近 Aldine 字體的數位字體，應該是喬凡尼‧馬德史泰格（Giovanni Mardersteig）的 Dante 義大利斜體，但這個字體的大寫字母是傾斜的，不像文藝復興時期是直立的。

兩種 Aldine 義大利斜體展示在第 274 頁。

equbdaffglopsbz
abefop *abefop*

兩種承襲矯飾主義傳統的近代字體：¶Poetica（上）是根據十六世紀的原型所設計的公文草書義大利斜體，由羅伯特‧斯林姆巴赫設計，Adobe 於 1992 年發行。¶Galliard（下）為馬修‧卡特所設計，Linotype 於 1978 年發行，以羅伯特‧格蘭尚於十六世紀鑄造的作品為設計依據。

7.2.3 矯飾主義字體

矯飾主義藝術是文藝復興時期藝術的一種，特色是增添了微妙的誇大性質——例如長度、角度與張力的誇大。矯飾主義字體排印師主要在十六世紀早期活躍於義大利和法國，他們開始在同一本書中、

第 167 頁展示了承襲矯飾主義傳統的字體範例。

甚至同一個頁面上混用羅馬正體與義大利斜體，不過在同一行混用兩種字體還是很罕見。另外，將義大利斜體小寫配上傾斜化的羅馬正體大寫，也是在矯飾主義時期開始的作法。

abefop*abefop*
abefop*abefop*
abefop*abefop*
abefop*abefop*

四種巴洛克字體復刻版。¶Monotype 'Garamond'（上一）是根據尚・沙農約於 1621 年在法國鑄造的作品所設計。¶Elzevir（上二）是根據克里斯多弗爾・凡戴克於 1660 年代在阿姆斯特丹鑄造的作品所設計。¶Linotype Janson Text（上三）是根據米克羅斯・基斯（Miklós Kis）約於 1685 年在阿姆斯特丹鑄造的作品所設計。¶Adobe Caslon（下）是卡蘿・特汪布里所設計，設計依據是威廉・卡斯倫約於 1730 年代在倫敦鑄造的字體。

十六世紀的矯飾主義字體有許多優秀的例子，其中包括延伸部細長精緻的羅馬大標題字體；延伸部更長、常有裝飾的公文草書義大利斜體；還有延伸部較短，但形體張力更強的內文字體。數種這些字體在近代出現了數位版本，其中兩個重要的例子——一個極爲華麗，另一個較樸素——展示在上一頁。

7.2.4 巴洛克字體

巴洛克時期的字體排印和當時的繪畫與音樂一樣，活潑豐富、樂於探索矛盾的形體之間，那變化多端又戲劇化的交互作用。巴洛克字體最明顯的特色之一，就是不同字母的字軸有很大的差異。巴洛克義大利斜體可說是左右開弓，混合左手寫成與右手寫成的字母。從巴洛克時期起，字體排印師便開始在同一行文字中混用羅馬正體與義大利斜體。

一般來說，巴洛克字形與文藝復興字形相比，比較像是「繪製」出來的，而不是「寫」出來的，筆的軌跡比較不明顯。不過，巴洛克字體的形體十分多元，在十七世紀的歐洲廣受歡迎，持續傳承至十八世紀，而在十九世紀又蔚為風潮。

巴洛克字形與文藝復興字形，一般來說有以下差異：

- 羅馬正體與義大利斜體小寫的各個字母之間，字軸的差異甚大
- 義大利斜體的斜度平均為 15 至 20 度，不同字母也常有很大的差異
- 對比提高
- x 高度提高
- 字腔開口通常是變小了
- 筆畫末端進一步柔化，從陡峭轉為淚珠狀
- 羅馬正體字母上端襯線變成尖銳楔形
- 義大利斜體上端部襯線變成尖細水平線

7.2.5 洛可可字母

本章所列出的歷史分期——文藝復興、巴洛克等等——是所有藝術種類都會使用的分期方式，而在字體排印領域，這種分期方式自然不只適用於羅馬正體與義大利斜體，哥德式與草書字體也經歷過同樣的時代變遷。不過，鍾愛華麗裝飾的洛可可時期中，哥德式與草書字體成爲字體設計發展的主角。

洛可可時期的字體排印師當然也會使用羅馬正體與義大利斜體字，但他們用這些字體排完內文後，通常又會用各種裝飾、銘刻等環繞在周圍。因此，雖然洛可可時期的字體排印作品很多，卻少有洛可可風格的羅馬正體與義大利斜體的字體作品。不過，1738 至 1739 年間，日耳曼出身的凸模雕刻師約翰・麥可・弗雷許曼（Johann Michael Fleischman）在阿姆斯特丹鑄造了幾套羅馬正體與義大利斜體字型，可以歸類於洛可可風格。荷蘭斯海爾托亨博斯（'s-Hertogenbosch）的荷蘭字型圖書館（Dutch Type Library）最近發行了這些字型的數位版。

7.2.6 新古典字體

一般來說，比起文藝復興或巴洛克藝術，新古典藝術較爲靜態、自制，更加追求嚴謹的一致性。新古典字形也是如此。新古典字母中，還是看得見平尖筆的痕跡，但是筆的軸心已經不再是用手握筆的自然角度，而是完全垂直的理性主義字軸（rationalist axis）。這些字母的對比與字腔開口都是中等，但其字軸的構成完全是出自理想概念，而不是來自人體實際書寫的動作。這些字母是理性主義時代的產物，多的是美麗、平和的形體，但與較複雜的現

實有機生物之美完全脫節。如果說巴洛克字母是雙手左右開弓，那麼新古典字母的低調形體便幾乎不能說是用手寫出來的，遑論左右。

abcefgnopy

CEFOTZ

abcefgnopy

DTL Fleischmann。注意 *g*、*y* 與幾個大寫字母形體的裝飾，以及義大利斜體 *o* 的誇大對比。弗雷許曼於 1768 年去世後，在費曼．狄多（Firmin Didot）與基安巴提斯塔．波多尼（Giambattista Bodoni）所鑄造的浪漫主義字體中，這種誇大對比也是典型的特色，但浪漫主義字體必定是垂直字軸，而弗雷許曼的字體則是以傾斜字軸為主。弗雷許曼的字體結構屬於巴洛克時期，但由於字形的華麗裝飾與誇大性質，讓我們將其分類為洛可可字體。

最早的新古典字體稱為 romain du roi，即「國王的羅馬字體」，是 1690 年代在法國設計。其設計者並非字體排印師，而是一個政府委員會，成員有兩位神父、一位會計師及一位工程師。其他新古典字體則是十八、十九世紀在法國、英格蘭、義大利和西班牙等地設計、鑄造的，有些至今仍持續使用，經歷多次的風格與流行變遷後，仍歷久不衰。

美國印刷商與政治家富蘭克林（Benjamin Franklin）十分敬佩同時代的英國字體排印師約翰．巴斯卡維爾所設計的新古典字體。Baskerville 字體在美國與法國的地位比在其祖國還重要，部分要歸功

日耳曼雖然是弗雷許曼出生、學習的地方，但他在 30 歲前搬至荷蘭定居，直到逝世。他的名字在德文中拼作 Fleischmann，但他都是使用荷蘭文拼法 Fleischman 來發行自己的作品。弗雷許曼的作品最優良的數位版本都在荷蘭發行，但創造者卻是德國設計師厄哈特．凱撒（Erhard Kaiser），他把這些數位字型命名為 Fleischmann。

於富蘭克林的支持。但是 Baskerville 與美國的關係，不只建立在富蘭克林的個人品味上。這套字體與美國的聯邦式（federal style）建築風格十分接近，與美國國會大廈、白宮及許多其他聯邦與州政府建築一樣，都是純粹、沉穩的新古典主義風格。（倫敦與渥太華的國會大廈屬於新哥德主義、非新古典主義，與之相配的字體當然也不同。）

abefop*abefop*

abefop*abefop*

abefop*abefop*

三種新古典主義字形的二十世紀復刻版。¶Monotype Fournier（上），依據皮耶—賽門‧傅尼葉（Pierre-Simon Fournier）約於 1740 年在巴黎設計鑄造的字體所設計。在新古典凸模雕刻師中，傅尼葉是最接近巴洛克風格的一位。¶Monotype Baskerville（中），設計依據為約翰‧巴斯卡維爾約於 1754 年在伯明罕設計的字體。¶Monotype Bell（下），設計依據為理查‧奧斯汀於 1788 年在倫敦為鑄字師與出版商約翰‧貝爾所刻出的字體。

簡而言之，新古典主義字形與巴洛克字形有以下差異：

- 羅馬正體與義大利斜體均以垂直字軸為主
- 義大利斜體的斜度通常統一，平均為 14 至 16 度
- 通常採貼生襯線，但較細、較扁，角度較水平

7.2.7 浪漫主義字體

在歐洲歷史上，新古典主義與浪漫主義並不是先後的兩個時期。在十八世紀與十九世紀大半，兩者可說是齊頭並進，在某些方面激烈對立，其他方面卻有一致之處。新古典與浪漫主義字形都採用理性主義字軸，形體也比較像繪製出來、而非書寫的產物，但是兩者還是有明確的分別，其中最明顯的是對比的差異。浪漫主義的字體通常有以下特色：

abefop abefop

abefop abefop

abefop abefop

abefop abefop

四種浪漫主義字形復刻版。¶Monotype Bulmer（上），其不對稱的義大利斜體 o 字母是一大特色，設計依據是威廉‧馬丁（William Martin）於 1790 年代初期在倫敦鑄造的一系列字型。¶Linotype Didot（上二）是由亞德里安‧福魯提格設計，以費曼‧狄多於 1799 年到 1811 年間在巴黎鑄造的字型為依據。¶Bauer Bodoni（上三）是以基安巴提斯塔‧波多尼於 1803 年到 1812 年間在帕爾瑪設計的字型為依據。¶Berthold Walbaum（下）是依據尤斯提斯‧艾立克‧華爾包姆（Justus Erich Walbaum）約於 1805 年在威瑪鑄造的字體所設計。

- 筆畫漸調性突變
- 誇大的對比強化了垂直字軸的印象

- 筆畫末端僵硬，從淚珠狀轉為圓形
- 襯線較細、較陡峭
- 字腔開口變小

字體設計會有這樣的重大變遷，正與所有字型結構的變遷一樣，都是反映出手寫字的改變。浪漫主義的字母中，已經完全沒有平頭筆尖的影子，因爲平頭筆尖已經被富彈性的尖頭鵝毛筆取代。平頭筆尖寫出的字漸調性平穩，其粗細因筆畫方向而有所差異。鵝毛筆的筆畫則只要因施加壓力不同，即會有極大的粗細變化。節制地利用這種特質，就會寫出新古典主義的風格；用多一點，就是戲劇性強的浪漫主義風格。浪漫主義的音樂與繪畫著重戲劇性的強烈對比，浪漫主義字體設計也是如此。

浪漫主義字母可以很美，但缺少文藝復興字形的流暢性與穩定節奏。吸引讀者走進文字中的，正是這種節奏。浪漫主義字母如雕像般挺立，只能讓讀者欣賞文字形體、卻無法吸引他們閱讀文字內容。

浪漫主義義大利斜體中，筆畫最粗的地方通常是在字碗的左下與右上（如上圖的 Bulmer），彷彿在書寫傾斜的字母時，筆桿完全垂直向北指、沒有向東北傾斜，同時筆尖又是完全水平。換句話說，即使字形是傾斜的，筆畫的軸心卻是垂直的。如果軸心是傾斜的，筆畫最粗的地方應該是兩側剛好一半處（如下圖的 Fleischmann）。

7.2.8 實用主義字體

十九與二十世紀，藝術運動與流派如雨後春筍般出現，包括現實主義、自然主義、印象派、表現主義、新藝術運動、裝飾風藝術、構成主義、立體派、抽象表現主義、普普藝術與歐普藝術等。這些運動幾乎都同樣在字體排印領域中掀起浪潮，但大部分都影響不大，不足以在此專門介紹。不過其中一個運動仍持續至今，那就是實用主義字體排印。

十九世紀的現實主義畫家如古斯塔夫·庫爾貝（Gustave Courbet）、尚—法蘭索瓦·米勒（Jean-

François Millet）等，他們捨棄學院派的題材與呈現方式，在作品中描繪了凡夫俗子的日常生活。實用主義字體設計師如亞歷山大・斐米斯特（Alexander Phemister）、羅伯特・畢斯里（Robert Besley）等，雖然後世名氣不如現實主義畫家，卻是秉持類似的精神。他們鑄造的是粗樸、簡單的字母，是根據一般沒有受教育機會的人所寫、既不流暢也不優雅的字體而設計。實用主義字母的基本形體常與新古典與浪漫主義字母一樣，但大部分擁有的是粗重的板狀襯線，有些則根本沒有襯線。這些字體筆畫通常粗細一致，字腔開口（在字體中常代表著優雅與富裕）非常小。小型大寫字母、內文數字與其他高雅品味的象徵，在實用主義字體中通常付之闕如——即使現在有，通常也是後世設計師加上去的。

7.2.9 幾何現代主義：功能的精萃

早期現代主義造就了許多很有意思的字形構成，其中最明顯的例子就是幾何字體。二十世紀早期出現了簡約、嚴謹的建築，而在字體領域中，往往也是這些建築師設計了同樣具備幾何感的字體。這些字體跟上一代的實用主義字體一樣，不區分主筆畫與襯線——襯線與主筆畫同粗，不然就是無襯線字體。但是大部分幾何現代主義的字體追求的是純粹性，而非普羅口味。有些字體受到了古老的銘刻所影響，有些則有內文數字與其他精緻元素，但這些字母形體的依歸，終究是純數學的圖形——圓形與直線——而不是手寫字體。

abcefgnop
abcefgnop

兩種實用主義字體。¶Akzidenz Grotesk（上），由柏林的 Berthold 鑄字行在 1898 年發行，其子代字體包括莫里斯·本頓（Morris Benton）的 Franklin Gothic（1903 年）以及 Haas 鑄字行於 1957 年發行的 Helvetica。¶Haas Clarendon（下）是赫曼·艾登本茲於 1951 年設計，為較早的實用主義字體第一代 Clarendon 的復刻版。第一代 Clarendon 是班傑明·福克斯（Benjamin Fox）於 1845 年在倫敦為羅伯特·畢斯里設計的字體。

7.2.10 抒情現代主義：重新發現人文主義形體

抒情現代主義字形的例子請見 $7.2.12 節。

現代主義字體設計的另一個主要面向，與抽象表現主義繪畫有密切的關係。二十世紀的畫家重新發現繪畫這個行為帶來的肉體與感官愉悅，以及捨棄機械形體、繪製有機形體的快樂。同年代的字體設計師，同樣也重新發現「書寫」字母帶來的愉悅，而非「描繪」字母。重新發現書法的同時，他們也找回了平頭筆及文藝復興字母的人文主義字軸與比例。字體排印領域中，現代主義字體基本上是重返文藝復興的形體。現代主義設計與文藝復興字體的復刻之間，並沒有明確界線。

7.2.11 表現主義字體

不過，比起抒情和抽象，字體排印現代主義的另一個面向更該說是粗獷與具體。魯道夫·寇克（Rudolf Koch）、佛伊泰克·普萊希格（Vojtěch

Preissig）與歐德立克・曼哈特三位設計師，都在二十世紀早期朝這個方向發展。在字體排印的領域中，他們可說是與梵谷（Vincent van Gogh）和柯克西卡（Osckar Kokoschka）等表現主義畫家是類似的角色。更近代的畫家與字體設計師如蘇珊娜・里茲科，證明了這個派別至今還是有旺盛的創作能量。

abcefgnop
abcefgnop

兩種幾何現代主義字體。¶Futura（上）是保羅・雷納於1924至1926年在德國設計。原始的設計附帶了內文數字與許多幾何感更重的另類字形，這些字形從未鑄成鉛字，但倫敦的 The Foundry 字型公司在 1994 年發行了數位版本。¶Memphis（下）是 Stempel 鑄字行藝術總監魯道夫・沃夫（Rudolf Wolf）於 1929 年設計的作品。

表現主義設計師使用的工具十分多元。寇克與普萊希格通常會親自使用金屬或木材刻出自己的設計，曼哈特則是用筆與粗糙的紙。里茲科則充分把握數位繪圖的無情效率，從一個控制點切到下一個控制點，使用的不是刀、銼或鑿，而是數位化的直線。

7.2.12 輓歌般的後現代主義

字體設計中的現代主義紮根於對歷史的研究、對純粹幾何與人類生理構造的熱愛，以及書法的愉悅。現代主義就像文藝復興一樣，並不只是一個階段或流行，時間到了就消失。不管是在字體設計或更廣的藝術領域，現代主義仍維持著旺盛生命力，只是

不再是最終依歸罷了。二十世紀末葉，建築、文學
與音樂領域的評論家及其他人文研究者，都注意到
背離現代主義的浪潮正在發生。這些浪潮本身沒
有名字，後來就全數稱為後現代主義。而字體設計
和其他領域一樣，都受到後現代主義的影響。

abefop*abefop*
abefop*abefop*
abefop*abefop*
abefop*abefop*

四種新人文主義或抒情現代主義字體。¶Spectrum（上一）
是楊・凡克林普恩於 1940 年代在荷蘭設計，並在 1952 年
由 Enschedé 與 Monotype 發行。¶Palatino（上二）是赫爾
曼・察普夫於 1948 至 1950 年在法蘭克福設計，由 Stempel
與 Linotype 發行。Dante（上三）是喬凡尼・馬德史泰格於
1952 年在維洛納設計。¶Pontifex（下）是弗里德里克・波
普爾於 1974 至 1976 年在威斯巴登設計。除了最後一種外，
其餘三種本來都是手工刻出的金屬活字，如同為它們帶來
深遠影響的文藝復興字體一樣。

後現代主義字形與後現代主義建築一樣，經常重現
或修改新古典、浪漫主義與其他早於現代的風格。
優秀的後現代主義字體，其手法輕鬆、幽默感十
足，足以引人入勝。後現代藝術通常自我意識強，
但是絕不嚴肅。許多後現代主義設計師過去曾是、
甚至仍然是現代主義設計師，他們證明了，即使是

新古典與浪漫主義字體與其理性主義字軸，還是能
將書法的生命力灌注其中。

abcefghijop
abefopabefop

上圖：兩種表現主義字體，一種是現代主義，另一種是後現
代主義。Preissig（上）是捷克藝術家佛伊泰克·普萊希格於
1924 年在紐約設計，1925 年在布拉格雕刻鑄造。蘇珊娜·里
茲科的 Journal（下）是於 1990 年在柏克萊設計，由 Emigre 數
位發行。¶下圖：兩種後現代字體。Esprit（上）是尤維卡·維
約維克於 1985 年在貝爾格勒設計。Nofret（下）是古德倫·
察普夫—凡赫斯於 1984 年在達姆城設計。兩種字體都如同
音樂，不同於許多後現代字體，充其量只能算是嘶吼。但是
這兩種字體唱的不是抒情曲，而是輓歌。

abefopabefop
abefopabefop

7.2.13 幾何後現代主義

有些後現代主義字體的幾何感十分重。這些字體
跟先前的幾何現代主義字體一樣,通常擁有板狀襯
線或無襯線,但襯線與無襯線形體常常共存,或是
兩者混合。這類字體很少是根據純粹簡單的直線
與圓形來設計,而是較樣式化、往往不對稱的形
狀。與其他後現代字體一樣,這些字體充滿了對前
現代事物的憧憬。許多這些字體都受到較早期的
工業字形影響,包括打字機字體,以及北美洲公路
路牌這種遍布各地的工廠製民間藝術。這些字體
所重現、修改的不是浪漫主義或新古典主義,而是
實用主義的觀念。但在工業的質樸感之上,這些字
體除了帶入後現代的幽默外,常常也會添上高雅字
型的象徵:內文數字、小型大寫、較大的字腔開
口、形體的細緻形塑與平衡。

後現代藝術與新古典藝術一樣,關注的是表面,是
「鏡像」而非「意象」的藝術。在高速平版印刷與數
位設計所創造的無深度世界中,現代主義凋零,後
現代主義則是欣欣向榮。但其實字體設計所紮根
的抄寫員世界,也是一個無深度的世界,就如同哥
德式繪畫中,一切都存在於同一個平面上。從這方
面來說,後現代主義也好、現代主義也罷,都是回
應字體排印的基本任務:如何讓二維(或僅多出一
點點深度)的紙張,反映出多維的世界。

abefop*abefop*

abefop*abefop*

兩種幾何後現代字體：Triplex Sans（上）與 Officina Serif
（下）。Triplex 的義大利斜體字是約翰‧唐納（John Downer）
於 1985 年設計，其兩個相對應的羅馬正體——一個有襯線、
一個無襯線——是蘇珊娜‧里茲科於 1989 至 1990 年設計，
三種字體由 Emigre 在 1990 年發行。Officina（由 ITC 在 1990
年發行）是由艾立克‧史匹可曼（Erik Spiekermann）設計，有
襯線與無襯線兩種版本皆有。

7.3 機械排板

7.3.1 Linotype 排字機

Linotype 排字機是歐特馬‧梅根塔勒（Ottmar
Mergenthaler）於 1880 年代發明，後來又經過了多
次改良。這種機器像是鑄字機、打字機、販賣機與
反鏟挖土機的綜合體，有一系列的滑軌、履帶、轉
輪、升降閥、台鉗、柱塞與螺絲，一切由一個大型
金屬鍵盤控制。排字機的複雜機制，可以一次抓起
一整行文字的凹模，並且在字詞間的空間插入楔形
空字元，達成左右對齊的效果，最後把整行字鑄成
一個鉛字條，即可用在凸版印刷。

為 Linotype 排字機設計字體時，有三大限制。首
先，除非用特殊複合凹模，否則字母不可能伸進左
右字母的空間（因此在 Linotype 排字機的字型中，
義大利斜體 f 頭尾一定是異常地短）。第二，排字
機中 1em 只分成 18 等分，所以比例細緻不起來。

關於機械排版的發展，理
查‧E‧胡斯（Richard E. Huss）
的《機械排版方法的發展》
（*The Development of Printer's
Mechanical Typesetting Meth-
ods*，1973 年出版）有相當不
錯的說明。

第三，義大利斜體與羅馬正體的凹模通常配成一對，因此在大部分字體中，義大利斜體字母必須與對應的羅馬正體字母同寬。

即使有這些局限，有些為 Linotype 排字機設計的字體仍具有藝術價值。赫爾曼・察普夫的 Aldus 與 Optima、魯道夫・魯齊茲卡（Rudolph Růžička）的 Fairfield、薩姆・哈茲（Sem Hartz）的 Juliana，以及 W.A. 德維金斯的 Electra、Caledonia 與 Falcon 都是為 Linotype 機器設計的字體。Linotype Janson 是察普夫根據米克羅斯・基斯在十七世紀的作品所設計的字體，也非常成功。不過，許多 Linotype 字體在數位化的過程中經過修改，利用數位技術可讓字元空間重疊的特性，讓羅馬正體與義大利斜體回歸各自不同的比例。

7.3.2 Monotype 排字機

1887 年，梅根塔勒的競爭對手托伯特・蘭斯頓（Tolbert Lanston）發明了新的機器，可以將字母一一壓到冷金屬方塊上，再組合成行。但很快地，這個裝置又被蘭斯頓的同事約翰・班卡夫特（John Bancroft）於 1900 年發明的新機器取代。新的機器是用熔融的金屬鑄造字母，而非壓印到冷金屬上。不久之後，這個機器即以 Monotype 排字機的名稱在全球上市。Monotype 排字機其實可以分成兩個部分：一個終端機、一個輸出裝置，這方面與電腦排字機相仿。但是 Monotype 的終端機附帶了巨大的機械鍵盤，上面有七套完整的字母，也有非字母符號。鍵盤敲下去，會釋放壓縮空氣、驅動金屬針，在紙卷上打孔，就像自動演奏鋼琴的紙卷一樣。輸出裝置就是鑄字機，也是利用壓縮空氣吹進紙卷上的孔來判讀，然後鑄造、組裝字母。

Monotype 排字機的 em 跟 Linotype 一樣只分 18 等分，不過義大利斜體與羅馬正體可以是不同寬度，也能讓字母延伸到左右字元的空間。另外，由於 Monotype 輸出的字母仍是單獨的活字，所以排出來的版還可以手動調整。大於 24 點的字元也可以單獨鑄造、手動插入。事實上，Monotype 機器不只是排字機，也可以當作攜帶式的鑄字機，現在也愈來愈常扮演這個角色，即使其字元系統限制了字型的設計，也無法用硬金屬鑄造字母。

7.3.3 二維世界的印刷

十五世紀中到二十世紀中這段期間，在印刷羅馬正體字時，大部分採用的是一種源自於雕刻的技術。每一個字母都是以實際大小陽刻在一塊金屬上，做成凸版，再將凸版壓在較軟的金屬上，做成凹版。接下來，再把鉛、錫與銻組成的合金灌進凹版做成的模子，鑄造出活字。活字在框架上組合排版後，放入印刷機裡上墨水，再壓到紙上，而印出來的成品不但有視覺影像，也有觸覺質感。墨水的顏色與光澤，結合了紙張受壓後的光滑觸感，呈現凹陷狀，與壓痕周圍較白、較粗的纖維形成對比。以這種方式印出的書籍，就像是把銘刻的石碑摺疊起來，又像是柔軟的浮雕。凸版印刷頁面如果印得好，文字的黑色光芒便是從頁面內裡向外閃耀。

文藝復興時期的字體排印師，十分著迷於這種印刷術能創造的深度與質感。而新古典與浪漫主義的印刷工匠如巴斯卡維爾，往往卻抱持完全不同的觀點。巴斯卡維爾的時代別無選擇，只能使用凸版印刷，但他卻把印出來的書頁像衣物一般熨燙，弭平凹凸不平的浮雕感。

石版印刷於十八世紀末出現，讓印刷又回頭朝向中世紀抄寫員的二維世界發展。二十世紀中期以來，大部分的商業印刷品都是採取二維的印刷技術。現在最常見的方式是平版印刷，方法是把照相或數位圖樣製成版、上墨，接著先印在光滑的橡皮滾筒上，最後再轉印到紙張的表面。

商業平版印刷早期還是使用 Linotype 或 Monotype 排字機排版，因此會先用凸版印刷樣張，再進行剪貼與照相製版。字體設計師的心血在這個過程中會遭到扭曲。大部分為凸版印刷的立體頁面所設計的字體，在平版印刷的扁平頁面上看起來效果都會變得微弱。不過，也有其他字體在平版印刷下反而欣欣向榮：例如幾何字體，其勾勒的世界屬於繪圖員，而非金匠；還有較流暢、草書感重的字體，讓人憶起古時抄寫員的傳統。

7.3.4 照相打字機

光線穿透玻璃或膠片薄膜上的字形，穿過透鏡來改變字母大小，再用鏡子反射，讓感光紙或底片曝光，就像一般照相過程一樣。根據這種原理運作的機器，可說是結合了照相機與平版印刷機的後代。這種機器在 1890 年代誕生，並申請專利，直到 1925 年都廣泛應用在標題與頭條的排版上，但要到 1960 年代後，才成為印刷領域的主流。

Linotype 與 Monotype 排版長期累積出來的質感，彷彿被照相製版技術一夕吞沒，就如同排字機出現時，也吞沒了手工排版的質感與細緻度一樣。照相打字人員的動作很快，但完全不懂不同的字母大小間需要的細微比例調整。他們用的字型沒有連字、內文數字與小型大寫，美國製的字型甚至連最簡

單的變音符號都沒有。他們選擇字體的品味也不好。這些極其複雜、卻操作簡單的機器，在一夕之間被廣泛使用，也敲響了傳統技藝的師徒制、行會制度的最後一記喪鐘。

照相打字機與其使用者才剛開始要回應這樣的質疑，就被數位設備取代了。針對照相打字設計的字體還是有優秀的例子，如亞德里安・福魯提格的 Apollo（1962 年）與布蘭姆・德多耶斯的 Trinité（1982 年）。但從回顧的角度來看，照相製版時代只是金屬排版與數位排版間短暫的過渡期。這個時代最重要的創新，並不是將字型從金屬材質轉爲薄膜，而是微電腦的出現——不但能讓人們編輯、寫作與修改內文，也成爲近代照相製版機的核心。

7.3.5 重刻歷史字型與二十世紀的設計

過去一百年來設計的新字體不計其數，復刻的舊字體也不在話下。1960 到 1980 年間，大部分的新字體與復刻字體都是爲照相打字而設計，而自 1980 年以來，幾乎全部的新字體都是爲數位排版而設計。但是，現在以數位形式發售的古老字體，大部分其實已經歷過一次風格的轉變。這些字體在二十世紀初期重刻，有些是新鑄鉛字，有些則是爲 Monotype 或 Linotype 排字機而刻的字模。1920 年到 1950 年間，字體排印經歷了商業化浪潮，有了翻天覆地的變革。這場變革的影響仍持續至今，因此值得我們回顧。

Monotype 排字機的發明，促成了兩家公司的興起，分別位在英國和美國，而兩者走上了截然不同的道路。英國公司在最興盛的時期接受傑出學者史丹利・莫里森的顧問指導，復刻了一系列早期設

計師的作品，如法蘭切斯科·格里佛、喬凡安東尼奧·塔格里恩提、路多維科·德格里·阿里吉等。將獨立的文藝復興字體組成家族——把一位設計師的羅馬正體，配上另一位設計師原本獨立的義大利斜體——是摩里森的構想。這個指導方針，造就了 Poliphilus 與 Blado（格里佛的羅馬字體，配上阿里吉的義大利斜體修改版本）、Bembo（同一個格里佛羅馬字體的較晚版本，配上塔格里恩提的義大利斜體修改版本），以及 Centaur 羅馬正體（由布魯斯·羅傑斯設計）配上 Arrighi 義大利斜體（由佛列德瑞克·瓦德設計）這個神來一筆的配對。爲了支持這項計畫，公司也委託了艾利克·吉爾、艾佛列·費爾班克（Alfred Fairbank）、楊·凡克林普恩與貝托德·沃爾普（Berthold Wolpe）等藝術家設計新字體。

名爲 Lanston Monotype 的美國公司同樣重刻了幾套歷史字體，也發行了許多公司顧問佛列德瑞克·高迪的作品，包括新字體與取自歷史設計的字體。另外也有其他公司試圖爲字體排印的歷史推出復刻作品，包括英國印刷大師喬治·W·瓊斯（George W. Jones）指導的 Linotype 英國分公司，以及羅伯特·杭特·密多頓（Robert Hunter Middleton）在芝加哥率領的 Ludlow Typograph，但這些嘗試都較爲零星、組織性較低。

幾家規模較大的鑄字公司——包括美國的 American Type Founders、法國的 Deberny & Peignot、荷蘭的 Enschedé、德國的 Stempel 與捷克斯洛伐克的 Grafotechna ——也進行了大規模的字體復刻工作，有些甚至持續至 1980 年代。克勞德·加拉蒙德、米克羅斯·基斯與其他早期設計師的字體在二十世紀的復刻版，就是來自這些鑄字公司，另外

也有赫爾曼・察普夫、楊・凡克林普恩、亞德里安・福魯提格、歐德立克・曼哈特與漢斯・愛德華・梅爾等設計師的重要新作品。察普夫的 Palatino 是二十世紀使用最廣泛（也是盜版最頻繁）的字體，在 1949 至 1950 年以金屬雕刻、鑄造，當時距離照相製版機與笨拙的早期電腦的誕生，已經不遠了。

字體設計的早期歷史中，主角是獨立的藝術家與工匠，他們以學徒身分入行，最終成為獨當一面的大師及小型企業家。產業的規模在十七、十八世紀擴大，關注的課題從藝術轉為流行風潮。到了十九世紀末，商業考量不但改變了字體設計的品味，也改變了業界的工作方法。愈來愈多凸模與凹模是根據大幅的描摹字形以機器刻成，而依書法範例造字的方法幾近失傳。

傳統字體排印的歷史與原則會在二十世紀重新回歸，並不是因為某種技術的出現，而是因為學者與藝術家在鑄字公司、排字機公司、藝術學院或自己的工作室中，將自己的發現化成作品。

最頂尖的鑄字公司——不論做的是鉛字還是數位字型——即便面臨了商業壓力，也並非只是市場導向的工廠。它們同時也是文化機構，與高水準的出版社以及製作版畫、陶瓷、織物或樂器的工坊一樣重要。鑄字公司的價值，來自於產品背後那些橫跨古今的字體設計師——因為最優秀的字體設計師之於文學，就像小提琴設計師斯特拉迪瓦里（Stradivarii）大師之於音樂一樣：他們不只是做出可銷售產品的製造者，而是藝術家——設計出能為其他藝術家所用的作品。

7.3.6 數位字體排印

要總結數位字體排印的歷史，現在還太早了。不過，微晶片於1970年代初出現後，電腦的點陣圖、字型微調、縮放等技術就進步得非常快。在此同時，儘管舊有技術不再背負商業責任，卻也未曾消失。金屬活字、Monotype、Linotype與凸版印刷，現在仍然是重要的藝術工具，就像毛筆、鑿子、鉛筆、雕刻刀與鋼筆一樣。

字體排印風格的基礎，不在於任何排版或印刷的技術，而是立基於最原始、卻也最精妙的技藝上——書寫。字母的形體來自於手的動作，而手的動作又會因為工具的影響而受到限制或擴展。書寫的工具能如數位手寫板或特殊鍵盤一樣複雜，也能如削尖的樹枝一樣簡單。不論是哪一種，字的意義都在於動作本身的明快與優雅，而不是使用何種工具來書寫。

7.4 字體排印歷史的多樣性

每一種文字都是一種文化。每一種文化都有自己的歷史、積累的傳統，而本章僅有討論一種文字的近代歷史。阿拉伯文、亞美尼亞文、緬甸文、切羅基文、克里文、西里爾文、天成文、喬治亞文、希臘文、古吉拉特文、希伯來文、日文、韓文、馬拉雅拉姆文、塔米爾文、泰盧固文等族繁不及備載的書寫系統，本身都有其歷史，有些與拉丁字母的歷史同等豐富、悠久——甚至還更悠久。當然，中國的漢字也是。這些文字的歷史偶有交會、偶有分歧，而在二十一世紀初的今天，則是發生了顯著的匯集趨同。但是，多語字體排印的挑戰及迷人之處，仍在於不同字體排印歷史在同一個頁面上的交

會。字體排印師需要處理的文字系統每多一個，就是多一份幸運，因爲他有機會學習每一套文字的文化歷史與字體排印技術。

第十一章會針對希臘與西里爾字體的歷史有更多簡短的討論。

08

頁面的形塑

書本像是一面鏡子，映照的不只是肉體，也是心靈。書的大小與比例、用紙的顏色與質感、翻頁時發出的聲音，以及紙張、黏膠與墨水的氣味，一切都會與字型的大小、形體與編排相互結合，揭露一小角孕育出這本書的世界。如果書只是紙製的機器、又是交給機器製作，那麼也只有機器會想閱讀。

8.1 有機、機械與音樂的比例

書的頁面跟建築物或房間一樣，可以任意選擇大小與比例，但某些大小比例在大多數人眼中看起來最順眼，或讓人產生特定的聯想。可以隨手摺疊或打開的摺頁，或是平躺桌上的正式公文或報告，或是裝在特殊形狀與尺寸信封裡的對摺手寫便條，這幾種印刷品都有本質上的不同，更與書本不一樣。書本的頁面是兩兩構成對頁，又透過翻頁，可以在不同對頁間流暢閱讀──不過這是理想狀況。許多平裝書都裝訂得太過硬挺，翻完頁還要用手壓下去才行。

許多字體排印工作為求便利，都是採用產業標準紙張大小，從 35×45 英寸的印刷用紙到 3½×2 英寸的標準名片都是。有些印刷品如 CD 盒內附的小冊子，尺寸限制更是嚴格。不過在許多專案中，選擇頁面規格仍是字體排印師首先面臨的機會與義務。

頁面規格很少是完全自由的選擇。舉例來說，12×19英寸的頁面很可能既昂貴又不方便，因為跟產業標準規格 11×17 英寸相比，就是大了那麼一點點。同樣地，5×9英寸大小的廣告摺頁不管設計得多精美，可能都無法使用，因為這樣的寬度裝不進一般商業信封（4×9½ 英寸）。但是當我們將實務限制弄清楚、知道了頁面大小的明確範圍之後，又該如何選擇呢？是選擇最簡單的、最大的，還是最方便的標準規格呢？還是盲目地信任直覺？

在這種情況下，所謂「直覺」通常是由記憶偽裝而成。只要經過訓練，直覺可以相當準確，反之則效果不佳。但是，在字體排印這種學問中，不管我們將直覺磨練得多完美，有時透過計算來取得精確的答案還是大有助益。這時候，歷史、自然科學、幾何學與數學都是我們參考、學習的對象。

數千年來，抄寫員或字體排印師都跟建築師一樣，形塑著視覺空間。有幾個特定的比例會不斷在他們的作品中出現，因為眼睛與大腦覺得最好看；有些特定的尺寸也會不斷出現，因為拿在手上最舒服。許多這類比例都是源自簡單的幾何圖形——正三角形、正方形、正五邊形、六邊形、八邊形。不只是橫跨各時代與地區的人都覺得這類比例順眼，在人類領域以外的大自然中也處處可見，不管是在分子、礦物結晶、肥皂泡沫與花朵上，或是書籍、廟宇、手稿、清真寺中，都可以發現這些比例。

第 196 至 197 頁的表格中，列出了數種由簡單幾何圖形衍生出的頁面比例。這些比例在大自然中不斷出現，而從文藝復興時代的歐洲、唐朝與宋朝的中國、早期埃及、前哥倫布時期的墨西哥，以及古羅馬帝國出產的手稿與書籍中，都可以發現體現這些

關於自然形體與結構，可參考兩本十分有用的書，分別是達西·湯普遜（D'Arcy Thompson）的《關於成長與形體》（*On Growth and Form*，1942 年修訂版）與彼得·S·史蒂芬斯（Peter S. Stevens）的《大自然的規律》（*Patterns in Nature*，1974 年出版）。關於人造結構，擁有同等地位的著作則是桃樂絲·華許伯恩（Dorothy Washburn）與唐納德·克羅（Donald Crowe）的《文化對稱性：平面圖樣分析的理論與實務》（*Symmetries of Culture: Theory and Practice of Plane Pattern Analysis*，1988 年出版）

比例的頁面。這些比例之美，看來並不是限於特定地區或時代的品味與流行。因此，這些比例有兩個重要功能。首先，好好地去運用與玩味，是鍛鍊字體排印直覺的好方法。第二，在分析舊設計、研擬新設計時，這些比例都是很好的參考依據。

這張表格也列出了數種其他比例，以供比較，包括幾種簡單的整數比例、幾種產業標準尺寸，以及從四個無理數衍生的相關比例。在分析自然結構與其發展過程中，這四個數字扮演了重要角色，分別是 $\pi = 3.14159\ldots$，這是直徑為 1 的圓形其圓周長；$\sqrt{2} = 1.41421\ldots$，這是邊長為 1 的正方形其對角線長；$e = 2.71828\ldots$，這是自然對數函數的底數；還有 $\phi = 1.61803\ldots$，這個數字我們會在第 204 頁再深入探討。這些比例有的在人體結構中不斷出現，有的則在音階中出現。事實上，最簡單的一套頁面比例系統之一，就是根據我們熟悉的自然音階音程所定的。在歐洲，這些基本的音樂比例已經在書本頁面中出現超過一千多年了。

字體的大小調整與編排，就如同作曲、演奏或繪畫一樣，關鍵在於間隔與落差。隨著頁面紋理的建立，精確的比例關係便會浮現，一旦稍有差錯，便很容易看出。但頁面整體的設計，重點在於限制與疊加。在頁面層級，結構比例的和諧不需要死硬規定，用隱約暗示往往更好。這也是字體排印師往往對書本情有獨鍾的原因。書頁是柔軟的，可以翻來覆去，在背景基本結構的襯托下，頁面比例就如潮汐一般起伏。但是這個基本結構的和諧，與字形本身的和諧卻是同樣重要、同樣顯而易見。

書頁是一張紙，本身就有看得見、摸得著的比例，在整本書中無聲地迴盪，就像音樂的重低音聲線。

頁面上有文字方塊，其設計也必須呼應頁面。頁面與文字方塊兩者的交織，彷彿幾何圖形間的唱和。單憑這種唱和，就能將讀者牢牢吸引，反過來也可能有催眠、生厭、甚至趕跑讀者的效果。

同樣地，太多算術或數學公式也會趕跑讀者，而本章卻滿是數字與算式。讀者可能會懷疑：只是想決定紙張該裁多大、文字要印在哪裡，爲何有必要如此大費周章？當然，答案是完全沒有必要。我們做出某個動作時，並不需要理解描述那些動作的數學公式。人們在做出走路或騎腳踏車這類複雜的行動時，完全不需要用到這些機制背後的數學。鸚鵡螺與蝸牛的世界並沒有對數表、計算尺或無窮數列理論，但牠們的殼仍長成了完美的對數螺線。同樣地，字體排印師不需要知道 π 與 ϕ 這些符號的意義，甚至不需要會加減乘除，只要擁有訓練精良的眼光、知道怎麼按計算機或電腦，照樣可以設計出美麗的頁面。

本章的數學並不是要給讀者徒增苦悶，事實恰恰相反，本章是希望替各位帶來喜悅。這裡的內容是寫給想細細審視自己現在怎麼做、過去怎麼做、未來又可以怎麼做的讀者，幫助他們做得更好。喜歡直接動手做、覺得分析可以留給別人的讀者，或許只要看看圖片、簡單掃過文字就可以了。

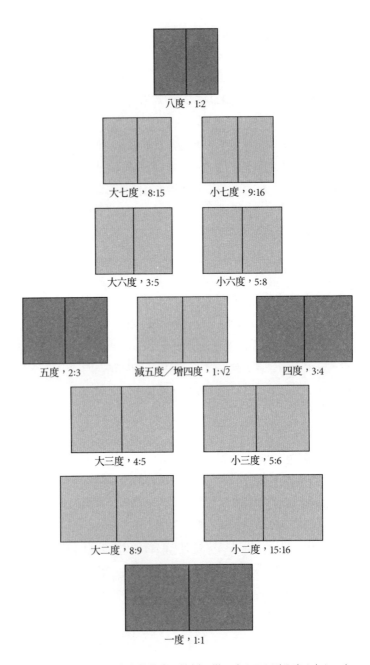

八度，1:2

大七度，8:15　　小七度，9:16

大六度，3:5　　小六度，5:8

五度，2:3　　減五度／增四度，1:√2　　四度，3:4

大三度，4:5　　小三度，5:6

大二度，8:9　　小二度，15:16

一度，1:1

對應半音音階的頁面比例，從一度（下）到八度（上）。次
頁會詳細討論頁面比例與音樂的關係。

頁面比例與音程

八度	1:2	1:2	C – C'	雙正方形矩形頁面
大七度	8:15	1:1.875	C – B	
小七度	9:16	1:1.778	C – B♭	窄版書籍
大六度	3:5	1:1.667	C – A	~ 1:φ
小六度	5:8	1:1.6	C – A♭	
五度	2:3	1:1.5	C – G	
減五度 增四度	1:√2	1:1.414	C – G♭ C – F♯	自我複製頁面
四度	3:4	1:1.333	C – F	
大三度	4:5	1:1.125	C – E	~ φ:2
小三度	5:6	1:1.2	C – E♭	
大二度	8:9	1:1.125	C – D	寬版書籍
小二度	15:16	1:1.067	C – D♭	
一度	1:1	1:1	C – C	正方形頁面

本表中減五度、增四度的數值，是根據平均律計算，其他音程的數值則是根據純律計算。5:8與4:5約略可對應1:φ與φ:2，但不完全相等。

以上為從半音音階比例衍生出的頁面形狀。次頁對頁的表格中所列出的長寬比，就是這些比例。

五度與四度這兩個完全音程的比例，正是中世紀歐洲最喜歡使用的兩種頁面長寬比2:3與3:4，至今仍持續沿用。文藝復興時期的字體排印師則大量使用較窄的頁面，對應的是較大的不完全音程（大、小六度與大、小七度）。

每一種頁面比例，都有與之交替出現的對應比例。一張長寬比是5:8的紙張在對摺之後，長寬比會變成4:5。再對摺一次，長寬比又會變成5:8。同樣地，1:2的長寬比也會與1:1交互出現。1:√2這個比例對應的是平均律下的減五度、增四度音程，是唯一一個與自己本身交互出現的長寬比。

用樂理名詞來說，這些交互出現的比例，就構成所謂的轉位音程。例如，五度音程的轉位是四度，小六度音程的轉位則是大三度。這類轉位音程兩兩相加時，一定是八度。

	頁面與文字方塊長寬比		大小範例（英寸）		
八度 A	雙正形	1:2	4.5 × 9	5 × 10	5.5 × 11
B	高八邊形	1:1.924	4.7 × 9	5.2 × 10	5.7 × 11
大七度	8:15	1:1.875	4.8 × 9		
C	高六邊形	1:1.866			
D	八邊形	1:1.848	4.9 × 9	5.4 × 10	6 × 11
	5:9	1:1.8	5 × 9		
小七度	9:16	1:1.778	5.1 × 9		
E	六邊形 = 1 : √3	1:1.732	4.9 × 8.5	5.2 × 9	6.4 × 11
F	高五邊形	1:1.701	5 × 8.5	5.3 × 9	6.5 × 11
大六度	3:5	1:1.667	5.1 × 8.5		
	北美法律用紙	1:1.647			8.5 × 14
G	黃金分割	1:1.1618	5.3 × 8.5	5.6 × 9	6.8 × 11
小六度	5:8	1:1.6	5 × 8		
H	五邊形	1:1.539	5.5 × 8.5	5.9 × 9	7.2 × 11
> 五度	2:3	1:1.5		6 × 9	7.3 × 11
Z	ISO = 1 : √2	1:1.414	6.4 × 9	7.1 × 10	7.8 × 11
	5:7	1:1.4			
J	矮五邊形	1:1.376	6.5 × 9	7.3 × 10	8 × 11
> 四度	3:4	1:1.333	6.8 × 9	7.5 × 10	9 × 12
K	高半八邊形	1:1.307	6.9 × 9	7.7 × 10	8.4 × 11
	北美書信用紙	1:1.294			8.5 × 11
大三度	4:5	1:1.125	7.2 × 9	8 × 10	8.8 × 11
L	半八邊形	1:1.207		8.3 × 10	9.1 × 11
小三度	5:6	1:1.2	7.5 × 9		
M	截短五邊形	1:1.176		8.5 × 10	9.4 × 11
	6:7	1:1.167	7.7 × 9		
	e:π	1:1.156			
N	傾斜六邊形	1:1.155	7.8 × 9	8.7 × 10	9.5 × 11
大二度	8:9	1:1.125	8 × 9	8.9 × 10	9.8 × 11
O	高十字八邊形	1:1.082	8.3 × 9	9.2 × 10	10.2 × 11
小二度	15:16	1:1.067	8.4 × 9	9.4 × 10	10.3 × 11
P	傾斜五邊形	1:1.051	8.6 × 9	9.5 × 10	10.5 × 11
一度 Q	正方形	1:1	9 × 9	10 × 10	11 × 11
R	寬五邊形	1:0.951	8.9 × 8.5	10 × 9.5	11 × 10.5
S	寬十字八邊形	1:0.924	9.2 × 8.5	10 × 9.2	11 × 10.1
大二度	9:8	1:0.889	9.6 × 8.5		11 × 9.8
T	寬六邊形	1:0.866	9.8 × 8.5	10 × 8.7	11 × 9.5
U	全十字八邊形	1:0.829	10.3 × 8.5	10 × 8.3	11 × 9.1
大三度	5:4	1:0.8	10.6 × 8.5		11 × 8.8
	書信用紙橫放	1:0.773	11 × 8.5	10 × 7.7	

	欄位比例		大小範例（派卡）			
a	四正方形	1:4	10 × 40	11 × 44	12 × 48	兩個八度
	1 : √15	1:3.873	10 × 39			
	4 : 15	1:3.75		12 × 45		大十四度
	5 : 18	1:3.6	10 × 36	12 × 43		
	9 : 32	1:3.556	11 × 39			小十四度
	1 : √12	1:3.464	11 × 38		15 × 52	
b	八邊形翼	1:3.414		12 × 41		
	3 : 10	1:3.333		12 × 40	15 × 50	大十三度
	1 : 2φ	1:3.236				
	5 : 16	1:3.2			15 × 48	小十三度
	1 : √10	1:3.162	12 × 38			
	1 : π	1:3.142		14 × 44		
c	雙五邊形	1:3.078	12 × 37	14 × 43	16 × 49	
d	三正方形	1:3	12 × 36	14 × 42	16 × 48	十二度
e	寬八邊形翼	1:2.993				
z	1 : 2√2 = 1 : √8	1:2.828				
f	五邊形翼	1:2.753		16 × 44		
	1:e	1:2.718	14 × 38		18 × 49	
	3:8	1:2.667		15 × 40	18 × 48	十一度
	1:√7	1:2.646				
g	延長黃金分割	1:2.618				
h	高八角形欄位	1:2.613			18 × 47	
i	中八角形欄位	1:2.514				
	2:5	1:2.5	16 × 40	18 × 45	20 × 50	大十度
j	矮八角形欄位	1:2.414				
	5:12	1:2.4			20 × 48	小十度
k	六角形翼	1:2.309	16 × 37	20 × 46		
m	雙截短五邊形	1:2.252				
	4:9	1:2.25		20 × 45		大九度
	1:√5	1:2.236	17 × 38		21 × 47	
	5:11	1:2.2		20 × 44	24 × 53	
	15:32	1:2.133			24 × 52	小九度
A	雙正方形	1:2	18 × 36	21 × 42	24 × 48	八度

本頁最右欄所列出的音程，都是半音音階中的複合音程。
例如：八度＋小二度＝小九度；八度＋大三度＝大十度；
八度＋五度＝十二度等等。

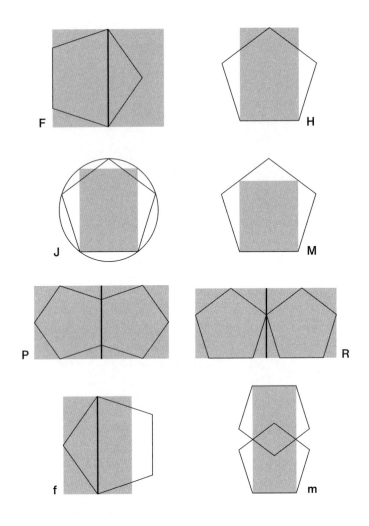

F、P、R 與 f 是兩頁的對頁形
式，H、J、M 與 m 則是單頁。

由五邊形衍生的頁面與欄位比例：
F 高五邊形頁面，1：1.701；**H** 五邊形頁面，1：1539；**J** 短五
邊形頁面，1：1.376；**M** 截短五邊形頁面，1：1.176；**P** 傾斜
五邊形頁面，1：1.051；**R** 寬五邊形頁面，1：0.951；**f** 五邊
形翼，1：2.753；**m** 雙截短五邊形，1：2.252。五邊形頁面與
北美洲標準小型書籍頁面僅差 2%，小型書籍頁面則是書信
紙張大小的一半，即 5½ × 8½ 英寸。另外一個更著名的頁面
長寬比例——黃金比例，也可在五邊形中找到（請見第 206
頁）。大自然中，五邊形對稱在無生物體中較少出現。肥皂
泡沫似乎接近五邊形對稱，卻總是無法達成，另外也沒有任
何礦物結晶擁有真正的五邊形結構。但是在許多生物體中，
五邊形是基本的幾何結構，包括玫瑰、海膽、海星等。

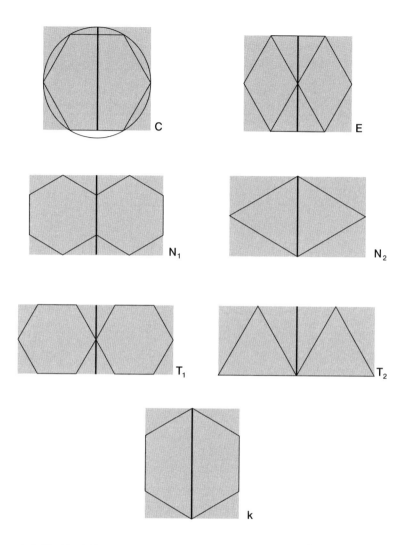

由六邊形衍生的頁面與欄位比例：**C** 高六邊形頁面，
1：1.866；**E** 六邊形頁面，1：√3 = 1：1.732；**N** 傾斜六邊形頁
面，1：1.155；**T** 寬六邊形頁面，1：0.866；**k** 六邊形翼，
1：2.309。六邊形是由六個正三角形組成，因此這些頁面形
狀也可以直接從三角形推導而出。此處使用六邊形，是為了
清楚呈現其鏡像的性質，就像書本的對頁一樣。六邊形結構
在有機與無機世界中都能發現，例如百合花與蜂巢，還有雪
片、矽晶與太陽照射的龜裂泥灘。寬六邊形頁面的長寬比
例，與自然比例 π/e 差距不到 0.1%，而傾斜六邊形頁面（即
旋轉 90 度的寬六邊形頁面）則接近 e/π 比例。

本頁展示的所有頁面，都是
以兩頁對頁形式呈現。

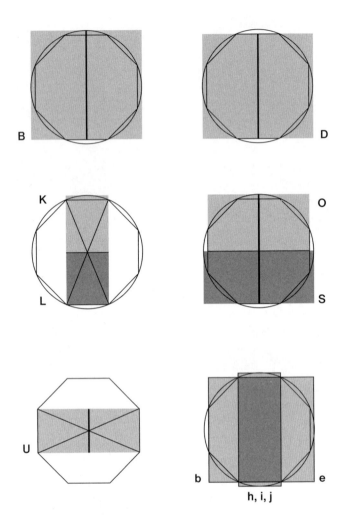

B、D、O、S 與 U 是以兩頁
對頁形式呈現。

由八邊形衍生的頁面與欄位比例：**B** 高八邊形頁面，
1:1.924；**D** 八邊形頁面，1:1.848；**K** 高半八邊形頁面，
1:1.307；**L** 半八邊形頁面，1:1.207；**O** 高十字八邊形，
1:1.082；**S** 寬十字八邊形頁面，1:0.924；**U** 全十字八邊形頁
面，1:0.829；**b** 八邊形翼，1:3.414；**e** 寬八邊形翼，1:2.993；
h、**i**、**j** 高、中與矮八邊形欄位，1:2.613、1:2.514、1:2.414。
羅馬時代常用的高半八邊形頁面（**K**），與現代北美洲標準
書信用紙差距大約 1%。從六邊形與五邊形衍生出的比例，
是否比八邊形衍生的比例活潑、好看呢？不論答案為何，在
開花植物或其他生物中，五邊形與六邊形發展出的結構，都
比八邊形發展出的結構常見許多。

A

Z₁

Z₂

Z₃

Q

z

由圓形與正方形衍生的頁面與欄位比例：**A** 雙正方形頁面，
1:2；**Z** 寬正方形頁面，此亦為 ISO 標準頁面，$1:\sqrt{2} = 1:1.414$；
Q 完美正方形；**z** 兩倍 ISO 標準，$1:2\sqrt{2} = 1:2.828$。$1:\sqrt{2}$ 也是
正方形邊長與對角線長的比例。矩形的長寬若為這個比
例，不管是切成兩半或擴到兩倍（次數不限），都會是同比
例的矩形。其他長寬比例都沒有這種性質，因此國際標準
組織（International Organization for Standardization，ISO）
選擇以這個比例為基礎，來制定標準紙張大小。舉例來說，
A4 紙是歐洲的書信標準紙張，大小為 210 × 297 公釐 =
8¼ × 11⅝ 英寸。8½ × 12 英寸的書也是這種比例。
ISO 標準與寬正方形頁面，不只可以用正方形推出，也可以
用八邊形推出。

除了 **Z₃** 外，本頁展示的所有
頁面，都是以兩頁對頁形式
呈現。

	A0	
	A2	A1
	A4	A3
	A5	

ISO 紙張大小： A0=841 × 1189 公釐　　A3=297 × 420 公釐
A1=594 × 841 公釐　　A4=210 × 297 公釐
A2=420 × 594 公釐　　A5=148 × 210 公釐

對摺一張長寬比是 1:√2 的紙後，面積會減半，但長寬比例
仍然一樣。根據這個原則所制定的標準紙張大小系統，自
1920 年代初期就在德國使用。這個系統的基準是面積一平
方公尺的 A0 紙張。不過，正是因為 ISO 系統不會與其他比
例交互出現，因此是主要常見的頁面形狀中，音樂感最弱的
一種。這種頁面上的文字方塊需要採用別種長寬比例，以
營造對比。

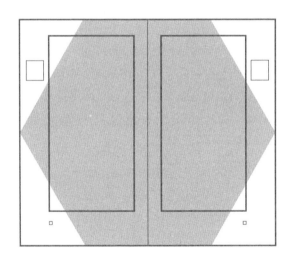

本書英文版使用的頁面比例。

8.2 黃金比例

黃金比例又稱黃金分割,是由不對稱的元件所構成的對稱關係。任意兩個數字、形狀或元素,較小者與較大者的比例等同於較大者與兩者之和的比例時,兩者就構成黃金比例。換句話說,就是 $a:b = b:(a+b)$。用代數語言來說,這個比例是 $1:\phi = 1:(1+\sqrt{5})/2$,用三角函數語言來說,則是 $1:(2\sin 54°)$。用小數點表示的話,這個比例大約是 $1:1.61803$。

這個比例的後項 ϕ(希臘字母 phi)代表一個常數,這個數字擁有幾個特殊性質。ϕ 加上 1,會得到自身的平方($\phi \times \phi$)。ϕ 減去 1,則會得到自身的倒數($1/\phi$)。如果將 ϕ 不斷自身相乘,就會得到一個無窮數列,而數列中任意連續兩項的比例都是 $1:\phi$。將這幾個性質用數學形式寫出來,就像這樣:

$$\phi + 1 = \phi^2$$

$$\phi - 1 = 1/\phi$$

$$\phi^{-1}:1 = 1:\phi = \phi:\phi^2 = \phi^2:\phi^3 = \phi^3:\phi^4 = \phi^4:\phi^5 \ldots$$

如果想尋找接近 $1:\phi$ 這個比例的數字,可以從所謂的費氏數列著手。費氏數列是以十三世紀數學家李奧納多・費波那契(Leonardo Fibonacci)命名。費波那契在古騰堡時代的兩個世紀前就去世了,但是他在歐洲字體排印界的地位,並不亞於他在數學界的地位。費波那契出生於比薩,但在北非求學。回到義大利後,他將阿拉伯人的數學引進北義學界,更將阿拉伯數字帶給了北義的抄寫員。

費氏鑽研的數學問題很多，其中一個就是無限增殖的問題。他提出這個問題：如果萬物不斷繁衍，卻沒有死亡，會發生什麼事？答案是如對數螺線般的成長。如果用一系列整數表示的話，就像這樣：

0、1、1、2、3、5、8、13、21、34、55、89、144、233、377、610、987、1,597、2,584、4,181、6,765、10,946、17,711、28,657……

在這個數列中，從第三項開始，每一項都是前兩項之和。愈到後面，連續兩項的比值愈接近 φ。因此 5 : 8 = 1 : 1.6；8 : 13 = 1 : 1.625；13 : 21 = 1 : 1.615；21 : 34 = 1 : 1.619 等等。

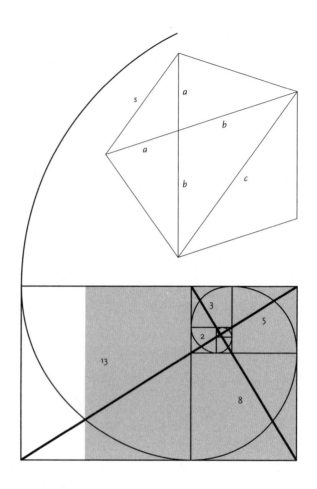

此圖有網點的部分，代表一個兩頁的對頁，而兩個頁面各自體現了黃金比例。螺線的中心，猶如對頁的肚臍部位，在於兩條對角線的相交處。這是一個文藝復興時期的結構，測量與構成都極為精確，卻是開放、無邊際的，正如梭羅的心智論所述，為一個放空結構（hypethral）。可與第226頁同樣優雅但封閉的中世紀結構，以及第202頁的純線性結構相比。

G 黃金比例，1:φ = 1:1.618… 在五邊形中，邊長 s 與弦 c 比例即為黃金比例。較短者與較長者的比例，等同於較長者與兩者和的比例，即 s:c = c:(s+c)。兩條弦相交時，也會分割為同樣比例的兩個線段，即 a:b = b:c，且 c = a+b，此外 b = s，故 a:s = s:c = c:(s+c) = 1:φ。

由黃金比例衍生而成的數列，也可以定義出對數螺線的軌跡。如果圖形的邊長取最近的整數的話，即成費氏數列。

在純數學的世界中，費氏數列定義出的螺線可以無限延續。但在萬物難逃一死的生物世界中則不然，不管是死亡或其他現實因素，都可以讓螺線中斷。不過，即使長度有限，還是看得出來這個規律。在鳳梨、松果、向日葵、海膽、蝸牛、鸚鵡螺及人體

的比例中，都可以找到較短的費氏數列與 1：φ 這個比例。

將 1：φ 或 1：1.61803 這樣的比例化成百分率的話，較小的部分占全體大約 38.2%，較大部分則占 61.8%。但其實在數個簡單幾何圖形中，都可以找到精確的黃金分割，五邊形就相當明顯，在正方形中則較為隱晦。黃金比例並不是由向日葵、蝸牛與人類發明的，而只是他們的選擇。

黃金比例 1:φ 與半音音階中的小六度音程差距僅有約 1%。用數學表示音樂中的小六度比例是 5:8，而在字體排印領域中，這個比例常常用作黃金比例的概略值。

古希臘幾何學家與建築師都十分崇尚黃金比例，文藝復興時期的數學家、建築師與抄寫員同樣也是，因此黃金比例時常出現在他們的作品中。到了現代，還是有許多藝術家與工匠為黃金比例著迷，字體排印師也不例外。半個多世紀以來，企鵝經典系列（Penguin Classics）的平裝版標準尺寸都是 111×180 公釐，符合黃金比例。瑞士建築師柯比意（Le Corbusier）提出的模矩（Modulor），也是根據黃金比例所設計。

如果依照黃金比例選擇字型大小，字級表就會呈現出費氏數列：

(a) 5、8、13、21、34、55、89 ……

這一系列字型大小，其實便足以應付許多字體排印工作。如果需要用途更廣的字級表，那麼可以加上第二個或第三個交織的數列，例如：

(b) 6、10、16、26、42、68、110 ……
(c) 4、7、11、18、29、47、76 ……

上述三個數列都遵循費氏數列的規則（每一項都是前兩項之和）。另外，數列 b 每一項（除了第一項）剛好等同於與數列 a 的每一項乘以兩倍。因此，a 與 b 組合在一起，構成一個兩股交織的費氏數列，擁有遞增對稱性，是非常好用的一套字級表：

(d) 6、8、10、13、16、21、26、34、42、55、68……

柯比意在建築作品中使用的兩股交織費氏數列（搭配不同單位），在字體排印中也十分好用：

(e) 4 6½ 10½ 17 27½ 44½ 72 ……
 5 8 13 21 34 55 89

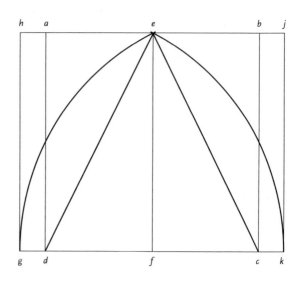

如何找到正方形中的黃金比例。首先作正方形 *abcd*，再作直線 *ef* 等分成二矩形，再作二矩形的對角線 *ec* 與 *ed*，即作出一等腰三角形 *cde*，由兩個直角三角形構成。然後將正方形的底邊延伸（作出直線 *gk*）並將兩個直角三角形的斜邊投影到直線 *gk* 上，令 *ce = cg*、*de = dk*。並作出矩形 *efgh* 與其鏡像 *ejkf*。這兩個矩形均有黃金比例的特質，即 *eh*:*gh* = *gh*:(*gh* + *eh*) = *ej* : *jk* = *jk* : (*jk* + *ej*) = 1 : ϕ。（可與第 201 頁的 **Z₂** 比較）。

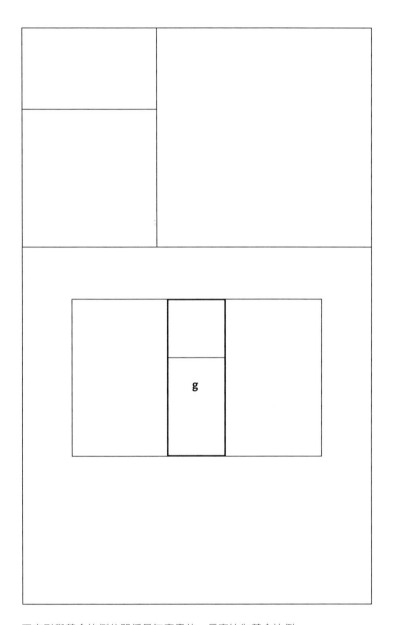

正方形與黃金比例的關係是無窮盡的。長寬比為黃金比例
的矩形（稱為黃金矩形）減掉一個正方形之後，剩下的矩形
仍然是黃金矩形。如果在黃金矩形中作出兩個部分重疊的
正方形，就成了兩個較小的黃金矩形，中間夾一個較狹長的
矩形，長寬比是 1 : (φ + 1) = 1 : 2.618。這就是第 197 頁表格
中的 **g** 延長黃金分割。如果這個狹長矩形再減掉一個正方
形，又是一個黃金矩形。

T HIS PARAGRAPH, for instance, is indented according to the golden section. The indent (optical indent, measured to the stem of the versal) is to the remainder of the line as that remainder is to the full measure. The measure is 21 picas, and the indent is 38.2% of that, which is 8 picas.

The amount of *sinkage* (the extra white space allowed at the top of the page) is 7 lines (here equal to 7 picas). Add the extra pica of white space created by indenting the first line, and you have an imaginary 8-pica square of empty space in the upper left corner of the textblock.

The size of the elevated cap is related in turn to the size of the indent and the sinkage. Eight picas is 96pt, and 61.8% of that is 59.3 pt. But the relationship between 59 or 60 pt type and an 8-pica indent would be difficult to perceive, because a 60 pt letter is not visibly 60 pt high. The initial used has an actual 60 pt cap height instead. Depending on the face, such a letter could be anywhere from 72 to 100 pt nominal size; here it is 84 pt Castellar.

以上圖中段落爲範例，是依黃金比例縮排，而縮排寬度（視覺縮排寬度，即左邊線到大飾首字字軀的寬度）與剩餘寬度的比例，等同於剩餘寬度與總欄寬的比例。本段落的總欄寬是 21 派卡，縮排寬度是欄寬的 38.2%，也就是 8 派卡。

範例中的頁首下沉（就是頁面上方的空白）高度是 7 行（此處等同於 7 派卡），再加上首行縮排多出的一派卡，就可以想成內文的左上角有一塊邊長 8 派卡的正方形空白。

首字放大的字體大小，則是依縮排與頁首下沉的幅度而定。8 派卡等於 96 點，96 點的 61.8% 就是 59.3 點。但是如果你直接選擇 59 點或 60 點字的話，讀

者很難看出字體大小與縮排寬度的關係，因為級數 60 點的字型的實際視覺高度並不一定是 60 點。這裡用的是實際視覺高度 60 點的大寫字型，而這種字型大小的級數從 72 點到 100 點都有可能，視字體而定。本範例中，我們用的是 Castellar 字型 84 點。

8.3 空白頁的比例

8.3.1 要選擇本質上能滿足視覺的頁面比例，捨棄千篇一律的紙張尺寸和任意形狀

頁面的長寬比例，就像是音樂中的音程（音程也是比例的一種）。在同一個脈絡下，有些比例顯得協調，有些則令人覺得突兀；有些很熟悉，有些更是無所不在，因為它們不斷出現在自然與人造世界的結構中。有些比例似乎與生物構造有特別的關係。當我們把 8×11 英寸的標準信紙裁剪成 7¾×11 或 6¾×11 英寸，或是把 6×9 英寸的標準書頁縮到 5⅝×9 英寸時，的確會造成紙張的浪費，但是經過有機設計的頁面，看起來感覺就和機械化的標準頁面不一樣。無論文字寫的是什麼內容，頁面本身的形狀就會讓讀者產生一定的反應與期待。

8.3.2 選擇的頁面比例，要適合出版物的內容、篇幅大小與目的

世界上沒有單一一個完美的比例，但有些比例明顯較沉重，有些則較鬆脆。一般來說，書頁就像人一樣，不該太瘦長，也不能太鬆垮。

若採用較窄的長寬比，裝訂時書脊必須較軟，或使用無書脊裝訂【譯註：或稱裸背裝】，讓書可以攤平。當書的開本較小時，若還是想用較窄長頁面，就必

須注意文本是否適合較窄的欄寬。如果書的開本較大，窄長頁面就比較有彈性。

不管是字體排印師或讀者，碰到純文字爲主的書，偏好的長寬比通常都會落在較輕巧的 5：9（1：1.8）到較厚重的 4：5（1：1.25）之間。比 1：$\sqrt{2}$ 更寬的頁面，主要適合地圖、表格、頁側注解或寬版插圖較多的書，或是需要多欄位排版的書。

書的內容有重要插圖時，頁面形狀通常就要依插圖決定。一般來說，頁面要比插圖的平均高度更高一點，才能在頁尾留一點空白，並有安插圖片說明的空間。例如，e/π 傾斜六邊形頁面（1：1.16）比正方形略高，就很適合正方形的圖，例如用正方形格式相機拍出來的照片。π/e 寬六邊形頁面（1：0.87）就適合 4×5 的橫式照片，而全十字八邊形頁面（1：0.83）則適合更寬的 35mm 照片（未裁剪的 35mm 底片，比例是 2：3）。雖然攝影底片跟金屬活字一樣，已經不再是主流，但不管是拿數位相機的專業攝影師，或是使用數位排版的字體排印師，都仍然記得過往的技術，並仍會使用早期留下來的格式。

8.3.3 選擇的頁面與欄位比例，其歷史關聯必須符合你的設計原意

早期的埃及抄寫員在書寫橫書時（他們也寫直書），通常每行都很長、欄寬很寬。在後來的數百年間，埃及式的寬欄位仍不斷出現——在羅馬帝國的寫字板中、中世紀歐洲的憲章與權狀中，以及近代許多設計不佳的學術論文中。一般而言，這種欄位比例代表「書寫」比「閱讀」重要，而這種文字服務的對象是權力，不是自由。不管是說話給人聽或寫字給人看，冗長通常都不是什麼好事。

早期的希伯來抄寫員一般偏好較窄的欄位，而早期的希臘抄寫員慣用的欄位更窄。不過他們與埃及人一樣，製作的成品都是卷軸，而不是裝訂成冊的書，因此很難直接套用現代的頁面概念。讀者可以自由決定卷軸展開的幅度，因此同時看到一欄、兩欄或三欄都有可能。早期的裝訂書，某種程度上也沿襲了這種彈性的頁面概念，所以有些早期書籍的高度是寬度的三倍，有些則近乎正方形，另外還有各種形形色色的比例介於這兩種極端之間。

大部分中世紀歐洲的書（但不是全部）的長寬比例最後都集中在 1：1.5 到 1：1.25 之間。歐洲出現造紙廠後，紙張的長寬比例通常是 2：3（1：1.5）或 3：4（1：1.33）。這兩種長寬比，分別對應了樂理中的完全協和音程四度與五度，而在對摺時兩者也會交互出現。如果一張紙是 40×60 公分（2：3），對摺之後就是 30×40 公分（3：4），再對摺就是 20×30 公分，由此類推。現代北美洲使用的 25×38 英寸（約 2：3）與 20×26 英寸（約 3：4）紙張，就是中世紀傳統的遺緒。

現代歐洲的標準頁面長寬比例是 1：$\sqrt{2}$，也為中世紀抄寫員使用。高半八邊形頁面 1：1.3（也是現代北美洲書信用紙的比例）也有悠久的歷史。大英博物館有一本約於西元 300 年留傳下來的羅馬蠟板書，就是使用這種比例。

文藝復興時期的字體排印師，在持續使用 1：1.5 的長寬比之餘，也對較窄的比例點燃了熱情。到了十五世紀末，威尼斯的字體排印師已經開始使用 1：1.87（高六邊形）、1：1.7（高五邊形）、1：1.67（3：5）等比例，當然還有黃金比例 1：1.62。較窄的頁面比例，在藝術與科學的相關著作中特別常

見。較寬的頁面比例更適合採用兩欄排版，因此法律與神學的相關書籍較常使用（即使是今天，聖經、法庭記錄叢集、貸款協議或遺囑等文件，一般都會採用比詩集或小說還寬的頁面。）

文藝復興時期的頁面比例（通常介於 1：1.4 到 1：2 間）在巴洛克時期仍持續沿用，但新古典時期的書籍通常頁面較寬，回歸羅馬時期較厚重的 1：1.3 比例。

8.4 文字方塊

8.4.1 如果文字是為連續閱讀設計，那麼欄位高度要明顯大於寬度

在書寫字母文字時，手的移動主要是水平方向，而初識字者在閱讀時，視線也是以水平移動爲主。但是閱讀技巧純熟的人，視線卻主要是垂直移動。文字欄位高而窄，代表的是讀者精通閱讀之道，顯示出字體排印師不需擔心讀者要絞盡腦汁才能搞懂字詞。

不過，報紙與雜誌中常見的極高、極窄欄位，代表的卻是過目即可忘的內容、不必動腦的速食式閱讀。欄位寬一點，不只讓文字更有份量，也讓讀者覺得內容值得細細品味、引用、重讀。

8.4.2 文字方塊的形狀，要與頁面整體的形狀相互平衡、形成對比

頁面的長寬比例，同樣可以套用在文字方塊上。不過，這並不代表文字方塊的長寬比例一定要與頁面一樣。在中世紀書籍中，頁面與文字方塊確實常常有著一致的比例，但到了文藝復興時期，許

多字體排印師喜歡讓兩者的比例不同，就像音樂的和弦一樣。不過，如果頁面與文字方塊的比例不同，其差異就必須如樂曲中的音程一般，明確且經過精心設計。

純粹幾何之美自然不在話下，但是一張正方形的紙，上面擺了一個正方形的文字方塊，而上下左右四個邊界都完全一樣，這樣的排版絕對難以吸引讀者。閱讀就像行走一樣，需要定向找路，而正方形的頁面與文字方塊缺少了最基本的地標與指示。想要提供方向感給讀者、賦予頁面活力與架式，就必須打破一成不變的設計，找到新的平衡。排版必須有狹長的空間，才能有寬廣的餘地；頁面必須有所留白，其餘的空間才能被填滿。

次頁展示的簡單範例中，一個長寬比為 1：1.62（黃金比例）的頁面，上面有著比例 1：1.8（5：9）的文字方塊。這兩個比例的差異，構成一個主要視覺和弦，在頁面上產生能量與和諧。這個主和弦還有幾個次要和弦的輔助，包括邊界的比例以及文字方塊的位置──不在頁面中央，而是略高並靠近書脊。

範例中的文字方塊與逐頁標題位置，放在對頁來看是對稱的，但單頁來看卻不對稱。所以左頁是右頁的鏡像，而非其複製品。對頁左右是對稱的──這也是讀者閱讀時翻頁的方向，可能往前翻也可能往後翻。但是頁面上下並無對稱──這是因為讀者閱讀同一頁時，只有上至下一個方向。

這個範例是 1501 年在威尼斯出品的設計。對稱與不對稱的交織、形狀與大小的平衡與對比，這些原則在當時都已經不是新觀念。字體排印師的祖先──抄寫員──針對這些原則已經累積了約兩千

年的相關研究成果，傳承到最早的歐洲字體排印師手上。但是這些原則也保留了充足的彈性，還是有無窮的頁面與對頁形式等著我們設計出來。

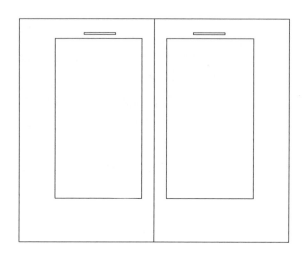

此對頁推測為艾爾德斯‧曼努提亞斯於 1501 年在威尼斯設計的作品。文本為羅馬詩人維吉爾（Virgil）的史詩《伊尼亞德》（*Aeneid*），全文採用清爽、簡單的義大利斜體小寫、12/12 × 16 排式，以及大約 5 點高的羅馬正體小型大寫。頁面原始大小是 10.7 × 17.3 公分。

8.5 邊界與附屬元素

8.5.1 邊界要納入設計考量

就字體排印而言，邊界有三項功能。一是必須透過其比例的力量，將文字方塊鎖定在頁面上、並讓相對的頁面相互鎖定。二是必須充當文字方塊的邊框，而這個邊框也必須符合文字方塊的設計。三是必須保護文字方塊，讓讀者方便閱讀、操作（換句話說，必須為讀者的大拇指留下足夠的空間）。第三項功能很容易達成，第二項也不難，但第一項就像字體選擇一樣，是字體排印師揮灑遊戲的機會，也是技能的考驗。

印刷頁面的性格與氣概，可能有五成是來自文字形體，但其餘的五成，很大部分是來自邊界的設計。

8.5.2 設計要介入邊界處理

文字方塊的邊界通常不是絕對的。段落縮排、章節間的空行、欄位間的間溝、章首的首字下沉，都會讓邊界凹陷；凸出的數字、凸排的段落或標題、邊界中的項目符號、頁碼、逐頁標題、頁側注解與其他字體排印附屬元素，則會凸出邊界之外。不管是固定出現的頁碼，或是不時出現的逐頁標題或數字，這些元素都必須經過細心設計，為頁面增添生命力，也讓頁面與文字方塊結合得更牢。

8.5.3 要為讀者留下路途記號

超過兩頁的文件，幾乎都可以用上頁碼。視覺上好看、讓讀者容易找到——只要滿足兩個條件，頁碼其實可以放在頁面任何位置。但是，能在實務上達到這兩個條件的位置只有幾個：(1) 放在頁首並對齊文字方塊外緣（常見於使用逐頁標題的頁面）；(2) 放在頁尾並對齊文字方塊外緣，或略微縮排；(3) 放在頁面頂端一帶的文字方塊之外；(4) 放在頁尾文字方塊下方並置中對齊。

第四種選擇可為頁面帶來新古典主義的氣勢，但不利於快速翻找。開本較小的書籍，將頁碼放在外側上方或下方角落，在翻頁尋找時最為快速。開本較大的書籍與雜誌，通常放在外側下方角落，最方便讀者手眼並用搜尋。頁碼通常不適合放在頁邊內側，因為讀者在真正需要時（即逐頁翻找某頁時）找不到、單純閱讀時卻又過於明顯突兀。

頁碼通常與內文字型的大小一致，位置靠近文字方塊。除非頁碼採用特別黑、特別鮮豔或特別大的字型，否則離頁面太遠時，就像離岸太遠的泳客，難保不會溺斃。但若是想加強頁碼遠離文字方塊時的自主求生能力，又難逃喧賓奪主之嫌。

8.5.4 明顯的事情就不要重複強調

在聖經與其他大部頭書籍中使用逐頁標題，已經是兩千年來的傳統。影印機與掃描機的出現，讓一本書讀者可能只拿到特定章節或頁數的複印本，也讓逐頁標題（或逐頁頁尾）顯得更加重要。

不過，當作者文筆的特色強烈、主題單一時，除了能防範抄襲盜印外，逐頁標題並沒有太大意義。反之，選集與參考書不論部頭大小，大部分仍然有使用逐頁標題的需要。

逐頁標題與頁碼一樣，會為字體排印師帶來很有意思的問題。如果還得讓讀者費神尋找頁碼與逐頁標題，就等於毫無用處，但是這兩種元素本身並沒有獨立的意義，也不應該讓讀者分心。從 1501 年至今，常見的作法是讓逐頁標題採用與內文同大小的加大字間小型大寫字母，如果預算允許的話，可以與內文同字體，但採用不同顏色。

8.6 頁面網格與模組級距表

8.6.1 需要的時候，要用模組級距表分割頁面

在雜誌設計等情境下，常需要快速又整齊地編排變化難測的圖形元素，這時網格就是常用的工具。

三欄雜誌排版標準網格。

模組級距表與網格的功能類似，但是更有彈性。模組級距表就像音階一樣，提供一組現成的和諧比例。簡單來說，模組級距表就像是一根測量桿，桿上的單位不可分割、大小不同。舉例而言，第62頁的傳統字級表，就是模組級距表的一種。第207至208頁的單股與兩股費氏數列也是模組級距表。事實上，只要把這些級距表的單位從點換成派卡，就可以直接用在頁面設計上。次頁還有更多模組級距表範例。

我們大可在每次需要的時候，都為專案重新設計一個新的模組級距表。級距表可以根據任何比例制定，也不限於一個比例，例如可以根據特定的頁面尺寸、某系列插圖的大小，或者與主題相關項目的比例來制定。天文相關著作可以根據星空圖或波得行星距離定則（Bode's law）來制定模組級距表。希臘藝術相關書籍則可以根據古希臘音樂的音階來制定，當然也可以根據黃金比例。現代主義或後現代文學作品，可以刻意用上比較隱晦的比例——或許是作者手部的比例。一般來說，有兩種比率的級距表（例如1：φ與1：2）比單一比率的級距表更有彈性，排出來的成品也比較有意思。

請見柯比意的《模矩》（*The Modulor*，1954 年第二版）。

本頁的半派卡模組級距表，其實是柯比意使用的建築級距表的縮小版，而柯比意是依據人體的比例來制定這個級距表。

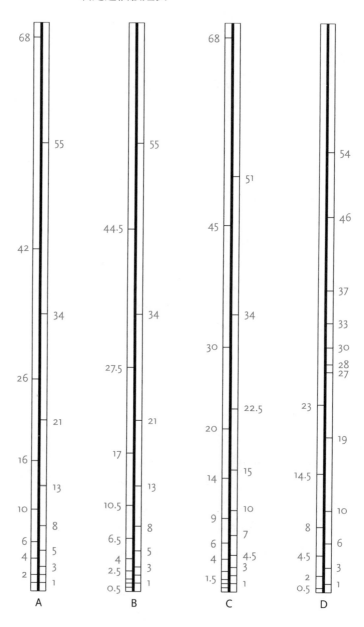

模組派卡測量桿的四種範例（本圖為實際大小的一半）。**A**
全派卡模組級距表。**B** 半派卡模組級距表。兩者都是兩股

費氏數列，以 1：φ 與 1：2 兩個比例為根據。**C** 中世紀音程級距表，以 2：3 與 1：2 兩個比例為根據。**D** 蒂邁歐級距表，是柏拉圖對話錄中的《蒂邁歐篇》（*Timaeus*）所描述的畢達哥拉斯級距表簡化版。

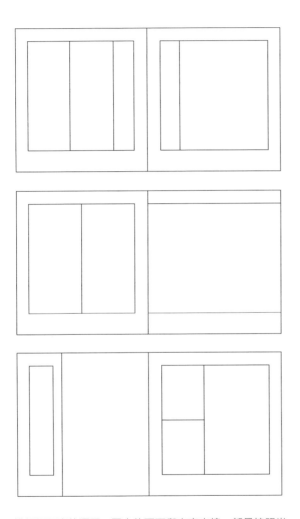

模組級距表的運用。圖中的頁面與文字方塊，都是按照半派卡模組級距表畫分。頁面尺寸是 52 × 55 派卡（8⅝ × 9⅛ 英寸），邊界分別是 5、5、5、8 派卡。基本文字方塊是邊長 42 派卡的正方形，有數千種可能的畫分方式。（運用類似原則、結構較複雜的範例，請見柯比意的《模矩》。）

8.7 範例

排出完美頁面的方法，跟寫出完美文章的方法一樣：從左上角（或右上角）開始，一行一行排下來，排完之後翻下一頁，重新開始。接下來幾頁的範例，只是舉出幾個在書籍發展的悠久歷程中出現過的結構。除了第一個之外，其餘都是裝訂書籍，以對頁方式呈現。而這一個例外是卷軸，為歷史最悠久的範例，卻也可說是最具現代性的一個。

事實上，文字的編排與頁面的裁切，兩者是密不可分的。我們可以分開來討論，將兩個課題各自拆分成一系列簡單、輕鬆的問題。但是這些問題的回答，最終都必須歸納成單一答案。如果想將頁面、小冊子或書本設計得有整體感，在設計時就必須將其看待為一個整體。如果設計的成品看起來只是一系列字體排印問題的獨立解決方式，彼此毫不相干，讀者怎麼可能相信內容是有條理的呢？

我們將使用這些符號來分析接下來幾頁的範例：

比例：	P ＝頁面長寬比例：h/w
	T ＝文字方塊長寬比例：d/m
頁面大小：	w ＝頁面寬度（裁切尺寸）
	h ＝頁面高度（裁切尺寸）
文字方塊：	m ＝欄寬（主要文字方塊的寬度）
	d ＝主要文字方塊的深度（高度）， 　　不包括逐頁標題、頁碼等
	λ ＝行高（字型大小加上額外間隔）
	n ＝次要欄寬（次要欄位的寬度）
	c ＝採取等寬多欄排版時的欄寬
邊界：	s ＝裝訂邊
	t ＝頁首邊
	e ＝翻口白邊
	f ＝頁尾邊
	g ＝欄溝（多欄頁面中）

在這些範例中，頁面與文字方塊的長寬比例是以比值表示（例如 1.414）。若希望在第 196 頁的表格中找到同樣的長寬比例，要用比率表示法去查（如 1：1.414）。

P = 不定；T = 1.75。
邊界：t = h/12；f = 3t/2；g = t/2 或 t/3。此為死海昆蘭洞穴 1 號（Qumran Cave 1）出土的以賽亞書卷軸 A 中的文字欄位。欄高為 29 行，欄寬 28 派卡，因此一行大約有 40 字元。卷軸別處的欄寬從 21.5 到 39 派卡都有。分段會另起一行，但不縮排，十足展現出清爽、方正的希伯來文字母特性。（巴勒斯坦，約西元前一世紀。）原始大小：26 × 725 公分。

這個卷軸示意圖看起來很像電子書，但卷軸的手寫文字之活潑與多元，是現有電子書比不上的。

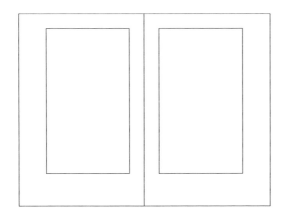

P = 1.5（2：3）；T = 1.7（高五邊形）。
邊界：s = t = w/9；e = 2s。文本為法蘭切斯科·科羅納（Francesco Colonna）所著的奇幻小說《尋愛綺夢》（Hypnerotomachia Poliphili），採用了法蘭切斯科·格里佛所設計的羅馬正體字型。（1499 年由 Aldus Manutius 在威尼斯出版。）原始大小：20.5 × 31 公分。

P = 1.62（黃金比例）；T = 1.87（高五邊形）。

邊界：s = w/9；t = s；e = 2s。次要欄位：g = w/75；n = s。內文採用克勞德‧加拉蒙德的 14 點羅馬正體字；頁側注解採用 12 點義大利斜體字。主文與頁側注解間的欄溝極窄，主文欄寬 33½ 派卡，欄溝僅有 6 至 7 點。但字型大小與形體都有所差別，讀者並不會混淆。文本為百年戰爭（Hundred Year's War）的歷史。（尚‧傅華薩〔Jean Froissart〕的《歷史與見聞》〔*Histoire et chronique*〕，1559 年由 Jean de Tournes 在巴黎出版。）原始大小：約 21 × 34 公分。

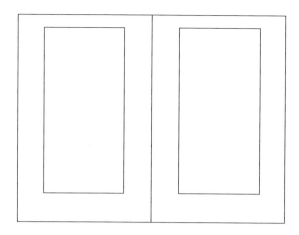

P = 1.5（2：3）；T = 2（雙正方形）。

邊界：s = e = w/5；t = s/2。文本為詩集，全書採用公文草
體義大利斜體，搭配羅馬正體大寫字母。本書的設計師與出
版者是書法大師，必然知道傳統上內邊界應該比外邊界小。
他在散文書的排版中遵循傳統，但在詩集作品中則選擇讓文
字方塊在頁面置中。全文均採用單一字型大小。標題採用
全大寫字母，與內文字型相同，字母間距微調大約 30%。
沒有逐頁標題或其他令讀者分心的元素。（吉安喬吉歐‧崔
西諾〔Giangiorgio Trissino〕的《詩歌集》〔Canzone〕，由
Ludovico degli Arrighi 約於 1523 年在羅馬出版。）原始大
小：12.5 × 17.85 公分。

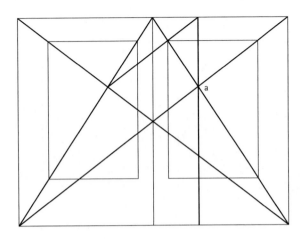

採用本結構的抄寫員在設計頁面時，通常也會讓行高能整除裝訂邊。所以若 λ = s/3，文字方塊的高度就是 27 行。若 λ = s/4，文字方塊的高度就是 36 行。

P = T = 1.5（2：3）。

邊界：s = w/9；t = h/9；e = 2s；f = 2t。因此頁面邊界比例為 s：t：e：f = 2：3：4：6。此為一種基本的中世紀結構，紮實又優雅，只要兩者保持一致，任何頁面與文字方塊的比例都適用。裝訂邊與頁首邊可以是頁面大小的九分之一、十分之一、十二分之一或任何想要的比例。當然，採用十二分之一時，頁面可以較滿、較有效利用，留白較少。但在本範例中，頁面長寬的比例為 2：3、頁首邊與裝訂邊為九分之一時，文字方塊與頁面的共鳴便會更強，因為 d = w，換句話說，文字方塊高度與頁面寬度相等。因此，m：w = d：h = w：h = m：d = s：t = e：f = 2：3。單頁與對頁的對角線在 a 點交會，不論是頁面或文字方塊、水平或垂直，此點都是三分點。（楊・齊守德於 1955 年仿法國維亞德・德歐恩寇特〔Villard de Honnecourt〕約 1280 年的作品。請見齊守德所著《書本的形式》〔The Form of the Book，1991 年出版〕。）

P = 1.5（2：3）；T = 1.54（五邊形文字方塊）。

邊界：s = w/20；t = s = h/30；e = w/15 = 4s/3；f = 2t。這是《泰晤士報世界地圖集》（*Times Atlas of the World*，1975年倫敦出版）第五版的索引採用的版型。頁面是標準的中世紀長寬比例，字體是 5.5 點 Univers，行距間隔多留 0.1 點，欄寬 12 派卡，文字方塊分五欄。欄位間有垂直細線分隔。頁首的關鍵字與頁碼採用 16 點 Univers 半粗體（本欄置中逐頁標題的作法極為引人注目，因此在計算文字方塊大小時，亦將其計入。）文字方塊高度 204 行，因此在總共 217 頁的索引中，每頁大約有 1,000 個條目。這個索引是此類型排版的傑作：不但是氣勢磅礴的字體排印作品，查閱還極有效率、瀏覽不失舒適。原始大小：30 × 45 公分。

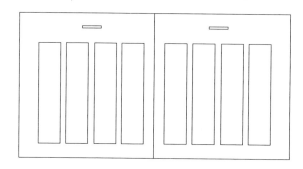

P = 1.1；T = 0.91；c = w/6。

邊界：s = w/14；e = 2s；t = 3s；f = 3s/2；g = m/20。此範例中，文字方塊的比例是頁面比例的倒數：0.91 = 1/1.1，意即文字方塊與頁面形狀相同，只是旋轉了 90 度。但若移

除欄溝，將四個欄位併攏，文字方塊縮小之後就會變成與頁面形狀完全相同、也不需經過旋轉。換句話說，僅僅透過留白，文字方塊的長寬比例就從與頁面相同，變成頁面的倒數。此範例的文本是希臘文聖經，採用安色爾全大寫字體，一行約 13 個字元。字詞間不空格，但有標點符號，且行末略有起伏邊，斷行處經過精心安排。本頁面設計相當細緻，為大約西元四世紀在埃及的作品。此為聖經西乃抄本（Codex Sinaiticus），收藏於大英博物館，編號 Add. Ms. 43725。原始大小：34.5 × 38 公分。

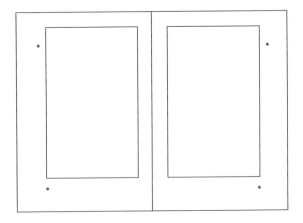

P = 1.414（$\sqrt{2}$）；T = 1.62（黃金比例 φ）。

邊界：s = t = w/9 及 e = f = 2s。這個簡單的版型，是在 ISO 標準頁面上置放黃金比例文字方塊，透過比例 1：2 的邊界，將頁面與文字方塊牢牢結合。圖上標出了頁碼位置的兩個可能性：可以在上方外側邊界，亦可在文字方塊外側的下方角落。翻口白邊的空間也十分充足，若有需要可插入頁側注解。這樣的頁面中，若將裝訂邊與頁首邊擴大至 w/8，保留文字方塊與頁面的原來比例，則邊界的比例關係就會變成 e = f = φs，又是一個黃金比例。

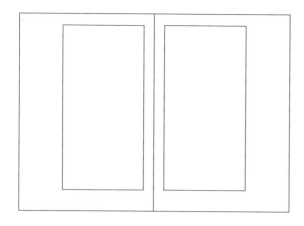

P = 1.414（√2）；T = 2（雙正方形）。

邊界：s = w/12；f = 2t = h/9；e = w/3。此範例為手抄書，翻口白邊刻意留得極大，方便書籍的所有人加上自己的批注。文本是羅馬詩人賀拉斯（Horace）的一系列短詩，以卡洛林小寫字母寫成。此書在當時非常昂貴，但設計時仍然考慮了閱讀功能，不是僅供玩賞而已。（十世紀作品，收藏於佛羅倫斯老楞佐圖書館〔Laurentian Library〕，編號 Ms. Plut. 34.1。）

P = 1.176（截短五邊形頁面）；T = 1.46。

邊界：s = h/11；t = 5s/6；e = 5s/2；f = 3s/2。欄位：c = 3w/10；g = s/4。排式為 11/13 × 17，右側不對齊，字體採用弗里德里克‧波普爾的 Pontifex。文本為一系列二十世紀藝術相關文章，1983 年在加拿大出版，附有多幅整頁插圖。原始大小：24 × 28 公分。

8.8 即興與調整

8.8.1 即興創作、精心計算，再即興創作

在日常工作中，字體排印師一定會用到數字，而數字會令人以為一切都精確無誤。的確，仔細的測量、準確的計算，在字體排印工作中都極為重要，但測量與計算並不是字體排印的目的。工作時，精準的計算還是會碰上極限，讓我們必須屈就於概略。從實務面來說，紙張會熱漲冷縮，印刷機、摺紙機與裁切刀——更別說是排版用的軟硬體——也都有其誤差值。對字體排印師來說，這樣的偏誤通常不是什麼好事，往往又猝不及防。但以設計面來說，不精確性有時反而是一個機會。

有些字體排印師喜歡一開始就用數字設計，喜歡設計空間已經畫分為一格一格的點數與派卡。其他人則喜歡在自由的白紙平面上揮灑，畫完之後再轉換成字體排印的單位。大部分的工作需要結合這兩種作法，而兩者有時會萌生衝突。但是，單位在四捨五入時造成的誤差、間距微調與置中時視覺與數學方法之間的矛盾、比例結合時的衝突、不同單位間轉換的偏差——我們應該把這些不一致性都當成機會去面對，而不該掩耳盜鈴、怨天尤人。排字機設計就好比平均律，手繪設計則是純率，兩者應該互相激盪、琢磨，如此最後譜出的作品才會動人。

8.8.2 調整文字方塊中的字型與空格時，要依循字體排印單位，但留白處要依比例自由調整

比例比派卡更有彈性，而在使用單位時我們又總希望數字漂亮。例如邊界是 5.32 派卡時，我們一定會

很想調成 5 派卡、5¼ 派卡或 5½ 派卡。但邊界是多少派卡其實並不重要，重要的是比例。字體排印的尺寸與單位很適合套用在字形的相互關係，但套用在留白時，就不太適合了。一般來說，先用整數單位調整完文字方塊，再調整邊界留白比較好，而在調整留白的時候，重點要放在比例的調和，而不是單位是否整數。如果留白處可以用點數為單位，就不會想強求派卡數必須是整數了。

8.8.3 頁面設計要保留足夠彈性，才能為成為內文宜居的家

建築師設計出比例完美的廚房、客廳與臥室，但客戶住進去後一定會弄得一團糟。同樣地，字體排印師設計出比例完美的頁面，卻必須應文字的需求而扭曲。文本的需求永遠勝過設計的純粹性，因此，經過字體排印設計的文本紋理才是重點，相較之下，全白無聲頁面的絕對比例並沒有那麼重要。

舉例來說，假設一章的末尾有三行自成一頁，看起來孤苦伶仃，這時候原有的設計就必須屈就一下。幾個明顯的選擇包括：(1) 同一章選兩個對頁多加一行 (換句話說，總共有四頁文字方塊的高度會增加一行)，這樣最後一頁會空一行；(2) 選前面六個對頁各減少一行，把這十二行推到最後一頁就共有十五行；(3) 調整非文字元素——例如插圖或是章首的下沉幅度。

書籍中，章首留白設計本身就是為了引人注目，所以調整章首下沉幅度並非良策，除非所有章首都可以配合調整。而單從數字來看，六個對頁少一行造成的衝擊，也會比兩個對頁多一行要大。

如果文件只有幾頁的話，就該把整個版型重新設計，以符合文本的需求。但是頁數多的書，一定會有寡行、孤行副標、過短成頁的章節末尾，只能透過調整特定對頁版型來解決。因此，不管文本長度如何，都不應該死硬地規定文字方塊的高度。透過調整行距，讓每頁文字方塊的高度一致（有時稱作垂直對齊）是不行的，任意調整段落間的留白也不行。這種輕浮滑稽的作法，會破壞文字的紋理質感，也是對整本書的重傷。

業界現況

到目前為止，字體排印產業的發展主要在於業界人士本身的知識與技能，而非工具的精細功能，但工具既能限制技能的發揮，也能讓設計師自由揮灑。因此，工具的局限還是值得我們探究。而現代工具變遷極快，更需要我們去了解。

9.1 十萬字元大軍

9.1.1 字元清單的改變

一般常說，拉丁文字有 26 個字母、希臘文字 24 個、阿拉伯文 28 個。但只有當限縮在只有大寫或小寫單一套字母、一小段特定歷史年代、單一種優勢方言時，這個說法才成立。如果算進大小寫之分、變音符號，以及來自全球語言的母音與子音── á à â å ã ä ą ă ā æ ç ć č ċ ð đ é ł ñ ń ŋ ő š ś ş þ ŭ ŭ ū ŵ ý ź ż ż 等等──那麼拉丁文字其實遠遠不止 26 個字母，而是將近 600 個，且隨時可能增加。研究西方經典的學者現在使用的古希臘文字母中，母音變音符號就有一大串── á à ã â ã ǎ á ǎ ã ǎ ą̈ ą̆ 等等──但跟拉丁字母比起來仍然是小巫見大巫，總共不到 300 個字符。

除了來自全球語言的 600 個字母之外，數學家、文法學家、化學家、甚至字體排印師，也都會提出新的符號：阿拉伯數字、標點符號、技術專用符號，還有從希伯來文、希臘文與西里爾文字借用的外來字母；碰到需要或適合的字型時，可能還會有連字

或替代字形。現在已經不可能精確計算出活字或字符的數量，但總數肯定已經超過 1,000。

十八世紀末，英文手工排字人員的排字機下盤（lower case）通常有 54 格，裝的是羅馬正體或義大利斜體的 a 到 z 字母、阿拉伯數字、基本連字、空格及標點符號。上盤（upper case）則有 98 格，裝著大寫字母與非字母符號。上盤加下盤總共有 98 + 54 = 152 格，是英文手工排字人員的的最低基本配備。這樣的容量常常無法滿足排字人員的需求，便需要更多組排字盤。兩組排字盤有 304 格，三組有 456 格，四組有 608 格。長久以來，這些數字構成了字體排印師的工作條件。古騰堡的排字盤如何配置已不可考，但我們仍知道他使用的活字數量。他排的四十二行聖經，即使採用單一字體、單一大小、無變音符號，用的字符也不只 26 種，而是足足有 290 種。五個世紀後出現的 Monotype 排字機也相差不遠，標準矩陣字模有 255 格，後來擴大到 272 格。

相較之下，早期的電腦與電子郵件系統簡直毫無字體排印的概念。這些系統使用的是由美國資訊交換標準代碼（American Standard Code for Information Interchange，簡稱 ASCII）所定義的標準字元集，每一個字元僅由七位元的二進位資料表示，所以字元最多只能有 2⁷ = 128 個。128 個字元中，通常有 33 個保留給控制字元使用，還有一個字元代表空格，剩下 94 個字元——連西班牙文、法文或德文的標準字元集都容不下。這樣一套字元集，居然用了這麼久都不覺得有所缺陷，足見二十世紀中葉的美國文明（或美國的技術菁英）的文化認知有多麼狹隘。

1980 年開始使用的 ASCII 延伸字元集，將每個字元增加到八位元的資料，因此字元集總共有 28 = 256 個碼位。一般來說，有 228 個碼位會分配給字符，但編輯與排版軟體又時常限制只能用 216 個字符，甚至更少。一般的電腦鍵盤上根本看不到字元表末尾的碼位，但通常是從日內瓦的國際標準組織所制定的拉丁 1（Latin-1）字元集中，選出幾個字元來填補。這些字元包括 ä、ç、é、ñ 等，我們會在第 427 頁的附錄 B 中進一步討論。

216 或 228 個字元雖然還是不多，但對於所謂西歐、北美使用的主要語言來說，已經足以達成基本溝通需求。然而對數學家、語言學家與其他專家來說，這套字元集已經難以滿足需要，更別說成千上萬使用拉丁字母書寫捷克文、豪薩文（Hausa）、匈牙利文、拉脫維亞文、納瓦荷文、波蘭文、羅馬尼亞文、土耳其文、越南文、威爾斯文、約魯巴文（Yoruba）等語文的人了。ASCII 延伸字元並不屬於現實世界，也不屬於聯合國大會，而是屬於北約組織：是非我即敵的冷戰心態在科技領域的遺緒。

北大西洋公約組織（NATO，簡稱北約組織）於 1948 年創立時，是完全由西歐國家組成。希臘與土耳其於 1952 年加入，字體排印的格局理論上也該隨之放寬，但實際上卻沒什麼改變。

設計良好、價格平實，又能處理數千個不同字元的軟體，在 1980 年代早期已經上市，也廣為使用。但是在業界的標準化過程中，字元數先是減少，後來才大幅增加。有些字體排印工具並沒有跟上這個趨勢。現在市面上還是可以找到心胸褊狹、文化眼界發育不良的字體排印軟體，而且還十分常見。

早期的字體排印師隨時可以刻新模、鑄新字，電腦其實也給予我們一樣的自由。但在數位世界中，要發展出一套能容納這麼多字元且全世界通用的標準字母，便需要從八位元碼進化到十六位元碼。經歷這場變革後，一套字母就可以有 2^{16} = 65,536

個字元。這樣一套巨大的標準字元集稱爲統一碼（Unicode）。統一碼的第一個版本在 1980 年代末期成形，並於 1990 年代初期發表。到了 2000 年，電腦作業系統中開始內建統一碼的初步形式，主要的數位字型公司也將其採納爲新的編碼標準。

《統一碼標準》（The Unicode Standard）2017 年的 10.0 版，可上 www.unicode.org 網站參閱。

任何標準都不可能完美無缺，統一碼也不例外。但它奠定了一個架構，不只收錄了完整的全球拉丁字母，也讓阿拉伯文、中文、西里爾文、天城文、希臘文、希伯來文、柬文、韓文、拉丁文、泰文、藏文以及數百種其他文字，在技術上都能共存。但很快地，65,000 多個字元就不夠用了。爲了擴充統一碼，有 2^{10} = 2,048 個碼位改成兩兩一組，讓每一個碼位對應兩個十六位元碼。這樣一來，就可以多出 1024^2 = 1,048,576 個字元。最新的統一碼版本（2017 年的 10.0 版）中，總共定義了 112,956 個字元，另外將 137,468 個碼位留作私人使用，如此還有超過 800,000 個碼位空白，可供未來分配。

很少人眞的用得到 130,000 個字元，也很少人會想記住這麼多字。讀寫中文的人通常都熟諳 20,000 個字元；使用韓文的人可能要學 3,000 個或更多；使用的語言書寫系統較爲簡單的人，熟悉的字元則可能不到 1,000 個。但是，還是有許多作家、編輯、字體排印師與普通人，會想拼寫捷克作曲家德佛札克（Dvořák）、波蘭詩人米沃什（Miłosz）、納瓦荷語的郊狼（Mạʼii）或阿拉伯哲學家法拉比（al-Fārābī）這些名字，或是想引用古希臘悲劇作家索福克勒斯（Sophocles）或俄國作家普希金（Push-kin）的著作，或是吠陀經、佛經、聖經詩篇的原文，或是想寫出 $\phi \neq \pi$ 這樣的式子。這些人都可以享受統一碼海納百川的好處。想要閱讀非英文、非拉丁文字的電子郵件的人，也同樣能受惠。

這世界上可能永遠不會出現一次擁有 130,000 個設計良好的字元、由一位設計師獨力完成的單一字型。但是，現在已經有不少字型擁有超過一萬個字元，設計水準不錯，編碼也依循統一碼。現在的電腦作業系統也都支援。更重要的是，不同文字與符號系統的字型之間，可以透過調整粗細、字母適距與字級表，結合爲和諧的一體。這種字體排印領域中的外交睦鄰，是相當重要的任務。當不同的字元集結合時——即使彼此屬於不同字型，也必須共享字體排印的空間——統一碼便可以是一種居中協調的機制。

9.1.2 字符與字元

字體排印師常常驚訝地發現，他們日常工作需要的小型大寫字母、內文數字、華飾字體等，在浩瀚的統一碼對照表中幾乎都找不到。不過，統一碼收錄的是「文字符號」，而非「字體排印符號」。統一碼明訂的目標，是納入所有具語言意義的符號，而不是符號的字體排印作品形體與排列組合。但是，統一碼並沒有完全達成這個願景——原因之一，是由於沿襲了不一致的 ISO 標準。不過，理論上，作者、編輯與其他統一碼的使用者在思考與溝通時用的是基本符號（例如 f + f + i，而不是 ffi），而字體排印師則要負責爲這些抽象無形的符號，賦予變化多端的外在形式。

《統一碼標準》將字元定義爲「書寫文字中擁有語意值的最小元件」。變化多端的字符則是「字元的表現形式」。例如在 Arrighi 或 Poetica 字體中，z 的正楷與華飾兩種形式，就是同一個字元的兩個不同的字符（手工排版人員會說是兩個不同活字）。收集所有需要的字元，就會構成字元集；收集所有

想用的字符，則是構成字符板（glyph palette）。每一個字元都需要至少一個對應的字符。這些專有名詞或許是新近出現的，但幾千年前的抄寫員早就明白字元與字符之間的差異，而古騰堡與艾爾德斯也是。

凸版印刷時代早期，凸模雕刻師常常會替常見的字母與其他符號（特別是連字符號）多刻好幾種版本，不同版本間的差異細緻到肉眼難以發覺，卻能讓頁面更爲鮮活。排版人員從排字盤上揀一個 e 字母時，可能每次揀到的字母形體都很相似，卻都略有不同。可能只有很少讀者會察覺不同活字間的差異，但每一個小小的變化，都會爲印刷品增添一點點的生命力。這股生命力仍然延續至五百年後的今天，一部分是來自雕刻師的精湛技藝，一部分則是因爲使用了這套字符的數量超過字元的系統。

統一碼將拉丁、希臘與西里爾字母的大小寫視作不同字元，卻將小型大寫只當作一種字符變化。姑且不論這種預設是否明智，統一碼在初設計時已將這三種文字系統的大小寫差異視爲基本要素，但小型大寫與其他細節則屬於較細微的意涵與風格範疇。這個預設有很大的質疑空間，字體排印師、作者與編輯都可以選擇不接受。但是，在實務上，這個預設已經內建在我們使用的工具中，正如同詩人康明斯（e.e. cummings）所用的打字機也反映了這個預設一樣。【譯注：康明斯是二十世紀美國詩人，最著名的就是在詩作中幾乎從來不用大寫字母，就連簽自己名字也全用小寫字母。】

如果小型大寫字母不是字元，那麼該放在哪裡、要怎麼找回來？早期的數位字體排印作品中，小型大寫字母要不是被直接捨棄，要不就是用粗劣的方式

假造（在目前最普及的文書處理軟體中，還是必須採取這種下策）。字體排印師對於這種不誠實的行為提出抗議後，便有少數幾個字型家族加入了小型大寫專用字型。現在的慣用作法，則是將小型大寫與一般大小寫收在同一個字型，並同時編碼成大寫與小寫字母的變體（例如小型大寫 Q 既是大寫字母 Q 的變體，也是小寫 q 的變體。）然而，當軟體不會辨認這種編碼時（例如前述的文書處理軟體），就沒辦法使用小型大寫字母了。

分類法就像政治一樣，少不了妥協。字元的認定方式可分為從寬與嚴格兩派，而在統一碼中，有些類別是從寬派勝出，有些則是嚴格派勝出。從寬派占優勢的類別（如雜錦圖示）中，只要有些許細微的變化，都可以當作新的字元收錄。隨著時間過去，統一碼的整體政策開始趨向嚴格認定。以拉丁字母而言，任何有變音符號的字母，都可以認定為合成字符，而不是新的字元。例如歐洲文字中常見的 ä、é、ô、ç、ñ 等字母，目前都有專屬的統一碼碼位，但也可以視作為一個字母加上一個變音符號。多年以來，統一碼的管理者都將字母與變音符號的組合認定為不同字元，最近卻改弦易轍，堅持不再收錄新的組合字元。因此，在早年就收入統一碼的語文都被認定為字元，但後到的語文，至少以現在的狀況來說，就只能透過寫程式告訴軟體如何組合現有的字元，才能完整呈現。例如，波蘭文與立陶宛文會利用反尾形符（ogonek）標注鼻音化母音，如 a 變成 ą，這些加上反尾形符的字母，都是統一碼字元；古冰島文的 ǫ 與 ǭ、越南文的 ẳ、ẽ 與 ọ，以及中文漢語拼音的 ǘ 與 ǚ 也是。但是，所謂的泛阿薩巴斯卡字母（Pan-Athapaskan letters）如 ą́、ę́、į́、ǫ́、ų́，是書寫納瓦荷文等四十多種北美原住民族語文必須用到的字母，卻沒有受到同等的待遇。當

כמנפצ
דמוףץ

上下圖，從右至左閱讀：第一行是希伯來文 kaf、mem、nun、pe 與 tsadi 字母的一般寫法，第二行則是這些字母出現在字詞末尾時的特殊寫法。這些特殊寫法原本大可像華飾字體一樣，被視為同一個字元的不同字符，但在統一碼中，卻是將這兩種寫法當作不同字元（上方圖的字體是約翰·哈德遜〔John Hudson〕設計的 SBL Hebrew，下方圖的字體則是亨利·弗利德蘭德〔Henri Fried-laender〕設計的 Hadassah。）

כמנפצ
דמוףץ

然，即便沒有統一碼碼位，一個字形還是可以過得多采多姿。畢竟在統一碼出現前，文字已經有了數千年的歷史。但在現代，沒有獲得統一碼承認的字元，就很難透過電子訊息與檔案流傳全村或全球。統一碼有大量的碼位被劃爲「私人使用」，但這也解決不了問題，除非出現共通、可靠的非官方編碼方式，才有一線曙光，猶如在化外之地建立起難民營。

9.1.3 手工、隨機與規則化的字符變化

文本是由一連串的字元組成；字型則是一系列的字符——再加上字符與字元的對應規則（例如字母寬度表、字母間距微調表等等）。用這種觀點思考字體排印，就會發現每一個字型都提供了不同的選項，讓字體排印師選擇。換句話說，每一種字型的字符都不一樣，因此能有各式各樣對應到同一套標準字元的方式。

蘇珊娜・里茲科設計的 Mrs Eaves 字體家族（1996年由 Emigre 發行）就是一個例子。隨著時間過去，這個家族的成員愈來愈多（2009 年還出現了對應的無襯線字體 Mr Eaves），但其實最一開始的設計就已經格外豐富。Mrs Eaves 的羅馬正體、義大利斜體與粗體字都附帶數量龐大的連字，有的低調隱密，有的則放肆奪目。這些很明顯是字元的不同詮釋或表現手法，如果字元是主題，這些連字就像變奏——換句話說，都是不同字符。這些字符的設計不是爲了加快字體排印工作，反而是要我們放慢角度、輕鬆一點。

ae æ cky ee ffy ffr gg ggy gi
ip it ky oe œ sp ſ ſs Th tt tty ty
ae æ cky ct ee fb ff ffy ffr ft ggy gi gy ip
it ky oe œ ꝏ sp ſs st py tt tty ty tw

œ 與 æ 兩個連字具有詞彙意義（但分開的 oe 與 ae 則否），因此在統一碼中被視作字元。本圖中其他連字都只是字體排印的連字，因此只是字符。不過，st 連字也在誤打誤撞情況下，收入了統一碼。

Mrs Eaves 字體中的連字範例。本字體中，大寫字母總共有 30 個連字、小寫字母有 40 個連字，還有一個混合連字（Th）。本字體（連字除外）是根據約翰‧巴斯卡維爾的羅馬正體與義大利斜體作品所設計。命名由來則是為了紀念莎拉‧魯斯頓‧伊維斯（Sarah Ruston Eaves），她是理查‧伊維斯（Richard Eaves）的夫人，有十六年的時間是巴斯卡維爾的情人，並與他同住、照顧他的生活起居。伊維斯夫人的第一任丈夫去世後，她與巴斯卡維爾結婚，又共度了十一年的婚姻生活。

既然每個字型提供的字符選項都不同，我們就不可能要求排版軟體能自動選出最合適的字符。這樣的情況下，字符的選擇方法可能有三種：(1) 交給字體排印師手動選擇、插入字符；(2) 不同字符如果只是同一字元的不同形體，則可以讓它們隨機分布；(3) 可以根據字體的特性來制定字符的選擇規則，並將規則內建在字型中。

赫爾曼‧察普夫的 Zapfino 字體的 OpenType 版本中，p + p 的配對可以自動轉換成 p1 + p2，但還有其他可以手動選擇的組合，下圖中舉出四種可能。

第一種方法，幾個世紀以來一直是金屬活字的慣用作法。數位字體領域中，Poetica、Sophia、Zapf Renaissance 與 Zapfino 最原始的 PostScript 版本，也延續了這個傳統。這些字體針對特定字元提供了額外字符的選擇。如此一來，從古騰堡、厄哈德‧拉特多特（Erhard Ratdolt）與尼可拉斯‧詹森等人的時代至今的手工排版人員仍能享有的自由，如今數位字體排印師也能享受到。當然，享受自由的同時，也必須投入更高的技能與專注。

第二種方法是由設計師為每個字元選擇幾個變體，再讓變體隨機出現。這種方法的歷史淵源也相當悠久、同樣十分傑出。法蘭切斯科·格里佛、克勞德·加拉蒙德，以及西蒙·德科林斯（Simon de Colines）幾位早期大師，都會為同一個字母刻出好幾種不同的活字。有些變體如 v 與 t 是在需要時放在字首與字尾，其額外的寬度讓排版人員可以調整行寬；其他的字型變體差異極小，肉眼難以分辨，則是隨機散布在文本中，讓文字更加活化。

另外一種隨機變化，則是由工匠的技藝與材料的質理所交互形成。格里佛與德科林斯在雕刻活字模時，都非常用心仔細。但是從雕刻乃至鑄造、清理與置模，都是手工製成，上墨時用的墨水是手工做的，印刷時用的機器與紙張也全是手工製造。因此，印刷的每一個步驟，都會出現無可預料的微小差異。但在追求機械精確性的世界中，這種「人味」的質感都被消滅了，取而代之的是了無生機的整齊一致。

乍看之下，電腦的出現應該可以讓「肉眼難以分辨的隨機差異」（並不是混亂無章）重新出現在字體排印作品中。可惜，一般排版軟硬體追求的卻是難以為繼的絕對控制，又落入一個字元只能對應一個字符的迷思。近來，開始有人試圖在電腦排版中加入一點隨機的變化，但從科技發展的潮流而言，這些人算是逆流而上。

一個較早期的例子，是艾立克·凡布洛克蘭德（Erik van Blokland）與約斯特·凡羅桑（Just van Rossum）設計的 Beowolf 字體。這個字體的第一個實驗版本（1990 年）會指揮輸出裝置，為預設字形做出真正隨機的變化。並不是所有系統都支援這個功能，而

電腦軟硬體的發展，也很快將這套字體拋諸在後。但是在「教導」電腦字體排印真諦的這條路上，Beowolf 字體還是意義重大的里程碑。

eeeeeeeee eeeeeeeee eeeeeecee

Beowolf（1990 年由 FontShop 發行）的基本形體是輪廓挺拔的羅馬內文字體，由艾立克・凡布洛克蘭德所設計。這些字形傳到輸出裝置時，會先經過約斯特・凡羅桑設計的副程式，在固定範圍內讓字形產生隨機變化。變化程度共有三級可供使用者選擇，如上圖舉例。在程式設計範圍內，每一個字母的變化都能帶來驚喜。

以上介紹了兩種方法：手動選擇與隨機選擇。其實還有第三種方法：在字型中直接內建選擇字符的規則。如此一來，便可做出可預料的字符變化。這已經成為創造字體排印變化的主流方法，因為這是 OpenType 內建的規格。

因此，「迷人的或然」——有限度但無規畫的變化——目前似乎已經成為電腦字體排印領域放棄的對象。這個境界還值得我們去追求嗎？溝通需要掌控，就像人生也需要掌控——但溝通仰賴的還有無可掌握的脈絡。想排出生機盎然的頁面，就和培育出生機盎然的花園一樣，關鍵在於意外之美。

9.2 字型之實質

金屬活字鑄造師與凸版印刷師原本就人數不多，但其中有更少數一群，可以為活字使用的金屬比例吵得沒日沒夜。活字該不該增減 5% 的錫或銻、1% 的銅，這樣的問題可以在這群人之間引發激烈的爭論。數位字型設計師與程式設計師的社群中，同樣也有一群人可以為不同數位格式的優劣而爭吵不休。

活字用金屬的成分一般是 60% 至 80% 的鉛、15% 至 30% 的銻、5% 至 10% 的錫。有些鑄字師也喜歡加入一點銅。

1980 年至 2000 年間，有許多數位字型格式問世。每一種格式背後的廠商，都誇耀自己的產品比先前的好，有時候也的確如此。但無論如何，其實真正重要的並不是格式，而是設計師手藝的精湛、品味的好壞，以及對細節的重視。不論是鉛字或數位字型設計，最終作品的水準都取決於設計師，而不是金屬的成分或工具的品牌。

點陣圖字型在 1970 年代開始使用。這類字型的定義是簡單的加減問題：這裡加一個像素、那裡減一個像素；這裡加一群像素、那裡減一群像素。PostScript 語言於 1984 年出現後，點陣圖印表機字型很快衰退，取而代之的是將每個字母定義為可縮放外框的字型。十年後出現的 TrueType，又與 PostScript 有諸多不同。PostScript 與 TrueType 的字形微調（hinting）作法有很大的差異（換句話說，兩者針對解析度不足問題的應對方式不同），數學描述法也不一樣。這兩種語言都是把字形描述成貝茲曲線（Bézier spline），使用皮耶・貝茲（Pierre Bézier）與保羅・德卡斯托饒（Paul de Casteljau）於 1960 與 1970 年代在法國所發展出來的代數方法。不過，PostScript 採用三次方貝茲曲線，而 TrueType 則採用二次方貝茲曲線。

機械工程中，spline 這個英文字指的是曲線板，為一種施加壓力時會彎曲的板子。製造船舶或家具的工匠都會使用曲線板，幫助他們畫曲線。在數學中，spline 則可以想成是一種半剛半柔的曲線，平常維持得住形狀，但是受到外力的時候卻有彈性，可以拉直或彎曲、能伸能縮。

把曲線想成一條有彈性的實體線，兩端各自有一個壓桿施加壓力，以此決定這條線的曲度。這樣的一

條曲線在數學上可以用四個點定義，分別是曲線的
兩個端點，以及兩個壓桿的另一端，而這兩點稱為
曲線的控制點。如果兩個想像的壓桿可以獨立操
作，那麼這條曲線就必須用三次方程式表示，如
$f(t) = (1 - t)^3E_1 + 3t(1 - t)2C1 + 3t^2(1 - t)C_2 + t^3E_2$，
這種曲線就稱為三次方曲線。

要注意，壓桿本身並非曲線的一部分，控制點通常
也不在曲線上。不過，在最簡單的情況下，兩個想
像的壓桿長度是 0，控制點與曲線端點重合，此時
線的曲率是 0，換句話說即是直線。其中一種簡化
三次方曲線的方式，就是想像把兩個壓桿綁在一
起，讓兩個控制點重合（或者距離固定）。如此一
來，曲線方程式就可以從三次變成二次方程式，如
$f(t) = (1 - t)^3E_1 + 3t(1 - t)2C1 + 3t^2(1 - t)C_2 + t^3E_2$。

上圖為簡單的三次方曲線，
下圖則是用兩條二次方曲線
重新繪製為差不多的曲線。

還有其他的因素要考量。例如，一段三次方曲線
上，可以再加上更多錨點或轉折點，但二次方曲線
就不行。簡而言之，三次方曲線可簡單也可複雜，
相對的，二次方曲線就只能簡單。因此，若要將三
次方曲線轉成二次元形式，可能就必須把一條曲線
分成好幾條（即使如此，轉換過程還是可能產生誤
差）。因此，TrueType 字形的曲線線段數目往往會
比 PostScript 中的相同字形多，但通常 TrueType 的
曲線使用的點比較少，這些點的數學表示法也較為
簡單。

PostScript 是大部分數位字體排印工作的核心程式
語言，而這個語言持續在進化。如何在 PostScript
中定義字型，也經歷了多方嘗試。第一種出現的是
稱為 Type 1 的字型格式，目前也還是最常見的。
現在有超過五萬種字型採用這個格式，其中大部分
也提供了 TrueType 格式（TTF）的版本，這些 TTF

版本通常是從 PostScript 格式直接轉換而來的。這兩種版本有一個明顯的不同，就是 Type 1 字型會是一包有兩至四個檔案（最少兩個檔案，一個是字符形狀，一個是字形描述檔），顯得較笨重，而 TrueType 字型則是編譯成一個檔案。

2000 年起，Type 1 與較舊的「封閉式」TrueType，兩者大都已經被用途較廣的 OpenType 字型格式取代。OpenType 字型中的字符可以用三次方曲線定義，也可以用二次方曲線定義。換句話說，字型的核心可以是 PostScript，也可以是 TrueType。不管是哪一種核心，OpenFont 字型跟 TrueType 一樣，最後都是編譯成單一檔案。如果核心是 Post-Script，字型檔案的副檔名便會是 OTF（OpenType Format 的縮寫）；如果核心是 TrueType，那麼檔案格式嚴格來說是「TrueType Open」，但副檔名仍與舊式 TrueType 字型一樣是 TTF。

所有二次方曲線都可以用三次方曲線的方程式完美地表示，但反之則否。二次方程式中，未知數的最高次方是二（如 x^2），三次方程式中的最高次方則是三（如 x^3）。

左圖的 e 字母採用 PostScript 編碼，是用 60 個點所定義出的 18 條三次方曲線來呈現。右圖的 e 字母採用 TrueType 編碼，則是用 52 個點所定義出的 23 條二次方曲線呈現。端點用正方形表示、控制點用圓形表示。

OTF 字型的核心其實並不是 PostScript Type 1，而是較為精簡的 PostScript Type 2，因此 OTF 字型檔案的資料容量雖然比 Type 1 大很多，檔案通常卻比較小。Type 2 也稱作 CFF（Compact Font Format，緊緻字型格式），因此 OTF 字型也常被稱為 CFF 字型。因此在實務上，CFF 幾乎已經成為「PostScript 類型的 OpenType」的代名詞。

OpenType 字型中，可以加入許多 Type 1 做不到的字體排印細節，例如可以在不同情境下使用不同字符、設計自由運用的連字，還可以設定這些字符與連字需要在何時出現的規則。OpenType 字型還可以有小型大寫，也能設定讓小型大寫取代特定的大小與小寫字母。另外還可以設計四套、甚至更多套的數字。字型的預設數字很有可能還是那種醜陋無用的齊線表格數字，但應該也會附帶一套內文用的「比例舊體數字」及使用規則，讓你透過排版軟體將這種數字設定為優先選擇。

請注意，字型檔案格式本身並不會帶來這些好處，只是帶來機會而已。毫無特色的字型急便轉成了 OpenType 格式，仍然是毫無特色，直到字型設計師或編輯投注時間與精力，才能賦予字型層次與深度。和 Type 1 相比，OpenType 是「比較好」的格式，因為功能比較多，但精心設計的 Type 1 格式字型，還是遠比設計粗糙的 OpenFont 字型來得好。

另外也要記得，數位字型與金屬字型一樣，本身是決定不了什麼的。字型倚賴的是排版人員的知識、耐心與技巧，而字型的命運也是由排版人員用的軟體所主宰。

Type 1 字型可以提供範圍極廣的字符選擇，但無法提供規則來定義這些字符彼此間的互動與挑選。OpenType 字型之所以精細，主要是因爲擁有這種規則。有些字型可能根本沒有這種規則，就算有了也不一定設計得好。但即便規則設計再優良、再有彈性，如果排版軟體無法正確詮釋規則，一切也是枉然。我們目前設計出來的字型，精細程度很容易就超過現有排版軟體的負荷。科技的最前線，有一部分就在於人的能力與軟體能力之間的界線。

9.3 大小、灰調與比例

從手刻金屬活字到數位字型的漫長轉型過程中，至少有兩個重要特質消失了。一是由活字印壓印在紙上所創造出猶如雕刻般的紋理；二是手作字型中每一個字母細節、粗細與比例的細膩差異。隨著數位字型的成熟，也逐漸發展出這兩種特質的替代品。高階數位字型透過每個字母的精心塑造與微調，在平面上呈現出細緻的細節，彌補了其失去的立體感。同時，這些字型也開始在統一設計的基礎上，提供極爲細膩的粗細與比例選項，取代手作鉛字每一個字母獨一無二的生命力。

數位字型可以無限縮放，是吸引人的一大特點。但是同一個頁面上混用好幾種不同字級，又都是同一個字型縮放而成時，整齊畫一的設計卻會帶來扞格違和的感受。

Adobe 在 1990 年代爲 Type 1 格式開發了一個潛力無窮的擴充，稱爲 Multiple Master。這種格式的字型是兩兩設計，每一對字型都代表某一特質的兩個極端，例如細與粗、有襯線與無襯線、延伸部長與短、擠窄與拉寬。同一套母字型（master font）中，

最多可以容納四組這樣的配對，等於這個字型最多可以有四個相互獨立的變化軸線。字體排印師可以在軸線的兩個（或四個、六個、八個）極端間，自由選擇字型要落在哪一點。例如，假設粗細是母字型的變化軸線之一，字體排印師就可以在「最粗」與「最細」兩個極端間，選擇任何粗細，並且產生一個字型「副本」（instance），精確地落在選定的粗細程度上。如果寬度（擠窄與拉寬）也是一種軸線的話，同樣可以選擇軸線上的任何一點來製造副本。

結果，這種技術最大的用處並不在於調整字母的粗細或寬度。最有價值的 Multiple Master 字型，是擁有大小最佳化軸線的字型（Adobe 向來用的是「視覺尺寸」〔optical size〕這個詞，但尺寸不只是視覺問題，也攸關讀者的感受。）擁有最佳大小軸線的 Multiple Master 字型，意味著其中一種參考字型的粗細與比例，是為了 5 點或 6 點等較小字級印刷而設定，配對的另一個字型是同一個字體，但是粗細與比例則是針對 96 或 120 點的大字印刷而設定。字體排印師可以在這兩個極端之間選擇需要的點，如此就可以根據同一種字體設計，產出一系列不同大小的字型，粗細與比例也各有不同，以應用在出版物中。較簡單的出版物可能會有內文字型、注解字型與標題字型，而較複雜的文本可能會有更多。

事實證明，這種工具對市場來說太複雜，Multiple Master 字型不久就停產了。隨後，Adobe 的旗艦字型便開始以「視覺系列」（optical range）形式銷售，實際上就是預先設定好的 Multiple Master 副本。Adobe Jenson、Arno、Minion、Garamond Premier 與其他 Adobe 字體，現在都是以這種形式發行。系列中的不同字級，是用名字而非數字代

前一頁側邊的字元，是羅伯特・斯林姆巴赫設計的 Arno（2007 年由 Adobe 發行）。上半部字元字級從 7 點一路增加到 102 點，橫跨該字體的上述六種不同字級系列（從圖片說明字級一路到細標題字級）。因此，這些字符不只是大小不同，比例也有所差異。下半部的字元字級從 102 點減少到 7 點，但是全都是根據普通（regular）字型版本作變化衍生，因此不同大小字符的比例並沒有任何有機的變化。（請見第 83 與第 285 頁）。

表：圖片說明（caption）、內文小字（small text）、一般（regular）、副標題（subhead）、標題文字（display）等，各自對應了特定的字級範圍，而不是只有一種字級。其他某些字型公司也採取了類似的作法。目前看來，當數位字型排版需要多種字級時，這是取得均勻灰調與統整樣式的最佳方法。

9.4 左右對齊的方式

9.4.1 要使用最好的對齊技術

過去五百年來，大部分的排版作品都是左右對齊，而大部分左右對齊的作品，都是採取逐行對齊，也就是簡單地微調字詞間的空格大小。不過，其實還有更好的方式。抄寫員在書寫時，便會一邊透過使用縮寫與微幅改變字母寬度，來讓文字左右對齊。古騰堡也是採取了同樣的方式，除了鑄造出許多縮寫與連字外，也替特定字母鑄出寬度略為不同的版本。1990 年代初期，彼得・卡羅（Peter Karow）與赫爾曼・察普夫發明了一種技術，讓數位媒介也可以用這種方式對齊，但不必像抄寫員一樣依賴縮寫。他們第一次為這種技術尋覓買家時，遭到各方拒絕，如今卻廣受採納。本書英文版採用的左右對齊技術，正是二十年前由察普夫發想、卡羅寫出來的，也是古騰堡在 1440 年代研究抄寫員大師的作品後所設計出的對齊方式，在電子世界中的實現。

電腦與 Monotype 或 Linotype 機器不同，能夠以段落為單位，計算不同斷行點的優劣。選擇一個地方斷行之後，如果接下來的內容顯示出斷行處不適合，還可以一而再、再而三地重新選擇在不同地方斷行。手工排版人員也會這麼做，但手工排版重新

斷行是很繁瑣的工作；在電腦學會規則之後，重新斷行便成了彈指間的動作。

卡羅還教會電腦做另一件事：透過縮放字母內部的空間，進行左右對齊，而不只是字母間與字詞間的空間。

理想的左右對齊，應該是以段落為單位而設計，而不是以行為單位。現在最精良的電腦左右對齊技術，可以針對一行中所有的空白進行極細微的調整，包括字母內部的空白——像是 b 與 o 字母的字腔。例如本書英文版的左右對齊功能設定，讓字元間的間距最多可以調整 ±3%，單一字符的字腔也可以依同樣幅度調整。調整幅度最大的還是字詞間距（±15%），但是畢竟一行中的字母要比空格多很多，因此字符間與字符內的間距微調，對於維持均勻的灰調與紋理，還是大有助益。

有人主張，字符內部的空白即使只調整百分之一，都是對字體排印的褻瀆與扭曲。我能理解這樣的觀點，但事實是，只要左右對齊，就一定需要扭曲，這是為達成手寫或字體排印的理想所需要付出的犧牲。而就如同貧窮一樣，這種扭曲最好是平均分攤。

在英文頁面中，字母的數量大約比空格的數量多五倍，因此字元間與字元內間距調整的最大幅度，最好設成字詞間距調整最大幅度的五分之一。

9.5 像素、樣本與印刷

9.5.1 如果是透過螢幕來閱讀，文字就要為這個媒介而設計

一頁誠心編排的文字，就像一片森林、花園或田地，值得我們用心品味欣賞，也必能回報我們滿滿的收穫。但是現代有很大比例的文字，是透過電腦螢幕傳遞給讀者。要在螢幕上顯示真正易讀的文字，其實比顯示串流影像還要難上許多。現今市面上最好的電腦顯示器，解析度也只是勉強合格（約

235 dpi，是目前一般雷射印表機的三分之一，更不到專業平版印刷機器的十分之一）。當眼前的文字瓦解成一個個像素，眼睛就會開始飄移，而螢幕上令人分心的事物又特別多。要讓螢幕與一般紙張一樣，牢牢吸住讀者的眼睛，不只需要夠好的技術，更需要極力的克制。

齊左不齊右，字詞間距、字母間距與字符形狀均無變化。

Nations are not truly great solely because the individuals composing them are numerous, free, and active; [nor corporations because of their market share and profits;] but they are great when these numbers, this freedom, and this activity [or this market share and profit] are employed in the service of an ideal higher than that of an ordinary [hu]man, taken by himself. – MATTHEW ARNOLD [& EVE SMITH]

左右對齊，僅調整字詞間距。

Nations are not truly great solely because the individuals composing them are numerous, free, and active; [nor corporations because of their market share and profits;] but they are great when these numbers, this freedom, and this activity [or this market share and profit] are employed in the service of an ideal higher than that of an ordinary [hu]man, taken by himself. – MATTHEW ARNOLD [& EVE SMITH]

左右對齊，僅調整字詞間距。

Nations are not truly great solely because the individuals composing them are numerous, free, and active; [nor corporations because of their market share and profits;] but they are great when these numbers, this freedom, and this activity [or this market share and profit] are employed in the service of an ideal higher than that of an ordinary [hu]man, taken by himself. – MATTHEW ARNOLD [& EVE SMITH]

左右對齊，僅調整字符形狀。

Nations are not truly great solely because the individuals composing them are numerous, free, and active; [nor corporations because of their market share and profits;] but they are great when these numbers, this freedom, and this activity [or this market share and profit] are employed in the service of an ideal higher than that of an ordinary [hu]man, taken by himself. – MATTHEW ARNOLD [& EVE SMITH]

左右對齊，結合字詞間距（±15%）、字母間距（±3%）、字符形狀（±3%）的調整。

Nations are not truly great solely because the individuals composing them are numerous, free, and active; [nor corporations because of their market share and profits;] but they are great when these numbers, this freedom, and this activity [or this market share and profit] are employed in the service of an ideal higher than that of an ordinary [hu]man, taken by himself. – MATTHEW ARNOLD [& EVE SMITH]

根本的問題在於，螢幕模擬的是頭上的天，而不是腳下的地。螢幕不斷用光線轟炸雙眼，而不像花瓣、動物的面龐，或是編排好看的頁面一樣，等待目光的交流。我們閱讀螢幕，也跟看天一樣，是一瞥快速掃過，從雲的形狀變化猜測天氣，或是像天文學家一樣，放大極小的範圍，以尋找細節。我們仰望天空，尋覓的是線索與頓悟，而不是智慧。因此，螢幕適合成為資訊片段的開放儲藏場所——例如人名、日期、圖書館藏書索引號碼——但不適合展示引人思考的文字。

換句話說，螢幕這樣的閱讀環境，甚至比報紙還要倏忽即逝。句型繁複、滿是陌生詞彙的長句，讀者細細品味的機率不高；內文字型大小、精緻細膩的字體，讀者也無暇欣賞。上標與下標字、頁尾注解、篇末注解、頁側注解與其他文字輔助品，也不容易看清楚，還會被認為是破壞螢幕閱讀可以比較快的假象（只是假象沒錯）。如果紙本排版的注解用超文字的超連結與跳接取代，此時輔助文字與內文都是相同字級，那麼讀者的閱讀就會是在文字間跳來跳去，就像小孩看電視時將頻道轉來轉去一樣。這種形式的閱讀，文句與字形都勢必退回到極度的簡化。靠報紙與商家招牌起家的字型，存活的機率還比較高，而細緻的文藝復興風格羅馬字體與義大利斜體，很可能就會敗下陣來。

簡而言之，適合螢幕閱讀的字體，一般來說筆畫粗細對比較低、字軀較大、字腔較開、筆畫末端壯碩、採用板狀襯線或無襯線。適合螢幕的段落應該齊左不齊右、欄寬較窄。適合螢幕的標題出現的頻率應該要高，並言簡意賅。適合螢幕的文字方塊則應該寬度偏窄——不會是一行 66 個字元，而是比較接近 36 個字元。

在螢幕技術更進一步改善之前，我們還有另外一個選項，而這可不是開玩笑：卸下字體排印的責任，單純將文字送到讀者眼前，讓讀者自行選擇字體與欄寬。

9.5.2 要全程跟隨印刷過程

所有字體排印的決策──字體的選擇、字級與行距的選擇、邊界的計算與頁面的形狀──一定都會針對印刷過程做出預設。能夠提前驗證這些假設可否如願達成，是很有幫助的。況且，水準優良的印刷廠有很多事情可以教客戶，而優秀的字體排印師也一定能學到什麼。但是，從編輯台到印刷現場的歷程，往往危機四伏、驚訝不斷，因為這段歷程通常橫跨了經濟概念殊異的兩個世界。一邊是獨一無二的手稿，慢慢在不同人間傳遞──作者、編輯、字體排印師，這些人都是獨立完成判斷與決策，又能隨時（至少在一定時間內）改變心意。另外一邊卻是價值連城的大宗商品（空白紙張）以迅雷不及掩耳的速度，不斷被價值連城、飢腸轆轆的機器吞噬並吐出，沒有反悔餘地。

數位技術重新拉近了編輯、字體排印與字型設計的關係，某方面來說，就像是回到了凸版印刷的黃金年代。但是作者、字型設計師、編輯、字體排印師這些人一切的所作所為，最終仍然必須仰賴印刷技術才能呈現。現今的字體排印產業已經回歸家庭手工的規模，印刷業卻如重工業一般龐大。平價的排版軟、硬體所帶來的自由，也是有代價的──字體排印師的工作，容易流於淺薄、千篇一律。當紙張、印墨、印刷機與裝訂機的一切都是標準化的工業產物，字體排印師的個人風格很容易

就會被抹煞。然而，字體排印師的工作，通常卻正是為了印刷。

一邊是追求完美定稿的世界，一邊是大規模工業複製的世界，在兩者間扮演橋樑的角色，就落在了字體排印師身上。沒有其他人如此接近這兩個世界的疆界，也沒有人比字體排印師更需要了解兩個世界各自的運行規律。

在計算書本的邊界前，必須先選擇裝訂方式，而選定的裝訂方式必須確實執行，計算結果才會準確。選擇字體前，必須先決定印刷的用紙，如果在最後才變卦，字體一定也會看起來不順眼。紙張摺法或裁切尺寸即便只差了八分之一英寸，也會毀掉一個精心設計的頁面。

印刷時用錯印墨，也可以毀掉字體的選擇。不管是不是彩色印刷，色彩調配都非常重要，因為黑色印墨其實有很多種，有些偏紅，有些則偏藍。偏紅的黑色印墨，適合用在象牙白的紙上；較灰或較白的紙張，就必須用偏藍一點的黑色。但如果內文與四色印刷的插圖是一起印的話，文字的顏色就會是四色印刷的黑色，字體的墨色濃度也會完全交由印刷師傅的顏色調整而決定。

沒有塗佈的印紙通常不用擔心印墨光澤的問題，而塗佈紙上的墨色往往會過亮。印刷品要在人造光下保持易讀性，使用在塗佈紙上的印墨反光度就要比紙張本身低，不能比紙還要亮。

9.6 體系的維持

9.6.1 要回顧先人的經驗

字體排印是一門古老的技藝、一種歷史悠久的職業，也永遠會是技術發展的前線。從某方面來看，字體排印也像是一筆信託基金。民族的詞彙、文字的字母——對有文字的文化來說，無異是染色體與基因——都暫時交付給字體排印師管理、運用。維持這樣的體系，不能只是向數位字型公司購買最新的字型、下載排版軟體最近的更新而已。

一個多世紀以來，排版方式的改變愈來愈快——就像費氏數列膨脹的速度一樣。但是字體排印像詩歌、繪畫、說故事或編織一樣，並沒有所謂的進步。我認為，這就證明字體排印即使有工程的特性，終究還是比較接近藝術。字體排印與其他種類的藝術一樣，基本上沒有改良，只有改變。現代字體排印的高峰與低谷，跟過去是同等優秀、同等拙劣。當然，有些步驟地執行速度比以前快了許多，而有些在過去屬於難度很高的技巧，現在已經顯得容易，也更有新的技巧出現。但是，和 1465 年時相比，字體排印與印刷的品質、忠於自我的程度、完成頁面的優雅與氣質都並沒有提升。事實上，數位字體排印師能使用的方法與資源，在不少方面甚至比文藝復興時期的排版人員與中世紀的抄寫員都還要落後。

維持體系意味著必須保持開放的心胸，來面對未來的驚奇與收穫；同時也意味著必須維繫過去與未來的連結。要完成這項任務，就必須抱著同等的熱情欣賞過去與現在的作品。當然，複製品並沒有什麼

不好，但要真正了解十五世紀的手稿或印刷書籍是什麼樣子，就必須實際去摸、去聞、拿在手上。

9.6.2 低科技與高科技都要兼顧

現代的數位字體排印師，手邊應該會有兩種輕薄但功能高強的硬體：附有顯示器與鍵盤的電腦，以及某種打樣裝置（通常是雷射印表機）。其他的工具——另外一台控制印刷設備的電腦、高解析度的數位製版機或其他輸出裝置——可能是位於幾公里外。

字體排印師的電腦中，應該裝有多套相互依賴的軟體，包括文字編輯軟體、排版軟體、數位字型庫、字型管理軟體及字型編輯軟體，可能還會有圖片編輯軟體與幾種電腦繪圖工具。現代的排版軟體還會有各種修改字型的工具，讓文字與圖畫之間的古老界線慢慢消失。這些工具都是新的，但卻是為了十分古老的技藝而存在。

除了這些硬體之外，還是有許多原始的工具仍是這個體系的必須之物：排印尺、速寫本、製圖板與製圖工具、參考書庫、討論與尋覓靈感時需要的優秀字體排印作品範例。這些低科技的工具，往往是字體排印系統中最需要更新升級的地方。

一個優秀的字體，勝過五萬個不良的字體。而此處所說的「優秀」，就跟其他地方一樣，擁有多層的意義。優秀的字體，字形本身應該設計概念清楚、繪製明晰，最重要的是必須讓人信服。換句話說，讀者看在眼裡、放在心裡時，都必須無可置疑的合理。另外，構成字形的材料也必須足夠優秀。如果是金屬活字的話，便必須鑄造精良——夠硬、夠清

楚、沒有凹凸不平——且修飾均勻。如果是數位字體，每個字符便要對齊，大小要一致，寬度要準確，字距微調規則要細膩。數位字型可以是極為精緻的電子工藝品，而優秀的字型不只是設計傑作，也是無形的技藝展現，綜合許多默默無名、技術精良的專業人士的心血。

現在的字體排印師大多都使用非常複雜的工具，讓某些觀察者憂心不已，其他人卻滿心期待。這些工具擁有強大的功能、操作容易，同樣也讓某些人滿心期待，卻讓其他人心生疑慮。但是，在複雜的工具底下，字體排印的本質並沒有改變，目的仍然是為了創造有意義、耐久、抽象的視覺符號。眼前的體系可能有失靈的一天，但是這門技藝的內容、目標、價值與無限可能性，並不會消失。

字型的修飾

書寫的第一步，是產生有意義的符號；換句話說，是身體做出有意義的動作，在紙上留下痕跡。字體排印的第一步，則是編排這些已經定義好的符號。以這種觀點來看，字體排印就像彈鋼琴一樣。鋼琴這種樂器與人聲有很大的不同，因為鋼琴能彈出的音調都已經固定，而樂音的次序、長度與大小聲，才是演奏者能決定的。音符雖然有限，卻可以無限排列組合，奏出意味深遠的音樂，或是毫無意義的雜音。

不過，鋼琴需要調音，字型也需要。用文字工作的詞彙來講，字型跟文本一樣，都需要「編輯」——在不同情境下，可能還需要重編。字型的編輯也和文字編輯一樣，在字型和文字誕生前就要開始，永遠沒有結束的一天。

也許你會想把字型編輯工作交給專業人士，就像把鋼琴調音交給調音師一樣。如果你是雜誌編輯或出版社主管，這可能確實是最好的作法。但是全心投入的字體排印師，就和各種琴與吉他的樂師一樣，通常會希望由自己替自己的樂器調音。

10.1 法律考量

10.1.1 調整數位字型前，先詳閱授權協議

數位字型一般不是賣斷給使用者，只是授權使用，而授權條款往往有所差異。有些字型公司聲稱，如

果使用者自行改良公司發售的字型，就是侵權行為。不管汽車或鋼琴是借來的、租來的或買來的，都沒有人認為進行調音或替輪胎打氣是侵權，而從畢昇的時代到 1980 年代，大家也是如此看待印刷用的活字。一般而言，金屬與照相製版用的活字，目前仍能讓使用者自由修改。但是在數位範疇中，字型完全沒有實質的形體，因此傳統的所有權觀念便受到很大的挑戰。

Linotype 公司在 2006 年被 Monotype Imaging 公司收購之前，其標準的使用者授權協議是這樣寫的：「您可以修改字型軟體，以滿足設計需求。」FontShop 公司的標準協議至今也有類似的條款：「您有權為個人及商業用途，修改與變更字型軟體，但不得為轉賣或分銷之用途修改或變更。」但 Adobe 與 Monotype 的協議就沒有這種條款了。Monotype 的協議是這樣寫的：「您不得為增加任何功能，而變更字型軟體……您同意不得針對字型軟體，進行改編、修改、變更、轉譯、轉換或任何其他改變……。」

如果授權協議明文禁止改良字型，那麼合法進行修改的方式，就只剩軟體覆蓋了。例如，你可以利用外部的字母間距微調編輯器，蓋掉字型本身附帶的字母間距微調表。這是最笨拙的作法，但需要的時候，還是可以用這種方法解決很多字母適距與字距微調不當的問題。

10.2 倫理與美學考量

10.2.1 沒事不用找事做

字型的所有要素都可以修改——字母的形體、字元集、字元編碼、適距與留邊、字母間距微調表、字體微調，而 OpenType 字型還可以修改替代字符的使用規則。不需要修理或改善的地方，就不要去動。如果你只是為修改而修改，那不如自己設計一個字型。如果你是為了練習才對別人的字型大動干戈，像是學生在生物課解剖青蛙一樣，那麼實驗結果要妥善處理，不該公諸於世。

10.2.2 字型的問題，最好從根本解決

想改良一段文字的字體排印效果，有一種方法是逐行修改，一行一行插入或刪除空格、微調字元的位置。但如果可以透過修改字型來達成相同的效果，就可以一勞永逸，從根本解決問題。

10.2.3 文本擺第一，字形擺第二，字體設計師第三，字型公司第四

我們的工作中，文本的需求優先於字型的編排，字形的完善又比設計師的自負優先，設計師對藝術的追求優先於字型公司對利潤的追求，而字型公司的專業又比其他因素優先。

10.2.4 要不斷改善

每排版一段文字，都要檢查字型有沒有可以改善的地方，然後修改字型。久而久之，你與字型就會像演奏家與樂器一樣，彷彿合為一體，你的排版也會

如音樂般觸動人心。不過也要記得，這個過程沒有結束的一天，沒有所謂完美的字型。

10.3 字元集的精進

10.3.1 有缺陷的字符，就要修補

字型中的基本字母本身設計不良的話，與其動手修改，不如直接放棄。但是很多字型的基本字母都設計得十分優秀，但輔助字元的設計卻顯得突兀或隨便。碰到這種狀況時，你通常可以放心，基本字母應該是出於真正的設計師之手，其專業值得尊重；而輔助字元則應該是某個數位工匠胡亂添加的。這樣的濫竽充數所造成的缺陷，必須馬上修補。

例如，你可能會發現 @ + ± = · - – 等非字母符號太大或太小、太淡或太濃、太高或太低，總之與基本字母完全不協調。你可能也會發現 âçéñöü 等字符的變音符號形體或位置不好看，或是與字母的比例失衡。

Monotype Photina 上市版

$$1 + 2 = 3 < 9 > 6 \pm 1 \cdot 2 \times 4$$
$$a + b = c \cdot a@b \cdot © 2007$$

修補過後的 Photina

$$1 + 2 = 3 < 9 > 6 \pm 1 \cdot 2 \times 4$$
$$a + b = c \cdot a@b \cdot © 2007$$

荷西・門多薩・亞爾美達的 Photina 是十分優秀的設計作品，但 Monotype 發行的 Photina 數位版本中，不管是哪一種粗細或風格，算術符號與其他非字母符號的比例與位置都設計不佳，版權符號與 @ 符號更使用了完全不同字體的字形。不協調的字符用灰色表示，修改過後的良好字符則用黑色表示。

$$é\ ù\ ô\ ã \rightarrow é\ ù\ ô\ ã$$
$$á\ è\ ï\ û \rightarrow á\ è\ ï\ û$$

佛列德瑞克‧高迪的 Kennerley 是一套風格樸實、看起來十分舒服的字體，適合的用途廣泛，但是早期 Lanston 發行的數位版本，變音符號卻荒腔走板，並非出自高迪本人之手（Lanston 併入 P-22 之後，這些缺失已經改正，但是較拙劣的舊版字型目前仍然流通。）左上：四個 Lanston 發行的有變音符號活字。右上：改正後的版本。¶ 所有字型都有這樣的改善空間，羅伯特‧斯林姆巴赫的 Minion 已是精心設計的作品，但也經過了幅度較小的類似調整。左下：1989 年 Adobe 初次發行 Minion 時，四個有變音符號的活字。右下：同樣的四個活字，是十年後發行該字體的 OpenType 版本 Minion Pro 時，由斯林姆巴赫親自修改。

10.3.2 如果基本字型沒有附帶你需要的內文數字、連字或其他字符，就要自己加入

要排出易讀的文字，幾乎一定需要內文數字，但現今還是有很多其他方面都表現不錯的字體，在發售時卻只附帶了標題數字。大部分 Type 1 與 TrueType 字型的連字也不完整，只有 fi 與 fl，沒有 ff、ffi、ffl 或 fj。你可能會在輔助性質的「專業版」字型中找到這些遺漏的字符，但其實基本版字型中就應該收錄完整才是。連字也必須出現在字母間距微調表上，因此必須用 OpenType 格式儲存微調幅度。

如果你師法優秀的文藝復興字體排印師，只用直立的括號與中括號（請見第 115 頁的§5.3.2 節），就要把羅馬正體的括號字形複製到義大利斜體字型中，並調整字母適距，這樣才能讓這些字元的間距順利自動調整。

10.3.3 如果完全找不到你需要的字符，
就要自己去造

標準的拉丁字母內文字型（不管是 Type 1 或 True-Type）有 256 個碼位，並會附帶基本的西歐字元。東歐語文使用的字元如 ąćđěğħĭňőŗşťŭ 通常都沒有包含在內，而威爾斯文用的 ŵ、ẅ、ŷ，或是拼寫各種非洲、亞洲與美洲原住民族所使用的字元，同樣也找不到。

造出這些字元所需要的基本元件，也許在字型中已經有了，因此要拼出想要的字元並不困難，但造出來的字符還是得找地方放。如果是追求效率的簡單案子、自造字符不多，也不在意拼字檢查與系統相容性的話，可以把新增字符安插在少用的現有字元碼位，例如 ^ < > \ | ` ~ 等直接用鍵盤就打得出來的字元，或是 ¢ ÷ £ ™ ¤ ‰ ¦ 這些甚至一般文書處理軟體都能用間接方式打出來的字元。不過，最好的方式還是造出一個較大的 OpenType 字型，讓所有新增的字元各居其位。要這樣做，就必須為每一個新增字元取一個 PostScript 名稱（如果字元有統一碼碼位的話，也要輸入）。

10.3.4 要檢查與修正留邊

字母的間距，是設計的基本要素之一。設計良好的字型，便不該需要太大的調整，頂多只要做一點字母間距微調。不過要記住，字母間距微調表的目的，應該是處理 f*、gy、*A、To、Va 與 74 等容易出問題的配對。如果連 oo 或 oe 這種簡單的配對，都需要微調字母間距的話，代表字母的邊界設定不佳，因此與其讓字母間距微調表愈來愈龐大，不如直接修改字母留邊，才是治本之道。

不過，許多非字母符號的間距已經是編輯風格的問題，脫離了單純字體排印的範疇。除非你的字型是量身打造的，不然字體設計師與字型公司都不可能對你的偏好與需求完全知情。我個人習慣會加大分號、冒號、問號與驚嘆號的左側留邊，以及角引號與括號的內側留邊。這算是英吉利海峽兩岸的折衷之道：在英文編輯喜歡的緊密排版，與法國習慣的寬鬆留白之間，找到一個平衡點。

abc: def; ghx? klm! «non»

abc: def; ghx? klm! «eh?»

abç : déf ; ghx ? klm ! « oui »

Monotype 發行的 Centaur 數位版中，設定非字母符號間距的三種可能方法：公司發行版本預設（上）、法式間距（下）以及兩者折衷（中）。在排版時一一插入空白來調整間距，是十分吃力不討好的方法。如果你已經知道想要什麼樣的間距、又希望從頭到尾一致的話，直接在字型中設定這些間距就省事多了。

10.3.5 要修改字母間距微調表

數位字型可能是用鋅版或聚合物版立體印刷，金屬活字也可能是用凸版印刷印出樣張之後，又將樣張照相或掃描，最後成品再用平版印刷。不過，金屬活字通常是立體印刷，數位字型則是平版印刷。平版印刷印出的字母較為乾淨清晰，但卻會失去立體印刷的深度與質感，而這通常是清晰度彌補不了的。因此，比起直接用金屬活字印刷的頁面，數位排版的頁面一般會給人單薄貧弱的感覺。

要補救這種缺陷，就必須更深入發揮二度空間的可能。數位字型中的留白與微調處理，可以比金屬活

字細膩許多。要發揮這個特點，字母間距微調表便
是主要的途徑。

在修改字母間距微調表之前，一定要先檢查數字
與字母的留邊。檢查留邊有沒有錯誤很容易，只
要先關閉字母間距微調功能，然後調整一個比較
大的字級，將字元兩兩一對排出來：11223344…
qqwweerrttyy…。如果每一對字元之間的距離看
起來不一樣，或是整排看起來太窄或太寬，可能就
需要修改字型的留邊。

字母間距微調表的功能，就是達成完美的留邊也做
不到的事。因此，需要把所有可能的字元排列組合
檢查一遍，才算是澈底檢查了字母間距微調：
1213141516… qwqeqrqtqyquqiqoqpq…
(a(s(d(f(g(h(j(k(l(…)a)s)d)f)g)…-1-2-3-4-5-…
TqTwTeTrTtTyTuTiToTp…等等。
替較簡單的 TrueType 或 Type 1 字型進行這種檢
查，大概要花幾個小時，而完整的全歐語文字型，
則會需要好幾天。

類別型字母間距微調（class-based kerning）現在已
是字型編輯軟體的標準功能，可以用來加快這個步
驟。進行類別型的字母間距微調時，相似的字母如
a á â ä à ã ā ǎ ą 會被視為同一種類別、給予同樣的
微調幅度設定。處理龐大的字型時，這個方法是很
好的開始，但不能以為這樣就功德圓滿了。舉例來
說，Ta 與 Tä、Ti 與 Tï、il 與 íl、i) 與 ï)，這些配對
可能都需要不同的微調方式。

你可能會覺得 Tp、Tt 與 f(這些罕見的配對根本沒
有處理的必要，但文本中還是有可能出現這種配對
（俄國高加索山區達吉斯坦有一個小鎮叫作 Tpig；

加拿大卑詩省海岸有一處重要史跡叫作 Ttanuu；
數學相關的文字很常出現 y = f(x) 這種式子。) 如果
字型只是用來排版某個特定文本，而你已經知道哪
些配對不會在該文本中出現，那當然可以從字母間
距微調表中省略。但如果你希望能將手邊正在修
改的字型廣泛應用，即便只是用在單一語言的文本
中，也要考量文本中偶爾會出現外來語，或是現實
與虛構的人、地、物名稱，這些都可能會出現罕見
的配對（再舉幾個例子：McTavish、FitzWilliam、
O'Quinn、*dogfish*、jack o'-lantern、Hallowe'en。)

檢查字型時，最好也要用測試檔實際驗證一次。測
試檔是一段特別設計的文字，讓你可以檢查字型有
沒有缺少的字元、設計不良的字元，以及字母間距
太窄或太寬的配對。第 270 至 271 頁有一個範例測
試檔，讓讀者可以看出字型有無修飾的差別。

經過精心修飾的 Type 1 字型大約有 200 個字元，
但字母間距微調表卻能列出一千個不同的配對，這
並不令人意外。大型 OpenType 字型的字母間距微
調指示通常是用其他形式儲存，但轉換成列表後，
很容易就會有 30,000 個配對。支援三套字母的字
型若經過仔細修飾，字母間距微調指示在轉成列表
後，更可能有多達 100,000 個配對。但是要記住，
最重要的不是有多少配對，而是微調設定是否有智
慧、有眼光。另外也要記住，任何字型的字母間距
微調一定都有可以改進的空間。

10.3.6 空格的間距微調也要檢查

不管是什麼文本，空格——無形的空白——幾乎一
定都是最常見的字元。一般來說，碰到筆畫傾斜或
下方懸空的字符時，就會需要微調空格的間距，例

如空白與引號、撇號或大寫 A、T、V、W、Y 的配對。空格與某些數字的配對（特別是 1、3 和 5）可能也會需要微調。不過，不管是羅馬正體或義大利斜體，遇到空格前面是小寫 f 的配對時，一般頂多只會微調一個髮隙的寬度。

這裡向各位舉一個值得警惕的例子。這幾年來我測試過的 Monotype 數位復刻字型中，字母間距微調表幾乎都有嚴重失誤。其中一個問題，在 Monotype Baskerville、Centaur & Arrighi、Dante、Fournier、Gill Sans、Poliphilus & Blado、Van Dijck 與其他 Monotype 發行的大師作品中都重複出現。這些都是廣為使用、設計傑出的字體——然而 Monotype 發行的版本卻背離了傳統，在字母間距微調表中要求，當 f 後面接的是空格時，就必須大幅留白（可能要求留到 M/4）。於是，在最後一個字母是 f 的字詞中，除非後面接的是標點符號，不然一律都是一大片空白。

Is it east of the sun
and west of the moon — or
is it west of the moon
and east of the sun?

Van Dijck 字體的 Monotype 數位版，修正字母間距微調表的前後比較。本數位字型出廠時的設計就有缺陷，字母間距微調表在羅馬正體的 f 與空格間多留了 127 單位（一單位是 $1/1000$ em），義大利斜體中則是多留了 228 單位。修正過後的字母間距微調表中，羅馬正體多留了 6 單位，義大利斜體則是不予調整。後兩行使用的字母間距微調表還經過了其他修改，雖然幅度較小，但仍屬必要。

專業字體排印師也許會爭論，這種配對究竟應該完全不調整，還是多留千分之 10、千分之 25 em。但不可能會有專業人士主張要留到 ⅛、¼ em。這麼大的留白，是原廠的缺陷。史丹利·摩里森、布魯斯·羅傑斯、楊·凡克林普恩、艾利克·吉爾等這些幫助 Monotype 建立起品牌價值的大師，看到這樣的失誤，肯定會嗤之以鼻、馬上改正。不過，只要擁有數位字型編輯軟體，一般人也很容易就可以修復這個缺陷。

10.4 字體微調

10.4.1 如果字型在低解析度時不好看，就要檢查字體微調

數位字體微調的重要之處，主要在於會影響字型呈現在螢幕上的樣子。概略來說，字體微調有兩種：適用於整套字型的一般微調，以及僅適用某些字元的特定微調。許多字型在發售時根本沒有附帶字體微調規則，即使是有附帶的字型，大多也都無法進行改善。

手動字體微調是極為乏味無聊的工作，但近來設計良好的字型編輯軟體都會帶有自動字體微調功能。使用軟體內建的程序，通常就可以讓微調不佳的內文字體在螢幕上較容易閱讀（長遠的解決方式還是要提升螢幕的解析度，如此一來，除非字級非常小，不然就沒有字體微調的必要了。）

"Ask Jeff' or 'Ask Jeff'. Take the chef d'œuvre!
Two of [of] (of) 'of' "of" of? of! of*. *Two of
[of] (of) 'of' "of" of? of! of*.* Ydes, Yffignac,
Ygrande, Les Woëvres, the Fôret de Wœvres,
the Voire and Vauvise are in France, but Ypres is
in Belgium. Yves is in heaven; D'Amboise is in
jail. Lyford's in Texas & L'Anse-aux-Griffons in
Québec; the Łyna in Poland. Yriarte, Yciar and
Ysaÿe are at Yale. Kyoto and Ryotsu are both
in Japan, Kwikpak on the Yukon delta, Kvæven
in Norway, Kyulu in Kenya, not in Rwanda….
Walton's in West Virginia, but «Wren» is in
Oregon. Tlalpan is near Xochimilco in México,
The Zygos & Xylophagou are in Cyprus, Zwettl
in Austria, Fænø in Denmark, the Vøringsfossen
and Værøy in Norway. Tchula is in Mississippi,
the Tittabawassee in Michigan. Twodot is here
in Montana, Ywamun in Burma. Yggdrasil and
Ymir, Yngvi and Vóden, Vídrið and Skeggjöld
and Týr are all in the Eddas. Tørberget and Våg,
of course, are in Norway, Ktipas and Tmolos
in Greece, but Vázquez is in Argentina, Vreden
in Germany, Von-Vincke-Straße in Münster,
Vdovino in Russia, Ytterbium in the periodic
table. Are Toussaint L'Ouverture, Wölfflin,
Wolfe, Miłosz and Wū Wǔ all in the library?
1510–1620, 11:00 pm, and the 1980s are over.

這兩頁節錄了一份字型測試文件，幫助我們檢查字型是否
有漏字、設計突兀的字符，以及字母間距微調表的缺陷。左
頁是原始的字型，右頁是修飾過的字型。

"Ask Jeff" or 'Ask Jeff'. Take the chef d'œuvre!
Two of [of] (of) 'of' "of" of? of! of*. *Two of
[of] (of) 'of' "of" of? of! of*.* Ydes, Yffignac,
Ygrande, Les Woëvres, the Fôret de Wœvres, the
Voire and Vauvise are in France, but Ypres is
in Belgium. Yves is in heaven; D'Amboise is in
jail. Lyford's in Texas & L'Anse-aux-Griffons in
Québec; the Łyna in Poland. Yriarte, Yciar and
Ysaÿe are at Yale. Kyoto and Ryotsu are both
in Japan, Kwikpak on the Yukon delta, Kvæven
in Norway, Kyulu in Kenya, not in Rwanda....
Walton's in West Virginia, but «Wren» is in
Oregon. Tlalpan is near Xochimilco in México.
The Zygos & Xylophagou are in Cyprus, Zwettl
in Austria, Fænø in Denmark, the Vøringsfossen
and Værøy in Norway. Tchula is in Mississippi,
the Tittabawassee in Michigan. Twodot is here
in Montana, Ywamun in Burma. Yggdrasil and
Ymir, Yngvi and Vóden, Vídrið and Skeggjöld
and Týr are all in the Eddas. Tørberget and Våg,
of course, are in Norway, Ktipas and Tmolos
in Greece, but Vázquez is in Argentina, Vreden
in Germany, Von-Vincke-Straße in Münster,
Vdovino in Russia, Ytterbium in the periodic
table. Are Toussaint L'Ouverture, Wölfflin,
Wolfe, Miłosz and Wū Wǔ all in the library?
1510–1620, 11:00 PM, and the 1980s are over.

這裡測試的字型是 Times New Roman PSMT 5.08 版（2011
年），這是 Windows 作業系統 2012 年版本的預設內文字
型，是 TrueType 核心的 OpenType 字型，並包含全歐拉丁
字母、希臘字母、越文字母、西里爾字母、希伯來字母與阿
拉伯文字母等字元集。本字型缺乏了完整的 OpenType 字
型會有的內文數字、連字與小型大寫，而且其 OpenType 功
能實際上僅限於阿拉伯字母部分。這個字型的字母微調做
得並不差——因為標準是如此地低。

10.5 命名慣例

在英美法系中，古早傳下來的設計與古早傳下來的文字一樣，屬於公有領域（public domain），新設計（在美國則是指該設計使用的軟體）則受到一定條款的版權保護，而字體的名稱則是有商標法規保護。事實上，字體名稱受到的保護往往更為完善，因為要證明商標權遭到侵犯，常常比證明版權遭到侵犯還容易。然而，字體排印師有時還是得在廠商為數位字型取的名字上動手腳。

內文字型通常是以家族形式發售，可能會有各種不同的粗細與版本選項。不過，大部分編輯與排版軟體的觀點較為狹窄固定，只承認羅馬正體、義大利斜體、粗體與粗體義大利斜體等核心家族成員。軟體中的快捷鍵，可以讓你在不同家族成員間快速切換，而切換指令也是一體適用。因此，軟體的指令並非「換到某某字型與某某字級」，而是「換到本字型的義大利斜體版本，不管是哪一個。」這樣的慣例，讓字型變換指令可以套用在所有文字上。只要一聲令下，就可以改掉整段文字的字體或字級，而羅馬正體、義大利斜體與粗體也不會跑掉。但是，如果字型的命名略有不一致，便不會這麼順利了——而字型廠商在替字型命名時，不一定會遵守這個慣例。如果希望字型可以這樣連動，就必須有完全一致的家族命名，字型的名稱也必須遵循作業系統與軟體的規定。

探索字型樣本集

字體是理想化的書寫形式；然而，字體的變化卻是無窮盡的，因爲「理想」也有無窮的詮釋方法。本章所討論的字體，涵蓋的歷史年代範圍極廣，包括文藝復興、巴洛克、新古典、浪漫主義、現代與後現代等時期；設計風格也十分多元，包括正式、隨性、流暢、鮮明、纖細、粗獷。不過本章的重點，還是在於我喜歡閱讀、一再重新品味的字體。在我看來，本章介紹的字體每一個都有其歷史與實務上的重要性，每一個都是箇中翹楚，但也有各自的局限。本章收錄的字體有些極爲知名，如 Baskerville 與 Palatino；有的則已被遺忘，卻值得重新認識，如 Bembo Condensed Italic 與 Romulus Sans；有的則剛推出不久，還沒來得及累積名聲。有些字體如 Photina 與 Vendôme 在歐洲已經廣爲人知，在北美卻相當少見；也有如 Deepdene 的字體，反而在北美擁有較高的知名度。

本書的許多讀者可以上字型公司的網站，瀏覽數位字型型錄。如今字體已經成爲以數位形式爲主的產品，實體印刷的字體樣本正在快速消失，但實體樣本仍然是極有價值的資源，因爲網際網路就如同地鐵，只是一條路徑，本身並非目的。字體設計的目的，仍是爲了印刷。我在本章收錄了印刷樣本，是希望能爲讀者擔任嚮導，指出字體世界的重要地標與隱藏角落，希望讓讀者在瀏覽無實體形式的數位型錄時，也能保持一點方向感。

本章收錄的字體，幾乎全部都有數位版本，但有些字體的數位形式仍缺乏內文數字等基本要素。近幾年來在字體排印師的大力呼籲下，許多這些缺陷終於獲得補齊。但仍有些數位字型公司發行的字體有收錄不完整、設計變形甚至盜版使用的問題。收錄在本章的字體，並不代表筆者推薦該字體市面上的所有版本（有些我想要收錄的字體需要很大幅度的修正，我會在介紹中指出其中一部分，但無法一一細數。）

購買字體的人要記得，這些產品都只是原版創作的複製品，而有經過授權的複製品比較好，理由有二。首先，如果設計師還在世的話，便代表已經取得設計師的同意來販售字型，而設計師也會獲得報酬。第二，代表買到的字型版本「應該」——可惜很少是「保證」——未經刪減或破壞。

Candido, leggiadretto, & caro guanto;
Che copria netto auorio, & fresche rose;
Chi vidi al mondo mai si dolci spoglie?
Cosi hauess'io del bel velo altretanto.
O inconstantia de l'humane cose.
Pur questo è furto; Et viè, ch'io me ne spoglie.

stro, & domino Iesu Christo. Gratias ago deo meo semper pro
uobis de gratia dei, quæ data est uobis per Christū Iesum, quod
in omnibus ditati estis per ipsum, in omni sermone, & omni co-
gnitione (quibus rebus testimonium Iesu Christi confirmatū fuit
in uobis) adeo, ut nō destituamini in ullo dono, expectātes reue

Nuda latus Marti, ac fulg
Thermodoontiaca munita

Le génie étonnant qui lui donna naissance.
Toi qui sus concevoir tant de plans à la fois,
A l'immortalité pourquoi perdre tes droits?

目前市面上買得到成千上萬的字型，其中有許多是早期活字字型的複製品。不過也有千千萬萬種優秀的字型，是有錢也買不到的，此處舉出四種為例。這些字型的原版活字都已經佚失，據我所知，至今也未曾出現夠精良的仿製品，不管是鉛字、照相或數位形式都沒有。這四種字型由上而下依序為：

1. Petrarca 義大利斜體：12 點的 Aldine 義大利斜體，由法蘭切斯科‧格里佛 1503 年為葛休姆‧索恩西諾（Gershom Soncino）所鑄造，再由索恩西諾在亞得里亞海岸上、佛羅倫斯以東的城市法諾（Fano），用這套字型印刷（注意 d 字母有兩種形體）。

2. Froben 義大利斜體：12 點的 Aldine 義大利斜體，是一位未具名的「巴塞爾大師」（可能是小彼得‧薛佛〔Peter Schoeffer the Younger〕）為約翰‧佛羅本鑄造。佛羅本在 1519 年開始使用本字型。

3. Colines St Augustine 義大利斜體（經放大）：13 點的義大利斜體，由巴黎的西蒙‧德科林斯設計鑄造。德科林斯 1528 年刻完這個字型時，已經完成數種羅馬正體字型，但這應該是他的第一個義大利斜體作品。

4. Firmin Didot 義大利斜體 1 號：12 點的新古典主義義大利斜體，由費曼‧狄多在 1783 年於父親在巴黎的工坊中刻製而成。

> 若希望詳細了解德科林斯，請見凱‧亞美特（Kay Amert）的《鐮刀與兔子》（*The Scythe and the Rabbit*，2012 年出版）。

11.1 字詞辨義

本章只有一個指導原則：

11.1.1 可能的話，盡量稱呼字體的本名

歷史最久的字體流傳到現在，通常已經沒有精確的名字，設計者身分也僅留下一點蛛絲馬跡。補足歷史紀錄、確立時間先後、讓立下功勞的人留下名字，都是探討字體排印歷史的基本功課。懂得欣賞古老字體的人，一定也喜歡談字體，談字體就需要名字。為字體取名純粹是為了方便，但也要出於誠摯的喜愛之意。

較新的字體或較老字體的複製品，也需要名字。這些字體是商業產品，因此一般是由販售的公司取名，不一定會參考設計師的意見。赫爾曼・察普夫在生涯早期設計過一款字體，命名爲 Medici，但與字型公司討論後，便決定不用這個名字。這個字體初上市時，取了一個新的名字：Palatino。

然而，故事到這裡並沒有結束。Palatino 以活字與 Linotype 機器字型形式發行後十年，成爲照相製版機製造商覦覬的對象。察普夫的設計——其實是兩種設計，活字與 Linotype 機器兩種字型的差異頗大——四處被抄襲，這些抄襲的產品在市面上的名稱包括 Pontiac、Patina、Paladium 與 Malibu，較近期出現的一個抄襲版本則稱爲 Book Antiqua。馬克斯・米丁格設計的 Helvetica，雖然設計不若 Palatino 卓越、原創性也沒那麼高，但也是受到廣大模仿抄襲的作品，至今仍然有 Vega、Swiss、Geneva 等抄襲品流傳。察普夫的 Optima 有稱作 Oracle 的抄襲版本；弗里德里克・波普爾的 Pontifex 也有稱作 Power 的抄襲版本，類似的例子還有很多。

這並不是新問題。尼可拉斯・詹森的羅馬正體與希臘文字體，在 1470 年代遭到許多其他印刷商的抄襲。格里佛、卡斯倫、巴斯卡維爾、波多尼等人的字體在當時也有許多仿製品，到了現代也仍然如此。但是這些藝術家如今都早已作古，作品也已經進入公有領域，所以仿作無需遮掩，也可以直接以本名稱之。

會有這樣的問題，一部分是因爲在大部分國家的法律中，字體設計本身缺乏有效的智慧財產權保護。字體排印作品究竟是在藝術上雷同，還是不當抄

Palatino 這個名字，與十六世紀的義大利書法家喬凡尼・巴提斯塔・帕拉提諾（Giovanni Battista Palatino）的姓相同，但這個字體並非根據帕拉提諾的書法作品設計。Palatino 字體與書法家帕拉提諾，都是以羅馬的帕拉提諾山丘（Mons Palatinus）來命名，此山丘上有一座重要阿波羅神殿，還有數座帝王宮殿。

襲，法院到現在還是無法辨別。不過，將字體名稱註冊為商標就容易多了。因此競爭者的抄襲作品可能會遭法院下令，必須取不同的名字。在文學領域中，法律的運作方式正好相反：著作權法律保護的是小說、詩歌或書本的內容，而非篇名。

這樣的法規，有時候也會造成其他麻煩。保羅‧雷納的 Futura 在 1927 年由法蘭克福的 Bauer 鑄字行發行，於商業與藝術都是成功之作，讓其他鑄字公司很快紛紛推出仿作。Lanston Monotype 公司的索爾‧赫斯（Sol Hess）將這個字體重新繪製，稱之為 Twentieth Century；ATF 公司也發行仿作，稱為 Spartan。但是 Bauer 所發行的 Futura 字體相較於雷納原本的設計，其實相當小家子氣。雷納設計了許多替代字元，但 Bauer 發行字體時，每個字母都只提供了最傳統的一個版本。1993 年，倫敦的 The Foundry 公司設計師大衛‧奎伊（David Quay）與芙烈達‧沙克（Freda Sack）將雷納的原始設計轉為數位形式，卻受限於業界慣例，無法取名為 Futura。他們的作品在設計上是最古早的 Futura 版本，在商業上卻是最晚推出的，只能以 Architype Renner的名字發行。這不是雷納本人的選擇，但大多數的字體排印師都能接受，因為這個命名並沒有惹人反感的文字遊戲，也留下了原本設計師的名字。

雷納的 Futura 為字母 g 與 a 所做的初步設計。

cordia uale

「羅馬正體」與「義大利斜體」這種類別區分並非固定不變。這是一個出現在義大利中部的一個 16 點襯線字型放大版，原字型是在 1466 至 1467 年刻製完成，可能是康拉德‧史懷恩罕姆（Konrad Sweynheym）的作品。史懷恩罕姆與

他的合夥人亞諾德‧帕納茲（Arnold Pannartz）在 1467 年至
1473 年於羅馬印製書籍，這是他們用的第二種字體。本字
體與古德倫‧察普夫─凡赫斯在五個世紀後設計的 Alcuin
字體一樣，無法歸類為羅馬正體或義大利斜體，因為這些字
體設計基礎是卡洛林書寫傳統，在時間上早於羅馬正體與
義大利斜體的區分。

本章的主體是一長串的字型名稱，再配上篇幅短小
的介紹。一個字型是爲何種媒介設計，是字型歷史
的一部分，所以在每一個條目最前面，會有一個字
代表該字型的設計媒介：

手：為手工排版設計的金屬字型
機：為機器排版設計的金屬字型
照：為照相排版設計的字型
數：數位形式設計的字型

11.2 襯線內文字體

20 點 abcëfghijõp 123 AQ *abcéfghijôp*

Albertina **照**：優雅低調的內文字體家族，涵蓋了
拉丁、希臘與西里爾文字，由荷蘭書法家克里斯‧
布蘭德（Chris Brand）於 1965 年設計。字體家族
的拉丁文字部分是由 Monotype 發行，但不是金屬
活字形式，而是該公司第一波爲照相排版所發行的
專有字體之一。後來隨著科技演變，Albertina 也
逐漸從舞台退下。Albertina 拉丁文字部分在 1996
年由 DTL（Dutch Type Library，荷蘭字體圖書館）
重新以數位形式發行，並完整納入內文數字與羅馬
正體、義大利斜體的小型大寫字母，希臘與西里爾
文字部分終於也在 2004 年獲得發行。本字體家族
形體沉靜靈活、寬度節省空間，並擁有人文主義書
體的軸心。義大利斜體則爽朗分明，點筆畫略呈橢

圓，斜率僅約 5 度，擁有相當完整的粗細度選擇
（請見第 376 與第 386 頁。）

AQ 123 ábçdèfghijklmñöpqrstûvwxyz
abcëfghijõp AQ 123 ABCËFGHIJÕP

15 點書籍字型版本

15 點普通字型版本

Alcuin **數**：強勁優雅的卡洛林字體，由古德倫・察
普夫一凡赫斯於 1991 年設計，URW 首度發行。
Alcuin 是真正的卡洛林字體，其設計所承襲的古早
手寫字體，比羅馬正體與義大利斜體的區別還要早
了 600 年出現。因此，本字體無法依這樣的二分法
歸類，而是同時蘊含了兩者的根源，是故 Alcuin 並
沒有、也不需要相對應的傾斜字體，而是有廣泛的
粗細選擇，也包含內文數字與小型大寫字母，足以
排出優秀的內文版面。如果編輯作法缺乏彈性、需
要羅馬正體與義大利斜體的區分時，就不該使用本
字體（請見第 161 與第 277 頁）。

轉換爲數位形式的 Palatino（每組字母配對的左圖）與 Aldus（右）字體。這兩種字體是近親，都是由赫爾曼‧察普夫在 1948 至 1953 年間設計。爲清楚呈現兩者比例的差異，部分字元用 72 點大小顯示。下半頁圖展示的完整基本字母，則以 18 點大小顯示（Palatino 在上行，Aldus 在下行）。

（請注意，這兩種字體在設計時都未曾考量放大到 72 點的效果。標題用大小的 Palatino 活字，設計還要更爲細緻；而 Aldus 是內文字體，並未設計標題用大小。此處將字體放大，只是爲了利於比較。）

aa bb cc éé ff gg ññ ôô tt CC HH

abcdefghijklmnopqrstuvwxyz
abcdefghijklmnopqrstuvwxyz
1234567890·ABCDÉFG
1234567890·ABCDÉFG
ABCDEFGHIJKLMNO
ABCDEFGHIJKLMNO
abcdefghijklmnopqrstuvwxyz
abcdefghijklmnopqrstuvwxyz

19 點　abcëfghijõp 123 AQ *abcéfghwxy*

Aldus 🔖：包含羅馬正體與義大利斜體，由赫爾曼‧察普夫於 1953 年設計，是爲了讓他設計的活字字體 Palatino 能在 Linotype 排字機上也有相對應的內文大小的字體。Aldus 比起 Palatino 更爲狹

窄、中線較低（x 高度較小），是雕琢俐落、形體緊緻的內文字體，以文藝復興的書寫傳統為基礎而設計。小型大寫與內文數字當然是必備的，但這個字體不需要連字。這是為 Linotype 排字機設計的字體中，最為成功的作品之一。

1950 年代，Linotype 德國分公司與法蘭克福的 Stempel 鑄字行有很密切的關係，而察普夫是 Stempel 當時的設計師。因此，該公司也將 Linotype 排字機的 Aldus 凹模翻鑄成活字凸模。事實上，直到今天，德國達母施達特工業博物館的鑄字部門，偶爾還是會用這套字模鑄出 Aldus 活字（有五種大小，從 6 到 12 狄多點都有）。Aldus 也有數位版本，與活字版本一樣，都保留了 Linotype 中羅馬正體與義大利斜體等寬的特色。同系列的大標題字體是 Palatino、Michelangelo 與 Sistina，需要的時候粗體 Palatino 也可以充當 Aldus 的粗體字型。（請見第 88、140、280、322 頁。）

abcëfghghijõp 123 AQ *abcéfghwxy* 19 點

Aldus Nova ⓓ：赫爾曼・察普夫在最知名的作品 Palatino 發行五十周年時，開始著手修訂整個字體家族，於是誕生了 Palatino Nova，並於 2005 年由 Linotype 以數位形式發行。Aldus 是家族的重要成員，自然包含在新版本中，但這個新版本與其說是經過修訂，不如說是重新設計。新字體命名為 Aldus Nova，其上升部縮短，下伸部拉長，許多字元也作出了其他更動。義大利斜體的字寬變小（不再受 Linotype 排字機的局限），中間線上襯線的基本形體也有所改變。事實上，Aldus Nova 的義大利斜體承襲自 Zapf Renaissance 義大利斜體的色彩可能還比較多，與 Aldus 的關係反而較薄弱。另外

Aldus Nova 也加入了義大利斜體小型大寫字母、以及一系列供選用的連字。乍看之下，Aldus Nova 也多出了相對應的粗體字，但粗體 Aldus Nova 其實就是粗體 Palatino Nova，只是字符較少，以符合 Aldus Nova 羅馬正體字符。Aldus Nova 與 Palatino Nova 可以共用一套粗體字，是因爲兩者的垂直比例已調整爲一致——儘管這樣的調整略爲委屈了 Aldus。本字體的字元集爲全歐拉丁字元集。（請見第 322 與第 345 頁。）

aa bb cc

éé ff *ff*

gg pp tt

CC HH

亞德里安・福魯提格設計的
Méridien（每組字母配對的
左圖）與 Apollo（右）字體
數位版本。前者在 1954 年
以活字形式發行，但只有羅
馬正體的字模銷售最爲廣
泛。Apollo 是爲了照相排版
設計，於 1962 年發行。本
頁以 72 點（Méridien）與 80
點（Apollo）大小展示部分
字母，完整字母則以 18 點大
小展示（Méridien 在上行，
Apollo 在下行）。

abcdefghijklmnopqrstuvwxyz
abcdefghijklmnopqrstuvwxyz
1 2 3 4 5 6 7 8 9 0 · A B C D É
1 2 3 4 5 6 7 8 9 0 · A B C D É
A B C D E F G H I J K L M N O
A B C D E F G H I J K L M N O
abcdefghijklmnopqrstuvwxyz
abcdefghijklmnopqrstuvwxyz

abcĕfghijõp 123 AQ *abcéfghijôp*　　21 點

Amethyst 數：加拿大印刷商與凸模雕刻師吉姆・
里莫（Jim Rimmer）於 1994 年在溫哥華設計出本
字體的大寫字母，當時命名爲 Maxwellian，後來在
1999 年設計小寫字母時，改名爲 Amethyst。他在

2002 年初次試印後，修改了書籍用字體的粗細，調深了約 2% 的灰度，此後才成爲實務上能夠使用的字體。Amethyst 的設計中顯露里莫對佛列德瑞克‧高迪的愛戴，在里莫的其他作品如 Albertan 與 Kaatskill 中，也可以看出這股情感。Kaatskill 其實是兩位設計師跨世代合作的成果，羅馬正體是由高迪設計，義大利斜體則是由里莫設計。Amethyst 與里莫的其他數位字型一樣，得益於理查‧凱格勒（Richard Kegler）的編輯修改。本字體現在由凱格勒在紐約州水牛城的 P-22 字型公司銷售。

<div style="text-align:right">20 點</div>

abcëfghijõp 123 AQ *abcéfghijôp*

Apollo 昭：亞德里安‧福魯提格在 1960 年接受委託，爲 Monophoto 照相製版機設計了本字體，於 1962 年完成製作。福魯提格利用這個機會，重新審視八年前初試啼聲的內文字體 Méridien 的設計。Apollo 不如 Méridien 銳利分明，但字眼較小、襯線較鈍、漸調性不過分圓滑，是內文排版較佳的選擇，另外也附帶了 Méridien 沒有的 f 連字、內文數字與小型大寫字母。

abcëfghijõp 123 AQ *abcéfghijôp* *áãâǻ*☺*ABČQXYŹ*✾*fggghk* abpcf abpcf abpcf abpcf abpcf

21 點普通字型版本與 26 點華飾義大利斜體版本──還有五種「視覺調整版本」，從圖片說明到標題用大小，各自爲不同文字的大小設計。

Arno 數：如果是可縮放的字體，在混用多種大小時，容易造成頁面的色調不均勻。羅伯特‧斯林姆巴赫的 Arno Pro 字體家族，不僅是爲了解決這個問題而特別設計，還能用來排出語言複雜、排版精密的文本，這種字體家族可說是鳳毛麟角。同時，本字體也是近幾十年來，設計最爲美麗高雅的新人文主義字體之一，因此特別適合用單一大小編排最

簡單、最純粹、最感人的文字。這個系列總共有 32 種字型，從六種說明文字字型（適合 8 點以下大小）到兩種細標題字型（適合 48 點以上大小），由小到大可分為六個階段。每一種字型都包含三套字母（全歐拉丁文字、西里爾文字、多音調希臘文字），並附帶豐富的裝飾文字、連字、華飾字與古早字符。2007 年由 Adobe 發行。（請見第 249 至 250 頁、285 頁、377 頁、386 頁。）

※ "The difficulty of designing a new type of any permanence is great, and [the feat] is rarely accomplished in any country. There has in recent years been an increase in the quality and quantity of typographical history and criticism. *But not until typography knows itself to be responsible to a rightly instructed public has type design of the present a permanent future.*"

— STANLEY MORISON, 1889–1967

On Type Designs Past and Present: A Brief Introduction
(London: Ernest Benn, 1962)

羅伯特·斯林姆巴赫的 Arno Pro 有六種視覺調整版本，本頁總共展示了五種，在排版複雜的文本時，可避免灰度不均勻的問題。文本採用了七種不同的字型大小。

※ ПОЭТ ЖЕ ЕСТЬ *комбинация*
"*A poet is* A COMBINATION OF AN INSTRUMENT
инструмента с человеком в одном лице,
AND A HUMAN BEING IN ONE PERSON, *with the*
с постепенным преобладанием
former coming slowly to predominate over the latter."
первого над вторым.

— *БРОДСКИЙ ИОСИФ*
(JOSEPH BRODSKY), 1940–1996

Поэт и проза (A Poet and Prose), 1979

abcëfghijõp 123 AQ *abcéfghijôp*

n

Arrus **數**：這個高雅優美的字體，是書法家理查・立普頓（Richard Lipton）在 1991 年為 Bitstream 公司設計的。羅馬正體字母的對稱凹刻足部襯線、不對稱凹刻頭部襯線是一大特色。粗細選擇完整，並附帶了內文數字與小型大寫字母。出自同設計師之手的 Cataneo 是同等優雅的公文草書義大利斜體（1994 年由 Bitstream 發行），十分適合與 Arrus 搭配使用。（請見第 293 頁）。

abcëfghijõp 1238 AQ *abcéfghijôp*

g

Baskerville **手**：這組羅馬正體與義大利斜體，是約翰・巴斯卡維爾在 1750 年代設計，最初版本是約翰・漢迪在巴斯卡維爾的親自監督下雕刻而成，是新古典主義與十八世紀理想主義字體的完美體現。本字體在法國共和時期與在美洲殖民地受歡迎的程度，遠超過其發源的十八世紀英格蘭。

以 Baskerville 之名銷售的數位字體，雖然大都算是忠於巴斯卡維爾的設計，對平版印刷來說卻太細。此處收錄的版本是根據最原本的字模所設計。小型大寫字母與內文數字對原始的設計精神與文字流暢性都十分重要。本章收錄的版本是 Monotype Baskerville 391。本字體還有至少兩個西里爾文字版本：一個是由 Monotype 製作，另外一個是 ITC 授權 ParaType 製作。（請見第 17 頁、78 頁、104 頁、114 頁、130 頁、171 頁、386 頁。）

abcëfghijõp 123 AQ *abcéfghijôp*

Bell 🖐：最初的 Bell 字型是理查‧奧斯汀於 1788 年在倫敦爲出版商約翰‧貝爾所刻的。本字體在倫敦與美國都大受好評，並在 1790 年代於波士頓與費城廣爲採用。至今，本字體仍然十分適合營造過往年代的設計感，可以作爲 Baskerville 的替代品。Monotype 在 1931 年刻了一套複製字型，後來也將這套字型數位化。Bell 的字軸變化比 Baskerville 多樣，但仍是英國新古典主義字體。本字體的襯線非常銳利，但整體精神較接近磚頭而非花崗岩，讓人聯想到的是林肯律師學院與哈佛校園，而不是聖保羅大教堂或賓州大道。Bell 數字的高度是字高的四分之三，介於齊線與不齊線數字間。（請見第 65 與第 171 頁。）

abcëfghijõp 123 AQ *abcéfghijôpy*

Bembo 🖐：Bembo 是 Monotype 公司在 1929 年，根據法蘭切斯科‧格理佛於 1495 年在威尼斯所刻出的一套羅馬正體字所設計的。Bembo 的命名由來是爲了紀念十六世紀威尼斯作家皮埃特羅‧本博（Pietro Bembo），因爲本博的小書《埃特納山》（*De Aetna*）是第一本使用格里佛的字型印刷的書，由艾爾德斯於 1496 年出版。格里佛在十五世紀的作品並沒有義大利斜體字，因此 Monotype 測試了與 Bembo 搭配的兩種字體，一種是 Fairbank 義大利斜體，另外一種就是上圖較爲柔和的 Bembo 義大利斜體。基本上，這個義大利斜體是 Blado（搭配 Poliphilus 的義大利斜體）的修改版，同時參考了喬凡尼‧塔格里恩提於 1520 年代在威尼斯所設計的一套字型。相較於 Centaur 與 Arrighi，Bembo 的羅馬正體與義大利斜體顯得較低調、與

請注意，Monotype 發行的數位 Bembo 字型，與同公司發行的鉛字 Bembo 字型的大小並不一致（數位版的字符較大）。

設計概念來源距離較遠。不過，本字體仍然是用途多元的恬靜字體，擁有真正的文藝復興式結構，即使經歷數位排版、平版印刷的變革，仍然保有一定的風采。內文數字與小型大寫字母是本字體的必須；粗體字則與其設計精神則關連不大。（請見第 71 頁、164 頁、165 頁、303 頁、328 頁。）

18 點　abcëfghijõpy! 3 AQ *abcéfghijôpy*

Berling 🖐：由瑞典字體排印師與書法家卡爾—艾立克・佛斯伯格設計，並由瑞典龍德市的 Berlingska Stilgjuteriet 字型公司在 1951 年發行，該公司的名稱也是命名自本字體。本字體是新人文主義設計，筆畫漸調性明顯。瑞典文字母的上升部與下伸部比英文字母更加常見，而 Berling 的下伸部異常短小，上升部則是正常高度，但經過特別設計，不論是否採用基本連字都可以。本字體的設計銳利清晰，極具北歐風格，羅馬正體的 f、j、y 與 ! 都有尖銳喙形筆畫。瑞典字體設計師厄楊・諾德林（Örjan Nordling）在 2004 年以數位形式製作了 Berling Nova，並附上了必要的內文數字。（請見第 114 頁）。

18 點 Berthold Bodoni　abcëfghijõp 123 AQ *abcéfghijôp*

18 點 Bauer
Bodoni 1 號　abcëfghijõp 123 AQ *abcéfghijôp*

Bodoni 🖐：來自義大利帕爾瑪的基安巴提斯塔・波多尼（Giambattista Bodoni），是字體排印領域中最接近拜倫與李斯特的人物，換句話說，他是典型的浪漫派。從大約 1765 年到 1813 年去世，他在這些年間刻出了數百套字型，形體相當多元，現今有超過 25,000 個由他所刻的凸模陳列在帕爾瑪

的波多尼博物館。以波多尼命名的復刻版字型，僅能反映出他豐富遺產的一小部分，許多甚至只稱得上是他設計理念的粗糙模仿。一般的波多尼復刻字型的特色包括陡峭的髮絲襯線、球狀筆畫尾端、垂直字軸、小型字腔開口、高對比、誇大的漸調筆畫。ITC 所發行的 Bodoni 字型是 1994 至 1995 年間在蘇姆納・史東（Sumner Stone）指導下完成數位化，可能是最適合內文排版的版本（這個系列其實有三套字型，一種為注解設計、一種為標題，一種為內文，但其實內文字型不是根據任何波多尼的作品設計的，而是在較大與較小字型的設計之間添加而成。）其他廣受歡迎的 Bodoni 字型包括 1924 年路易斯・霍爾（Louis Hoell）為法蘭克福 Bauer 鑄字行所刻的版本，以及 1930 年 Berthold 鑄字行製作的版本，兩者都有數位發行，也都有小型大寫與內文數字。（請見第 17 頁、50 頁、174 頁。）

abcëfghijõp 123 AQ *abcéfghijôp*

egr ꝺ wz ABC AQ *abcéfghijôp*

21 / 26 點普通字型版本
與義大利斜體字型版本

Brioso 動：羅伯特・斯林姆巴赫除了是字體設計大家之外，也是優秀的書法家。在他的內文字體作品中，Brioso 是書法氣息最濃厚的一個。本字體是 Adobe 公司在 2003 年發行，擁有全歐拉丁文字元集，並包含了極豐富的字符，有許多連字、裝飾文字、華飾字與變體字符。Brio 在義大利文中是活潑、富生命力的意思，本字體的羅馬正體或義大利斜體都可說是字如其名，同時形體的設計卻也十分規律，因此不僅適合標題文字，也適合使用於某些內文。本字體的字形與字元集怎樣都不嫌多，但粗

細變化卻略爲畫蛇添足。整個家族有 42 種字型，包括五種不同粗細的說明文字，適合極小的尺寸，一路到兩種海報字型，適合極大的首字與標題。說明文字字型除了細體字外，還有四種粗體字，可能容易遭到濫用，但這就如同菜單上的佳餚多到吃不完一樣，或許我不該因爲選擇太多而出言抱怨。本字體的核心字型都設計得極爲優秀，我也使用得十分愉快，其他字型就留給需要或想要的人吧。

20點 abcëfghijõp 123 AQ *abcéfghijôp*

Bulmer 🖐：來自伯明罕的威廉·馬丁，是巴斯卡維爾的首席助手羅伯特·馬丁的兄弟。他的雕刻技術可能是向巴斯卡維爾的凸模雕刻師約翰·漢迪學的，而字型設計更可能是由巴斯卡維爾親自教導的。威廉·馬丁在 1786 年移居倫敦，於 1790 年代初期開始雕刻自己的字型，形體與巴斯卡維爾的作品類似，但顯得嚴峻許多，襯線陡峭、筆畫粗細的對比大增，是英國浪漫主義字體排印的先聲。印刷商威廉·布爾默（William Bulmer）資助馬丁的字體設計工作，也大力推廣這些字體，但後來反而是布爾默的名氣比較大。1928 年，莫里斯·本頓爲 ATF 公司製作了該字體的複製品，Monotype 與 Intertype 後來也紛紛著手複製。現今本字體有好幾個數位版本，最完整的是 Monotype 在 1994 年發行的。本字體在字體排印界中最聞名的特色，就是筆畫左粗右細的義大利斜體小寫 o。（請見第 174 頁。）

17點 abcëfghijõp 123 AQ *abcéfghijôp*

Caecilia 🔢：本字體於 1991 年由 Linotype 初次發行，是彼得·馬提亞斯·諾茲埃（Peter Matthias

Noordzij）在荷蘭設計，以他的妻子西西莉（Cécile）命名。本字體是新人文主義板狀襯線字體，可能是該類型字體最早的例子，另外也有板狀襯線的真義大利斜體搭配。義大利斜體是根據文藝復興時期的慣例設計，斜率僅 5 度。本字體有多種粗細選擇，並附帶小型大寫字母與內文數字。有授權的版本是以 PMN Caecilia 名稱販售。（請見第 149 頁。）

abcëfghijõp 123 AQ *abcéfghijôp* 21 點

Californian ✋：本字體的原型是佛列德瑞克・高迪在 1938 年為加州大學專門設計鑄造的 University of California Old Style。Lanston Monotype 在 1956 年公開發行本字體，命名為 Californian。上圖展示的數位版本，是 P-22 的 Lanston 分公司所發行，承襲了 Lanston Monotype 的設計（以 2012 年販售的版本來看，P-22 發行的字型比 Lanston 最初發行的粗糙數位版本大有進步，但字母間距微調與適距仍需要大幅度修改。）我們可以將 Californian 與 ITC Berkeley 進行比較，後者是東尼・史坦（Tony Stan）於 1983 年初次製作，脫胎自同一套字型，但磨去了許多稜角。ITC Berkeley 則更為直接好用，需要的調整不多，但缺乏真正 Californian 的內涵與風味。

abcëfghijõp 123 AQ *abcéfghijôp* 18 點細體字型版本與
細義大利斜體字型版本

Carmina ⚓：古德倫・察普夫—凡赫斯設計了本字體，由 Bitstream 在 1987 年發行。Carmina 的設計承襲了察普夫—凡赫斯較早的作品 Diotima 與 Nofret，但是用途更廣、抒情意味更濃（字體命名就反映了此一特質：carmina 是歌謠、抒情詩的意

思）。本字體的粗細選擇相當完整，但就像許多早期數位字型一樣，採用的字元集殘缺不全，沒有收入內文數字。其實本字體的原始設計中有納入內文數字，但直到二十五年後的今天，還是沒有正式發行。

abcëfghijõp 123 AQ *abcéfghijôp*
ABC ✿❀❦❧❀❀❦❀✿ DEF

Cartier ⬛：加拿大字體排印師卡爾・戴爾（Carl Dair）於 1957 年在荷蘭開始設計本字體，直到他在 1967 年去世時，標題用的羅馬正體基本上已經完成，但義大利斜體仍是過度雕琢、形體過窄的初稿，不同粗細的字型與小型大寫字母也完全沒有設計。不過，本字體當時還是以照相打字字型形式倉促發行，以趕上 1967 年的加拿大百年國慶。於是，Cartier 羅馬正體即使有著諸多缺陷，在實務上仍成為了加拿大的國家代表字體，時常出現在郵票上與其他慶賀性質的設計中。本字體的設計理念是在羅馬正體中融入法國哥德的韻味，以宣示加拿大與美國的差異。字母的形體則是紮根於戴爾針對十五世紀巴黎與佛羅倫斯印刷的研究，尤其是烏里克・格陵（Ulrich Gering）與安東尼奧・米斯科米尼（Antonio Miscomini）的作品。

英國字體排印師羅伯特・諾頓（Robert Norton）在 1970 年代製作了一套 Cartier 羅馬正體，但磨掉了許多特色與稜角，又將字體命名為 Raleigh，以紀念英國殖民者雷利爵士（Sir Walter Raleigh），讓本字體的歷史脈絡更加混亂（不過，Raleigh 字體幾乎從來不會在書本中出現，因為諾頓並沒有設計相對應的義大利斜體。）1990 年代，另一位加拿大設

計師羅德・麥唐諾（Rod McDonald）出手救了這個設計，不但針對羅馬正體進行適當修正，讓字體可以用在內文排版，也完美演繹了戴爾對義大利斜體的設計初衷，還加入了本來缺少的小型大寫、半粗體與粗體，並且爲字體做了第一次的精細字母適距調整。他還爲字體增添了一套具有北方特色的花飾（楓葉、雲杉枝幹、鳶尾花等等），都是根據戴爾的初稿而設計。麥唐諾的作品命名爲 Cartier Book，於 1998 年開始流通，由 Agfa Monotype 在 2000 年發行。

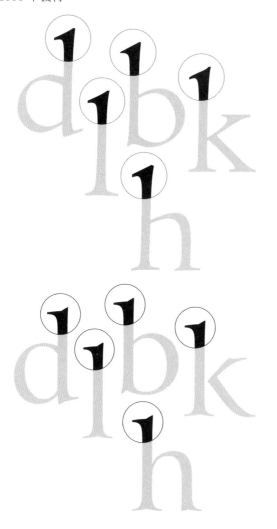

不同字母的襯線有著明顯差異的字體，還包括 Amethyst、Quadraat、Linotype Granjon，還有 Monotype 'Garamond'、Fournier、Poliphilus 與 Blado。

上半部的字符是 Monotype Centaur 字體，下半部則是 Bitstream Arrus 字體。Monotype Centaur 保持許多 Centaur 活字字體的特色；活字字體的每一個字母都是單獨繪製雕刻的，因此每一個字母的襯線與設計細節都不盡相同，沒有機械刻字的整齊重複感。Arrus 的襯線形體設計特出，但是每一個字母的襯線都是一致的，沒有任何改變，彷彿是用複製貼上，與每個字母獨一無二的 Centaur 有很大不同。以這個方面來說，Arrus 是典型的數位字體，Centaur 則承襲了早期匠人的作法。數位字母不一定要缺乏變化，但以目前業界使用的工具而言，重複性高的設計是最簡單的方式。徒手雕刻字體就像手寫字一樣，字母的設計不可能完全相同。當然，在內文字型的大小下，肉眼可能看不出這些細節，但是字體排印就如同木工或編織一樣，手工的細緻差異與機械的整齊畫一，還是會營造出完全不同的效果。

abcëfghijõp 123 AQ *abcéfghijôp*

abcëfghijõp 123 fo *fo* *abcéfghijôp*

Caslon ✋：從 1720 年到 1766 年去世的數十年間，威廉・卡斯倫設計與鑿刻的羅馬正體、義大利斜體與非拉丁文字體非常多，他的作品可說是英國巴洛克字體排印藝術的的完美體現，至今仍保存得十分完整。他公開發表的字體樣本很多，倫敦的聖布萊德印刷圖書館（St Bride Printing Library）即收藏了許多出自卡斯倫之手的凸模。無庸置疑，卡斯倫是英國史上第一位偉大的字型鑿刻師，在英文世界中，他的作品猶如菸斗與拖鞋、好開的老車、好坐的椅子一樣，有著半傳奇的地位，卻也挑不起多少激情。因此，許多投機的字體排印師會挪用卡斯倫的名字，營造出可靠的形象。現今許多以 Caslon 爲名的字體，都是東施效顰之作。卡羅・特汪布里在 1989 年設計的 Adobe Caslon，則稱得上是卡斯倫原作的數位後繼者，對卡斯倫的作品保持著尊敬與敏感之心，作工也相當優良，不但附帶了內文數字與小型大寫字母，還可選擇華飾花灑大寫、裝飾性符號與其他古早風的雜項字符。Adobe Caslon 現在是以 OpenType 形式發行，內含全歐語拉丁字符集，但沒有希臘或西里爾字母（遺憾的是，卡斯倫曾設計了十分俊秀的多音調符號希臘文字體，至今卻還是沒有人製作數位版本。）

若追求的是歷史眞實性，已故的賈斯汀・豪斯（Justin Howes）曾根據卡斯倫原始作品的印刷字體樣本，選出幾個字級大小，直接製作了數位版本。在這樣的靜態保存樣本中，卡斯倫時代的印刷技術那活潑、粗獷的質感，仍然可見一斑。豪斯的數位作品由 H.W. Caslon & Co. 發行，稱爲

Founder's Caslon。（請見第 16、71、90、151、168 頁。）

abcëfghijõp 123 AQ *abcéfghijôp* 22 點

Centaur 與 Arrighi ：Centaur 羅馬正體是布魯斯·羅傑斯於 1912 至 1914 年設計，以尼可拉斯·詹森於 1469 年在威尼斯所刻出的羅馬正體字爲基礎。該字體在 1928 年爲 Monotype 機器重製時，略爲經過了淨化修整。Arrighi 義大利斜體則是佛列德瑞克·瓦德在 1925 年設計，以書法家路多維科·德格里·阿里吉於 1520 年代所設計的公文草書字體爲依據。經過多次修改後，羅傑斯在 1929 年選擇 Arrighi 作爲與 Centaur 配對的義大利斜體，因此又再經歷了幾輪修改。兩種字體可以互相搭配使用，也可以單獨使用。

以凸版印刷呈現時，Centaur 與 Arrighi 字體擁有一股強大的力量，能重新起喚文藝復興時期威尼斯的字體排印精神，這是其他字體無法企及的。但在數位排版、平版印刷的扁平世界中，這股力量就消散了。Arrighi 字體的數位版本有諸多缺陷，更讓問題雪上加霜，破壞了兩個字體金屬活字版本完美結合的平衡美感。

威廉·莫里斯（William Morris）的 Golden Type（1890 年），以及由艾默里·華克（Emery Walker）設計、愛德華·普林斯（Edward Prince）雕刻的 Doves Roman，還有莫里斯·本頓的 Cloister Old Style（由 ATF 在 1913 至 1925 年發行）、喬治·瓊斯的 Venezia（1916 年由 Shanks 發行、1928 年由 Linotype 發行）、恩斯特·戴特爾（Ernst Detterer）的 Eusebius（由 Ludlow 在 1924 年發行）、羅納

德・亞恩霍姆的 Legacy（由 ITC 在 1992 年發行）與羅伯特・斯林姆巴赫的 Adobe Jenson（由 Adobe 在 1996 年發行）都是根據詹森的同一個威尼斯作品而設計，皆試圖捕捉一點原作的韻味。

19點 abcëfghijõp 123 AQ *abcéfghijôp*

Chaparral 🅳：加州山麓的長青橡樹，西班牙文稱作 chaparro。這種橡樹在土壤貧瘠、陽光普照的環境中能生長繁盛，因此這種生長環境又稱作 chaparral。卡蘿・特汪布里在 1997 年完成這個形體簡潔非凡、韻味安穩沉靜的字體後，即退休離開了在 Adobe 公司的設計師職位。大部分優秀的內文字體，其力量都來自於線條的漸調韻律，但 Chaparral 卻幾乎沒有筆畫粗細變化的漸調性，力量直接來自筆畫的軌跡：字碗稍微偏離正圓、字幹末端則有非常微小的收束。本字體有多種粗細可供選擇，字元集則是全歐語拉丁字母。

15點
Clarendon 細體 AQ ábcdèfghijklmñöpqrstûvwxyz

Clarendon 🤚：Clarendon 泛指一種維多利亞時期的字體類型，其中所有字體都是根據班傑明・福克斯於 1845 年在倫敦 Fann Street 鑄字行為羅伯特・畢斯里雕刻的一套字型而設計。這些字體反映了大英帝國粗勇、無趣、單純，卻無可阻擋的面向——欠缺修養，卻不脅迫威嚇，也沒有奸巧的心機；他們遇見危險時的反應是瞇起雙眼、堅不退讓，但從不怒視敵人。換句話說，這群字體的特色是粗大的筆畫、厚實的板狀襯線、豐滿的球狀筆畫末端、垂直字軸，字眼大、筆畫粗細對比低、字腔開口極小。原始的 Clarendon 並沒有義大利斜體，因為其設計理念已經沒有任何手寫或筆尖的蹤

跡（不過 Stephenson Blake 公司在 1953 年曾用金屬活字形式發行了傾斜化的畢思里原版 Clarendon 字體，當時稱爲 Consort。）

赫曼‧艾登本茲（Hermann Eidenbenz）在 1951 年爲瑞士明興施泰因（Münchenstein）的 Haas 鑄字公司設計了一個 Clarendon 版本，而 Haas 公司又在 1962 年推出了細體字版本，讓 Clarendon 字體改頭換面。其前現代的厚實感經過「瘦身」後，由後現代的單薄感取而代之。這種形式下的 Clarendon 字體，除去了維多利亞時期的陰鬱感，留下懷古風濃厚的骨架，能有不少用途。上圖的範例是 Haas 的 Clarendon 字體，相比之下，Monotype 的 Clarendon 則較爲缺乏氣勢。

莫里斯‧本頓的 Century Schoolbook 可說是 Clarendon 較低調的近親，該字體在 1924 年由 ATF 首次發行、1928 年由 Monotype 發行機器版本，現在也有細體與數位版本。（請見第 143、176 頁。）

abcëfghijõp 123 AQ *abcéfghijôp* 17 點

Comenius 照：十七世紀的捷克神學家康米紐斯（Jan Ámos Komenský，拉丁名爲 Comenius）致力在歐洲推動全民公共教育，並堅持學問無聖俗之分，這些主張讓他流芳百世。這個以他爲名的字體，是人文主義與理性主義形體的優美結合，頗能呼應康米紐斯的主張。本字體爲赫爾曼‧察普夫所設計，在 1980 年由 Berthold 首度發行。羅馬正體的字母各字軸不一、字碗不對稱，富有靜態的生命力；義大利斜體的字母則字軸一致，充滿活潑的律動感。本字體還有兩種粗體，兩者的對比皆在優

雅中不失戲劇性。察普夫也有設計內文數字，但迄今尚未發行。

21點 abcëfghijõp 123 AQ *abcéfghijôp*

Dante 🖐：喬凡尼・馬德史泰格設計的羅馬正體與義大利斜體字，並由查爾斯・馬林（Charles Malin）於 1954 年在巴黎的花園小屋中，手工刻出鋼製凸模。Monotype 在 1957 年為排印機需求做出了修改，並在 1990 年代初期又製作了數位版本。活字形式的 Dante 是二十世紀字型設計的偉大之作：羅馬正體的設計精良，帶有新人文主義的威嚴，搭配的義大利斜體則是活潑明快。

馬德史泰格對法蘭切斯科・格里佛的作品理解之透澈，現代設計師無人能出其右。Dante 的設計並沒有沿襲格里佛的任何作品，但仍是目前市場上最富有格里佛精神的一個字體。Dante 的義大利斜體若與字級較小的羅馬正體大寫字母混用，也是現代最接近真正 Aldine 義大利斜體的選擇。可惜，與金屬活字版相比，Monotype 發行的數位版本略嫌粗糙。（請見第 117、178 頁。）

ááá bbb
bbb QQQ
ccc yyy
222 kkk

古德倫・察普夫―凡赫斯設計的三種字體。每組字母中的前兩個是 Diotima 字體的原始版與修改版，此字體最初是 Stempel 在 1953 年以活字形式發行。每組的第三個字母則是 Nofret 字體，其設計與 Diotima 有共通之處，最初是 Berthold 在 1984 年以平版照相打字形式發行。Diotima 原始版在發行時僅有一種粗細，另外兩種字體則有多種粗細可供選擇，但本頁僅展示了正常的粗細。上方較大的字符是 68 點字，而三種字體的基本小寫字母則在下方以 16 點字呈現。

abcdefghijklmnopqrstuvwxyz
abcdefghijklmnopqrstuvwxyz
abcdefghijklmnopqrstuvwxyz
1234567890 · 1234567890 /
1234567890 / 1234567890
abcdefghijklmnopqrstuvwxyz
abcdefghijklmnopqrstuvwxyz
abcdefghijklmnopqrstuvwxyz

abcëfghijõp 123 AQ *abcéfghijôp* 21 點

Deepdene 🔠：佛列德瑞克・高迪設計的書籍用字體很多，本字體是最柔和、抒情意味最濃厚的。字腔開口比高迪的其他作品大、x 高不大，並採用靜謐的人文主義字軸。高迪是在 1927 年設計出本羅

g

馬正體，並以他在紐約馬爾伯羅（Marlborough）小鎮的住家命名（該建築又是以長島上的 Deepdene 路命名的）。義大利斜體的斜率僅有 3 度，於 1928 年完成後，由 Lanston Monotype 發行。本義大利斜體雖然相當細，卻仍能獨立擔任內文字體的角色。上圖展示的版本是由 P-22 的 Lanston 分公司發行，以根據 Lanston Monotype 的字模而設計。本字體也有華飾花灑字，但即使相當誘人，實際使用的價值並不高。

abcëfghijõp 123 AQ *abcéfghijôp*

abcëfghijõp 123 AQ *abcéfghijô*

Diotima 🖐：古德倫・察普夫─凡赫斯設計，由法蘭克福 Stempel 鑄字行在 1953 年鑄造發行，後來又由 Linotype 發行數位版本。本字體的命名由來，是為了紀念歷史有紀錄以來的第一位女性哲學家狄奧提瑪（Diotima of Mantinea），她針對「愛」提出的形而上理論，在柏拉圖的《會飲篇》中，透過她的學生蘇格拉底之口闡述。原始的 Diotima 字型家族只有一種粗細──羅馬正體字寬闊圓潤，義大利斜體則極為狹窄，另附帶了小型大寫字母。12 點的金屬活字 Diotima 的印刷效果非常好，但數位版本就過於纖細，在內文大小時並不適合平版印刷。為了解決這個問題，日本設計師小林章在 2008 年替 Linotype 修改了這個字體的設計，將義大利斜體加寬，並新增了三種粗細選擇，不過，修改後的版本卻安上了一個誤導人的名字：Diotima Classic。這個版本在正常的粗細與內文字級的情況下，印刷效果不錯，不須加壓印墨，可惜義大利斜體在經過加寬後，貴族韻味大為佚失。本字體可與出自同一位設計師之手的 Nofret 比較，不管是

修改前後的 Diotima，都很適合與 Norfret 搭配。
（請見第 299 頁。）

abcëfghijõp 123 AQ *abcéfghijôp*　18點

Documenta 🄳：法蘭克·布洛克蘭德在 1986 年
著手設計這個結實、開闊的字體，並在 1993 年終
於由他的公司 DTL 發行。本字體擁有多種粗細選
擇，皆有附帶小型大寫字母與內文數字。1997 年，
DTL 又推出相配的無襯線字體，同樣作工精良而
不做作。

abcëfghijõp 123 AQ *abcéfghijôp*　19點

Electra 🄼：二十世紀早期的書籍用字體中，有好
幾個是以新古典主義或浪漫主義形體爲基礎，再發
揮創意、進行變化。從現今的觀點來看，這些字體
可謂後現代設計的重要先驅。美國出現了三種爲
Linotype 排印機設計的書籍字體，美國出版業很快
便廣爲採用。其中一個是魯道夫·魯齊茲卡（Ru-
dolph Růžička）設計的 Fairfield，於 1940 年發行，
另外兩個則是 W.A. 德維金斯設計的 Electra（1935
年發行）與 Caledonia（1938 年發行）。金屬活字
形式的 Electra 是三者中最爲活潑的，但其數位形
式就難說了。Electra 初發行時沒有義大利斜體，只
有傾斜化的羅馬正體，但德維金斯在 1940 年又設
計了一套簡單、俐落的義大利斜體與之搭配，現今
通常也會使用。本字體設計之初，即有小型大寫字
母與內文數字。（請見第 151 頁。）

abcëfghijõp 123 AQ *abcéfghijôp*
(E*ſpaña Vieja*) ABC **abcéfgbijôp**

Espinosa Nova ⓘ：安東尼奧‧德‧艾斯賓諾薩
（Antonio de Espinosa）是十六世紀一位雕版師與
字型鑄造師，應該也是美洲第一位雕刻字型凸模的
人。艾斯賓諾薩在 1550 與 1560 年代的墨西哥城所
鑄造、使用的羅馬正體、義大利斜體與圓書體，目
前一般認爲全部是出於他的手作。墨西哥字體排
印師克里斯托巴爾‧艾尼斯托沙在 2010 年發行的
Espinosa Nova 數位字體家族，就是根據艾斯賓諾
薩的字型所設計。艾尼斯托沙的作品對於設計的
淵源極爲忠實，字體家族中不但有傳統義大利斜體
（含傾斜化大寫字母）與粗體，還附帶了一套文藝
復興風格的替代義大利斜體（大寫字母直立）以及
圓書體字──而艾斯賓諾薩的時代並沒有粗體字，
只有圓書體字。字型家族中還有幾套根據艾斯賓
諾薩的風格設計的首字。（請見第 141 頁。）

請見克里斯托巴爾‧艾尼斯
托沙的《艾斯賓諾薩：新西
班牙字體的再發現》（*Espi-
nosa: Rescate de una tipografía
novohispana*），（2005 年出
版）。

18點　abcëfghijõp 123 AQ *abcéfghijôp*

Esprit ⓘ：尤維卡‧維約維克在貝爾格勒設計，
並於 1985 年由紐約的 ITC 發行。襯線尖銳的羅馬
正體與義大利斜體，字軸多變，x 高大，字腔開口
小。從小寫字母的筆畫與字碗，可看出許多斜線與
不對稱的曲線，讓已經相當熱鬧的新巴洛克結構，
又增添一股活力。本字體設計之初，即附帶小型
大寫字母與內文數字──但義大利斜體的內文數
字雖然早已設計完成，卻仍然沒有發行。（請見第
151、179 頁。）

AHQ 123 ábçdèfghijklmñöpqrstûvwxyz

AHQ 123 abcdefghijklmnopqrstuvwxyz

Fairbank ：英國書法家艾佛列・費爾班克（Alfred Fairbank）在 1928 年完成本字體的設計，並交由 Monotype 發行時，該公司認為本字體能與他們新推出的 Bembo 羅馬正體搭配。費爾班克設計的字體相當窄，斜率僅有 4 度，但富有張力，即使經過繪圖師磨掉了一些特色，但在字體排印顧問史丹利・摩里森的眼中，其性格還是太過強勢，壓過了端莊靜謐的 Bembo 羅馬正體。於是，Monotype 新刻了一套較溫和的義大利斜體並取而代之，也就是現在的 Bembo 義大利斜體。費爾班克的作品現在仍是孑然一身，沒有相配的羅馬正體，而且即使原設計師出言反對，還是被安上了 Bembo Condensed Italic 這個名字。

事實上，本字體正適合作為一匹孤狼。本字體的祖先包括格里佛、巴塞爾大師、阿里吉等設計的人文主義義大利斜體，當初這些字體都是獨自用在長篇文字的排版中，而不是屈就於輔助羅馬正體的角色。費爾班克設計的義大利斜體，同樣能獨當一面。

當 Agfa Monotype 公司的羅賓・尼可拉斯（Robin Nicholas）與卡爾・寇斯格羅夫（Carl Cossgrove）在 2003 年終於開始數位化本字體時，便回歸費爾班克的圖稿，恢復了原設計中大寫字母直立、小寫字母延伸部拉長等特色。但數位版本的字體太細，無法用在內文排版中，因此又加入了好幾個多餘的華飾花灑字，還多出了完全天外飛來一筆的一套齊線數字。這種設計不管從公文草書傳統或費爾班

克本人的美學來看，都毫無根據。Fairbank 字體非常有用，但如果要有堪用的數位版本，一定得恢復費爾班克設計的內文數字，並將字形加粗。

19點細體 abcëfghijõp 123 AQ *abcéfghijôp*

Fairfield ⬛：魯道夫・魯齊茲卡爲 Linotype 排印機設計了本字體，與同業好友 W.A. 德維金斯設計的 Electra 一樣，都具有理性主義字軸。Fairfield 在 1940 年發行後，跟 Electra 一樣，成爲隨後四十年美國出版業的標準內文字體之一。艾力克斯・卡遜（Alex Kaczun）在 1991 年將此字體家族數位化，加入了間距微調的字母，取代原本爲配合 Linotype 機器而設計的極爲狹窄的義大利斜體 *f* 與 *j*，另外也將義大利斜體字母整體變窄。他還提高了字體的對比（讓原本前現代的設計風格傾向於後現代）、增加了字體的粗細選擇，也加入了魯齊茲卡設計的替代義大利斜體，不過卻冠上了「圖說字體」的奇怪名號。

18 點
Figural 數位字體

21 點
Figural
活字字體縮小版
abcëfghijõp 123 AQ *abcéfghijôp*
abcefghijop 123 AQ *abcefghijop*

Figural ✋：眞正的 Figural 是歐德立克・曼哈特於 1940 年在捷克斯洛伐克設計的，並在 1949 年才由布拉格的 Grafotechna 鑄字公司刻模鑄造。麥可・吉爾斯（Michael Gills）製作了本字體的數位版本，並由 Letraset 在 1992 年發行。這個數位版本的風采不若原設計，但除了少數幸運的凸版印刷公司外，現代一般人想用 Figural，便只能選擇數位版本。

曼哈特是字體設計領域的表現主義大師，而 Figural 是他最優秀的作品之一，不管是羅馬正體或義大利斜體，都在粗獷中不失優雅，並刻意保留書寫字體中富表現力的不規則形體。出自同設計師之手的 Manuscript（第 320 頁）性質類似，但較爲粗糙，而 Monument（第 393 頁）則是相當匹配的標題字體。Figural 的數位版本缺乏原版的氣勢，但字級不大時，仍是不錯的內文字體。不過，Figural 與所有曼哈特的作品一樣，都有待更忠於原味的數位復刻版。（請見第 146 頁）。

abcëfghijõp 123 AQ *abcéfghijôp*
CFGIT·*CFGIƷOQT*

18 / 24 點

Fleischmann ✍：數位字體家族，依據約翰・麥可・弗雷許曼於 1738 至 1739 年在阿姆斯特丹所刻的羅馬正體與義大利斜體字形而設計。弗雷許曼是技術精良又多產的凸模雕刻師兼鑄字師，和波多尼一樣，作品相當多元。1730 年代末期，他與競爭對手賈克—法蘭索瓦・羅沙特（Jacques-François Rosart）都刻出了眞正的洛可可字體。這些字體的基本架構是巴洛克風格，但從羅馬正體與義大利斜體的 o、g 與圓形大寫字母中，都可以看出誇大的對比。大寫字母的襯線則浮誇、陡峭。厄哈特・凱撒的 Fleischmann 數位版是由 DTL 在 1995 年發行，較金屬活字版稍微收斂，並附帶了內文數字、小型大寫字母以及多種裝飾性連字可供選擇。（請見第 171 頁。）

abcëfghijõp 123 AQ *abcéfghijôp*

21 點

Fournier ✍：皮耶—賽門・傅尼葉的字體，與巴斯卡維爾的作品及理查・奧斯汀的 Bell 字體都來自

同一個歷史時期、受到同樣的理性主義精神影響，但這些字體並不相像。傅尼葉作品的法式氣息，與 Bell 和 Baskerville 的英式氣息一樣濃厚，更隱隱透露出傅尼葉本人的性格。

傅尼葉對於裝飾性設計的運用，也十分聞名。他與莫札特一樣，穿梭在純粹、意外剛強的新古典主義與輕盈的洛可可風之間。比起巴斯克維爾的作品，他的字母字軸較多變，羅馬正體稍窄，義大利斜體則較尖銳。在人生晚期，他刻出了史上幾個最早的窄化羅馬正體。他也如同音樂家海頓一樣，雖是開拓新古典主義形式的先驅，卻也樂於探索他所敬佩、承襲的巴洛克形體。

x*xoo*

b*bp*p

不過，在一個重要的方面，傅尼葉背離了巴洛克時期作法。他刀下的羅馬正體與義大利斜體是相互獨立、地位平等的字型，x 高有刻意的不同。1925年，Monotype 根據他的作品刻出了兩個字體系列，分別以 Monotype Fournier 與 Monotype Barbou 爲名，發行了金屬活字。目前數位化的只有前者，但兩者都保存了傅尼葉設計中羅馬正體與義大利斜體的比例差異。現代的編輯慣例仍然跳不出巴洛克時期的窠臼，時常要求羅馬正體與義大利斜體在同一行出現。但我認爲，要使用 Fournier，就該照傅尼葉的方法來，否則不如重新設計。（請見172 頁。）

19點 abcëfghijõp 123 AQ *abcéfghijôp*

Galliard 略：Galliard 曾經是一種字級大小的名稱，相當於現在的 9 點，另外也是一種舞步與舞曲的名稱。現在稱作 Galliard 的字體家族，是由馬修‧卡特所設計，最初由 Mergenthaler 在 1978 年發行，

後來授權給 ITC。本家族包括羅馬正體與義大利斜體，清爽、正式卻不失活力，是依據十六世紀法國凸模雕刻師羅伯特·格蘭尚的作品而設計。格蘭尚的作品不管是活字本身或印刷品，都有不少流傳至今，足以證明他是史上最偉大的凸模雕刻師之一。Galliard 字體是卡特對格蘭尚其人其作的致敬，也是字體設計中重現矯飾主義的最佳例子。

若要營造過往的時代感，Galliard 也有附帶額外的矯飾主義連字與華飾花灑大寫字母。本字體有多個數位版本，其中最為優秀的是卡特親自製作的版本——毫不令人意外——是由 Carter & Cone 在 1992 年發行。若需搭配標題字體，想當然耳的選擇是卡特的 Mantinia（第 392 頁），同樣也是向一位富有智慧、思緒精細、技術精湛的藝術家致敬。（請見第 117、167 頁。）

Garamond (1) ✋：克勞德·加拉蒙德在 1561 年去世前，是十六世紀上半葉活躍在巴黎的幾位偉大字體設計師之一。他的老師安東·奧吉羅（Antoine Augereau）以及極有才華的同時代人物如西蒙·德科林斯，甚至傑出的資助人羅伯特·艾斯提恩（Robert Estienne）等人的名字如今只有學者記得，而加拉蒙德雖然仍廣為人知，卻也為名氣所困。許多博物館仍藏有加拉蒙德刻的字模，他的風格也不難認出，然而現在卻有不少字體被認為是出自加拉蒙德之手，但實際上絕對不可能出於他的設計，也不是他會喜愛的作品。

加拉蒙德手下的羅馬正體，形體承襲了文藝復興盛期的莊嚴風格，採用人文主義字軸、中度對比以及較長的延伸部。他也刻出了好幾個優美的義大利斜體，是最先使用傾斜大型字母的設計師之一。不

上方的字母是威廉·羅斯·米爾斯（William Ross Mills）的作品 1530 Garamond，這套大標題字體可說是最接近加拉蒙德作品的一套數位字體，由溫哥華的 Tiro Typeworks 在 1994 年發行，但後來遭到下市。

過，將羅馬正體與義大利斜體配對使用，在當時還是嶄新的觀念，而加拉蒙德對此似乎是興趣缺缺。他的羅馬正體在復刻發行時，通常會與後進的設計師羅伯特・格蘭尚創作的義大利斜體搭配。以下舉出的四套字體，有的純粹是加拉蒙德作品復刻，有的則是與格蘭尚作品配對，但都值得細細品味：

1. Stempel Garamond：由 Stempel 鑄字行在 1924 年發行，後來則由 Linotype 發行數位版。

2. Granjon：喬治・威廉・瓊斯（George William Jones）繪製，由 Linotype 在 1928 年發行，現在亦收錄在 Linotype 的數位字體庫中。

3. Adobe Garamond：羅伯特・斯林姆巴赫繪製，由 Adobe 在 1989 年以數位形式發行，於 2000 年又以全歐拉丁文 OpenType 形式重新發行。

4. Garamond Premier：斯林姆巴赫針對 Adobe Garamond 進行重新修改的作品，由 Adobe 在 2005 年發行（本字體家族也有希臘與西里爾字母，但只有羅馬正體跟加拉蒙德的作品有直接關係。）

18 點 Stempel Garamond　abcëfghijõp 123 AQ *abcéfghijôp*

18 點 Linotype Granjon　abcëfghijõp 123 AQ *abcéfghijôp*

18 點 Adobe Garamond　abcëfghijõp 123 AQ *abcéfghijôp*

以上四種字體中，只有 Stempel Garamond 的羅馬正體與義大利斜體，是根據真正的加拉蒙德作品設計的（本義大利斜體的設計依據是 Garamond 的 gros romain 義大利斜體，請見第 124 頁。）然而，Stempel 字體的節奏與比例都與加拉蒙德的作品有很大的差別，而 f 字母的設計有些變形。

還有另外一系列完全不同的設計，同樣是以 Gar-amond 為名，卻是以尚・沙農的作品作為設計依據，會在接下來的條目中討論。（請見第 83、136、164、311 至 312 頁）。

Garamond (2) ✋：1580 年出生的尚・沙農，是歐洲巴洛克時期的偉大字體排印藝術家中，出生最早的。他也是法國新教徒，在當時的天主教政權下經營非法印刷事業。1641 年，他在不明的情況下，賣了幾套字模給法國的皇家印刷廠（Imprimerie Royale）。這些字模在倉庫中躺了兩個世紀後，終於派上用場，但鑄出的字體卻被誤認為是克勞德・加拉蒙德的作品。留存下來的字模，如今保存在巴黎附近的國家印刷廠書籍藝術工坊（Atelier du Livre d'Art）。

沙農的作品風格優雅、繽紛無拘：各個字母的字軸與斜率差異極大、襯線尖銳、形體不對稱，相當優美，但與加拉蒙德的風格有巨大的差異。最優秀的沙農字體復刻版包括：

1. ATF 'Garamond'：M.F.本頓繪製，於 1918 至 1920 年發行。
2. Lanston 'Garamont'：佛列德瑞克・高迪繪製，於 1921 年發行。
3. Monotype 'Garamond'：1922 年發行。
4. Simoncini 'Garamond'：法蘭切斯科・西蒙其尼（Francesco Simoncini）繪製，由波隆那的 Simoncini 字型公司在 1958 年以金屬活字形式發行。
5. 法蘭提雪克・許托姆的 Jannon，是布拉格 Storm 字型公司在 1997 年開始發行的數位字體家族。

沙農作品的復刻以 Monotype 最爲完整，提供了兩種不同的義大利斜體設計，並發行金屬與數位版本。Monotype 156 字體中，大寫字母的斜率個個不同、多采多姿，較接近沙農原本的設計。Monotype 176 則是企業修改的結果，意圖收服這位意志不屈的法國設計師，或至少馴化他的義大利斜體大寫字母。但是「不規則性」正是巴洛克時期的核心，也是沙農設計的核心。或許也是因爲對不規則性的堅持，讓沙農拒絕改信當時的國家宗教。我個人偏好 Monotype 156 義大利斜體（數位版本稱爲「替代字體」），就是出於這個原因。

18 點 Monotype 'Garamond'

18 點 Simoncini 'Garamond'

原廠發行的 Simoncini 'Garamond' 數位版本，缺乏了必要的內文數字與小型大寫字母，而金屬活字版則有包含在內（一併展示在此處的圖例中。）

abcëfghijõp 123 AQ *abcéfghijôp*
abcëfghijõp 123 AQ *abcéfghijôp*

沙農的字體還有一個版本，是以 Garamond 3 的名字發行。這是以 ATF 在 1918 年發行的 ATF 'Garamond' 字體爲原型，先是在 1936 年爲 Linotype 排印機修改，後來又爲數位排版而重修。這個字體在內文編排時還算堪用，但缺乏 Monotype 'Garamond' 字體那不修邊幅的優雅，也沒有 Simoncini 版本那種經過細心整理、抬頭挺胸的優雅。

ITC 'Garamond' 是東尼・史坦在 1970 年代所設計，同樣跟加拉蒙德的作品毫無干係，而是將沙農的字體嚴重扭曲而做成，與巴洛克或文藝復興的精神都相距十萬八千里。（請見 136、168、311、314 頁。）

aa dd éé
ff ôô *õõ*
rr *kk* *xx*
AA HH

abcdefghijklmnopqrstuvwxyz
abcdefghijklmnopqrstuvwxyz
1234567890·ABCDÉFG
1234567890·ABCDÉFG
ABCDEFGHIJKLMT
ABCDEFGHIJKLMNT
abcdefghijklmnopqrstuvwxyz
abcdefghijklmnopqrstuvwxyz

Stempel Gara-
mond 羅馬正體
字（字母配對中
的左圖）的確是
根據克勞德·
加拉蒙德的作品
而設計（不過為
了避免連字，
羅馬正體與義
大利斜體都扭
曲了 f 字母的形
體）；Monotype
'Garamond'（右）
則是根據尚·沙
農的作品設計。
兩種設計都十分
優秀，但創作時
代不同，精神也
不同，更來自不
同人之手，值得
取不同的名字。
左右對照的大
字，Stempel 是
70 點、Mono-
type 是 78 點；上
下對照的小字，
兩者都是 18 點。

Garamond Premier（Adobe 在 2005 年發行）是羅伯特·斯林姆巴赫將自己較早的作品 Adobe Garmond（1989 年、2001 年）修改而成。最大的差異在於字元集更完整（新字體附帶了西里爾與希臘字母），但其實整個拉丁字符集也有經過重新繪製。新字體的數字變窄、左右留白變寬。本頁展示了部分的字母，字級有 18 點、36 點與 120 點。灰色大字是 Adobe Garamond，外框字則是 Garamond Premier。不管字級多大，從義大利斜體 A、Q、W 便能輕易辨別兩種字體。

* = Adobe Garamond

† = Garamond Premier

abcëfghijõp 123 AQ *abcéfghijôp*

Haarlemmer 🅜：楊‧凡克林普恩在 1938 年受私下委託，爲 Monotype 設計本字體，到了 1996 年才由 DTL 以數位形式首次發行。羅馬正體是以 Romulus 爲設計依據，但義大利斜體是 1938 年的新作品。1940 年代，凡克林普恩又針對 Haarlemmer 進行修改，成爲 Spectrum 字體。法蘭克‧布洛克蘭德製作本字體的數位版時，還設計了一套無襯線字體與之搭配，主要是以凡克林普恩的 Romulus Sans 爲設計依據。此無襯線字體在 1998 年發行，稱爲 Haarlemmer Sans。（請見第 350 頁。）

abcëfghijõp 123 AQ *abcéfghijôp*

Hollander 🅓：字體排印世界中最有用的，莫過於樸實、平易近人、不做作的字型，Hollander 就是這樣的一種字體家族，是由傑拉德‧烏恩格在 1983 年設計，但到了 1986 年才發行。出自同設計師之手的 Swift（1985 年）與 Oranda（1992 年）也是風格相近的字體。Hollander 的形體比 Swift 厚重，但襯線也較尖銳，因此更容易受不利的商業印刷條件（如解析度低、壓印粗糙、紙質不佳）影響。

abcëfghijõp 123 AQ *abcéfghijôp*
ʔà̧č̊ě̊ə̣iǰk̊l̊l̷̊ẋ̊m̊ Λ́ṅ̊ŋ̊ȯ̊õ̧q̊r̃à̀ý̌ʒ
ʔÀ̧Č̊Ě̊ƷIJ̌K̊L̊Ł̊Ẋ̊M̊ ΛŃŊ̊Ȯ̊ÕQ̊R̃À̀Ý̌Ʒ
∇ᐱᐧᑎᑯᒋᒥᒋᑲᒐᐸᐅ·◁ᖴᑦᓕᖚᓴᑕ

Huronia 🅓：骨感卻不失柔和的字體，由威廉‧羅斯‧米爾斯在 2005 年開始設計，五年後由 Tiro

a Typeworks 發行。從某方面來說，這個字體的設計可說是仍在進行中。這是不錯的內文字體，很合適許多一般用途。本字體也是目前針對美洲文字支援最完整的字體，包含南、北美洲所有原住民族語言所需的字符。本字體的字元集包括泛加拿大音節字母（克里、伊努克提圖特、達克爾、契帕瓦、黑足等族語）、切羅基音節字母，以及泛阿薩巴斯卡、易洛魁、蘇族與賽利夏等根據拉丁字母設計的文字，還有 IPA 與美國字典音標，以及全歐語言拉丁字母與多音調符號希臘字母。拉丁與希臘字符也附帶了小型大寫字母。

20 點 Jannon Antiqua abcëfghijõp 123 AQ *abcéfghijôp*

a Jannon 數：以尚・沙農的作品爲設計依據的字體，在市場上大都以「Garamond」之名發售——這其實是因爲巴黎國家印刷廠在 1845 年時不察錯認，卻被以訛傳訛到現在。法蘭提雪克・許托姆爲布拉格 Storm 鑄字公司製作的 Jannon 字體家族，在積非成是的傳統中，是少數的清流。多年下來，許托姆又發行了各種粗細、x 高不同的 Jannon 版本，有些版本還附帶了希臘與西里爾字母。2011 年又新增了同系列的無襯線字體，稱爲 Jannon Sans。（請見第 310 頁。）

Janson 手：請見第 318 頁的 Kis 字體。

23 點 Adobe Jenson 「副標題字體」 abcëfghijõp 123 AQ *abcéfghijôp*

Jenson 手：許多不同種類的字體，都可說是受到尼可拉斯・詹森 1469 年在威尼斯刻出的羅馬正體字的啟發。這些後代字體有些堪稱傑作，有些則是拙劣的模仿。若要說布魯斯・羅傑斯的 Centaur

是詹森羅馬字體最知名的再製版，確實當之無愧，不過，Centaur 活字版是對詹森作品立體活現的致敬，而 Monotype 發行的數位版卻只是平面幽靈。由羅伯特·斯林姆巴赫設計的 Adobe Jenson 在 1995 年發行，不只跟上了羅傑斯的致敬腳步，也受到佛列德瑞克·瓦德的影響。本字體的義大利斜體與瓦德的 Arrighi 義大利斜體，都是根據同一套字體而設計的——本來是獨立的設計，後來經修改後才與 Centaur 配成一對。如果只比較數位字型，我認為 Adobe Jenson 的羅馬正體與義大利斜體間的平衡拿捏較佳，也較能容忍平版印刷的單薄缺陷。但是用膠質素材、凸版印刷機印出來的 Adobe Jenson，與 Monotype Centaur 相比，感受就完全不一樣了（本字體還可以與 M.F. 本頓的 Cloister 活字進行比較。事實上，以某些有趣的面向而言，Adobe Jenson 更為接近 Cloister，而不是 Centaur。）Adobe Jenson 最近發行的 OpenType 版本，附帶了全歐語文的拉丁字元集，並且提供了完整的粗細與大小選擇。可惜的是，詹森的希臘文字體至今還是沒有數位復刻版。（請見第 20、149、243 頁。）

abcëfghijõp 123 AQ *abcéfghijôp* 21 點

Joanna ✋：英國藝術家艾利克·吉爾設計，由倫敦 Caslon 鑄字行在 1930 年刻成，而 Monotype 版本則在 1937 年出品。本字體的設計粗樸，襯線扁平、對比極低，但字軸有很大的變化。本字體的義大利斜體的斜率只有 3 度，且大部分小寫字母都是羅馬正體形體，僅有六個例外（a、b、e、g、p、q）。不過義大利斜體寬度極窄，足以避免與羅馬正體混淆。使用本字體時，內文數字是必須。若需要無襯

線字體搭配，Gill Sans 是明顯的選擇，效果也非常好。

17點 abcëfghijõp 123 AQ *abcéfghijôp*

Journal 🖥：設計粗獷、可讀性卻極高的字體，由蘇珊娜・里茲科設計，1990 年由 Emigre 發行。本字體設計之初，即有內文數字與小型大寫字母。另外本字體有一加寬版本，稱為 Journal Ultra，也有各種粗細選擇。（請見第 178 頁。）

18點 abcëfghijõp! 123 ABC AQ *abcéfghijôp**

Juliana 🖋：本字體的設計俐落、形體較窄，是由荷蘭字體排印師森姆・哈爾茲（Sem Hartz）在 1958 年為英國 Linotype 公司所設計。哈爾茲最知名的是對紀律與效率的堅持、對正式服裝的喜愛，以及浪蕩不羈的談吐用詞。單以文字編排來說，Juliana 可說是 Linotype 機器最有效率的內文字體，其設計也散發著渾然天成的莊重氣息。從驚嘆號與星號的設計，則是能看出哈爾茲的言談風格。哈爾茲是先設計了義大利斜體，再設計出羅馬正體，避免了 Linotype 機器中兩者必須同寬、導致義大利斜體形體常遭到扭曲的問題。本字體的數位版本是由大衛・李羅（David Berlow）為波士頓的 Font Bureau 公司所設計，於 2007 年發行。

21點 abcëfghijõp 123 AQ *abcèfghijôp*

Kennerley 🖐：這是佛列德瑞克・高迪第一個成功的字體，於 1911 年設計（當時高迪已經 46 歲，但字體設計師的生涯才剛開始。）根據設計師本人的說法，他是希望設計出一套帶有 Caslon 氣息的新

字體——的確，Kennerley 承襲了 Caslon 不做作的親切自在，不過就其深層架構與結構細節來說，Kennerley 卻是回歸了文藝復興時期的形式。本字體的羅馬正體完成後七年，義大利斜體才誕生，但高迪已經確立了自己的風格，因此兩者十分相配。Lanston 發行的數位版本中，也附帶了原設計所需的內文數字與小型大寫字母。

（某些字體型錄會將本字體的名稱拼為 Kennerly，但本字體是受發行人米契爾・肯納里〔Mitchell Kennerley〕的委託所設計，也是為了紀念他而命名。）

（請見第 263 頁。）

abcëfghijõp 123 AQ *CG abcéfghijlôp* 20 點

Kinesis 🅓：馬克・詹姆拉（Mark Jamra）設計，Adobe 在 1997 年發行。Kinesis 打破了許多字體設計的成規，但效果極佳。本字體的字母下端部有非常明顯的雙邊傾斜襯線，上端部卻完全沒有襯線，只有筆畫在收尾時不對稱地散開，羅馬正體略呈杯狀，義大利斜體則有斜尖。I 與 j 的點末端收窄，f 與 t 的橫槓及所有單邊襯線也都是如此（羅馬正體小寫 z 是唯一例外），但所有雙邊襯線都呈鈍狀、筆畫粗細一致。義大利斜體字母有些是傾斜化的羅馬正體（如 *i*、*l*），另外矯飾主義書法常見的草書三角形字碗也是一大特色。本字體家族的 OpenType 版本在 2002 年發行，附帶內文數字、小型大寫字母，並提供許多粗細選項，但沒有東歐語言字元。

abcëfghijõp 123 AQ *abcéfghijnôp*

Kis 手：來自匈牙利的米克羅斯‧基斯在荷蘭與自己祖國，都是字體排印領域的重要人物。他在1680 年代主要居住在阿姆斯特丹，學習字體排印的技術，刻出了不少設計鮮明、形體緊密的巴洛克風格字體。長久以來，基斯的作品一直被誤認爲是出自荷蘭凸模雕刻師安東‧占森（Anton Janson）之手，還被說成是荷蘭巴洛克風格設計的集大成之作。在商言商、不言良心，至今基斯的作品還是常以 Janson 之名販售，即使知道實情的人，也戒不掉這個陋習。

基斯刻的字模，後來有一部分傳到了法蘭克福的 Stempel 鑄字行。Stempel 所發行的 Janson，其實就是用基斯的字模鑄造而成，又突兀地加入了他人設計的德文專用字母（ä、ß、ü 等）。1954 年刻出的 Linotype Janson，則是將由赫爾曼‧察普夫重繪的基斯的作品作爲設計基礎。Monotype Janson 與 Monotype Erhardt 同樣也是根據基斯的設計改編而成，但我認爲較不成功。在我看來，1985 年的 Linotype Janson Text 是最成功的數位版本。該字體是由亞德里安‧福魯提格監製，參照基斯的原版字模與察普夫爲 Linotype 機器設計的優良版本設計而成。（請見 168 頁。）

20 點　abcëfghijõp 123 AQ *abcéfghijôp*

Legacy 數：二十世紀的許多字體，是希望在數位排版的平面世界中，爲字體排印大師尼可拉斯‧詹森的立體活字賦予新的生命。而我認爲羅納德‧亞恩霍姆的 Legacy（1992 年由 ITC 發行）是其中最

為乏味的一個嘗試，但在印刷字體領域中，乏味未必是缺點，而 Legacy 也還是有其他價值。本字體結合了詹森的羅馬正體與加拉蒙德的義大利斜體，兩者都經過重新繪製，不但捨棄了常見的阿里吉義大利斜體，也是詹森的羅馬正體復刻版中，唯一包含有襯線與無襯線兩種字體的設計。

本字體的羅馬正體的設計依據展示在第 16 頁，而義大利斜體的設計依據則展示在第 92 頁。Legacy 的字眼比這兩種字體都要大上許多，就這個方面而言，它違反了詹森與加拉蒙德的比例感。不過，本字體家族還是有許多優點與用途。（請見第 351 頁。）

abcefghijop 123 AO *abcefghijop*
abcefghijop 123 AO *abcefghijop*
18 點 Lexicon A1, A2
bpbpbpbpbpbpbpbpbpbpbp
21 點 Lexicon A1, F2

Lexicon 數：布蘭姆・德多耶斯在 1992 年設計了本字體，由 Enschedé 發行數位形式。Lexicon 在英文中是「詞彙集」的意思，而當初便是為了使用在新的荷蘭文字典，才委託製造了這個字體。因此，本字體設計得像聖經字體一般緊密，卻也必須在各種不同字級下維持可讀性，以及能依各種情況的需要做不同程度的強調。本字體有六種粗細（編號 A 至 F），每一種粗細都有羅馬正體與義大利斜體的小型大寫字母，還有兩種不同的羅馬正體與義大利斜體小寫字母的設計：1 號字母延伸部較短，2 號字母延伸部長度正常。Lexicon 2A（最細、延伸部正常）是相當優秀的內文字體，可作各種用途；Lexicon 1B（稍粗、延伸部較短）則適合用在注解與其他必須緊密排列的文句。

18點 abcëfghijop 123 AQ *abcéfghijôp*

Manuscript 🖐：歐德立克‧曼哈特於二次大戰期間在捷克斯洛伐克設計的字體，在 1951 年由布拉格的 Grafotechna 發行。比起出自同設計師之手的 Figural，Manuscript 更加粗獷，但看似粗糙的形體，都是經過仔細選擇、搭配的。羅馬正體與義大利斜體字母之間，不管是互相搭配還是各自各處理，都可以有完美的平衡。本字體的數字較大，但參差不齊的形體卻又相當順眼。另有西里爾字體相配。本字體的數位版本被磨去了稜角，缺乏原始版本的粗勇韻味，令人失望。以上的範例是亞歷山大‧懷特（Alexander White）的 Manuscript Drawn。

18點 abcëfghijõp 123 AQ *abcéfghijôp*

Mendoza 🔢：荷西‧門多薩‧亞爾美達在巴黎設計，於 1991 年由 ITC 發行。強韌、充滿力量的新人文主義內文字體，對比低、修飾簡單，不像其他現代的數位字體，反而更像十六世紀巴黎那些粗獷可喜的羅馬正體與義大利斜體字。細心處理 Mendoza，能帶來絕佳的效果，但其生命力也極為旺盛，即使在足以摧毀其他字體的惡劣印刷條件下，Mendoza 仍能維持一定水準。本字體的設計已包含了小型大寫字母與內文數字，但預設的連字最好重新設計、甚至乾脆不用。有提供多種粗細選擇。（請見第 136、145、149 頁。）

18點 abcëfghijõp 123 AQ *abcéfghijôp*

Méridien 🖐：亞德里安‧福魯提格的第一個內文字體作品，於 1954 年為巴黎的 Deberny & Peignot

設計。本字體的活字版本在雕刻、鑄造時，有著完整的羅馬字體與義大利斜體，但義大利斜體的發行延宕，隨後字型公司又發行了照相排版版本，更阻礙了義大利斜體活字的流通。羅馬正體的大寫有著不凡的氣勢與權威感，本身就是十分理想的大標題字體。若需要無襯線字體搭配，出自同設計師之手的 Frutiger 是不錯的選擇。不過本字體缺乏小型大寫字母與內文數字，因此相近的字體 Apollo 可能更適合用來內文排版。（請見第 80、136、142、283 頁。）

abcëfghijõp 123 AQ *abcéfghijôp* 20點副標題字體
abcëfghijõp 123 AQ *abcéfghijôp* 20點普通字體

Minion ⚫：本字體家族由羅伯特・斯林姆巴赫在加州設計，第一個版本是由 Adobe 在 1989 年發行，後來又發行了 Multiple Master 與 OpenType 版本。Minion 是極完整的新人文主義內文字體家族，而且是排版效率極高的字體；換句話說，在同字級、同行寬的條件下，和其他字體比起來，Min-ion 的排版一行會多出幾個字元，卻不會給人擁擠或被壓縮的感受。小型大寫字母與內文數字是本字體設計之必須，也附帶了多種粗細的羅馬正體與義大利斜體。本字體的 OpenType 版本 Minion Pro，還附帶了一組裝飾性字元、華飾花灑義大利斜體，還有直立與草寫的希臘與西里爾字母。斯林姆巴赫設計的公文草體義大利斜體 Poetica，也很適合與本字體搭配。（Minion Pro 也是本書英文版採用的字體。見第 82、143、263 與 386 頁。）

24 點 Palatino 羅馬正體活字（1950 年）	AEFabcdefghijklmnop qrstuvwxyz 123456 S
36 點活字版羅馬正體活字外銷版（1954 年）：九個經更改的字元	EFS pqsvwy
24 點 Palatino 義大利斜體活字（1951 年），含部分原始設計中的華飾花灑字符	abcdefghijklmnopqrstuvwxyz ASMNRTh zke
12 點 Linotype Palatino 義大利斜體（1951 年），經放大	AEF abcdefghijklmnopqrstuvwxyz
18 點 Linofilm Palatino（1963 年）	AEF abcdefghijklmnopqrstuvwxyz AEF abcdefghijklmnopqrstuvwxyz
18 點 Linofilm Aldus（約 1978 年）	AEF abcdefghijklmnopqrstuvwxyz AEF abcdefghijklmnopqrstuvwxyz
18 點 Zapf Renaissance（1986 年）	AEF abcdefghijklmnopqrstuvwxyz AEF abcdefghijklmnopqrstuvwxyz
18 點 Palatino Nova（2005 年）	AEF abcdefghijklmnopqrstuvwxyz AEF abcdefghijklmnopqrstuvwxyz
18 點 Aldus Nova（2005 年）	AEF abcdefghijklmnopqrstuvwxyz AEF abcdefghijklmnopqrstuvwxyz

前頁展示了 Palatino 的多種形體的一部分，以及其近親字
體。大部分的數位 Palatino 字體，都是根據 1963 年為照相
排版機（Linofilm）推出的版本而設計。

abcëfghijõp 123 AQ *abcéfghijôp* 18 點

Nofret ：Nofret 是古埃及時代常見的女性名字，
意思是「美人」。1984 年，開羅博物館在慕尼黑
舉辦展覽，主題就是「Nofret——美人：古埃及
的女性」（Nofret–die Schöne: Die Frau im Alten
Ägypten）。同一年，Berthold 字型公司發行了古
德倫・察普夫一凡赫斯設計的 Nofret 字體。以許
多層面來說，這個字體可說是凡赫斯重新思考了
三十年前設計的 Diotima，再修改而成。Nofret 的
羅馬正體較 Diotima 窄，但義大利斜體的寬度相
似。粗細選擇極為多元，即使是最粗的字型，也保
持了優雅的身段。字體設計領域中，所謂的「埃及
字體」通常意指有板狀襯線的字體，所以本字體並
不是埃及字體，而是思考了「如果在埃及字體中加
入女性化的優雅，會發生什麼事？」這個問題而得
出的答案。小型大寫字母與內文數字為本字體之
必須。（請見第 179、299 頁。）

abcëfghijõp 123 AQ *abcéfghijôp* 18 點

Officina ：艾立克・史匹可曼團隊設計，由 ITC
在 1990 年發行。寬度窄、設計簡樸，但十分健壯
的內文字體。設計受到打字機字體的影響，因此在
以往可能以打字稿形式出現的文字，就很適合採用
本字體排版。Officina 的形體強韌，承受得起惡劣
條件（例如低品質雷射印刷），但設計也夠細膩，
在較好的印刷環境下，能展現絕佳的風采。本字體

也有相對應的無襯線字體，另有發行西里爾字母版本。（請見第 181 頁。）

（請見第 181 頁。）

18 點 'Palatino Linotype'
abcëfghijõpt 123 AEU abcéfghijôp

17 點 Palatino Nova
abcëfghijõpt 123 AEU abcéfghijôp

Palatino 手／機：對字體排印有點興趣的人，幾乎都認得出赫爾曼・察普夫設計的這套羅馬正體與義大利斜體。但其實 Palatino 有很多種，很少人對這套字體熟到每一種版本都認識。1949 年，法蘭克福 Stempel 鑄字公司的奧古斯特・羅森伯格（August Rosenberger）就刻了 Palatino 的試驗版，1950 年則開始正式發行羅馬正體、義大利斜體與粗體羅馬正體，金屬活字與 Linotype 字模皆有。不過現在日常使用的數位版本，與雕像般莊嚴的原始活字版相比，已經有了很大的改變。

Palatino 從一開始就有兩種差異頗大的義大利斜體：活字版的較窄，Linotype 版本則比較寬。羅馬正體的設計也有不同版本：12 點以下的字型設計與 14 點以上字型並不一樣。1954 年，察普夫將 Palatino 活字的設計略作修改，以準備出口海外，而接下來的三十年間，Stempel 也持續鑄造「美國版」與「歐洲版」的 Palatino 活字。察普夫在 1963 年為照相排版又重修 Palatino 字型時，就是以少了一份優雅的出口版本作為基礎。數位版的 Palatino 則是在 1987 年初次發行，是根據照相排版版本而設計。

1997 年，察普夫為 Palatino 新增了全歐語拉丁字母、西里爾字母與多音調希臘字母等字元，但基本的拉丁字母的字形設計不變。此次更新後的設計，經微軟授權後，製作了 OpenType 字型，但

未循慣例稱為 Linotype Palatino，而是反過來稱作 Palatino Linotype。這個字型的一些版本還附帶了越南文用的拉丁字母。

Palatino 初次發行的五十年後，察普夫又進行了一次修改，微調了許多字母的形體。這次修改後的設計由 Linotype 在 2005 年發行，稱為 Palatino Nova。Palatino Nova 的字型中，都附帶了歐洲語系常用的三種字母，但希臘字母只剩下單音調。察普夫也在 Palatino Nova 字體家族中加入 Michelangelo、Phidias 與 Sistina 三種字體的數位修正版，這三種字體都是他在 1950 年代初期，為了搭配 Palatino 活字版而設計的大標題字體。（請見第 19、82、104、130、140、158、178、276、280、322、382、388 頁。）

abcëfghijõp 123 AQ *abcéfghijôp* 19 點

Photina ：以理性主義字軸為主、字腔開口小、字形較窄的內文字體，但散發了無庸置疑的書法氣息與能量。本字體由荷西・門多薩・亞爾美達設計，在 1972 年由 Monotype 為照相排版機發行。本字體提供了多種粗細選擇，粗體的設計相當優雅。Photina 的比例經刻意設計，與 Univers 相似，因此若需要無襯線字體搭配，Univers 是很好的選擇。本字體是最早的後現代主義之一，目前仍是其中翹楚。小型大寫字母與內文數字為本字體設計之必須。（請見第 262 頁。）

abcëfghijõp 123 AQ *abcéfghijôp*
ᔕᏬᏕᏝᏴᎯᎻᏆᏜᏕᏆᏜᏜᏝᏬᎳᏯᏆᏜ

Plantagenet 數：威廉・羅斯・米爾斯在 1990 年代中期設計出本字體最初的版本，並於 1996 年由 Tiro Typeworks 發行。米爾斯在 2004 年澈底修改了本字體，並以 Plantagenet Novus 之名發行。較新版本的字體包含全歐語拉丁與希臘字元集，另外還有美洲原住民語言專用的拉丁字元、切羅基文字符號、IPA 音標符號，以及一系列裝飾字符與華飾花灑字母。這樣一個連結古希臘與美洲原住民族、擁有新古典主義結構的字體，爲何會取了一個與 1154 年亨利二世到 1485 年理查三世間統治英格蘭的「金雀花王朝」（House of Plantagenet）同樣的名字呢？我也不知道。不過，相傳金雀花王朝的開創者——安茹的若弗魯瓦（Geoffrey of Anjou）喜愛狩獵，習慣在帽子上插一束金雀花作裝飾，也下令廣植金雀花供鳥類棲息。金雀花與拉丁字母都是由歐洲人帶到北美洲，兩者在新大陸都欣欣向榮。

AQ 123 AQ ábcdèfghijklmñöpqrstûvwxyz eaoɓåɓefeghghijklnôƥ QUA stym

Poetica 數：羅伯特・斯林姆巴赫設計的公文草書義大利斜體，由 Adobe 在 1992 年發行。本字體家族的基本陣容包括四種同一個義大利斜體的變體，其華飾程度各有不同。此外，本家族還有五套華飾花灑大寫字母、兩套替代小寫字母、兩套小寫首字、兩套小寫末字、兩套小型大寫字母（分別爲華飾與一般樣式）、一套分數字型與標準連字、一套裝飾性連字、一套非字母裝飾字元、更有一套完全是各種 & 符號版本的字型。家族中最基本的字體

是一般的新人文主義義大利斜體，適合處理長篇文字。各種補充字型可以滿足不同程度的字體排印創意，或是拿來炫技。（請見第 167 頁。）

abcëfghijôp 123 AQ *abcéfghijôp* 22 點

Poliphilus 與 Blado ✊：Poliphilus 的意思是「多愛」，是法蘭切斯科・科羅納的奇幻小說《尋愛綺夢》主角的名字，該小說在 1499 年由 Aldus Ma-nutius 印刷出版，採用法蘭切斯科・格里佛新修改設計的羅馬正體。Monotype 公司在 1923 年試圖將該字體複製到公司的排印機上使用，Monotype Poliphilus 字體於焉而生。這是早期為復刻文藝復興字體所作的嘗試，設計時參考的是實際印在紙上的字，連擠墨部分都畫進去，而沒有思考當初刻的字模是長什麼樣子，結果鑄出來的字體略嫌粗糙凌亂，但也另有一番風彩，就像文藝復興時代的貴族在臥室與浴室間鬍子沒刮、衣衫不整的感覺。在平版印刷過分潔淨、表象勝過實際的世界中，Monotype Poliphilus 的粗糙感又重拾了價值。

Bembo（每組字母配對的左圖）與 Poliphilus（右）：兩者都試圖在二十世紀的環境中，複製出十五世紀的威尼斯字體。兩種字體都是根據同一套小寫字母而設計，但大寫字母的設計依據則有所不同。本頁展示了 80 點與 18 點兩種字級，供作比較。

（當然，在初設計 Poliphilus 時，沒有預料會用放到這麼大的字級公開檢視。Poliphilus 是以內文字體作為設計考量，在活字製作之初，最大的字模也只有 16 點。）

aa bb cc éé ff gg ñ ñ ôô tt AA CC

abcdefghijklmnopqrstuvwxyz
abcdefghijklmnopqrstuvwxyz
1 2 3 4 5 6 7 8 9 0 · A B C D É F G
1 2 3 4 5 6 7 8 9 0 · A B C D É F G
A B C D E F G H I J K L M N O
A B C D E F G H I J K L M N O
abcdefghijklmnopqrstuvwxyz
abcdefghijklmnopqrstuvwxyz

Poliphilus 製作完成的六年後，Monotype 公司又展開了復刻實驗，而這次結果大有不同。Monotype Bembo（1929 年）是依據同一個字體設計，不過是較爲早期的版本：小寫字母完全一樣，而大寫字母是較早的設計。Monotype 發行的 Bembo 與 Poliphilus 有著極大的不同，但差異完全來自於詮釋方式的不同，而非基本設計不一樣。

Blado 是與 Poliphilus 配對的義大利斜體，但並非以格里佛刀下的優秀義大利斜體（第 274 頁可見一例）作爲設計依據，而是路多維科・德格里・阿里吉在約 1526 年設計的一套字型，因此時空背景完全不同（此套字型是阿里吉設計的第五套或第六套義大利斜體，阿里吉在完成後不久即去世，字型後來傳到羅馬印刷大師安東尼奧・布拉多〔Antonio Blado〕的手上。本字體在 1923 年復刻時，市面上並沒有以阿里吉爲名的字體，但 Monotype 在取名時，仍然選擇以印刷工匠爲命名來源，而非當初設計的書法家。）（請見第 107、328 頁。）

abcëfghijõp 123 AQ *abcéfghijôp* 17 點

Pontifex 照：弗里德里克・波普爾在德國威斯巴登設計，由柏林 Berthold 在 1976 年發行。二十世紀有好幾個以矯飾主義爲依歸而設計的傑出字體，Pontifex 就是其中之一。其他例子還有亞德里安・福魯提格的 Méridien、喬治・川普的 Trump Mediäval，還有馬修・卡特的 Galliard。這四種字體的設計相當不同，出自四個風格迥異的設計師之手，更是爲三種不同的排版媒介設計，但基本結構都有共通之處。四種字體的羅馬正體都具有人文主義字軸，但 x 高特別大、各個字母的形體分明、

角度銳利、富有張力，義大利斜體則傾斜明顯，斜率達 12 至 14 度。這些特色都是承襲自法國矯飾主義的字體設計師如賈克・德桑列克（Jacques de Sanlècque）、紀堯姆・勒貝（Guillaume Le Bé）與羅伯特・格蘭尚。事實上，Galliard 本身就是格蘭尚作品的復刻版，Pontifex、Trump 與 Méridien 則是現代的原創作品，但延續了矯飾主義字體的精神。綜觀這四種字體，可以充分體會現代主義傳統中，新矯飾主義流派的廣度與深度。（請見第 105、178 頁。）

<table>
<tr><td>20 點文字與
裝飾字符</td><td>abcëfghijõp 123 AQ abcéfghijôp</td></tr>
<tr><td>18 點裝飾橫線</td><td></td></tr>
</table>

Pradell 數：西班牙卡洛斯三世在位期間（1759 至 1788 年），字模雕刻、字體鑄造與印刷的發展空前繁盛。卡洛斯的父親腓力五世對印刷術有很大的興趣，卡洛斯即位的兩年後，便在父親創立的皇家圖書館中，設立了皇家印刷廠與鑄字廠。卡洛斯在位後期，皇家印刷廠委託了多位設計師製作字體，其中包括來自加泰隆尼亞的雕刻師歐達爾德・普拉岱爾（Eudald Pradell）。到了 2003 年，普拉岱爾的同鄉巴塞隆納設計師安德魯・巴里烏斯（Andreu Balius）初次發行了以普拉岱爾為名的字體，其設計也是以他的作品作為依據。近期發行的 OpenType 版本，附帶了完整的全歐語拉丁字元集，還有小型大寫字母、內文數字、古早字符、豐富的連字，還有各式各樣的新古典裝飾字符。

abcëfghijõp 123 AQ *abcéfghijôp*

Quadraat 🔲：FontShop 在 1993 年發行了弗萊德·斯麥耶斯（Fred Smeijers）的 Quadraat，其設計充滿了對比：羅馬字體富有張力、字眼大、線條流暢，搭配的義大利斜體則角度銳利、線條破碎，卻有強勁的生命力。與之對應的西里爾字體與無襯線字體，也有著同樣的創意驚奇。市面上發行的 Quadraat 字體，字母間距微調極爲細膩專業，必要的小型大寫字母與內文數字也未缺席。二十世紀末期有不少優秀的字體問世，Quadraat 即爲一例。本字體並不漂亮，但有著更深、更奇妙的美。（請見第 353 至 355 頁、388 頁。）

abcëfghijõp 123 AQ *abcéfghijôp*

Relato 🔲：自然不做作的內文字體，由阿根廷字體排印師愛德華多·曼索（Eduardo Manso）於 2005 年在巴塞隆納設計。本字體是爲內文排版設計，毫不扭捏作態，數字當然是內文數字，小型大寫字母也是必備良伴。因此，本字體只有兩種粗細選擇，也是相當合理的事情。不過，本字體也有相對應的無襯線字體，設計的應用較廣，有六種粗細選擇（於 2012 年購入的版本中有一編碼錯誤，導致 ð 被 đ 取代。）

abcëfghijõp 123 AQ *abcéfghijôp*
❧ *ɛte ɛty ſſy ſtfi y γ q ɛz z tz ffl* ❧

Requiem 🔲：極標緻的 Requiem 與毫不漂亮的 Quadraat，兩者看似構成了明顯的對比，但同樣超越了膚淺的「好看」，進入了更深刻的美學境界。

與二十世紀初最偉大的新人文主義字體 Bembo、Centaur 與 Dante 相比，本字體走的是自己的路，卻也毫不遜色。不過 Requiem 出現的時代較晚，孕育在一個重視自我覺察、自我關注的時代，其追隨的典範也是時代較晚、自覺性極高的文藝復興盛時期的字體。另外，Requiem 誕生在數位媒介，這也是與 Bembo、Centaur 跟 Dante 的一項重要差異——Requiem 只能在二維平面做出三維空間的表現。本字體是由強納森・赫夫勒（Jonathan Hoefler）在紐約市設計，於 1990 年代初期完成大寫字母，並在 1999 年完成整個字體家族。本字體是受《旅遊休閒》（*Travel and Leisure*）雜誌的委託而設計，從雜誌名稱來看，或許會讓人懷疑這個字體的水平，但成品就跟所有優秀的字體一樣，擁有不亞於遊樂放縱氣息的自我節制。本字體的義大利斜體跟羅伯特・斯林姆巴赫的 Poetica 一樣，受到路多維科・德格里・阿里吉的作品影響頗深，其藝術性與遊戲性兼具的連字字符便是最佳證明。最先設計出的羅馬正體大寫字母，同樣承襲了阿里吉的作品。羅馬正體小寫字母則是受另外一位十六世紀書法家費迪南多・盧亞諾（Ferdinando Ruano）的影響較大。（請見第 396 頁。）

22 點 Rialto（標題用）

abcëfghijõp 123 AQ *abcéfghijôp*

21 點 Rialto
Piccolo（內文用）

abcëfghijõp 123 AQ *abcéfghijôp*

Rialto ⑲：Requiem 很漂亮，Rialto 則更漂亮，而其美感同樣不僅僅只是漂亮而已。本字體命名自威尼斯最廣受喜愛的一座橋，是由威尼斯書法家喬凡尼・狄法西歐（Giovanni de Faccio）與奧地利字體排印師魯伊・卡納（Lui Karner）共同創作。兩人所創造出的作品如書法般嫵媚非凡，卻也有夠強

勁的力道，若是使用得當，也足以應付內容扎實的書。想把 Rialto 要用的好，必須先記得它是由兩套字體構成。Rialto 本身其實是標題字體，適合 18 點以上的字級。Rialto Piccolo 則是 16 點以下的字級較爲適合——換句話說，是內文字體大小的最佳選擇。除了羅馬正體與義大利斜體外，本字體也附帶了小型大寫字母、半粗體字、完整的連字，還有很不錯的義大利斜體替代字母。義大利斜體的斜率 2 度，而羅馬正體與義大利斜體是共用同一套羅馬正體大寫字母。Rialto 是位於鄰近維也納的特克辛（Texing）的 df Type 字型公司於 1999 年發行的。（請見第 396 頁。）

abcefghijop 123 AO *abcefghijop*

12 點 Romanée 活字，經放大

Romanée ✍：楊・凡克林普恩設計，由保羅・海默特・拉蒂許（Paul Helmuth Rädisch）在荷蘭哈倫市的 Enschedé 鑄字行製作金屬活字。本字體的羅馬正體承襲了 Garamond 的精神。凡克林普恩在 1928 年設計羅馬正體時，目的是爲了搭配加拉蒙德另外一位追隨者克里斯多弗爾・凡戴克在十七世紀中期所刻出的一套義大利斜體。不過兩種字體雖然誕生在同一個國度，時代卻隔了三百年，凡克林普恩對於兩者的搭配效果一直不滿意。1948 年他又設計了一套義大利斜體，與 Romanée 羅馬正體搭配，也成爲他生前最後一個作品。這套新的義大利斜體，下端部極爲凸顯是一大特色，且下端部兩側都有襯線，而斜率也比凡戴克作品小了許多。新的義大利斜體小寫字母是草寫，大寫字母卻是直立，與十六世紀早期的義大利斜體相同，但加拉蒙德與凡戴克的作品卻並非如此。

「兩個字體結合起來便是失敗，單獨來看卻各自是優秀的作品。」凡克林普恩的年輕同業閃‧哈茲（Sem Hartz）這樣評論這兩種字體。的確，單獨使用 Romanée 義大利斜體的效果很好。或許這兩套字體適合的是文藝復興時期的用法——不該用凡戴克的方式，而是該效法加拉蒙德本人、他的前輩與同儕，將義大利斜體應用在分開獨立的段落，而不是摻雜在羅馬正體的內文中。本字體也有優秀的數位版本，但目前都沒有商業發行。

20 點　abcëfghijõp 123 AQ *abcéfghijôp*

Romulus ✋：有一個不無道理的說法，說楊‧凡克林普恩一生只設計了三種羅馬正體：Lutetia（1925 年）與 Romanée（1928 年），第三種字體則是在 1930 與 1940 年代被取了好幾個不同的名字，包括 Romulus、Haarlemmer、Sheldon 與 Spectrum。不過，他倒是設計出五種各有千秋的義大利斜體：Lutetia（1925 年）、Cancelleresca Bastarda（1934 年）、Haarlemmer（1938 年）、Spectrum（約 1942 年）與 Romanée（1949 年）。凡克林普恩原本並沒有為 Romulus 設計相對應的義大利斜體，而是聽從史丹利‧摩里森的建議，設計了第二套傾斜 11 度的羅馬正體，與之搭配。幸好他不久就創造出生涯中設計最細緻、技術挑戰最大的義大利斜體 Cancelleresca Bastarda，並納入 Romulus 字體家族，彌補了當初的過錯。

如果只看羅馬字體與傾斜羅馬字體，Romulus 給人的感覺便是設計工整、卻顯得樣式選擇貧乏的字體。事實上，Romulus 是一個大型字體家族的一部分，該家族的成員有一部分在 1931 至 1936 年陸續發行，也是 Legacy、Scala 與 Quadraat 等其他

大型字體家族的先驅。目前 DTL 公司僅發行了襯線羅馬字體與傾斜化字體的數位板，若能加入其他家族成員如 Cancelleresca Bastarda、Romulus Sans 與 Romulus Open Capitals 的話，用途可以更廣。（請見第 80、337、399 頁。）

abcëfghijõp 123 AQ *abcéfghijôp* 20 點

Rongel ⑭：隆傑爾（Rongel）是一位神秘人物，出生日期與地點不明，甚至連全名都沒有紀錄，只知道是十八世紀末期馬德里皇家印刷廠所重用的一位西班牙凸模雕刻師。（他的作品出現在皇家印刷廠 1787 年的精采樣本書中，1820 年代的皇家印刷廠長法蘭西斯科·隆傑爾〔Francisco Rongel〕應該是他的親戚，可能是他的兒子）。十幾年來，葡萄牙字體排印師馬里歐·費里西安諾（Mário Feliciano）以十八世紀伊比利半島凸模雕刻師的作品作為設計依據，創作了好幾套數位字體，2001 年發行的 Rongel 便是其中第一套，目前也仍是最優秀的作品之一。

abcëfghijõp 123 AQ *abcéfghijôp* 18 點

Sabon ✋／⚙：楊·齊守德設計，Stempel 在 1964 年發行了活字版本，後來又於 1967 年發行了 Mono-type 與 Linotype 排字機的版本。本字體包含羅馬正體、義大利斜體、小型大寫字體與半粗體，主要以克勞德·加拉蒙德與其學生賈克·沙彭（Jacques Sabon）的作品為設計依據。加拉蒙德死後，沙彭受託修復並完成一套老師的字模。Sabon 的字母形體大抵不脫法國文藝復興時期的範本，但跟加拉蒙德刀下的字體相比，除了最小的字級之外，齊守德作品的字眼都要大上不少。本字體是為

一般書籍排版用途而設計，也十分能勝任這樣的角色，但與加拉蒙德的作品相比，仍然顯得乏味。（請見第 45、73、140 頁。）

abcëfghijõp 123 AQ *abcéfghijôpy*

a

Scala 🕮：俐落的新人文主義內文字體，襯線銳利，對比較低，由馬汀・馬裘爾在 1980 年代設計。本字體是爲荷蘭烏特勒支的音樂廳設計，卻是以米蘭的一座歌劇院命名，在 1991 年由柏林 FontShop International 公司公開發行。本字體擁有許多艾利克・吉爾的 Joanna 字體的優點，亦有其獨特的長處，而沒有 Joanna 之怪誕。小型大寫字母與內文數字是本字體設計的必須。另外，本字體家族也有無襯線字體的分支。（請見第 355、358 至 359 頁。）

ááá bbb
bbb ccc
fff ggg iii
CCC III

abcdefghijklmnopqrstuvwxyz
abcdefghijklmnopqrstuvwxyz
abcdefghijklmnopqrstuvwxyz
1234567890
1234567890 / 1234567890
abcdefghijklmnopqrstuvwxyz
abcdefghijklmnopqrstuvwxyz
abcdefghijklmnopqrstuvwxyz

楊・凡克林普恩設計的三種字體的數位版本：Romulus（每組字母配對的左圖）、Haarlemmer（中）與Spectrum（右）。三種字體的部分字符以大型字級展示，Romulus為 78 點、Haarlemmer為72點、Spectrum 為 82 點。三種字體的基本小寫字母都以18點字級展示。三種字體的義大利斜體與數字有明顯的差異，但是羅馬正體之間的差別不大，就像手工雕刻同一字體在不同字級下的差異程度。

abcëfghijõp 123 AQ *abcéfghijôp*

Seria **數**：本字體與 Scala 同為馬汀·馬裘爾的作品，在 2000 年由 FontShop 發行。據設計師本人的說法，他在完成 Scala 後，希望設計一款較有「文學氣息」的作品。Seria 是否真的比 Scala 更富文學氣息，我是覺得很難說。Seria 的字眼小、延伸部長，實用性的確差了一截，但不管是文學或非文學的文本排版，我都曾用過 Seria 與其配對的無襯線字體，效果都非常好。本字體的義大利斜體的斜度僅有 1 度，義大利斜體與羅馬正體大寫字母都是直立的，但兩者設計有所不同，義大利斜體大寫字母有著些微但仍可看出的草書韻味。（請見 356 頁。）

ábçdèfghijklmñöpqrstûvwxyz 123
AQAQAQVΦDEEGGMMM

Silentium **數**：尤維卡·維約維克設計，在 2000 年由 Adobe 發行 OpenType 版本。本字體與古德倫·察普夫—凡赫斯的 Alcuin 一樣，都是卡洛林字體，因此沒有所謂的義大利斜體，不過有四套大寫字母（一套是手寫字，其他三套則是描繪而成，其中還有一套內框空心、一套反白字母，適合用作放大的首字），還有許多手寫風的替代字母與連字，裝飾字元也很豐富。

abcëfghijõp 1234689 AQ *abcéfghijôp*

Spectrum **手**、**數**：這是楊·凡克林普恩將他的作品 Haarlemmer 進一步琢磨而成的字體，在 1940 年代初期就完成設計，但受到第二次世界大戰影響，發行有所延遲，到了 1952 年才由 Enschedé 與

Monotype 兩家公司發行。這是凡克林普恩設計的最後一套一般內文字體，也是目前使用最廣泛的一套。本字體的設計含蓄優雅，羅馬正體與義大利斜體搭配得宜，擁有人文主義字軸，字腔開口大，襯線又尖又平（在字體排印領域中，這兩者並不矛盾，也不是缺點）。本字體的小型大寫字母與獨特的內文數字，是設計之必須。閃·哈茲為本字體設計了一套半粗體，在 1972 年由 Monotype 公司製作。（請見第 178、337 頁。）

Q ábbbçdddêfffggg O
(hhhijijijkkklllmñòppp)
A qqqrstüvwxyyyž IJ
+ 1234567890 =

Q ábbbbçddddêffffggg O
{hhhhijijijkkkklllllmñòpppp}
A qqqqrstüvwxyyyž IJ
+ 1234567890 =

Q ábbbçdddêfffggg O
(hhhijijijkkklllmñòppp)
A qqqrstüvwxyyyž IJ
+ 1234567890 =

Trinité 寬版羅馬正體（上）、義大利斜體（中）、窄版羅馬正體（下），字級為 28/34±2。羅馬正體的三種系列、義大利斜體的四種系列都並排展示。不同系列的設計差異，僅出現在具延伸部的字母中。

18 點 abcëfghijõp 123 AQ *abcéfghijôp*

Swift 數：字眼特別大的字體，由傑拉德·烏恩格設計，在 1987 年由魯道夫·海爾（Rudolf Hell）在德國基爾發行。本字體很明確是爲了報紙排版而設計，但也能作爲許多其他用途。字寬中等，字母本身的設計俐落開放，筆畫尾端與襯線呈雕刻刀收尾的楔形。人文主義字軸，字腔開口大。義大利斜體的設計緊緻流暢，斜率爲 6 度。本字體的字軀夠大，不需要內文數字與小型字母效果也不錯，但現在也已經發行了這些字元。烏恩格設計的 Praxis 無襯線字體家族及 Flora 直立式的無襯線義大利斜體（見第 348 頁）都相當適合與 Swift 搭配。

20 點 abcëfghijõp 123 AQ *abcéfghijôp*

Trajanus 手／機：華倫·查培爾的 Trajanus 在 1939 年由 Stempel 發行活字版本，並由 Linotye 發行排印機版本。本字體的形體粗黑、稜角明顯，類似文藝復興時代早期的人文主義書寫體及最早的羅馬正體印刷字。這些字體本來在義大利與日耳曼使用，後來被來自威尼斯的早期白字體、更後期的 Aldine 羅馬正體與義大利斜體取代，然而，Trajanus 是設計非常優雅的字體，其羅馬正體也有俐落流暢的義大利斜體搭配，數字則與 Bell 類似，都是四分之三行高的齊線數字。

本字體亦有查培爾設計的粗體版本，以及赫爾曼·察普夫設計的西里爾字母版本。查培爾本人設計的 Lydian 無襯線字體也是系出同門的設計，較 Trajanus 更爲粗黑一點，但擁有類似的稜角感。Linotype 在 1997 年發行數位版本，但西里爾字母目前仍只有 Linotype 金屬字模。

abcëfghijōp 123 AQ *abcéfghijôp*

Trinité 📷：布蘭姆・德多耶斯在 1978 至 1981 年為荷蘭哈倫的 Enschedé 公司設計的內文字體家族。本字體委託設計之初，是客戶給設計師的一個挑戰：在形體不定、條忽無常的照相打字世界中，創造出一個共鳴感與內斂性格不輸楊・凡克林普恩所作的手工金屬活字的字體。這樣的挑戰激盪出極為優秀的成果，由 Bobst/Autologic 於 1982 年在瑞士洛桑發行膠片版本，但一直沒有廣為流傳。1991 年，Enschedé 又發行了數位版本。

本字體有三種粗細的寬版羅馬正體、兩種粗細的窄版羅馬正體、兩種粗細的小型大寫字母，還有兩種粗細的義大利斜體。所有不同粗細、寬度的羅馬正體與義大利斜體，都依字母延伸部的長短，分成短、一般、長三個系列。這三個系列中，大寫字母的高度一樣、小寫字母的字軀也一致，但延伸部上升與下降的幅度不同。義大利斜體的兩種粗細，也都有各自的公文草書體（延伸部呈曲線）。普通羅馬正體（Trinité 2，擁有正常的延伸部，寬版或窄版皆可）是很不錯的一般內文字體，寬版字母比窄版寬了 9%，但內部比例節奏相同（例如，羅馬正體中，i、n 與 m 的字寬，在寬、窄版中的比例都剛好是 1 : 2 : 3。）羅馬正體的斜率 1 度，義大利斜體的斜率則是 3 度。

Trinité 並沒有專用的連字字元，但是被設計為在特定字母組合出現時，會自然相連。舉例來說，當 f + i 與 f + j 這樣的組合出現時，就會構成 fi 與 fj 連字（也因此，在本字體的不同版本中，i 與 j 上方的點位置也不一樣。在 Trinité 1 與 Trinité 2 這兩種版本中，這兩個字母的點會與 f 上方的弧線融合，而延

伸部最長的 Trinité 3，點則是塞在 f 中間的橫線下方。）現今發行的 Trinité 家族還附帶了特殊符號字型、專家用字，以及其他變體字，整個家族總共有 81 套數位字型。不過，一般文本的排版其實六種就很夠了。我們不該讓本家族技術上之浩瀚繁雜，掩蓋過其簡樸的美感。這份美感，是傳承自凡克林普恩與義大利文藝復興字體之形體。Trinité 字體中，就連算數符號都有著些微的不對稱，彷彿出自抄寫員之手。排版內文時，這樣的特色能爲文字增色，卻不至於過度雕飾、失去實用功能。小型大寫字母與內文數字爲本字體家族設計之必須。

17點　abcëfghijõp 123 AQ *abcéfghijôp*

Trump Mediäval ✋、🖥：極富生命力的內文字體，由喬治・川普設計，在 1954 年初次發行，並由斯圖加特的 Weber 鑄字公司金屬活字，Linotype 則發行了排印機版本。羅馬正體的形體強勁、稜角明顯；義大利斜體具備人文主義字軸，但力矩與比例有矯飾主義特色。字腔開口大小中等，襯線厚實陡峭。不管是內文或標題數字，設計都特別優秀。本字體的數位版本，並沒有修正 Linotype 版本中 f 字母間距未微調的問題。有多種粗細供選擇，但附帶的連字並不完整，這是許多 Linotype 字體的通病。川普所設計的幾種優秀書寫字體如 Codex、Delphin、Jaguar、Palomba 與 Time Script，以及他的板狀襯線標題字體 City，都是可以與 Trump Mediäval 搭配的選擇。（請見第 73、114 頁。）

20點　abcëfghijõp 123 AQ *abcéfghijôp*

Van den Keere ✋：數位羅馬正體家族，設計依據是 1575 年來自根特的亨德立克・凡登基爾（Hendrik

van den Keere，有時以法文名字 Henri de la Tour 稱之）爲來自安特衛普的克利斯多弗‧普蘭汀所設計的 21 點字型。有數種粗細選擇，全數附帶小型大寫字母與其他必要字符元素。不過，凡登基爾的凸模雕刻師生涯儘管輝煌長久，卻從來沒刻過義大利斜體字。本字體搭配的義大利斜體，設計根據是他年紀較大的朋友與同事法蘭瑟‧吉約（François Guyot）的作品。兩種字體的數位版本都是法蘭克‧布洛克蘭德在荷蘭斯海爾托亨博斯製作，1995 至 97 年 DTL 發行。（請見第 164 頁。）

abcëfghijõp 123 AQ *abcéfghijôp*

21 點

Van Dijck ✋：現今稱爲 Van Dijk 的字體家族，是由 Monotype 在 1935 年初次發行，設計則是以克里斯多弗爾‧凡戴克在約 1660 年於阿姆斯特丹刻出的一套義大利斜體爲根據，其相對應的羅馬正體，很有可能也是出於凡戴克之手（義大利斜體的字模仍留存至今，但羅馬正體僅存印刷樣品。）兩種字體都是沉著優雅的荷蘭巴洛克字體，x 高度不高，義大利斜體頗窄，羅馬正體則相對寬大。將凡戴克的作品與米克羅斯‧基斯的作品進行比較，即可顯現出荷蘭巴洛克傳統風格之廣泛，但凡戴克的作品本身就風格相當廣了。他的哥德式字體的雕琢非常精細，羅馬正體與義大利斜體則透露深邃、愼重的祥和感，與同期的偉大畫家霍赫（Pieter de Hooch）與維梅爾（Jan Vermeer）的作品頗有神似之處。Monotype 發行的數位版 Van Dijk，喪失了許多金屬活字版的力量與韌性，頗爲可惜。（請見第 71、268 頁。）

17 點 abcëfghijõp 123 AQ *abcéfghijôp*

Veljović 【照】：尤維卡・維約維克設計，由 ITC 在 1984 年發行。Veljović 是一套富有活力的後現代字體，其理性主義字軸本身即具有豐富動態感，而狹長、尖銳、陡峭的楔形襯線，則散發著一股猶如尖刺的能量。本字體有多種粗細可供選擇。Elsner & Flake 所發行的版本附帶了內文數字，而原設計雖然包含了小型大寫字母，卻從未發行。Veljović 十分適合與出自同設計師之手的 Gamma 或 Esprit 搭配使用，也可以與設計師的優秀書寫字體 Ex Ponto 配對。（請見第 19 頁）。

16 點 Berthold
Walbaum

abcëfghijõp 123 AQ *abcéfghijôp*

20 點 Monotype
Walbaum

abcëfghijõp 123 AQ *abcéfghijôp*

Walbaum 【手】：尤斯提斯・艾立克・華爾包姆與貝多芬是同一時期的人物，並與基安巴提斯塔・波多尼和費曼・狄多齊名，都是偉大的歐洲浪漫主義字體設計師。他是三位設計師中的最晚輩，卻可能是最具原創性的一位。華爾包姆活躍在十九世紀初日耳曼的戈斯拉爾與威瑪等城市，他所刻出的字模，在一個世紀後由 Berthold 鑄字公司買下。該公司發行的 Walbaum 金屬活字，就是由華爾包姆親手製作的。Berthold 發行的數位版 Walbaum，與原版也相當接近，可說是經過了精心的轉換。Monotype 的數位版 Wilbaum 雖然樣貌有所不同，卻也相當忠於原設計。Berthold 的數位版本是根據較大的字型，Monotype 則是根據較小字級的內文字型。

Berthold 數位版 Wilbaum 的字母適距經過了大幅調整，製造出此處使用的字型。

這三位浪漫主義設計大師，對二十世紀的設計都有各自的影響。費曼・狄多的影子在亞德里安・福

魯提格的 Frutiger 字體中顯而易見，波多尼的餘緒
則出現在保羅・雷納的 Futura。華爾包姆的精神，
則體現在赫爾曼・察普夫的部分晚期作品中。不
過，以上舉的幾個例子，都是超越了單純模仿，代
表的是真正的創意躍進。（請見 173 頁。）

abcëfghijõp 123 AQ abcéfghijôp 18 / 24 點
the qua sp fghj xyz

Zapf Renaissance ⓓ：赫爾曼・察普夫在 1984 至
1985 年設計本字體時，是回歸到他四十年前的第
一個成功作品 Palatino 的諸多設計原則。不過，
Zapf Renaissance 是針對高科技、平面的數位影像
世界而設計，而不是步調較慢、立體的凸版印刷
世界。如此設計的成果，是一個印刷、雕塑的成
分少，抄寫、繪畫的成分居多的字體，與 Palatino
相比，也更能承受數位字體排印世界中可以隨心所
欲、甚至肆無忌憚地調整字型大小的特性。本字體
家族包含羅馬正體、義大利斜體、小型大寫字母、
半粗體，還有一套華飾花灑義大利斜體，段落符號
與花飾符號也相當豐富。本字體非常標緻，可惜
Scangraphic 在 1986 年發行的版本有著技術缺陷，
在使用前必須先下一番編輯工夫。Palatino Greek
（第 382 頁）雖然同樣需要費心編輯，不過是理想
的搭配選擇。（請見第 332 頁）。

ƆИꓕАƎꓭ8 ꓕꓱꓯꓦꓕꓕ ꓳꓲꓱꓯꓦꓕꓳ ꓱꓯ

(威廉·卡斯倫所刻的伊特拉斯坎文字體樣本)

威廉‧卡斯倫在約 1475 年於牛津大學刻出的 14 點無襯線伊特拉斯坎文（Etruscan）字體。無襯線手寫字母的歷史跟文字本身一樣久，但卡斯倫的這個作品是最早的無襯線印刷字體之一。

11.3 無襯線內文字體

無襯線字體與襯線字體的歷史至少同等悠久、也同等傑出。最早的希臘銘刻文字中，就有無襯線的大寫字母。在西元前二、三世紀的羅馬與文藝復興時代早期的佛羅倫斯，也能見到這種字母的蹤跡。十五世紀佛羅倫斯建築師與雕刻家所創造出的無襯線字母，為何沒有轉化到 1470 年代開始出現的金屬活字形式、並繼續傳承，可能只是一場歷史的偶然。

1460 與 1470 年代的許多圓書體與希臘文字體，都包含了無襯線的字形，但無襯線的特性並不一致。（在近代字體中，卡爾喬智‧霍夫爾的 San Marco 就有類似情況，請見第 276 頁。）

不管是在雅典或後來的羅馬，漸調的筆畫、雙邊的襯線，都是專業抄寫員的標誌，也是帝國的象徵。筆畫不漸調、頂多筆畫略凹的無襯線字體，則代表著共和精神。無襯線、無漸調的文字形體與民粹、民主運動的連結，在歷史上一再出現，不管在文藝復興時期的義大利或是十八、十九世紀的北歐都是如此。來自普羅大眾的文字，必然要營造樸實無華、甚至是過分簡化的形象，但事實上背後的設計可能極為精密細緻。

無襯線活字是在十八世紀開始出現，但一開始刻出的字體並不是拉丁字母。雖然巴黎的瓦倫汀‧哈維（Valentin Haüy）在 1786 年委託別人刻了一套無襯線拉丁字體，但這套字體的設計用途並不是一

般印刷，而是爲了不用墨水就在紙上壓出浮凸字體，供盲人用觸覺閱讀。第一套爲視覺閱讀而設計的無襯線拉丁字體，是由威廉・卡斯倫四世在約1812年於倫敦所刻，以看板寫繪師的書寫字形爲設計依據，僅有大寫字母。就我所知，第一套大小寫字母兼具的無襯線羅馬正體，是於1820年代在萊比錫出現的。

大部分（但不是全部）的十九世紀無襯線字體，都是灰調偏黑、線條粗糙、字眼狹小。雖然隨著時間過去，這些字體的筆畫逐漸變細、設計上的粗糙稜角被磨滅，但現代的無襯線字體如 Helvetica 與 Franklin Gothic 等，仍能看出這些特色。這些字體可說是工業大革命最灰暗的年代所留下的文化紀念品。

到了二十世紀，無襯線字體的設計發展得更爲細緻，這樣的演變背後似乎有三大因素。首先，設計師開始重視研究筆畫輕盈柔韌、字腔開口大的古希臘銘刻字體。第二，設計師開始追求純粹的幾何：透過字體的設計，探究思考圓圈、直線，乃至更複雜的幾何圖形。第三，設計師也開始研究文藝復興時期的書法字體與人文主義形體，這項趨勢對近世的有襯線字體與無襯線字體的演進，都有著重要的影響。不過回首過去，字體設計師與鑄字公司多年來似乎一直不願意做出一套單純省去襯線的人文主義字體。省去襯線的手法，產生的影響可說是重若泰山，卻也輕如鴻毛：只要筆畫有其寬度，那麼筆畫末端一定也有其形狀與形體。這種筆畫末端的形體，其實就能取代襯線的角色。

哈維設計的義大利斜體之重要性，是由詹姆斯・莫斯里（James Mosley）首先指出。若希望更深入了解無襯線字體的歷史，請見莫斯里所著《仙女與仙洞》（*The Nymph and the Grot*，1999 年 於 倫敦出版）與妮可列特・葛雷（Nicolete Gray）的《字的歷史》（*A History of Lettering*，1986 年出版）。

abcëfghijõp 123 AQ *abcéfghijôp*

Caspari 數：傑拉德・丹尼爾斯（Gerard Daniëls）設計，由 Dutch Type Library 在 1993 年發行。設計幽微細緻、風格樸實的內文字體，具備人文主義字體的基本元素，包括較大的字腔開口、斜率不大（6 度）的真正義大利斜體、內文數字、小型大寫字母，以及令人讚賞的簡潔形體。這是最早具備內文數字與小型大寫字母、適合內文排版的無襯線字體之一。丹尼爾斯在 2003 年又推出了西里爾字母版本。不過，此字體仍然缺乏較細的書籍字型版本。（請見第 361 頁。）

ábçdèfghijklmñöpqrstûvwxyz

Flora 照 / 數：傑拉德・烏恩格設計，由魯道夫・海爾在 1985 年發行，並自 1989 年起由 ITC 授權。Flora 是真正的無襯線義大利斜體，就我所知，也是第一個仿擬公文草書字體的無襯線義大利斜體。本字體單獨使用時就非常優秀，雖然原本的設計是為了搭配烏恩格所設計的 Praxis（無襯線羅馬正體）與 Demos（襯線羅馬正體與義大利斜體）。本字體的斜率僅 2.5 度，若與 Praxi 搭配使用，最好的方式是應用在不同段落的內文，而非在同一段落混用。

請見傑拉德・烏恩格的〈荷蘭景觀與字形〉（Dutch Landscape with Letters），登於荷蘭期刊《*Gravisie*》第 14 期（1989 年）29 至 52 頁。

烏恩格在著述中大力強調自己作品中橫向發展的重要性，並將 Hollander 與 Swift 等字體的橫向氣勢，與他居住的荷蘭平原景觀連結。但他大部分的義大利斜體作品中——Swift、Hollander 與 Flora 皆然——較重要的還是縱向的發展。（請見第 360 頁。）

abcëfghijõp 123 AQ *abcéfghijôp* 18 點 Original Frutiger

abcëfghijõp 123 AQ *abcéfghijôp* 18 點 Frutiger Next

Frutiger 照／數：亞德里安·福魯提格在 1975 年
為巴黎的華西機場（Roissy Airport，現稱戴高樂
機場）的指示牌系統設計了本字體，後來由 Mer-
genthaler 公司發行照相排版機版本，並迅速廣受
使用。本字體雖缺乏人文主義結構，但能透過其
開放清新的幾何形體、寬大的字腔開口，以及精
美的平衡感彌補。本字體與出自同設計師之手的
Méridien 與 Apollo 搭配起來也相當適合，但這樣
的配對似乎不在原本的設計考量中，因此三種字體
的粗細與字身大小並不一致。本字體在從指標用
途轉為排版用途時，加入了傾斜化的羅馬正體，但
未有真正的義大利斜體。

1999 年到 2000 年，福魯提格重新設計了本字體，
新增真正的義大利斜體，羅馬正體的字幹也加入細
微的曲線設計，另外還調整粗細選項，加入較細的
書籍用字體。另外也增添了較小幅度的改善，例如
調整了變音符號位置，也讓本字體更適合用作內文
排版，可惜本字體仍然跟 Méridien 一樣，缺乏內文
數字與小型大寫字母。本次修改後的版本在 2001
年由 Linotype 發行，稱作 Frutiger Next。（請見第
141、360 至 361 頁。）

abcëfghijõp 123 AQ *abcéfghijôp* 17 點書籍字型版本

Futura 手：這是幾何系無襯線字體最早、可能也
是最優秀的例子。本字體由保羅·雷納在 1924 至
1926 年設計，並由法蘭克福的 Bauer 鑄字行在 1927
年發行。Futura 本身的做工相當精細，但也有諸多

複製品，橫跨了活字、照相或數位形式，並以各種名稱發行。這些複製版本的水準不一，更出現了各種不同粗細的版本，許多並非出自雷納之手。

Futura 的設計雖然幾何意味濃厚，卻也是史上韻律感最強的無襯線字體之一，其比例優雅、富人文氣息，縱向結構與 Centaur 極為類似。因此本字體跟本章介紹的所有無襯線字體一樣，都十分適合應用在長篇文字的排版（當然，這並不代表本字體適合就所有類型的內文排字）。最優秀的 Futura 數位版本附帶了內文數字與小型大寫字母，這些字元都在雷納最初的設計中，卻從未發行金屬活字版本。（請見第 18、143、178、277、360 頁。）

19 點
書籍字型版本　abcëfghijõps 123 AQ *abcéfghijôps*

Gill Sans ⬤：艾利克・吉爾設計，由 Monotype 在 1927 年發行。Gill Sans 是英國風格強烈的無襯線字體，可讀性極高，其形體表面上幾何感濃厚，卻隱含了人文主義色彩。各字母的字腔開口大小相異（如 c 開口大、羅馬正體 s 開口中等、羅馬正體 e 開口較小）。Gill Sans 義大利斜體如同兩個世紀前的 Fournier 義大利斜體一樣，是當時的革命性演進。用 Gill Sans 排版的書籍不乏成功案例，但需精準掌握灰調與行寬。內文排版十分需要的內文數字與小型大寫字母，終於在 1997 年由 Monotype 的設計師加入本字體。（請見第 50、360、381 頁。）

19 點　abcëfghijõp 123 AQ *abcéfghijôp*

Haarlemmer Sans ⬤：DTL 的法蘭克・布洛克蘭德在 1990 年代中期為楊・凡克林普恩的 Haarlemmer 進行數位化的同時，也為該字體製作了這個數

位無襯線字體作為搭配。原本的 Haarlemmer 字體是私人委託設計、並由 Monotype 鑄造，而六十多年後的 Haarlemmer Sans 同樣是私人委託的作品，在 1998 年公開推出。小型大寫字母與內文數字，為設計之必須。（請見第 313 頁，亦可與第 355 頁、同樣是凡克林普恩作品的 Romulus Sans 進行比較。）

abcëfghijõp 123 AQ *abcéfghijôp* 20 點
書籍字型版本

Legacy Sans 🖲：羅納德・亞恩霍姆設計，由 ITC 在 1992 年發行。就我所知，本字體是市面上唯一一個以尼可拉斯・詹森的羅馬正體為基礎，所嘗試設計出的一套無襯線字體。事實上，亞恩霍姆先設計出了有襯線的版本，在設計過程中也對詹森作品的比例有大幅度的更改，但其共通點仍然可見。本字體的義大利斜體並非以 Arrighi 作為設計依據，而是加拉蒙德的 gros romain italique 字體。與大部分無襯線字體相比，Legacy Sans 的筆畫漸調性較強。字體設計已納入內文數字與小型大寫字母。（請見第 318 至 319 頁、360 至 361 頁。）

abcëfghijõp 123 AQ *abcéfghijôp* 16 點

Lucida Sans 🖲：令人肅然起敬的無襯線字體，由克莉絲・霍爾姆斯與查爾斯・畢格羅在 1985 年設計。Lucida 是世界上最龐大的字體家族之一，而 Lucida Sans 是其中最實用的成員。Lucida 家族現在不只包含有襯線、無襯線的羅馬正體與義大利斜體，還有希臘文、希伯來文、越南文、全亞與全歐語的拉丁與西里爾文、完整的音標符號、各種數學符號、華飾花灑義大利斜體、哥德式字體、草寫字體、風格較隨性的 Lucida Casual、高對比的 Lucida

Bright 系列、爲低解析度輸出設計的 Lucida Fax 系列、一組等寬打字機字型，還有另一組等寬字型 Lucida Console。然而，基本的 Lucida Sans 內文數字與小型大寫字母，雖然是有水準的內文排版所必須，但我見過的所有數位版本中，這些全部付之闕如。（請見第 360 頁。）

18 點 Original Optima	abcëfghijõp 123 AQ *abcéfghijôp*
18 點 Optima Nova	abcëfghijõp 123 AQ *abcéfghijôp*
18 點 Original Optima	BCDEFGHIJKLMNOPRSW
18 點 Optima Nova	BCDEFGHIJKLMNOPRSW

Optima 🖐 / 🔧 / 🔢：赫爾曼・察普夫在 1952 年至 1955 年設計了本字體，並於 1958 年發行，發行形式包括 Stempel 的活字字體以及 Linotype 爲排印機發行的金屬字模。原始的金屬活字版本中，字母筆畫的收束，是仿效無襯線的希臘銘刻字體與文藝復興時期佛羅倫斯的無襯線羅馬正體銘刻，但除此之外，Optima 的構造帶著新古典主義的色彩。Optima 本來的「義大利斜體」只是傾斜化的羅馬正體，另外有一系列的粗細選擇及相匹配的希臘文內文字體，都是察普夫親自設計，並由 Linotype 在 1971 年發行（但據我所知，希臘文字體從未發行數位版本）。

上：Original Optima
下：Optima Nova

Optima Nova 是察普夫在小林章的協助下，將 Optima 修訂而成的數位字體，於 2003 年完成。其羅馬正體有很多的變動，包括筆畫末端削尖（a、c、f、s、C、G 等字母尤其明顯），以及主要筆畫回歸原本微微收束的設計（金屬活字版本中的字母也有這個收束設計，但在初次轉換成數位版時，因爲低解析度會出現鋸齒的問題，於是這種收束設計就

被放棄了）。原本的設計也有羅馬正體內文數字，還試刻了一套單一大小的示範字型，但沒有上架出售。Optima Nova 不但重新納入了這套內文數字，還增添了義大利斜體內文數字。另外，Optima Nova 也改變了部分變音符號的位置，某些羅馬正體字母的寬度也有明顯的改變（例如 D 與 W）。Optima Nova 的義大利斜體是全新設計，草書氣息較濃，斜率也較高，達到了 15 度（原始設計爲 11 度），a、e、f、g、l 等字母也採用了草書形體。

abcdefghijklmnopqrstuvwxyz
abcdefghijklmnopqrstuvwxyz
1234567890·ABCDÉFG
1234567890·ABCDÉFG
ABCDEFGHIJKLMN
ABCDEFGHIJKLMN
OPQRSTUVWXYZ
OPQRSTUVWXYZ

弗萊德‧斯麥耶斯的 Quadraat 與 Quadraat Sans 之比較，大字爲 168 點，小字爲 18 點。

兩種字體的姐妹關係十分明顯，但也有各種大大小小的差別。例如，小寫 a 與 e 的字腔以及中間筆畫的斜率在無襯線版本中都有所不同。大寫 A 的筆畫粗細、斜率，以及橫畫的高度則是皆有所改變。襯線字體中，大寫 H 的橫畫之右上與左下與豎畫交接處呈斜角；無襯線字體的大寫 H，橫畫與豎畫交接未見斜角，但橫畫本身略有收束。

abcëfghijõp 123 AQ *abcéfghijôp*
abcëfghijõp 123 AQ *abcéfghijôp*
aefgjkqrtuvwxyz 345679 æœß
aefgjkqrtuvwxyz 345679 æœß
acdefgjkquvwxy 345 ß AGJKMN
acdefgjkquvwxy 345 ß AGJKMN
AGJKMNQRVWXY·*AGJKM*
AGJKMNQRVWXY·*AGJKM*

這三組字體中，上排是 Palatino Sans，下排是 Palatino Sans Informal。這兩套姊妹字體中，有一半的字元完全相同，這裡僅列出相異的字符以供比較。

Palatino Sans **數**：不經矯飾卻能跳脫傳統的無襯線字體，是赫爾曼・察普夫出道初期就開始設計的作品。他在 1973 年就完成詳細的設計圖，但直到 2006 年完成 Palatino Nova 後，才正式製作 Palatino Sans（察普夫那年已經 88 歲了）。本字體的豎幹與 Optima 一樣，末端稍稍展開，但筆畫漸調性極細微、線條較柔和，且字軸較偏向人文主義，而非理性主義。本字體有兩個系列，但兩個版本中的基本字母與數字字元大約有一半完全相同。基本款的 Palatino Sans 風格較為低調，且沒有義大利斜體，僅有斜率舒適的傾斜羅馬正體。其姊妹字體 Palatino Sans Informal 的羅馬正體較為輕鬆飛揚，搭配著混合型義大利斜體——部分是傾斜羅馬正體字母，部分則是草寫字母。兩個系列都涵蓋了極細到粗體的多種粗細選擇，但 Palatino Sans 的粗細與 Palatino 或 Aldus 系列都有所不同，因此本字體與其系出同門的襯線字體，並不適合在同一行字中混合使用（請見第 360 頁）。

abcëfghijõp 123 AQ *abcéfghijôp*

20 點

Quadraat Sans 數：弗萊德·斯麥耶斯是一位荷蘭
字體排印師，工作範圍橫跨了德國與荷蘭，也是
少數先受字體設計訓練、後來自學字模雕刻的專
業人士。他設計的 Quadraat 字體由 FontShop In-
ternational 在 1993 年發行了襯線版本，又在 1997
年發行了無襯線版本，後來發行的 OpenType 版本
則包含了全歐語言的拉丁與西里爾字母。這幾種
字型即使現代氣息濃厚，卻仍然扎根在荷蘭巴洛
克傳統的基礎上。巴洛克的特色在於「古怪」，而
Quadraat 系列算得上是我用過最古怪的幾種內文
字體，卻也是設計最爲嚴謹的。Quadraat Sans 與
有襯線的姊妹字體一樣，算不上漂亮，但有了智
慧，就不需要美貌。（請見第 331、360、388 頁。）

AQ abcdefghijklmnopqrstuvwxyz

12 點 Romulus
金屬活字，經放大

Romulus Sans 手：本大型字體家族，是楊·凡克林
普恩在 1930 年代全力完成的作品，包含了襯線、
無襯線羅馬正體、公文草書義大利斜體、傾斜化
羅馬正體、首頁大標題字體及希臘文字體。如今有
許多設計師也都在進行規模如此浩大的工程，但在
1930 年代卻是前所未見。這一系列作品中最值得
注目的是 Romulus Sans，這套字體是一種回應與
挑戰，對象是艾利克·吉爾在 1927 年發表的全新
革命性無襯線字體。這種無襯線羅馬正體，在只刻
了四套同樣大小（12 點）、不同粗細的字型之後，
就被凡克林普恩所就職的 Enschedé 鑄字行喊停。
法蘭克·布洛克蘭德的 Haarlemmer Sans（第 351
頁）就是以 Romulus Sans 作爲設計基礎。

19點 abcëfghijõp 123 AQ *abcéfghijôpy*

Scala Sans ●：優秀的新人文主義無襯線字體，設計師是馬汀‧馬裘爾，並在 1994 年由柏林的 FontShop International 發行。我所知的無襯線字體中，本字體可說是將人文主義展現得淋漓盡致。本字體附帶了輕盈、可讀性高的義大利斜體與小型大寫字母，也有內文數字與完整的連字符號。義大利斜體中，就連最後幾個幾何氣息濃厚的拉丁字母（*v*、*w*、*y*），即便具有尖銳骨感的性質，也仍然保持著草書形體（可與 Bembo 義大利斜體的 *y* 字母比較）。Scala 的有襯線與無襯線版本之間的關係，展示在第 270 至 271 頁。（本書英文版所使用的無襯線字體就是 Scala Sans。請見第 336 與 360 頁。）

23點 abcëfghijõp 123 AQ *abcéfghijôpy*

Seria Sans ●：馬汀‧馬裘爾的作品，與其有襯線的姊妹字體一樣，在義大利文藝復興式結構與荷蘭式內斂風格之間，找到了交集之處。其延伸部長而優雅，筆畫粗細在視覺上看似一致，實則卻有細緻的變化。做出一套純粹的無襯線字體，在過去是愛德華‧強斯頓（Edward Johnston）、艾利克‧吉爾，以及楊‧凡克林普恩等人一直追逐的夢想，而 Seria Sans 讓這個夢想朝實現又跨出了一大步。本字體的義大利斜體與有襯線的姊妹字體一樣，斜率僅 1 度，許多大寫字母也與羅馬正體相同。本字體家族在 2000 年由柏林 FontShop 發行。（請見第 338 頁。）

abcëfghijõp 123 AQ *abcéfghijôpy* 17 點 Original Syntax

abcëfghijõp 123 AQ *abcéfghijôpy* 17 點 'Linotype Syntax'

ʌQ ʌbcdÉꜰGhiJklmⴖõpqrstüvyz 17 點 Syntax Lapidar

Syntax 手／數：以金屬活字形式作商業發行的無襯線字體中，本字體是最後、可能也是最優秀的一套。本字體是漢斯・愛德華・梅爾在 1960 年代後期於瑞士設計，並於 1969 年在法蘭克福 Stempel 鑄字行刻模鑄造。羅馬正體是眞正的新人文主義無襯線字體，承襲了文藝復興時代的字母形體；這些形體常常在有襯線、筆畫漸調的字體中看到，而在 Syntax 中卻是以無襯線、（幾乎）無漸調的形式出現。義大利斜體則是混合形體，主要是傾斜化的羅馬正體。不過若仔細觀察，會發現 Syntax 的羅馬正體其實也略微傾斜，而義大利斜體的斜率爲 12 度，羅馬正體的斜率則大約是 0.5 度。雖然僅僅傾斜半度，卻已足以爲字母的形體增添一股活力與動感。本字體的筆畫寬度變化非常細微，筆畫末端收尾角度也多有不同。本字體有多種粗細選擇，但與大多數的新人文主義字體一樣，半粗體以上的字母形體都有嚴重的扭曲。

原版 Syntax 缺乏了內文數字與小型大寫字母，是應用在內文排版時的一大阻礙。梅爾在 1990 年代末期將整個字體家族重新設計，除了補上這兩個必備要素之外，也微調了羅馬正體，而義大利斜體則有較大幅度的變動。新設計的義大利斜體的字母比原版窄，其中三個字母 f、j 與 y 的形體更接近草寫。另外，梅爾也爲 Syntax 新設計了有襯線及半襯線的版本。在這項浩大的工程中，他還設計了兩套趣味盎然、風格極簡的字體與之搭配，分別爲襯線與無襯線字體，命名爲 Syntax Lapidar。經過了

這次更新，本字體的功能與用途增加了許多，但其設計的核心成就仍然不變：毫無矯飾的無襯線人文主義羅馬正體結構。（請見第 360 頁。）

馬汀・馬裘爾的 Scala 與 Scala Sans，這裡呈現的是 74 點與 18 點大小。Scala 的襯線與無襯線字體，兩者的關係緊密、設計匹配，但也有許多細微的差異。把一套字母的襯線拿掉時，不同字元的相對寬度便會跟著產生變化，連帶影響該字體的節奏。例如，在 Scala 的羅馬正體中，無襯線字體的大寫字母全部比襯線字體的大寫字母窄。無襯線字體的小寫字母也稍窄，但差異主要是體現在 h 到 n 這些以豎畫為主的字母。

aa bb cc
éé ff gg
ññ ôô tt
AA HH

abcdefghijklmnopqrstuvwxyz
abcdefghijklmnopqrstuvwxyz
1234567890 · ABCDÉFG
1234567890 · ABCDÉFG
ABCDEFGHIJKLMN
ABCDEFGHIJKLMN
OPQRSTUVWXYZ
OPQRSTUVWXYZ

aa bb cc
éé ff gg
ññ ôô tt
AA HH

Scala 的義大利斜體中，雖然無襯線字體的 26 個字母的總寬度較窄，卻有許多小寫字母比襯線字體寬。此外，Scala Serif 的筆畫漸調性明顯，而 Scala Sans 的筆畫在視覺上則無漸調（實際上是有）。襯線與無襯線字體同樣都有筆畫細化、收束的情形（例如羅馬正體 a 的上部弧線、羅馬正體 e 的橫畫、羅馬正體與義大利斜體的 g 等等），但是無襯線字體的筆畫的細化程度，並沒有襯線字體明顯。

abcdefghijklmnopqrstuvwxyz
abcdefghijklmnopqrstuvwxyz
1 2 3 4 5 6 7 8 9 0
1 2 3 4 5 6 7 8 9 0
A B C D E F G H I J K L M N
A B C D E F G H I J K L M N
O P Q R S T U V W X Y Z
O P Q R S T U V W X Y Z

十三種無襯線「義大利斜體」的草書化程度，此處的 Flora 是以 17 點大小呈現，而 Lucida Sans 是 16 點，其他字體都是 18 點。Triplex 義大利斜體是本頁字體中稜角最爲明顯的，卻也是草書化程度最高的，這證明了強烈稜角與草書化雖是兩種不同的風格，卻可以共存。

abcdefghijklmnopqrstuvwxyz

Futura：無草書字母　　　　　　　　　　　　　　　　　　　0

abcdefghijklmnopqrstuvwxyz

原版 Frutiger：無草書字母　　　　　　　　　　　　　　　　0

abcdefghijklmnopqrstuvwxyz

原版 Optima：無草書字母　　　　　　　　　　　　　　　　0

abcdefghijklmnopqrstuvwxyz

原版 Syntax：bcdpq 為草書字母　　　　　　　　　　　　　　5

abcdefghijklmnopqrstuvwxyz

Gill Sans：abcdfpq 為草書字母　　　　　　　　　　　　　　7

abcdefghijklmnopqrstuvwxyz

Optima Nova：abdefglpqu 為草書字母　　　　　　　　　　10

abcdefghijklmnopqrstuvwxyz

Palatino Sans Informal：acdefgklvwxy 為草書字母　　　　12

abcdefghijklmnopqrstuvwxyz

Flora：abcdefghmnpqru 為草書字母　　　　　　　　　　　14

abcdefghijklmnopqrstuvwxyz

Lucida Sans：abcdefghmnpqru 為草書字母　　　　　　　　14

abcdefghijklmnopqrstuvwxyz

Scala Sans：abcdefhmnpqtuvwy 為草書字母　　　　　　　16

abcdefghijklmnopqrstuvwxyz

Legacy Sans：abcdefghkmnpqrtuy 為草書字母　　　　　　17

abcdefghijklmnopqrstuvwxyz

Quadraat Sans：abcdefghjmnpquvwy 為草書字母　　　　　17

abcdefghijklmnopqrstuvwxyz

Triplex：abcdefghiklmnopqrtuvwxyz 為草書字母　　　　　24

有些「義大利斜體」字，並沒有義大利斜體的特性——換句話說就是完全沒有草書字母。有些義大利斜體，則有著非

常濃厚的義大利斜體風格。義大利斜體特性的有無，在無襯線字體間有很大的差異。一套字體中有幾個小寫字母擁有明顯草書特性，可以作為該字體的草書化程度的一項粗略指標。這項指標並不代表字體的好壞，但可以告訴我們：這個字體如果是好字體，那麼是好在哪裡。

我們也可以針對有襯線義大利斜體進行同樣的分析，但是人文主義形體的有襯線義大利字體中，通常所有小寫字母都會有明顯的草書性質。完全無襯線的義大利斜體，則沒有任何完全草書化的例子（約翰・唐納設計的 Triplex 義大利斜體，雖然幾何氣息濃厚、草書化程度卻接近 100%，但並不是完全無襯線的字體。）

無襯線字母的草書特性，往往藏在細微之處。例如，b、h、m、p 或 r 這些字母，通常只有在字碗形狀，或是曲線筆畫與字幹交會的角度與高度，才能看得出草書的特色。

bb pp rr · bb pp rr

Frutiger 字體（左上）中，b、p 與 r 幾個字母雖然有傾斜化的版本，但跟直立版本比起來，並沒有明顯的草書特性。Legacy Sans 字體（右上）中，傾斜化的字形則有明顯的義大利斜體特性，不只傾斜程度與羅馬正體不同，造形結構也有差異。

字母 g 在襯線羅馬正體中通常是雙字眼形體，但在 Trinité 等公文草書義大利斜體、Helvetica 等實用主義無襯線字體中，則是以單字眼形體較為常見。兩者 g 字母的草書化程度都可有可無。

gg gg g · gg gg g
1　　2　　3　　4　　5　　6

Synatax（1）中，傾斜體的 g 字母大體上維持非草書樣式的羅馬正體字形，基本上不具有草書特性。Legacy Sans（2）的義大利斜體 g 字母，則跟羅馬正體有較大的差異：除了斜率變大之外，也多了一點擺盪感，可與 DTL Elzevir 義大利斜體（3）進行比較——這是巴洛克風格的襯線字體，以克里斯多弗爾・凡戴克的作品為設計依據。Frutiger（4）的 g 字母的義大利斜體是單字眼形體，儘管傾斜，卻不是草書。

傑拉德・丹尼爾斯的 Caspari（5）義大利斜體中，即可見單字眼的 g 既傾斜、也是草書，跟 Méridien 義大利斜體的 g（6）一樣。

11.4 哥德式字體

歐洲最早的印刷字體全都是哥德式字體（又稱黑字體），包括古騰堡使用的字體也是。這類字體曾在歐洲的手寫與印刷文本中廣為使用——包括在英格蘭、法國、匈牙利、波蘭、葡萄牙、荷蘭、西班牙與日耳曼都很常見，甚至在義大利都有發展茁壯的例子。字體排印中的哥德式字體，就如同建築設計中的哥德式風格一樣，雖然在德國發展最興盛、時間最長，但都是全歐洲重要的文化遺產。

哥德式手寫字形跟羅馬手寫字形一樣，形體極為多元。哥德式印刷體的變化較少，在此也不需全部逐一介紹。不過，哥德式字體還是有四大家族值得討論：稜紋體（textura）、尖角體（fraktur）、草書體（bastarda）以及圓書體（rotunda）。（字體目錄中還常會列出一種 Schwabacher 體家族，這是草書體在德國境內的名稱。）

這四種字體家族，都不是局限在特定的時代，而是像羅馬正體與義大利斜體一樣，在歷史上經歷了多次變化沿革。四種家族之間有許多複雜的差異，但通常單看小寫字母 o 就可以辨別。稜紋體的小寫 o 字母雖然只有兩個筆畫，但形狀近似六角形；尖角體的 o 通常左側呈直線、右側呈曲線；草書體的 o 通常上下有尖角，左右兩側呈鐘形曲線；圓書體的 o 則呈圓形或橢圓形。

de heeft hy ons gheuandet die vten
hoghen opgegaen is Inlichtehere
denghenē die indupsternisse sittē eñ
in die scheme des doots. om te leydē

上：亨利克‧彼得森‧賴特史奈德（Henric Pieterszoon Le-ttersnider）的 14 點稜紋體，應是於 1492 年在安特衛普刻出。本字型的字模現在陳列在荷蘭哈崙（Haarlem）的 En-schedé 博物館，可能是現存最古老的一套字模。下：稜紋體、尖角體、草書體以及圓書體的典型小寫字形。扁六角形形體是稜紋體的基本特質。尖角體與草書體的稜角較不明顯，但圓書體是唯一一種全無尖角的哥德式字體。

即使是羅馬正體與義大利斜體當道的現今，哥德式字體仍然有其用武之地，在許多情境中都適合用來做出強調或對比的功能，而且不需要局限在報紙頭版或宗教善書的標題。字體設計師也沒有放棄哥德式字體，在二十世紀仍有非常優秀的哥德式字體誕生，出自德國藝術家如魯道夫‧寇克及美國的佛列德瑞克‧高迪等人之手。

A O ábçdèfghijklmñöpqrstûvwxyz ß　　18 點

Clairvaux ⓓ：1115 年，聖伯爾納鐸（Saint Ber-nard）創立了位於巴黎到巴塞爾大約半途中的天主教熙篤會明谷修院（Abbey of Clairvaux），在十二世紀發展相當興盛。熙篤會修士習慣穿著白色會服，因此又稱白色修士。本字體便以明谷修院為名，可說是白衣修士的黑字體。本字體的設計師是赫伯特‧馬陵（Herbert Maring），並在 1990 年

由 Linotype 發行，有著熙篤會當初所強調的簡樸
特質。比起大多數草書體，本字體較接近卡洛林小
寫字體，因此較容易讓現代人看懂。

18點 A O ábçdèfghijklmñöpqrstûvwxyz ß

Duc de Berry 數：線條較細的法式草書體，由加
特弗烈德・波特設計，在 1991 年由 Linotype 發
行數位版。本字體以十四世紀的法國貝里公爵尚
恩（Jean de France，Duke of Berry）命名。在我看
來，公爵本人若看到這個字體，應該會覺得字形相
當親切熟悉，但本字體的設計似乎與公爵珍藏的豪
華時禱書中所用的手抄字體沒有直接關聯。

16點 A O ábçdèfghijklmñöpqrstûvwxyz ß

Fette Fraktur 手：線條粗重、浪漫主義色彩濃厚
的尖角體，是由約翰・克里斯汀・鮑爾（Johann
Christian Bauer）設計，並在大約 1850 年時由他位
於法蘭克福的鑄字行發行。維多利亞時代常見的
粗肥線條字體，與哥德式字體搭配起來，遠比搭配
羅馬正體還適合，而本字體就是最佳例證。

21點 A O ábçdèfghijklmñöpqrstûvwxyz ß

Goudy Text 機：佛列德瑞克・高迪設計，由 Lan-
ston Monotype 在 1928 年發行。形體狹窄、線條
平順、少有裝飾的書寫體，大小寫字母的可讀性都
相對較高。另有第二套大寫字母，稱爲倫巴迪風格
大寫（Lombardic caps）。不管是排字機或數位版
本，本字體的字母間距設定都不理想，但值得花點
心力修正。

ÆO áabcdèfghíjklmñöpqrssſtûvwxyz 18點

Goudy Thirty ⑱：線條較細的字體，揉合了草書體與羅馬正體的特色，是佛列德瑞克・高迪最後的作品之一，也是高迪刻意爲紀念自己而留下的作品（在新聞記者的老行話中，「Thirty」就是「全文完」或是「傳送結束」的意思。）線條輕盈、設計簡單的圓書體字，在 1942 年設計完成，由 Lanston Monotype 在 1948 年發行，現今則有 P-22 發行的數位版本。這種字體有兩套不同的設計，差異在a、s、w 與幾個大寫字母的形體。

ÆO abcdefghijklmnopqrsſtuvwxyz 24 點 Rhapsodie
金屬活字，經縮小處理

Rhapsodie⑨：活力充沛、可讀性高的草書體，由伊瑟・許勒設計，並由法蘭克福的 Ludwig & Mayer 在 1951 年發行。本字體還有一套裝飾性的大寫字母可供選擇，可惜本字體目前還沒有看到好一點的數位版本。

ÆⓄ ábcdèfghíjklmñőpqrstûvwɾyz ß 17點

San Marco ⑲：卡爾喬治・霍佛設計，由 Linotype 在 1991 年發行數位版本，是第一套脫胎自尼可拉斯・詹森於 1470 年代在威尼斯刻的圓書體字的數位字體。San Marco 所屬的圓書體字是四大類哥德式字體中，與義大利淵源最深、結構與羅馬正體最接近的一類。本字體是命名自位於威尼斯市中心、擁有著名圓頂的聖馬可大教堂。

14點 AO ábcdèfghijklmñöpqrsſtûvwxyz ß

Trump Deutsch ✋：喬治・川普設計，並由 Berthold 鑄字行在 1936 年發行金屬活字版本。濃重、寬大、筆畫弧狀內凹、未經裝飾、活力充沛的書寫體，大小寫的形體都寬闊易認。2002 年由迪特・史泰夫曼（Dieter Steffmann）製作了數位版本。

21點 A O ábçdèfghijklmñöpqrstûvwxyz ß

Wilhelm Klingspor Schrift ✋：形體狹窄、裝飾性高的稜紋體，由魯道夫・寇克在 1925 年設計完成，並以奧芬巴赫（Offenbach）的 Klingspor 鑄字行當時剛過世的共同負責人命名，以茲紀念，而寇克是該鑄字行的首席設計師。本字體的金屬活字版本相當俊美，可惜有部分替代字符仍未數位化。

11.5 安色爾字體

有種常見的說法是，安色爾字體（uncial）字源是拉丁文的 uncia，意思是「一英寸」。雖然這兩個字的確有共同的字源（都是「十二分之一」的意思），但這並不意味安色爾字體的高度一定是一英寸，也不代表歷史上曾經有過這樣的限制。

安色爾字體在西元四世紀到九世紀間，廣受歐洲的抄寫員使用，在拉丁文與希臘文的手抄本中都能看到，但到了古騰堡的時代已經極為罕見。印刷用的安色爾字體到了十九世紀才出現，當時也只見於學術或古文物考究用途。不過到了二十世紀，有不少設計師——包括希爾德・德魯斯（Sjoerd de Roos）、威廉・艾迪森・德維金斯（William Addison Dwiggins）、佛列德瑞克・高迪、歐德立克・曼哈特、卡爾喬治・霍佛以及甘特・葛哈特・蘭格（Günter Gerhard Lange）等人——都對安色爾字體產生興趣，更有一位藝術家兼印刷工匠維克多・哈默（Victor Hammer）將整個字體排印生涯都獻給安色爾字體。

歷史上的安色爾字體都是單寫字體——只有大寫一套字母，跟中世紀晚期之前的所有歐洲書寫系統一樣——但近代的安色爾字體不一定遵循這樣的傳統。不管是早期或近代的安色爾字體，都是有些有襯線、有些無襯線，筆畫也是漸調、單調線性都有。現今的安色爾字體主要是用作標題字體，但也有較不搶眼的樣式，可在特定種類的內文使用。

AQ ábçdèfghíjklmñôpqrs tŭvwxyz 123 ᴅGᴊǫ 4569 ff

17點 'Neue Hammer Unziale'

American Uncial 🖐：這是維克多・哈默設計的第四個字體作品、親手雕刻字模的第二種字體、更是在 1939 年從奧地利逃亡到美國後製作的第一套字體。哈默設計的字體全部是安色爾體，但只有這一款與先前設計的 Pindar 兼備了大小寫字母。American Uncial 是於 1945 年在芝加哥私家鑄造，後來由 Klingspor 商業發行，在歐洲是以 Neue Hammer Unziale 為名上市發售。大部分掛名 American Uncial 的數位字體，其實是另外一套 Samson 安色爾字體的複製品，該字體是哈默於 1920 年代在義大利設計的。市面上真正的 American Uncial 數位字體跟先前的金屬活字版本一樣，掛的是 Neue Hammer Unziale 名稱。

ábçdèfGhɪjklmñôp qRstŭvwxyz 123 æœþð

20點

Omnia 數：略有襯線、形體圓潤的草書安色爾字體，字腔大、具人文主義字軸，設計師是卡爾喬治・霍佛。本字體為單寫字體，在 1991 年由 Linotype 發行。

11.6 手寫字體

一般用法中，手寫的字跡想當然耳不是「字體」，僅是「書寫」。書寫是視覺化語言的一種，公開場合中可見諸於書法家的作品，而在私下場合中，任何識字之人都會使用，連字體排印師本人也不例外。當書寫的字跡線條變得固定、一筆一畫逐漸獨立時，便愈來愈像「字體」，也就是所謂的「印刷體」。然而，「印刷」又讓人想到印刷工匠的工作。「字體」是印刷工匠的工具，即使看似是「字跡」的字體，我們也會以「手寫字體」來區別稱之。一般人可能會認為，英文實在是極其匱乏的語言，在需要的時候還造不出一個新字詞。

這種名詞的狀況看似混亂，事實上卻有著一定的道理。「字體」可說是經過裁剪或模仿、轉譯或重解、榮耀或嘲弄過的「書寫」──而「書寫」本身則是用流暢、連貫的一支筆，串起一連串獨立銘文符號的過程。「字體」與「手寫字體」的區別，就是重申「銘文」與「圖像」的差異，以及鑿刻與書寫的差異。而這兩者的差異，早在活版印刷誕生前至少一千五百年便已經確立。

我們總愛把羅馬正體與義大利斜體配對，似乎也是一種讓字體與字跡、銘文與圖像結合的渴望。這也是 Poetica 這種字體如此難以歸類的部分原因。這種字體究竟是手寫字體呢？還是沒有羅馬正體匹配的孤鳥義大利斜體呢？

欲了解手寫字體的早期歷史，可參見史丹利・摩里森的〈論書寫字體〉（On Script Types）一文，首刊於《The Fleuron》第 4 期（1921 年）的 1 至 42 頁，並收錄在摩里森於 1981 年出版的文集中。

不管是金屬活字、照相製版機字體或是數位字體形式，手寫字體都發展得相當興盛。也有好幾位優秀的設計師──如伊姆勒・萊納（Imre Reiner）──專心致志於創作手寫字體，不下其他設計師對羅馬

正體的執著。不過，手寫字體在商業凸版印刷領域中雖格外重要，但在平面印刷中的角色就沒有這麼關鍵。要在凸版印刷機台複製手寫的字跡，需要經歷的照相刻版過程相當昂貴。但在平面印刷的設計中，專為特定作品創作的書法字跡，只要透過掃描或照相就能輕易插入版面。因此，現今平面字體排印的頁面上，如果需要手寫字輔助，只要另外手工繪製即可。

現今市面上有數十種優秀的手寫字體，包括亞瑟·貝克（Arthur Baker）的 Marigold 與 Visigoth、羅傑·艾克斯寇芬（Roger Excoffon）的 Choc 與 Mistral、卡爾喬治·霍佛的 Salto 與 Saltino、甘特·葛哈特·蘭格的 Derby 與 El Greco、麥可·紐葛鮑爾（Michael Neugebauer）的 Square、弗里德里克·彼得（Friedrich Peter）的 Magnificat 與 Vivaldi、伊姆勒·萊納的 Matura 與 Pepita、羅伯特·斯林姆巴赫的 Caflisch、弗里德里克·薩爾威（Friedrich Sallwey）的 Present、喬治·川普的 Jaguar 與 Palomba、尤維卡·維約維克的 Veljović Script，以及赫爾曼·察普夫的 Noris 與 Venture。我在本節中舉的例子，僅限於我特別感興趣的少數幾種手寫字體。其中兩種 —— Eaglefeather 與 Tekton —— 是建築用字體，其實也可以歸類在內文字體中，但放在本節，是因為這兩種字體可以讓讀者更加了解從書寫到印刷、手寫字跡到鑄模字體、手寫字體到羅馬正體與義大利斜體之間的轉型過程。

abcëfghijõp 123 ABDQ abcéfghijôp 20 點

Eaglefeather 數：大衛·席格爾（David Siegel）與卡蘿·托留米—勞倫斯（Carol Toriumi-Lawrence）在1994 年設計的字體家族，依據建築大師法蘭克·

洛伊·萊特（Frank Lloyd Wright）的建築圖說字形而設計。Eaglefeather 在市面上發行的有「正式」與「非正式」兩種版本，但兩者只有在小寫羅馬正體有所差別，而義大利斜體、大寫羅馬正體、小型大寫字母、數字與非字母符號都是共通的。上圖顯示的 Eaglefeather Informal（非正式版本），其實是由兩套義大利體組成。所謂的「羅馬正體」，則是一套設計清爽、無傾斜的義大利斜體字。而「義大利斜體」的設計完全相同，但傾斜 10 度。本字體也包含小型大寫字母。（請見第 50 頁。）

22 點 *AQ 123 ábçdèfghijklmñõpqrstûvwxyz AA EEE ʓ ¢ čdį fpgh ik vz*

n

Ex Ponto 數：質樸、抒情意味濃厚的手寫字體，由尤維卡·維約維克設計，在 1995 年由 Adobe 發行三種粗細不同的版本。維約維克在海外放逐時期完成本字體的設計，字體的名稱——以羅馬詩人奧維德於西元 13 年被流放時所著的「來自黑海的書信」（Epistulae ex ponto）命名——暗示了他的這段人生階段。本字體新發行的 OpenType 版本不但有三套大寫字母，也附帶了各種變體字母與連字。

20 點 *AQ 123 ábçdèfghijklmñõpqrstûvwxyz*

Civilité 系列字體的命名，是因爲文藝復興時期的知名荷蘭思想家伊拉斯莫斯（Desiderius Erasmus）的暢銷作品《寫給兒童的文明行爲小書》（De civilitate morum puerilium libellus）早期的法文翻譯版本，使用的就是格蘭向設計的這套手寫字體。

Legende 手：字形寬闊、線條粗黑、非連結間隔的手寫字體，字眼較小，但極易辨認。本字體由恩斯特·史奈德勒（Ernest Schneidler）設計，在 1937 年由法蘭克福的 Bauer 鑄字行發行。本字體是所謂的 civilité 字體在現代的表率之一。civilité 字體

是一系列矯飾主義手寫字體，而羅伯特・格蘭尚在 1557 年於里昂創作的一套作品便是濫觴。

AQ 123 ábçdèfghijkmñõprstûvwxyz

Ondine **手**：線條較粗卻形體開放、清晰度高、非連結間隔的鋼筆手寫字體，是由亞德里安・福魯提格設計，在 1953 年由巴黎的 Deberny & Peignot 公司初次發行。這是福魯提格最早的設計作品之一，目前也是他設計的唯一一款手寫字體（Ondine 是中世紀傳說中居住在海裡的神女，而福魯提格的 Ondine 字體也擁有海浪般的波動感。）

A Q 123 ábçdèfghijklmñõpqrstûvwxyz 19點普通字型版本

Sanvito **數**：巴托羅米歐・山維托（Bartolomeo Sanvito）是文藝復興時代最偉大的抄寫員之一。羅伯特・斯林姆巴赫為了紀念山維托而設計了這套字體，並在 1993 年由 Adobe 發行。現今的 OpenType 版本，擁有多種不同粗細與視覺微調系列可供選擇。

abcdëfghijõp ABC 123 AQ *abcéfghijôp* 18點普通字型版本

Tekton **數**：由大衛・席格爾設計，脫胎自建築師程大錦（Frank Ching）筆下的字形，在 1989 年由 Adobe 發行。後來發行的 OpenType 版本包含了各種不同粗細的字型，還有內文數字與小型大寫字母。字級較小的 Tekton 在閱讀時感受與無襯線字體無異，但字級較大時，可以看到微小的圓珠狀襯線頭。本字體的「義大利斜體」其實只是傾斜化的羅馬正體。程大錦的著作《建築圖學》（*Architectural Graphics*，1975 年於紐約出版，1985 年出版第

二版）即是使用程大錦本人的手寫字形原稿印刷而成，其中可見本字體的設計依據（該書於 1996 年出版第三版，採用了略經壓縮的 Tekton 數位版字型。）

AQ 123 ábçàdèfôghijklmñöpqirstûvœxyz

AQ 456 ábçàdèfôghijklmñöpqirstûvwxyz

AQ 456 ábçàdèfôghijklmñöpqirstûvwxyz

AQ 123 ábçàdèfôghijklmñöpqirstûvwxyz

Zapfino 數：赫爾曼・察普夫設計的書法字體大作，由 Linotype 在 1998 年發行，包含了四套字母加上一套輔助性連字字型。在 2004 年，又推出一款內容更多的 OpenType 版本，稱爲 Zapfino Extra。該版本除了加入小型大寫字母外，還附帶了更多替代字形與連字。四套基本字型中，其中一套還有較粗黑的版本，稱爲 Zapfino Forte。本字體堪稱是美感與技術的完美結合，排版時固然可以順其自然，當作一般內文字體使用，但要將如此豐富的字體發揮到淋漓盡致，需要高超的耐心、品味與技巧，不下於金屬活字手工排版。因此不管是對字體排印師與書法家來說，本字體都是鍛練、精進技巧的利器。（請見第 241 頁。）

μηΧόμεμόμ Τε λέαμΔρομ όμοῦ καὶ λύχμο

Δράσαντι δ'αἰχρὰ, δϵινὰ τἀπιτίμια

ϖρὸς τὸν θεὸν, καὶ θεὸς ᾗ ὁ λόγ⊙.

三種早期希臘文字體。上：康普魯頓合參本聖經所用的希臘
文字體，是 16 點楷體字型，為阿納多・吉倫・德布羅卡爾
（Arnaldo Guillén de Brocar）於 1510 年在馬德里附近的埃納
雷斯堡（Alcalá de Henares）刻出。中：法蘭切斯科・格里
佛於 1502 年在威尼斯刻出的 10 點草體字型（此處放大至兩
倍）。下：1560 年代，由羅伯特・格蘭尚刻出的 18 點公文
草書希臘文字體。

11.7 希臘文字體

希臘文字體的歷史既悠久又複雜，一方面自成一
格，另一方面卻又與羅馬正體的歷史密不可分。最
早的完整希臘字體，是在威尼斯與佛羅倫斯誕生於
尼可拉斯・詹森與法蘭切斯科・格里佛等人的手
中，他們在同一時期也創造了最早的羅馬正體與義
大利斜體。西蒙・德科林斯、克勞德・加拉蒙德、
羅伯特・格蘭尚、米克羅斯・基斯、約翰・弗雷許
曼與威廉・卡斯倫等人也都有優秀的希臘文作品，
並廣受使用。不過，一直要到阿索斯山修道院在
1759 年印行了一本聖歌集，才成為希臘本土第一
本用希臘文印刷的書籍。而希臘第一家非宗教性
質的印刷廠，更是晚到了 1821 年的獨立戰爭期間，
才在費曼・狄多的協助下成立。

Linotype、Monotype 與其他公司都發行了改自流
行的羅馬正體字形——出自 Baskerville、Caledo-
nia、Helvetica、Times New Roman、Univers——
的希臘文字體，而這些字體在希臘本地也廣受使
用。不過，希臘跟東歐一樣，現代主義中抒情意味

較濃的風格派別，要到稍晚才流傳開來。即使在很需要適合與新人文主義羅馬正體匹配的希臘文字體、跨國交流十分頻繁的古典學界，希臘文字體仍非常短缺。

十五世紀以來的希臘文字體可分爲三大類：楷體、草體與公文草書體。希臘文楷體的性質與拉丁文字的羅馬正體類似，換言之就是「非草書字體」。楷體的字母相連程度低、通常直立無傾斜、襯線可有可無。希臘文草體中，傾斜與直立字體皆有，性質與義大利斜體相似。希臘文公文草書體是形體發展更爲細緻華美的草書字體，但其精雕細琢的程度，是拉丁字母公文草書體無可比擬的。

楷體（orthotic）一詞來自希臘文的 ὀρθός，即「直立」之意；草體（cursive）來自拉丁文的 currere，即「奔跑」或「急行」之意；公文草體（chancery）則來自拉丁文的 cancelli，即「小螃蟹」之意。Cancelli 一詞後來引申爲柵欄之意，後來又被用作指稱法庭中位於官員與訴願人之間的裝飾性欄杆──在英文中，律師資格被稱作 the bar，指的也是這道欄杆。法律界是公文草體最盛行的領域。

文藝復興時期的希臘文楷體，與同時期的羅馬正體相當類似，卻也有十分值得探究的相異之處。希臘文楷體的筆畫通常粗細一致，筆畫末端呈明顯方形，若是襯線字體，襯線通常相當短小、陡峭，並只出現在筆畫單邊。這些字體的深層結構，有著明顯的三角、圓弧、直線等幾何圖形感，但也能看見更繁複的曲線。這是歷史最悠久的希臘文印刷字體，最早的例子包括老彼得・薛佛在曼斯以及康拉德・史懷恩罕姆在羅馬附近的小鎮蘇比亞科（Subiaco）所創作的字體，但兩者都並未包含完整的希臘字母。最早的完整、多音調符號希臘字體，是由尼可拉斯・詹森在 1471 年於威尼斯完成，同樣也是楷體。

ἄπο

許多歷史學家心目中最優秀的早期希臘文楷體，是康普魯頓合參本聖經採用的希臘文字體，由阿納多・吉倫・德布羅卡爾在 1510 年於西班牙刻出。此後的短短幾年間，希臘文楷體卻完全消失，直到十九世紀末期才重新復興。現今最常用的現代希

臘文字體，是 1927 年由維克多・守爾德勒在倫敦
設計的 New Hellenic 字體。

歷史上第一套希臘文草體，是由一名不知名工匠於
1475 年在位於威尼斯西方的小鎮維琴察（Vicen-
za）刻出。第二套則是由法蘭切斯科・格里佛在威
尼斯刻出，卻晚了二十年才出現。維琴察的不知名
字體是簡單樸素的草體，而格里佛的作品卻是華美
的公文草書體。格里佛在 1502 年也刻了一套較爲
素樸的希臘文草體，但在接下來的兩百年間，歐洲
盛行的希臘文字體都是公文草書體。

= γὰρ

只要加上連字與替代字符，形體簡樸的希臘文草體
就能成爲公文草書體，同理，公文草書體只要捨去
這些額外字符，就成了簡樸草體。不過，這裡說的
一整套連字字符通常有好幾百個，有時甚至超過
一千個。

γὰρ

加拉蒙德、卡斯倫等許多字體藝術師，都有創作希
臘文公文體的作品，但新古典主義與浪漫主義設
計師如巴斯卡維爾、波多尼、亞歷山大・威爾森
（Alexander Wilson）與安布羅斯・費曼—狄多等
人，都回歸到簡樸的草體。費曼—狄多的希臘文字
體，至今在法國與希臘都還很常用，但英文世界最
盛行的希臘文草體，則是理查・波爾森在 1806 年
設計的作品。

新古典主義希臘文字體如楊・凡克林普恩的 An-
tigone、赫爾曼・察普夫的 Heraklit 與 Palatino
Greek，以及羅伯特・斯林姆巴赫的 Minion Greek
與 Arno Greek，爲希臘文字母的歷史開啟了嶄新
的篇章，爲希臘文小寫字母帶來了文藝復興羅馬正
體與義大利斜體字的人文主義結構。諷刺的是，在

這些字體出現的時期，正是歐洲大多數的文化精英開始拋棄古典學的時候。

希臘文與拉丁文一樣，在中世紀晚期演變出大小寫兩套字母。兩種文字的大寫字母有著共同的淵源，至今仍有超過一半的大寫字母的形體完全相同（兩種文字的安色爾字體的發展情形也是如此）。不過，希臘文小寫字母卻走上了不同的路。希臘文的確可以用低調、正式的風格書寫，這樣的字體精神與羅馬正體類似，但希臘文小寫通常是草書形式。因此，大部分的希臘文字體都跟文藝復興時期的義大利斜體相似：大寫字母形體直立、風格正式，而匹配的小寫字母則流動連續，通常擁有傾斜形體。希臘文字體排印傳統中，並未發展出像義大利斜體一樣的輔助字體，能發揮與主要文字（對義大利斜體來說是羅馬正體）互補、對比的功能。

"Aαι

當然，傳統也有改變的可能。有好幾位二十世紀設計師的希臘文字體仿效了拉丁文字體，添加了粗體與傾斜化版本，而希臘文字體的使用方式也可能開始出現轉變。不過，許多以下介紹的字體都僅有單一版本的設計，在排版時可以單獨使用，也可以用作輔助字體——例如將希臘文字母與拉丁字母混排時。

18點 ἀβγδεζηϑικλμνξοπρστϋφχψως
ἀβγδεζηϑικλμνξοπρστϋφχψως

Albertina 數：克里斯・布蘭德在 1960 年代設計出此希臘文字體，與拉丁文及西里爾文的 Albertina 同時創作，但一開始僅有拉丁文字體製作上市，到了 2004 年，才由 DTL 發行希臘文字體。本字體

有直立與草書兩種形態，但目前僅有單聲調符號。
（請見第 278、386 頁。）

ἄβγδὲζῆϑικλμνξοπρστύφχψως

12 點 Antigone 活字，經放大

Antigone 🖐️：楊・凡克林普恩設計，由 Enschedé
在 1927 年發行。這是雕琢細緻的新人文主義希臘
文字體，爲了排版抒情詩而設計。本字體在創作之
初，是爲了與凡克林普恩自己設計的 Lutetia 羅馬
正體及義大利斜體互相搭配，但本字體與他設計的
其他拉丁文字體如 Romanée 與 Spectrum 也相當匹
配。本字體沒有數位版本。

ἄβγδεζηθικλμνξοπρστῦφχψὼς
ἄβγδεζηθικλμνξοπρστῦφχψὼς
ΑΔΞΠ ΑΒΓΘΛΞΠ ΣΦΨΩ

21 / 24 點
普通字型版本與
義大利斜體版本

Arno 🔢：羅伯特・斯林姆巴赫設計的 Arno 字體
家族，在 2007 年由 Adobe 發行，共包含了 32 套
字型，羅馬正體與義大利斜體各 16 套，涵蓋了從
展示文字到圖片說明的各級大小。本家族的 32 套
字型都是全歐文字型，包含了拉丁文、西里爾文以
及多音調希臘文字母，所有的字母與粗細也都附帶
了直立與傾斜的小型大寫字母和華飾花灑首字字
母。當然，本作品的技術之精湛、恆心與毅力之高
強，若少了形體設計的基本功，也都是枉然——所
幸，本字體家族的形體都極爲優秀，可謂是設計師
花了一輩子研究與創作人文主義字體的集大成之
作。（請見 144、377、386 頁。）

20 點
GFS 'Bondoni Classic' ἀβγδεζηϑικλμνξοπρστῦφχψὼς

18 點
GFS 'Bondoni Greek' ἀβγδεζηϑικλμνξοπρστυφχψὼς

Bodoni ☞：基安巴提斯塔・波多尼的《字體排印手冊》（*Manuale tipografico*）最終版本在 1818 年由他的遺孀出版，書中包含了 85 種希臘文字型樣本，全部是由波多尼親手雕刻，並可歸納爲數個系列，涵括至少十幾種不同的基礎字形設計。換句話說，波多尼的希臘文作品就如他的羅馬正體與義大利斜體一樣，並沒有單一的設計原型。此處列出的兩種數位字型，並未與波多尼刀下的任何一款字型完全吻合，但各自融合了他作品中最常見的幾種理念。此款直立字體是塔奇斯・卡特索里迪斯（Takis Katsoulidis）在 1993 年製作而成，傾斜字體則是喬治・馬提歐普羅斯（George Matthiopoulos）在 2004 年的作品，兩者都是由雅典的希臘字型協會（Greek Font Society）發行，直立字體命名爲 GFS Bodoni，傾斜字體則命名爲 GFS Bodoni Classic。這兩種字體跟波多尼本人設計的直立與草書字體一樣，可以運用在同一頁面，但並非針對混排而設計。

18 / 24 點 ἀβγδεζηθικλμνξοπρστῦφχψὼς
Ἀ Β Γ ϖράγμαῖος Θ Ϊ Ω

Complutum ☞：現今我們所稱的「康普魯頓希臘文字體」（Complutensian Greek）指的是阿納多・吉倫・德布羅卡爾在西班牙的埃納雷斯堡小鎮刻出的字體，該鎮在羅馬時代被稱爲康普魯頓（Complutum）。吉倫受託製作的這套楷體字型，是專爲一部六冊的多語合參本聖經所設計。吉倫首先在 1517 年完成雙語新約聖經的排印，將新創

作的希臘文字體與拉丁文圓體並排，頁面採不對稱雙欄版型，頗爲大方美觀（康普魯頓新約聖經的內文採用的是單音調符號版本字型，唯一的變音符號是尖音符，但內文前後的序跋都採用了完整的多音調符號字型，需在負數行距的頁面中，手工排入音調符號，因此極費工夫。）在後來完成的四語舊約聖經作品中，吉倫似乎爲了節省空間，改用較爲常見的草書希臘文字體，使得藝術價值低了不少。

雅典希臘字型協會的設計總監喬治・馬提歐普羅斯在 2007 年製作了一套康普魯頓希臘文字體的數位複製版，該協會以 GFS Complutum 之名發行。與維克多・守爾德勒的 New Hellenic Greek 字體相比，本數位字體的節奏有種凌亂感，但正是其魅力所在。本字體的 *mu* 與 *nu* 兩個字母都採用了古字體（ꙋ 與 μ 而非 μ 與 ν），而 *pi* 與 *tau* 兩個字母則採用異體（ϖ 與 ꞇ 而非 π 與 τ），未接觸文藝復興時期希臘文的讀者可能會略感疑惑，除此之外，本字體就如同 1512 年版本一樣極爲易認。

$$άβγδεζηθικλμνξοπρστῦφχψὼς$$
$$ἌΓΔΘΛΞΠΣΦΨΩ$$

21 / 24 點

Didot ：不少字體排印師都曾經疑惑，被稱爲 Didot 的希臘文字體，爲何與 Didot 拉丁文字體有如此大的差異。箇中原因是，這兩種字體其實是設計師父子二人在不同時代完成的作品，也代表了兩位雕刻師與兩種不同字體排印傳統之間的迥異關係。最初的 Didot 希臘文字體是安博斯・費曼―狄多的作品，而最知名的 Didot 羅馬正體與義大利斜體則出自他的父親費曼・狄多之手。Didot 羅馬正體是法國大革命高峰時期的作品，呈現了

純粹的理性主義結構，巴洛克時期的多變化性已被完全抹除。

Didot 希臘文字體的左撇手寫字形樣式承襲自格蘭尚、沙農、基斯、卡斯倫、弗雷許曼等人所設計的矯飾主義與巴洛克主義希臘文字體。同時，Didot 希臘文字體中，粗細筆畫的強烈對比則受到了浪漫主義的影響。字體的大寫字母高大狹窄。此處呈現的數位版本（稱作 GFS Didot Classic）是喬治‧馬提歐普羅斯在 1995 年爲雅典希臘字型協會製作，並在 2008 年推出了修訂版本。（請見第 151 頁。）

10點
書籍字型版本

ΑΒΓΔΕΕΙΒ⊕⊕ΘΙΚΛΜΜΞΟΟΓΡΣΤΥΦΧↆΩ

Diogenes 數：全爲古拙大寫字母的字體，由柏克萊的克里斯多夫‧史坦浩爾（Christopher Stinehour）在 1996 年設計。這是印刷商彼得‧魯特里吉‧寇克（Peter Rutledge Koch）爲了出版古希臘哲學家巴門尼德（Parmenides）的著作，所委託設計的兩套字型之一，其中一套是數位字型，另一套則是金屬活字。本字體的設計依據是西元前五世紀的銘刻文字，來自希臘古城福西亞（Phokaia）與其位於義大利沿海地區的殖民地埃利亞（Elea），而埃利亞正是巴門尼德的出生地。本書展示的是 2003 年新增的較粗書籍用版本。

21／24點
普通字型版本

ἄβγδεζηθικλμνξοπρστῦφχψὼς
ΑΒΓΔΘΛΞΠΩ ⓚ γγ λ ϑ φ

Garamond Premier 數：這是 Adobe 在 1989 年最初發行的 Garamond 字體，僅有拉丁字母。原設計師羅伯特‧斯林姆巴赫在 2005 年修訂了本字體家族，命名爲 Garamond Premier Pro。經過修訂後，

便有了五種粗細選擇、四種字級系列，可謂媲美王族的派頭。同時，斯林姆巴赫也為本家族的 34 種字型，全數加入了多音調符號的希臘文字母與全斯拉夫語種的西里爾文字母。Adobe Garamond 的希臘文字體與加拉蒙德本人的希臘文作品大異其趣——加拉蒙德的希臘文字體有著數百個極為華美的連字符，但 Adobe Garamond 卻只有兩個（γγ 與 λλ）。不過，本字體仍然是相當優秀的希臘文字體，不但所有粗細與大小都附帶了希臘文小型大寫字母，而且設計一絲不苟、作工精細，在嚴謹與秩序中展現獨有的華美。

ἄβγδεζηθικλμνξοπρστῦφχψὼς　18點

Gill Sans ：本字體並非艾利克·吉爾本人的作品，而是 Monotype 公司的繪圖員在 1950 年代為了搭配 Gill Sans 羅馬正體而設計。由於 Gill Sans 羅馬正體已經與吉爾的原始設計有所差異，因此本希臘文字體與原作者實際上是隔了兩層差異，不過仍是清爽可用的設計。Gill Sans 也有數種數位版本，粗細各異，直立與傾斜皆有，但需求最大的書籍用粗細（圖中的字型）卻未見商業發行。

ἄβγδεζηθικλμνξοπρστῦφχψὼς　20點

New Hellenic ：維克多·守爾德勒設計，由 Monotype 在 1927 年發行。這個希臘文楷體重現了尼可拉斯·詹森、安東尼奧·米斯科米尼、阿納多·吉倫·德布羅卡爾等人的傳統，而非法蘭切斯科·格里佛、西蒙·德科林斯、克勞德·加拉蒙德等人的草書與公文草書希臘文字體傳統。本字體的形體開放、直挺、優雅、穩重，筆畫漸調性低，襯線不明顯。本字體的數位版本在 1993 至 1994 年為希臘

字型協會製作，並於 2000 年由喬治・馬提歐普羅斯修訂，不但新增了粗體與傾斜體字型，更重要的是加入了希臘文小型大寫字母（希臘字型協會為本字體的官方命名是 Neo Hellenic 而非 New Hellenic。請見第 145、149 頁。）

17 點 Palatino
Linotype 修正版

ἄβγδεζηθικλμνξοπρστῦφχψὼς

17 點 義大利斜體，
使用原廠音調符號

ἄβγδεζηθικλμνξοπρστῦφχψὼς

17 點 Palatino Nova

ἄβγδεζηθικλμνξοπρστΰφχψως

上為 80 點 Palatino Linotype 的 mu 字母，下為 Palatino Nova 的同字母。兩款字體設計不同的字母還有 ρ、Θ、Ξ、Φ。

Palatino 🅖：赫爾曼・察普夫在 1951 年設計了一款希臘內文字體，搭配他的 Palatino 與 Linotype Aldus 活字字體。該希臘文字型命名為 Heraklit，在 1954 年由 Stempel 鑄字行發行金屬活字版本。四十年後，為了配合 Palatino 數位版轉型擴大為全歐文的 Palatino Linotype，察普夫修訂了本希臘文字體，新增直立粗體字與兩種粗細的傾斜體。本修訂版的字體納入了微軟在 1997 年發行的全歐文 Palatino Linotype。Palatino Linotype 希臘文字體附帶了完整的音調符號，但字體的收尾工作卻是由微軟內部進行，沒有察普夫親自監督，因此字母間距毫無調整，音調符號也過度細小。不過，只要加強音調符號、補充字母間距微調表，本字體即能成為相當優秀的內文希臘文字體，與 Palatino 羅馬正體非常匹配。

2000 年代早期，察普夫著手修改 Palatino Linotype 希臘文字體，並將其納入 Palatino Nova 全歐文字體旗下。在某些技術層面上，Palatino Nova 希臘文字體的確比 Palatino Linotype 有所進步，可惜僅有單音調符號字母。不過，Palatino Nova Titling 附帶了原本由 Stempel 在 1953 年發行的 Phidias Greek 標

題用大寫字母的數位版本，設計極佳。（請見第 322
至 325、388 頁。）

ΑΒΓΔΕϜΙΗΘΙΚΛΜΝΈΟΟΠΡϹΤΥϕΧΨϹΩ

12 點 Antigone 活字，
經放大

Parmenides ✋：這 是 丹·卡 爾（Dan Carr） 在
1999 至 2000 年於美國新罕布夏州的艾舒拉特鎮
（Ashuelot）手雕鐵塊而成的字型，他接著打壓出
字模、鑄造活字，作為手工排版之用。本字體跟
其數位形式的近親字體 Diogenes 一樣，都是由印
刷商彼得·魯特里吉·寇克委託製作，是依據古
希臘哲學家巴門尼德出身的時代與地點所發現的
希臘文銘刻為設計基礎。

ἄβγδεζηθικλμνξοπρστῦφχψὼς

18 點

Porson ✋：這是英國古典學者理查·波爾森為劍
橋大學設計的字體，並由理查·奧斯汀在 1806 年
開始刻模製作。本字體問世不久後，就有數家鑄字
行著手仿造，而 Monotype 在 1912 年發行了一個修
訂版本。牛津大學出版社西方經典系列將本字體
用作標準希臘文字體，至今已有一百多年之久。新
古典主義的設計，平穩中充滿活力，與許多羅馬正
體都非常匹配。Porson 小寫字母在其悠久顯赫的
歷史中，已經搭配過好幾種不同設計的大寫字母，
雖然沒有一個與波爾森的原始設計完全吻合。此
處展示的 Porson 數位版本，是喬治·馬提歐普羅
斯在 1995 年為雅典希臘字型協會製作，並在 2006
年修訂。（請見第 146、151 頁。）

Wilson ：製作如此精良的希臘文字型向來十分罕見，但這種高水準的設計曾是所有希臘文字型追求的目標。在現今的數位希臘文字體中，本字體是唯一一套擁有還算足夠的連字符與替代字符，能接近巴洛克與文藝復興時期的讀者與排版人員的期望。馬修・卡特在 1995 年製作了，以十八世紀蘇格蘭格拉斯哥的凸模雕字大師、醫師與天文學家亞歷山大・威爾遜（Alexander Wilson）的希臘文字體作品作為設計依據。

11.8 西里爾文字體

西里爾字母是由希臘文字母修改而成，在西元九世紀出現。最早的西里爾文字體，則是魯多夫・博希托普（Ludolf Borchtorp）在 1490 年於波蘭的克拉科夫刻成。來自白俄羅斯的法蘭特希克・史卡林納（Frantsysk Skaryna）在 1517 年於布拉格刻成一套改良的西里爾文字體，但直到 1583 年，第一套西里爾文草書字體才問世。西里爾文字體後來的發展軌跡，大致與拉丁文字體類似，唯一重要的例外是，西里爾文字體從未經歷過人文主義或文藝復興時期。此外，直立字母與義大利斜體字母之間的緊密連結，在西歐字體排印界被視為理所當然，但西里爾文字卻未見這樣的發展，一直要到十八世紀，才出現直立與草書字形的配對。斯拉夫語系的字體與斯拉夫語系文學一樣，幾乎是從中世紀時代直接跳到巴洛克晚期風格。如此的歷史模式加上其他政治因素，意味著西里爾文字體的設計直到很晚才受到新人文主義浪潮的影響。

使用西里爾文字書寫不同語言時，形體會略有差異，但如今全球已有將近五億人使用，用以書寫包括俄文、烏克蘭文、白俄羅斯文、保加利亞文、馬其頓文等斯拉夫語系語言。在塞爾維亞與蒙地內哥羅，西里爾文字也被用來書寫塞爾維亞—克羅埃西亞文，而在摩爾多瓦則是用來書寫羅馬尼亞文。西里爾文字如今也是前蘇聯境內的諸多不同語系、語言所使用的共同書寫系統，從阿布哈斯文到烏茲別克文皆然。

過去一個世紀以來，有許多優秀的字體設計師活躍在俄國與鄰近國家，包括來自敖得薩的瓦迪姆・拉祖爾斯基（Vadim Lazurski）、來自薩拉普爾的加琳娜・班妮可娃（Galina Bannikova）、來自莫斯克的安納托利・舒金（Anatoli Shchukin）以及來自提比里斯的帕維爾・庫贊雅恩（Pavel Kuzanyan）與所羅門・特林加特（Solomon Telingater）。可惜他們的設計鮮少在西方發行，許多甚至從未實際製作成字體。

Linotype、Monotype、Paratype 與其他字型公司都有為 Baskerville、Bodoni、Caslon、Charter、Frutiger、Futura、Gill Sans、Helvetica、Jannon、Kabel、Plantin、Syntax、Times 及 Univers 等拉丁文字體發行西里爾文版本。這些字體大都有可用之處，例如用在排版多語言內文時，會需要風格一致的拉丁文字型與西里爾文字型配對。不過，這些仿作的西里爾文字體的設計水準良莠不齊，也不一定適合連續性內文。

現在有愈來愈多西里爾文內文字型的形體變化變得與水準較高的拉丁文字體一樣豐富：包含了羅馬正體、義大利斜體、小型大寫字母、內文與標

題數字，常常還有多種粗細選擇。在俄語中，羅馬正體稱為 прямой шифт（pryamoi shrift，即「直立字體」），義大利斜體稱為 курсив（kursiv）或 курсивный шрифт（kursiv shrift）。無襯線的西里爾文字體跟無襯線拉丁文字體一樣，常用傾斜化字體（наклонный шрифт〔naklonnyi shrift〕，即「傾斜字體」）來取代義大利斜體。

18 點 абвгдежофщ АЖО *абвгдежофщ*

Albertina **數**：本字體與 Albertina 希臘文字體一樣，是克里斯・布蘭德在 1960 年代設計，但是到了 2004 年才製作上市。與同家族的希臘文與拉丁文字體十分匹配。（請見第 278、376 頁。）

20 / 24 點
普通字型版本與
義大利斜體版本

абвгдежофщ АЖО *абвгдежофщ*
АБЖТ абвгдеж *ЧЩЯѢ*

Arno **數**：新人文主義西里爾文字體，是羅伯特・斯林姆巴赫的 Arno 字體家族的核心成員，由 Adobe 在 2007 年發行，有著多種粗細與風格選擇，可營造出細緻的差異，還有匹配的拉丁文與多音調符號希臘文字體。三種文字都附帶了小型大寫字母與華飾花灑字母。（請見第 144、284 至 285、377 頁。）

17 點 абвгдежофщ АЖО *абвгдежофщ*

Baskerville **襯**：巴斯卡維爾本人並沒有西里爾文字體的作品，但有好幾家字型公司都以他的羅馬正體與義大利斜體為基礎，設計出西里爾文字體，其中以 Monotype 發行的字體水準最好。本字體是年輕

的哈利·卡特（Harry Carter）在 1930 年完成的作品，不久之後他也成為了研究字體歷史的佼佼者。不少十八世紀以降的俄文文學作品，都極適合採用來自西方、富含法國啟蒙精神的字體來排版。在這樣的情況下，Baskerville 西里爾文字體是理所當然的選擇之一，尤其用作雙語文本的排版更是適合——當然，譯文也要與 Baskerville 的風格匹配才行。（請見第 286 頁。）

абвгдежофщ АЖО *абвгдежофщ* 18點

Lazurski 🖐：俄裔書籍設計師瓦迪姆·拉祖爾斯基設計的新人文主義西里爾文字體，在 1962 年以兩種形式、不同名稱發行。在俄國境內發行的是排印機形式，稱為 Garnitura Lazurskogo，而金屬活字形式則是經過喬凡尼·馬德史泰格的修改，並在他的監督下由魯吉耶羅·歐利維里（Ruggiero Oliviery）刻模製作，稱為 Pushkin。馬德史泰格在義大利維洛納經營的 Officina Bodoni 印刷廠，是全世界唯一使用 Pushkin 活字的地方。維拉迪米爾·耶菲莫夫（Vladimir Yefimov）在 1984 年為本字體製作了照相排版機字型，並加入粗體字。1991 年，莫斯科的 ParaGraph 則為本西里爾文字體與其搭配的拉丁文字體發行了數位版本。1997 年，本字體又加入了不可或缺的內文數字。（請見第 147 頁。）

абвгдежофщ АЖО *абвгдежофщ* 18點普通字型版本

Minion 🔢：羅伯特·斯林姆巴赫的新人文主義西里爾文字體作品，是為了與 Minion 拉丁文與希臘文字體搭配而設計，由 Adobe 在 1992 年首次發行，後來又納入了在 2000 年發行的全歐文 Minion 家族

中。後來發行的家族版本中，提供了多種粗細與視覺大小的選擇。（請見第 321 頁。）

17點 абвгдежофщ АЖО *абвгдежофщ*

Palatino Nova **歐**：Palatino 西里爾文字體與 Palatino 希臘文字體一樣，都是 Palatino 在 1990 年代轉變為 Palatino Linotype 時，由赫爾曼·察普夫設計的作品，在十年後又略加修改，成為 Palatino Nova 的一部分。（請見第 322 至 325 頁。）

19點 абвгдежофщ АЖО *абвгдежофщ*

Quadraat **歐**：大多數改自拉丁文字體的西里爾文字體，大多都讓人覺得只摸到表面而不見其精髓，但弗萊德·斯麥耶斯的 Quadraat 西里爾文字體卻是可喜的例外。本字體有多種粗細選擇，現在是 Quadraat 全歐文版本的核心成員。若要搭配無襯線字體，Quadraat Sans 西里爾文字體是理所當然的選擇。（請見第 331 頁。）

19點 абвгдежофщ АЖО *абвгдежофщ*

Quadraat Sans **歐**：無襯線字體，與有襯線的姊妹字體 Quadraat 一樣，擁有真正的草書義大利斜體，並發行了多種粗細版本。目前本字體已經是 Quadraat Sans 全歐文 OpenType 版本的核心成員。（請見第 353 至 355 頁。）

18點
普通字型版本 абвгдежофщ АЖО *абвгдежофщ*

Warnock **歐**：Warnock 與 Minion 一樣，是由羅伯特·斯林姆巴赫設計的全歐文字體家族，包含了拉

丁文、希臘文與西里爾文，在 2000 年由 Adobe 以 OpenType 形式發行。與 Minion 相比，本字體的角度較尖銳、雕琢痕跡較明顯（比較像繪圖而非書寫的產物），形體也較爲傾斜（義大利斜體的斜率達 15 度，Minion 則是 12 度）。本字體與 Minion 一樣，提供了多樣的粗細與視覺大小選擇。

11.9 銘刻與書法大寫字母

所有文本至少都會出現一次開頭。大部分文本在中間還會暫時停歇，重新起頭。這些起頭開啟的不管是新的一句、一段、一章或一節，都像是文本的門與窗。遠在拉丁文字發展出小寫字母前，歐洲的抄寫員就已經開始用巨大華麗的大寫字母，凸顯文本中重要的起點，稱作大飾首字。

早期的印刷書籍常在首字的頁面位置留白，事後再用手繪方式補上。但早在 1459 年，印刷大飾首字就已經出現，還有多種不同顏色。這項傳統造就了許多優秀的全大寫字型誕生，專門爲了標題或短文，或是一次只使用一個字母的排版。這樣的字型有些有著明顯的銘刻感，如卡蘿·特汪布里的 Lithos 與古德倫·察普夫—凡赫斯的 Smaragd；其他則是純粹的書法體。

許多銘刻首字字型是爲了與其他內文大小的字體搭配使用而設計，因此是內框空心字型，筆畫的內部鏤空，以降低字體的灰度。例如楊·凡克林普恩的 Lutetia 與 Romulus Open Capitals，就是將內文字體的大寫字母鏤空而成。但是雷米·佩紐（Rémy Peignot）的 Cristal 與約翰·彼得斯（John Peters）的 Castellar 等字體，從設計之初就是內框空心字型，並沒有其他的版本。

此節介紹的許多字體,都在第 399 頁有展示範例。

當然,任何內文字體的大寫字母在經過放大後,都可以當作大飾首字使用,但放大後的字母比例往往就變得不適合。只有少數的內文字體擁有專門為標題使用、比例經過特別調整的大寫字母(例如喬凡尼・馬德史泰格的 Dante 與約翰・哈德遜的 Manticore)。不過,在大小字母雙寫的內文或標題字體中,大寫字母有時會脫穎而出,成為大飾首字常用的字體,如貝托德・沃爾普的 Albertus、卡爾・戴爾的 Cartier、赫伯・盧巴林(Herb Lubalin)的 Avant Garde,還有喬治・川普的 Codex 與 Delphin。以下介紹的字體,全都是專為標題設計的大寫字母,並非為內文所設計。

42 點

A E G Q W

Ariadne ✋:古德倫・察普夫—凡赫斯設計的書法首字體,由法蘭克福的 Stempel 鑄字行在 1954 年發行。若將本字體用在內文字級排版,Diotima 便是相當合適的搭配選擇,若字級較大,則適合與 Palatino 與 Aldus 搭配。(請見第 399 頁。)

36 點 活字 Augustea
與
36 點 Augustea Inline

ABCDXYZ

Augustea ✋/⚙:襯線尖銳、風格正式的銘刻大寫字母,由艾爾多・諾瓦雷賽(Aldo Novarese)與亞力山卓・布提(Alessandro Butti)設計,在 1951 年由杜林的 Nebiolo 鑄字行發行金屬活字。另有內框空心版本,原本是以 Augustea Filettata 的名稱上市,現在則發行了數位版本,稱為 Augustea Open。後來又加入小寫字母,成為雙寫字體 Augustea Nova。(請見第 399 頁。)

ABCDEFGHIJKLM
NOPQRSTUVWXYZ
·1234567890·

Castellar 機：鏤空方式不對稱的內框空心大寫字
母，筆畫鏤空部分偏左，右側近乎實心。本字體是
由約翰·彼得斯設計，在 1957 年由 Monotype 發
行。（請見第 88、210、399 頁。）

ABCDEFGHIJKLM
NOPQRSTUVWXYZ
1234567890·ÐÞÆŒ

18 / 24 點

Charlemagne 數：風格輕鬆的卡洛林大寫字母，是
依據西元九、十世紀的卡洛林標題書寫體與大飾
首字而設計。本字體是由卡蘿·特汪布里設計，
在 1989 年由 Adobe 發行數位形式。較新的Open-
Type 版本包含了全歐文拉丁字元集。（請見第61、
399 頁。）

ABCDEFGHIJKLM
AKMNRUVXYZ
NOPQRSTUVWXYZ
·1234567890·

21 / 24 點

Herculanum 數：亞德里安·福魯提格設計，由
Linotype 在 1990 年發行數位形式，擁有豐富的變
體字母。Herculanum 是羅馬帝國的城市，位於
現今的拿坡里附近。維蘇威火山在西元 79 年噴發
時，此地與龐貝一樣遭到灰燼埋沒。本字體以該城
市爲名，是根據西元一、二世紀的羅馬帝國文字與

繪畫中的字體而設計的。這類非官方、非正式的羅馬銘刻文字，半個世紀以來一直是福魯提格的靈感泉源。他在 1950 年代初期設計的 Ondine（第 371頁）就是脫胎自此類字體，另一套作品 Rusticana（第 397 頁）則是根據較晚的同類字體而設計。

18 / 24 點

ABCDEFGHIJKLM
NOPQRSTUVWXYZ
ΓΔΘΛΞΠΣΥΫΦΨΩ

Lithos ⑱：無襯線大寫字體，字腔開口大，形體趣味橫生，是依據早期的希臘銘刻字母而設計。本字體由卡蘿・特汪布里設計，在 1989 年由 Adobe 發行。筆畫粗細有許多細緻的變化。較新的 Open-Type 版本包含了全歐文拉丁與希臘字母。

17 / 24 點

ABBAGGIIL&LLQQERRTTT
ABCDEFGHIJKLMN
OPQRSTUVWXYZ
YYLAMECVTTUPHEMP&C

Mantinia ⑱：複雜豐富的字體，是依據十五世紀畫家安德烈・曼特納（Andrea Mantegna）作品中的字形而設計。許多十五世紀的藝術家如安德烈・卡斯塔諾（Andrea del Castagno）與佛拉・安吉利可（Fra Angelico）等，對作品中的文字所投入的心血都不下於對人物的描繪，但文藝復興時期最重視文字形體的畫家，還是非曼特納莫屬。本字體以他為命名由來，設計師是馬修・卡特，在 1992 年由Carter & Cone 發行。

ABCDEFGHIJKLM
NOPQRSTUVWXYZ
·KLRUW·NN OO ∞·
＊ΓΔΘΛΞΠΣΥΦΨΩ＊

Michelangelo 與 Phidias ✋：Michelangelo 與其搭配的希臘文字體 Phidias 是由赫爾曼・察普夫設計，在 1951 至 1953 年由法蘭克福的 Stempel 鑄字行發行，是 Palatino 家族的成員。2004 年以 Palatino Nova Titling 為名發行新數位版本，在新版中，拉丁文與希臘文合併為單一字型。（請見第 158、399 至 402 頁。）

ABCDEFGHI
JKLMNOPQRS
TUVWXYZ

Monument ✋：形體開放的內框空心大寫字母，由歐德立克・曼哈特設計，在 1950 年由布拉格的 Grafotechna 鑄字行首次鑄造。此處展示的數位版本則是由漢堡的 ProFonts 在 2010 年發行。散發帝國氣息、穩重有如的羅馬銘刻文字，在曼哈特的巧手下，轉化為彷彿民俗舞蹈、卻不失莊嚴的律動感。（請見第 399 頁。）

ABCDEFGHIJKLMN OPQRSTUVWXYZ

Neuland 手：暗黑粗獷的無襯線羅馬正體大寫字母，由魯道夫・寇克設計與刻模，在 1923 年由歐芬巴赫的 Klingspor 鑄字行鑄造出金屬活字。本字體的字模是由寇克完全徒手刻出，不用描線圖型，因此在金屬活字版本中，不同的字級都有獨一無二的特殊之處，可惜現有的數位版本都沒能保存這樣細緻微妙的細節差異與變化。（請見第 399 頁。）

ΛBCDEFGHƗJKLM
ΛBCDEFGHƗJKLMN
NOPQRSTUVWXYZ
OPQRSTUVWXYZ

Numa 數：設計極富趣味的細筆畫雙套大寫字母，以非常早期的義大利銘刻文字爲設計基礎——換句話說，這是現存最古老的拉丁字母範例之一。本字體是由蘇姆納・史東設計，在 2007 年由他自己的字型公司發行，以西元前八世紀末、七世紀初的羅馬國王努瑪・龐比里斯（Numa Pompilius）命名。

ABCCDEƐFGHIJKLM NOPQRBRSTUVWXYZ

Pericles 手：羅伯特・佛斯特（Robert Foster）設計，由 ATF 在 1934 年發行。數位版在 2005 年問

世，由芝加哥 Ascender Corp 的史提夫‧麥特森（Steve Matteson）製作，除了包含所有原始設計的變體字母之外，還新增了好幾個。金屬活字版只有一種粗細，麥特森則是新加入了較細的一個版本。

42 點

Raffia ✋：雖然這套字體只適合偶爾出現的首字，卻也能讓人學到許多。本字體的設計師亨克‧克萊格（Henk Krijger）是荷蘭裔字體排印師兼藝術家，出生成長於印尼，在識字之前就已經識得各種熱帶植物。酒椰纖維（raffia fiber）是取自酒椰棕櫚葉的一種材料，是許多熱帶地區常見的絲線，但是酒椰纖維線的形狀扁平、質地捲曲而富彈性，不像棉線的形狀圓潤、平直且容易梳理，而這就像是平筆尖與原子筆筆畫的對比。克萊格知道，筆畫之美在於彷彿具有生命的形體。他的 Raffia 首字作品在 1952 年由 Amsterdam 鑄字行發行。而眾多數位版本中，只有多倫多 CanadaType 公司的派崔克‧格里芬（Patrick Griffin）所製作的版本，能真正捕捉原作的精神。

Requiem Banner 數：強納森・赫夫勒於 1999 年設計的優秀內文字體 Requiem，擁有豐富的輔助字體，不但羅馬正體與義大利斜體有兩種粗細選擇，這款旗幟標語字體也有。另外還有花飾結尾、間隔圖飾與連接字元供補充裝飾用。（請見第 331 頁。）

24 / 28 點 ╱ A B C D E F F G H I J K L M ╱

◖ I J J L I L Y T I Y I P F I E T L Y J R ❧

· N O P Q R S T U V W X Y Z ·

Rialto Titling 數：優雅纖細的書法大寫字母，是 Rialto 字體家族的成員，由喬凡尼・狄法西歐與魯伊・卡納設計，在 1999 年由 df Type 發行。本字體除了一套完整的標準高度字母之外，部分字母還有設計上升與下降字形。（請見第 332 頁。）

ABCDEFGHIJKLM
NOPQRSTUVWXYZ

18 / 24 點

Rusticana 數：亞德里安・福魯提格以較大眾化、帝國色彩較淡的羅馬銘刻文字為依據，設計了三種字體，本字體便是其中之一，其他兩種是 Hercula-num 與 Pompeijana。Rusticana 的形體脫胎自西元四、五世紀的羅馬銘刻文字。

ABCDEFGHIJKLM
NOPQRSTUVWXYZ
QRTUW·ÖÖÜÜ

24 / 30 點
Palatino Nova Imperial

Sistina 手：Sistina 與 Michelangelo 一樣，都是很早加入 Palatino 字體家族的成員，也是二十世紀偉大的金屬活字標題字體之一。本字體是赫爾曼・察普夫的作品，在 1951 年由法蘭克福 Stempel 鑄字行發行。2004 年，為了製作配合 Palatino Nova 家族的數位版，察普夫將本字體稍加修改後，新的版本稱為 Palatino Nova Imperial。

ABCDEFGHIJKLM
NOPQRSTUVWXYZ

18 / 24 點

Smaragd 數：線條較細卻力道十足的內框空心大寫字母，由古德倫・察普夫－凡赫斯設計，在 1952 年由 Stempel 鑄字行發行。Smaragd 是綠寶石之意。據說，希臘信仰中的眾神信使赫密士・崔斯莫圖（Hermes Trismegistos）——他是發明文字的埃及智慧之神托特（Thoth）的化身——的祕密就是銘刻在綠寶石上。

AABCDEEFFGHIJKLM MNOPQRSTTUVWXXYZ 12344567890·ŒÆ

Sophia ⑱：馬修・卡特設計，由 Carter & Cone 在 1993 年發行。本字體的內容相當複雜，擁有許多變體字符，主要是以六世紀中葉君士坦丁堡一支十字架上的銘刻文字為設計依據。該十字架是拜占庭皇帝查士丁二世（Justin II）與皇后（後來成為攝政）索菲婭（Sophia）贈送給羅馬主教的禮物。這支十字架引發了字體歷史學家史丹利・摩里森的興趣，他在最後著作《政治與書寫》（*Politics and Script*）中討論了十字架上的文字。

ABCDEFGHIJKLM NOPQRSTUVWXYZ

Trajan ⑱：襯線大寫字母，以羅馬圖拉真凱旋柱（Trajan's Column）基座上於西元二世紀雕刻完成的銘刻作為設計的依據。本字體是由卡蘿・特汪布里繪製，再由 Adobe 發行數位版本。初發行時只有兩種粗細（正常與半粗體）。在 OpenType 版本中，加入了全歐文拉丁字元集。2012 年發行了進一步的修訂版本，稱為 Trajan 3，其中又新增了羅伯特・斯林姆巴赫設計的希臘文與西里爾文大寫字體，形體相當俊美。可惜 Trajan 3 字體的粗細選擇太多，簡直到了荒唐的程度，從極細到極粗都有，讓古典羅馬銘刻文字的精神盡數遭到扭曲。（請見第 160 頁。）

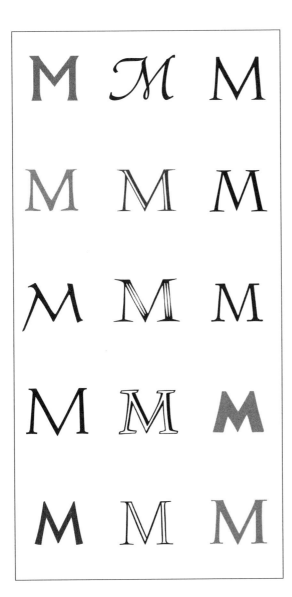

從左至右：
Albertus
Ariadne
Augustea

Cartier
Castellar
Charlemagne

Codex
Cristal
Delphin

Michelangelo
Monument
Neuland

Pericles
Romulus Open
Sistina

實體世界中的字型

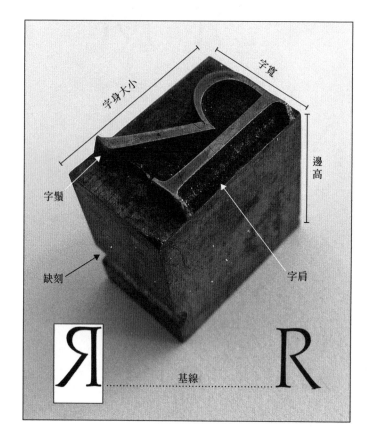

字身大小
字寬
邊高
字鬚
字肩
缺刻
基線

思考字體時，浮現在我們腦中的字體形象，必須能夠正面看、也能反著看。一個活字擺在平面上，底部稱作字足（foot），字面（face，印刷時與紙張接觸的部分）與字肩（shoulders，較字面稍低的部分）則面向上方。另外還有左右兩個字側（sides）。上圖中可以看見的是左側，面對的是圖片的右下角。面對圖片左下角的是字前（front），而反面是字後（back），面對的是圖片右上角，從這個角度是看不見的。當我們的視角是直直朝字面看去（如圖中左下角的小圖），則字背在上、字前在下、左側在右、字足則在反面。要注意字母本身的底部其實是靠近字前，而不是字足。字前上有

一條凹槽，稱作缺刻（nick），讓排版人員靠觸覺就能辨別活字的前後方向。

活字上，字前到字後的距離稱作字身大小（body size），兩側之間的距離則稱作字寬（set width），字足到字肩的高度稱作邊高（shank height）。字肩與字面之間較小的高度差，則稱作印刷深度（depth of strike）。字足到字面的總高度（邊高加上印刷深度）則稱作活字高度（height-to-paper）。上面提到的這些大小規格，都是活字的物理性質，也是字體排印的基礎。但是從由活字印刷而成的文字中，卻看不出、也量不到。

就某方面來說，字體排印領域最基本的規格是活字的大小，但這個規格同樣在印刷成品中看不出來。奇怪的是，有時甚至從活字本身也看不出來。活字大小在實務上會受到各種現實因素的影響，但本質上是一個理想的尺度，是拿來鑄造字體的金屬塊在理論上應具備的尺寸，但實際鑄造用的金屬塊大小卻不一定符合這個理想。

前頁圖片中放大呈現的活字，是 60 點 Michelangelo 字型的 R 字母，鑄在一塊 50 公克的可回收金屬上，蘊藏了豐富的藝術技巧與資訊。本字型是在法蘭克福的 Stempel 鑄字行鑄造，圖中右下角的字母則是這個活字印刷出來的實際大小。Michelangelo 是標題字體，只有大寫，由赫爾曼・察普夫在 1950 年設計。

這個活字所屬的字型，是為了出口到北美而鑄造的。字體大小在歐陸狄多單位系統下是 60 點，用英美系統則是略大於 64 點，但是鑄造的字身用的卻是英美 60 點大小（大約是 56 狄多點）。如果

活字的高度標準因地而異，但同一個地方的所有字體，不分大小，都擁有一樣的高度。印刷深度通常占活字的高度不到 10%。

Michelangelo 的 R 字母有兩種形體，兩者都在本頁中呈現。英美形體稍窄，歐陸則較寬。此外，西歐字型的活字高度也與英美不同，因此兩個活字雖然字元相同、字型大小相同、字體也相同，其長寬高卻完全不同（用字體排印的術語來說，就是活字高度、字寬、字身大小都不同）。兩個活字中，都量不到與「字體大小」完全一致的尺寸。（更多關於狄多與英美系統的差異，請見第470 至 471 頁。）

是為歐洲印刷廠鑄造 60 狄多點的 Michelangelo 字型，通常只有兩個具下端部的字母 J 與 Q 會採用 60 狄多點的字身，其他字母通常是用 48 狄多點（英美 51½ 點）的字身。這樣一來，字體就少了字鬚（beard），但對標題字體來說這反而是件好事。下圖並排呈現的是歐洲當地使用與出口的兩種活字。

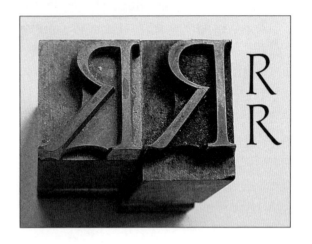

附錄 A：實務字母集

今天統計一次人口，明天一定就不準了。不過拉丁字母在全球傳播的過程中，逐漸形成了一套超過 600 個字元（含大小寫）的字母集，而關係最接近的希臘與西里爾字母也另外貢獻了大約 500 個字元。以下列出的字元，有些只有一種語言使用得到，但大部分都有數十、甚至數百種語言使用，本附錄最多只會列舉三種語言。

本清單中所有以斜體標示的名詞，都會在附錄 B 中出現。

額外拉丁字母			使用語言舉例
æ	Æ	*aesc*	法羅語、冰島語
ɓ	Ɓ	hooktop B	富拉語（Fulfulde）、豪薩語（Hausa）、克佩列語（Kpelle）
ð	Ð	*eth; edh*	法羅語、冰島語
đ	Ð	*dyet*	塞爾維亞——克羅埃西亞語、越南語
ɗ	Ɗ	hooktop D	富拉語、豪薩語
ɖ	Ɖ	hooktail D	埃維語（Ewe）
ə	Ǝ/Ə	*schwa*	亞塞拜然語、卡努里語（Kanuri）、盧紹錫德語（Lushootseed）
ɛ	Ɛ	Africa epsilon	丁卡語（Dinka）、埃維語、契維語（Twi）
ƒ	Ƒ	hooktail F	埃維語
ɣ	Ɣ	African gamma	埃維語、克佩列語
ħ	Ħ	*barred H*	馬爾他語
ı		*dotless i*	亞塞拜然語、土耳其語
ɨ	Ɨ	barred i	米克瑪克語（Micmac）、米克斯特克語（Mixtec）、薩哈潑丁語（Sahaptin）
ƙ	Ƙ	hooktop K	豪薩語
κ	Κʻ	kra	古格陵蘭語

額外拉丁字母			使用語言舉例
ł	Ł	*barred l*	海爾楚克語（Heiltsuk）、納瓦荷語、波蘭語
ƚ	Ƚ	double-barred l	庫特奈語（Kutenai）
ƛ		blam (barred lambda)	利魯逸語（Lillooet）、努哈爾克語（Nuxalk）、奧肯拿根語（Okanagan）
ŋ	Ŋ	eng	埃維語、北薩米語（Northern Saami）、沃洛夫語（Wolof）
ø	Ø	slashed o	丹麥語、法羅語、挪威語
ơ	Ơ	horned o	越南語
ɔ	Ɔ	open o	阿特賽納語（Atsina）、埃維語、契維語
œ	Œ	*ethel*	法語、古體英語
ſ		*long s*	愛爾蘭語、古體泛歐語
ß		*eszett*	德語、近代英語
þ	Þ	*thorn*	盎格魯撒克遜語、冰島語
ŧ	Ŧ	*barred t; tedh*	哈瓦蘇佩語（Havasupai）、北薩米語
ư	Ư	*horned u*	越南語
ʊ	Ʊ	curly v	埃維語
ƿ		*wynn*	早期英語
ƴ	Ƴ	hooktop y	富拉語
ȝ		*yogh*	盎格魯撒克遜語、早期英語
ʒ	Ʒ	*ezh*	斯科爾特薩米語（Skolt）

拉丁字母變化			使用語言舉例
á	Á	a-*acute*	捷克語、冰島語、西班牙語
à	À	a-*grave*	多格里布語（Dogrib）、法語、義大利語
ȁ	Ȁ	a-*double grave*	塞爾維亞——克羅埃西亞語詩歌
â	Â	a-*circumflex*	克里語、法語、威爾斯語
ǎ	Ǎ	a-*caron* / a-wedge	華語羅馬字
ä	Ä	a-*umlaut*	愛沙尼亞語、芬蘭語、德語
å	Å	a-*ring* / round a	阿里卡拉語（Arikara）、夏安語（Cheyenne）、瑞典語
ā	Ā	a-*macron* / long a	康瓦爾語（Cornish）、拉脫維亞語、毛利語
ă	Ă	a-*breve* / short a	拉丁語、羅馬尼亞語、越南語
ȃ	Ȃ	a-*arch*	塞爾維亞——克羅埃西亞語詩歌
ã	Ã	a-*tilde*	葡萄牙語、越南語
ả	Ả	a-*hoi*	越南語
ấ	Ấ	a-*circumflex-acute*	越南語
ầ	Ầ	a-*circumflex-grave*	越南語
ẫ	Ẫ	a-*circumflex-tilde*	越南語
ẩ	Ẩ	a-*circumflex-hoi*	越南語
ậ	Ậ	a-*circumflex-under-dot*	越南語
ắ	Ắ	a-*breve-acute*	越南語
ằ	Ằ	a-*breve-grave*	越南語
ẵ	Ẵ	a-*breve-tilde*	越南語
ẳ	Ẳ	a-*breve-hoi*	越南語
ặ	Ặ	a-*breve-underdot*	越南語
ǻ	Ǻ	a-*umlaut-acute*	塔穹語（Tutchone）
ä̀	Ä̀	a-*umlaut-grave*	塔穹語
ǟ	Ǟ	a-*umlaut-macron*	塔穹語
ạ	Ạ	a-*underdot* / a-nang	契維語、越南語
a̱	A̱	a-*underscore*	夸夸嘉夸語（Kwakwala）、欽西安語（Tsimshian）
á̱	Á̱	a-*acute-underscore*	夸夸嘉夸語

拉丁字母變化			使用語言舉例
ą	Ą	a-*ogonek* / tailed a	波蘭語、立陶宛語、納瓦荷語
ą́	Ą́	a-*acute-ogonek*	納瓦荷語、西阿帕契語
ą̀	Ą̀	a-*grave-ogonek*	多格里布語、哥威遜語（Gwichin）、賽卡尼語（Sekani）
ǽ	Ǽ	aesc-*acute*	古冰島語；語言學
ǣ	Ǣ	aesc-*macron* / long aesc	盎格魯撒克遜語；古北歐語
ḃ	Ḃ	b-*overdot* / dotted b	古愛爾蘭語
ć	Ć	c-*acute*	波蘭語、塞爾維亞——克羅埃西亞語
ĉ	Ĉ	c-*circumflex*	世界語
č	Č	c-*caron* / c-wedge / cha	捷克語、拉脫維亞語、立陶宛語
ċ	Ċ	c-*overdot* / dotted c	馬爾他語、古愛爾蘭語
c'	C'	*glottal* c	卡利斯佩爾語（Kalispel）、基歐瓦語（Kiowa）、努哈爾克語
č'	Č'	*glottal* cha	科莫克斯語（Comox）、卡利斯佩爾語、利魯逸語
ç	Ç	c-*cedilla* / soft c	阿爾巴尼亞語、法語、土耳其語
ḋ	Ḋ	d-*overdot* / dotted d	古愛爾蘭語
ď	Ď	d-*palatal hook* / d-háček	捷克語、斯洛伐克語
đ	Đ	d-*macron*	古巴斯克語
ḍ	Ḍ	d-*underdot*	契維語、阿拉伯語羅馬字
ḑ	Ḑ	d-*undercomma*	利窩尼亞語（Livonian）
é	É	e-*acute*	捷克語、法語、匈牙利語
è	È	e-*grave*	加泰隆尼亞語、法語、義大利語
ȅ	Ȅ	e-*double grave*	塞爾維亞——克羅埃西亞語詩歌
ê	Ê	e-*circumflex*	法語、葡萄牙語、威爾斯語

拉丁字母變化			使用語言舉例
ě	Ě	e-*caron* / e-wedge	捷克語、華語羅馬字
ė	Ė	e-*overdot* / dotted e	立陶宛語
ë	Ë	e-*diaeresis* / e-trema	阿爾巴尼亞語、荷蘭語、法語
e̊	E̊	e-*ring*	阿里卡拉語、夏安語
ē	Ē	e-*macron* / long e	康瓦爾語、毛利語
ĕ	Ĕ	e-*breve* / short e	拉丁語
ê	Ê	e-*arch*	塞爾維亞——克羅埃西亞語詩歌
ẽ	Ẽ	e-*tilde*	越南語
ẻ	Ẻ	e-*hoi*	越南語
ế	Ế	e-*circumflex-acute*	越南語
ề	Ề	e-*circumflex-grave*	越南語
ễ	Ễ	e-*circumflex-tilde*	華語羅馬字
ê̌	Ê̌	e-*circumflex-caron*	華語羅馬字
ê̄	Ê̄	e-*circumflex-macron*	越南語
ể	Ể	e-*circumflex-hoi*	越南語
ệ	Ệ	e-*circumflex-under-dot*	越南語
ẹ	Ẹ	e-*underdot* / e-nang	契維語、越南語
ę	Ę	e-*ogonek* / tailed e	波蘭語、立陶宛語、納瓦荷語
ę́	Ę́	e-*acute-ogonek*	納瓦荷語、西阿帕契語
ę̀	Ę̀	e-*grave-ogonek*	多格里布語、哥威遜語、賽卡尼語
ə́		*schwa-acute*	科莫克斯語、盧紹錫德語、錫謝爾特語（Sechelt）
ɛ̈	Ɛ̈	African epsilon umlaut	丁卡語
ɛ̃	Ɛ̃	African epsilon tilde	克佩列語、契維語
ḟ	Ḟ	f-*overdot* / dotted f	古愛爾蘭語
ǵ	Ǵ	g-*acute*	馬其頓語羅馬字

拉丁字母變化			使用語言舉例
ĝ	Ĝ	g-*circumflex*	阿留申語、世界語
ǧ	Ǧ	g-*caron*	海爾楚克語、夸夸嘉夸語、斯科爾特薩米語
ġ	Ġ	g-*overdot* /dotted g	伊努皮克語（Iñupiaq）、奇克希特語（Kiksht）、馬爾他語
ğ	Ğ	g-*breve*	亞塞拜然語、韃靼語、土耳其語
ġ	Ġ	*glottal* g	美國語言學
g	G̲	g-*underscore*	特林吉特語（Tlingit）
ġ	Ģ	g-*(turned) undercomma*	拉脫維亞語、利窩尼亞語
ĥ	Ĥ	h-*circumflex*	世界語
ḣ	Ḣ	h-*overdot*	拉科塔語（Lakhota）（古體）
ḥ	Ḥ	h-*underdot*	阿拉伯語與希伯來語羅馬字
í	Í	i-*acute*	冰島語、愛爾蘭語、西班牙語
ì	Ì	i-*grave*	多格里布語、義大利語、賽卡尼語
ȉ	Ȉ	i-*double grave*	塞爾維亞——克羅埃西亞語詩歌
î	Î	i-*circumflex*	法語、羅馬尼亞語、威爾斯語
ǐ	Ǐ	i-*caron* / i-wedge	華語羅馬字
	İ	*dotted I*	亞塞拜然語、韃靼語、土耳其語
ï	Ï	i-*diaeresis*	法語
i̊	I̊	i-*ring*	阿里卡拉語、夏安語
ī	Ī	i-*marcron* / long i	康瓦爾語、拉脫維亞語、威爾斯語
ĭ	Ĭ	i-*breve* / short i	拉丁語、越南語
î	Î	i-*arch*	塞爾維亞——克羅埃西亞語詩歌
ĩ	Ĩ	i-*tilde*	瓜拉尼語（Guaraní）、基庫尤語（Kikuyu）、越南語
ỉ	Ỉ	i-*hoi*	越南語

拉丁字母變化			使用語言舉例
ị	Ị	i-*underdot* / i-*nang*	伊博語（Igbo）、越南語
į	Į	i-*ogonek* / tailed i	奇里卡瓦語（Chiricahua）、立陶宛語（原文 Lithanian，疑為誤植）、納瓦荷語
į́	Į́	i-*acute-ogonek*	奇里卡瓦語、梅斯卡萊羅語（Mescalero）、納瓦荷語
į̀	Į̀	i-*grave-ogonek*	多格里布語、哥威遜語、賽卡尼語
ĵ	Ĵ	j-*circumflex*	世界語
ǰ	J̌	j-*caron* / j-wedge	美國語言學
ḱ	Ḱ	k-*acute*	馬其頓語羅馬字
k̓	K̓	*glottal* k	科莫克斯語、基歐瓦語、歐塞奇語（Osage）
ǩ	Ǩ	k-*caron*	斯科爾特薩米語
ķ	Ķ	k-*undercomma*	拉脫維亞語、利窩尼亞語
k̲	K̲	k-*underscore*	薩哈潑丁語、特林吉特語
Ĺ	Ĺ	l-*acute*	斯洛伐克語
ľ	Ľ/Ł	l-*palatal hook*	斯洛伐克語
l̓	Ľ	*glottal* l	海爾楚克語、欽西安語 尼斯加語（Nisgha）
ḷ	Ḷ	l-*underdot* / syllabic l	梵文羅馬字
ļ	Ļ	l-*cedilla* / soft l	拉脫維亞語、利窩尼亞語
ļ	Ļ	l-*undercomma*	［L-cedilla 替代字元］
l̲	L̲	l-*underscore*	馬拉雅姆語羅馬字
Ḹ	Ḹ	l-*underdot-macron*	梵文羅馬字
ł̣	Ł̣	*barred* l-*underdot*	伊努皮克語
ƛ̓	Ƛ̓	*glottal* blam	卡利斯佩爾語、利魯逸語、努哈爾克語

拉丁字母變化			使用語言舉例
m̓	M̓	*glottal* m	夸夸嘉夸語、尼斯加語、欽西安語
ṁ	Ṁ	m-*overdot* / dotted m	愛爾蘭語、梵文羅馬字
ṃ	Ṃ	m-*underdot*	梵文羅馬字
ń	Ń	n-*acute*	奇里卡瓦語、納瓦荷語、波蘭語
ǹ	Ǹ	n-*grave*	華語羅馬字
n̓	N̓	*glottal* n	夸夸嘉夸語、尼斯加語、欽西安語
ṅ	Ṅ	n-*overdot* / dotted n	梵文羅馬字
n̊	N̊	n-*ring*	阿里卡拉語
ň	Ň	n-*caron* / n-wedge	捷克語、華語羅馬字
ñ	Ñ	n-*tilde*	巴斯克語、加泰隆尼亞語、西班牙語
ņ	Ņ	n-*cedilla* / soft n	拉脫維亞語
ṇ	Ṇ	n-*undercomma*	拉脫維亞語
ṇ	Ṇ	n-*underdot*	契維語、梵文羅馬字
ṉ	Ṉ	n-*underscore*	馬拉亞拉姆語羅馬字
ó	Ó	o-*acute*	愛爾蘭語、納瓦荷語、西班牙語
ő	Ő	o-*double-acute*	匈牙利語
ò	Ò	o-*grave*	加泰隆尼亞語、多格里布語、義大利語
ȍ	Ȍ	o-*double grave*	塞爾維亞——克羅埃西亞語詩歌
ô	Ô	o-*circumflex*	法語、葡萄牙語、威爾斯語
ǒ	Ǒ	o-*caron* / o-wedge	華語羅馬字
ȯ	Ȯ	o-*overdot* / dotted o	利窩尼亞語
ö	Ö	o-*umlaut*	霍皮語（Hopi）、得語、土耳其語
o̊	O̊	o-*ring*	阿里卡拉語、夏安語
ō	Ō	o-*macron* / long o	康瓦爾語、毛利語

拉丁字母變化			使用語言舉例
ŏ	Ŏ	o-*breve* / short o	拉丁語、韓語羅馬字
ô	Ô	o-*arch*	塞爾維亞──克羅埃西亞語詩歌
õ	Õ	o-*tilde*	愛沙尼亞語、葡萄牙語
ỏ	Ỏ	o-*hoi*	越南語
ȱ	Ȱ	o-*overdot-macron*	利窩尼亞語
ȫ	Ȫ	o-*umlaut-macron*	利窩尼亞語
ȭ	Ȭ	o-*tilde-macron*	利窩尼亞語
ố	Ố	o-*circumflex-acute*	越南語
ồ	Ồ	o-*circumflex-grave*	越南語
ỗ	Ỗ	o-*circumflex-tilde*	越南語
ổ	Ổ	o-*circumflex-hoi*	越南語
ộ	Ộ	o-*circumflex-underdot*	越南語
ọ	Ọ	o-*underdot* / o-*nang*	伊博語、越南語、約魯巴語（Yoruba）
ǫ	Ǫ	o-*ogonek* / tailed o	納瓦荷語、塞尼卡語（Seneca）、古冰島語
ǫ́	Ǫ́	o-*acute-ogonek*	納瓦荷語、斯拉維語（Slavey）、古冰島語
ǫ̀	Ǫ̀	o-*grave-ogonek*	多格里布語、哥威遜語、賽卡尼語
ǿ	Ǿ	slashed-o-*acute*	古冰島語、語言學
ớ	Ớ	horned o *acute*	越南語
ờ	Ờ	horned o *grave*	越南語
ỡ	Ỡ	horned o *tilde*	越南語
ở	Ở	horned o *hoi*	越南語
ợ	Ợ	horned o *underdot*	越南語
ɔ́	Ɔ́	open o *acute*	阿當梅語（Adangme）
ɔ̈	Ɔ̈	open o *umlaut*	丁卡語

拉丁字母變化			使用語言舉例
ɔ̃	Ɔ̃	open o *tilde*	克佩列語、契維語
ɔ̨	Ɔ̨	open o *ogonek*	基歐瓦語、美國語言學
ṗ	Ṗ	*glottal* p	基歐瓦語、夸夸嘉夸語、歐塞奇語
ṗ	Ṗ	p-*overdot* / dotted p	古愛爾蘭語
q̇	Q̇	*glottal* q	夸夸嘉夸語、努哈爾克語、欽西安語
ŕ	Ŕ	r-*acute*	斯洛伐克語、索布語（Sorbian）、古巴斯克語
ř	Ř	r-*ring*	阿里卡拉語
ř	Ř	r-*caron* / r-wedge	阿魯提克語、捷克語、索布語
ṛ	Ṛ	r-*underdot* / syllabic r	梵文羅馬字
ŗ	Ŗ	r-*cedilla* / soft r	拉脫維亞語
ŗ	Ŗ	r-*undercomma*	利窩尼亞語、古拉脫維亞語
r̲	R̲	r-*underscore*	馬拉亞拉姆語羅馬字
ṝ	Ṝ	r-*underdot-macron*	梵文羅馬字
ś	Ś	s-*acute* / sharp s	波蘭語、梵文羅馬字
s̓	S̓	*glottal* s	美國語言學
š	Š	s-*caron* / s-wedge	捷克語、奧瑪哈語（Omaha）、拉脫維亞語
ṡ	Ṡ	s-overdot / dotted s	古愛爾蘭語
ẛ		dotted *long s*	古愛爾蘭語
š̓	Š̓	*glottal* s-caron	拉科塔語、奧瑪哈語
ṣ	Ṣ	s-*underdot*	約魯巴語、阿拉伯語羅馬字
s̲	S̲	s-*underscore*	特林吉特語
ş	Ş	s-*cedilla*	土耳其語
ş	Ş	s-*undercomma*	羅馬尼亞語

拉丁字母變化	使用語言舉例
ṫ Ṫ t-*overdot* / dotted t	古愛爾蘭語
ť Ť t-*palatal hook* / t-háček	捷克語、斯洛伐克語
ƫ Ƭ *glottal* t	基歐瓦語、欽西安語
ṫ Ṫ t-*macron*	拉科塔語、古巴斯克語
ṭ Ṭ t-*underdot*	阿拉伯語與希伯來語羅馬字
ț Ț t-*undercomma*	利窩尼亞語、羅馬尼亞與
ú Ú u-*acute*	冰島語、納瓦荷語、西班牙語
ű Ű u-*double-acute*	匈牙利語
ù Ù u-*grave*	多格里布語、義大利語、賽卡尼語
ȕ Ȕ u-*double grave*	塞爾維亞——克羅埃西亞語詩歌
û Û u-*circumflex*	法語、威爾斯語
ǔ Ǔ u-*caron* / u-wedge	華語羅馬字
ü Ü u-*umlaut*	愛沙尼亞語、德語、土耳其語
ů Ů u-*ring* / u-kroužek	阿里卡拉語、夏安語、捷克語
ū Ū u-*macron* / long u	康瓦爾語、立陶宛語、毛利語
ŭ Ŭ u-*breve* / short u	拉丁語、韓語羅馬字
ȗ Ȗ u-*arch*	塞爾維亞——克羅埃西亞語詩歌
ũ Ũ u-*tilde*	基庫尤語、越南語
ủ Ủ u-*hoi*	越南語
ǘ Ǘ u-*umlaut-acute*	華語羅馬字
ǜ Ǜ u-*umlaut-grave*	華語羅馬字
ǖ Ǖ u-*umlaut-macron*	華語羅馬字
ǚ Ǚ u-*umlaut-caron*	華語羅馬字
ụ Ụ u-*underdot* / u-nang	伊博語、越南語
ų Ų u-*ogonek* / tailed u	立陶宛語、梅斯卡萊羅語、納瓦荷語
ų́ Ų́ u-*acute-ogonek*	梅斯卡萊羅語、納瓦荷語

拉丁字母變化			使用語言舉例
ų̀	Ų̀	u-*grave ogonek*	哥威遜語、賽卡尼語、塔吉什語（Tagish）
ứ	Ứ	*horned u acute*	越南語
ừ	Ừ	*horned u grave*	越南語
ữ	Ữ	*horned u tilde*	越南語
ử	Ử	*horned u hoi*	越南語
ự	Ự	*horned u underdot*	越南語
ẃ	Ẃ	w-*acute*	威爾斯語
ẁ	Ẁ	w-*grave*	威爾斯語
ẇ	Ẇ	*glottal* w	海爾楚克語、克拉馬斯語（Klamath）、欽西安語
ŵ	Ŵ	w-*circumflex*	齊切瓦語（Chichewa）、威爾斯語
ẅ	Ẅ	w-*diaeresis*	欽西安語、威爾斯語
ẘ	W̊	w-*ring*	阿里卡拉語
w̆	W̆	w-*breve*	迦語（Gã）、契維語
x̂	X̂	x-*circumflex*	阿留申語
ẋ	Ẋ	*glottal* x	奇維雷語（Chiwere）、欽西安語
ẍ	Ẍ	*glottal* x *underdot*	欽西安語
x̌	X̌	x-*caron* / x-wedge	海爾楚克語、夸夸嘉夸語
ẋ	X̣	x-*underdot*	努哈爾克語、奧肯拿根語
x̱	X̱	x-*underscore*	薩哈潑丁語、特林吉特語
ý	Ý	y-*acute*	法羅語、冰島語、斯洛伐克語
ỳ	Ỳ	y-*grave*	威爾斯語
ẏ	Ẏ	*glottal* y	海爾楚克語、克拉馬斯語、欽西安語
ŷ	Ŷ	y-*circumflex*	威爾斯語

拉丁字母變化			使用語言舉例
ÿ	Ÿ	y-diaeresis / y-um-laut	法語
ȳ	Ȳ	y-macron	康瓦爾語、利窩尼亞語
ẏ̈	Ẏ̈	glottal y-umlaut	欽西安語
ỹ	Ỹ	y-tilde	瓜拉尼語、契維語、越南語
ỷ	Ỷ	y-hoi	越南語
ỵ	Ỵ	y-underdot / y-nang	越南語
ź	Ź	z-acute / sharp z	波蘭語、索布語
ż	Ż	glottal z	利魯逸語
ž	Ž	z-caron / z-wedge / zhet	捷克語、拉脫維亞語、立陶宛語
ż	Ż	z-overdot / dotted z	馬爾他語、波蘭語
ẓ	Ẓ	z-underdot	阿拉伯語羅馬字
ǯ	Ǯ	ezh-caron / edzh	克拉馬斯語、斯科爾特薩米語

希臘文自古以來就會用字母書寫數字，每一個基本字母都有其代表的數值。6、90 與 900 三個數字是用古體希臘文的字母（在次頁列出）書寫。單一字母或一系列字母如果代表的是數字，會用右上或左下的撇號代表，如 $\lambda\varsigma' = 36$，$\gamma\rho\delta = 3{,}104$。

基本希臘字母			基本希臘字母		
α	A	alpha / 1	ξ	Ξ	xi / 60
β	B	beta / 2	o	O	omicron / 70
γ	Γ	gamma / 3	π	Π	pi / 80
δ	Δ	delta / 4	ρ	P	rho / 100
ε	E	epsilon / 5	σ	Σ	sigma / 200
ζ	Z	zeta / 7	ς		terminal sigma
η	H	eta / 8	τ	T	tau / 300
θ	Θ	theta / 9	υ	Υ	upsilon / 400
ι	I	iota / 10	φ	Φ	phi / 500
κ	K	kappa / 20	χ	X	khi / 600
λ	Λ	lambda / 30	ψ	Ψ	psi / 700
μ	M	mu / 40	ω	Ω	omega / 800
ν	N	nu / 50			

希臘文替代字母與符號字母

β	curly beta
ε	lunate epsilon
ϑ	script theta
Θ	symbol Theta
ϰ	script kappa
ϖ	omega pi
ϱ	curly rho
c	lunate sigma
ϒ	hooked upsilon
φ	alternate phi

單音調符號希臘字母

ά		alpha tonos
έ		epsilon tonos
ή		eta tonos
ί		iota tonos
ϊ	Ϊ	iota dialytika
ῗ		iota dialytika tonos
ό		omicron tonos
ύ		upsilon tonos
ϋ	Ϋ	upsilon dialytika
ῧ		upsilon dialytika tonos
ώ		omega tonos

多音調符號希臘字母

ά		alpha oxia
ὰ		alpha varia
ᾶ		alpha perispomeni
ἀ	Ἀ	α psili
ἄ	Ἄ	α psili oxia
ἂ	Ἂ	α psili varia
ἆ	Ἆ	α psili perispomeni
ἁ	Ἁ	α dasia
ἅ	Ἅ	α dasia oxia
ἃ	Ἃ	α dasia varia
ἇ	Ἇ	α dasia perispomeni
ᾳ	ᾼ	α ypogegrammeni
ᾴ		ᾳ oxia
ᾲ		ᾳ varia
ᾷ		ᾳ perispomeni
ᾀ	ᾈ	ᾳ psili
ᾄ	ᾌ	ᾳ psili oxia
ᾂ	ᾊ	ᾳ psili varia
ᾆ	ᾎ	ᾳ psili perispomeni
ᾁ	ᾉ	ᾳ dasia
ᾅ	ᾍ	ᾳ dasia oxia
ᾃ	ᾋ	ᾳ dasia varia
ᾇ	ᾏ	ᾳ dasia perispomeni
έ		epsilon oxia
ὲ		epsilon varia
ἐ	Ἐ	ε psili
ἔ	Ἔ	ε psili oxia
ἒ	Ἒ	ε psili varia
ἑ	Ἑ	ε dasia
ἕ	Ἕ	ε dasia oxia
ἓ	Ἓ	ε dasia varia
ή		eta oxia
ὴ		eta varia

理想中，統一碼應該只承認「字元」，不會做出「字符」的分別。但希臘文常打破這個規則，理由是有部分希臘字符是廣爲使用的科學符號。稱作 omega pi 的字符（ϖ 或 ϖ）其實是 pi（π）的變形體，與 omega（ω）無關。

ῆ		eta perispomeni		ῖ		ῖ oxia
ἠ	Ἠ	η psili		ῖ		ῖ varia
ἤ	Ἤ	η psili oxia		ῗ		ῖ perispomeni
ἢ	Ἢ	η psili varia		ό		omicron oxia
ἦ	Ἦ	η psili perispomeni		ὸ		omicron varia
ἡ	ἡ	η dasia		ὀ	Ὀ	o psili
ἥ	Ἥ	η dasia oxia		ὄ	Ὄ	o psili oxia
ἣ	Ἣ	η dasia varia		ὂ	Ὂ	o psili varia
ἧ	Ἧ	η dasia perispomeni		ὁ	Ὁ	o dasia
ῃ	ῌ	η ypogegrammeni		ὅ	Ὅ	o dasia oxia
ή		η oxia		ὃ	Ὃ	o dasia varia
ὴ		η varia		ῤ		rho psili
ῆ		η perispomeni		ῥ		rho dasia
ᾐ	ῌ	η psili		ύ		upsilon oxia
ᾔ	ῌ	η psili oxia		ὺ		upsilon varia
ᾒ	ῌ	η psili varia		ῦ		upsilon perispomeni
ᾖ	ῌ	η psili perispomeni		ὐ	Υ	υ psili
ᾑ	ῌ	η dasia		ὔ	Ὕ	υ psili oxia
ᾕ	ῌ	η dasia oxia		ὒ	Ὓ	υ psili varia
ᾓ	ῌ	η dasia varia		ὖ	Ὗ	υ psili perispomeni
ᾗ	ῌ	η dasia perispomeni		ὑ	Υ	υ dasia
ί		iota oxia		ὕ	Ὕ	υ dasia oxia
ὶ		iota varia		ὓ	Ὓ	υ dasia varia
ῖ		iota perispomeni		ὗ	Ὗ	υ dasia perispomeni
ἰ	Ἰ	ι psili		ϋ	Ϋ	υ dasia dialytika
ἴ	Ἴ	ι psili oxia		ΰ		ϋ oxia
ἲ	Ἲ	ι psili varia		ῢ		ϋ varia
ἶ	Ἶ	ι psili perispomeni		ῧ		ϋ perispomeni
ἱ	Ἱ	ι dasia		ώ		omega oxia
ἵ	Ἵ	ι dasia oxia		ὼ		omega varia
ἳ	Ἳ	ι dasia varia		ῶ		omega perispomeni
ἷ	Ἷ	ι dasia perispomeni		ὠ	Ὠ	ω psili
ϊ	Ϊ	ι dialytika		ὤ	Ὤ	ω psili oxia

ὢ	Ὢ	ω psili varia
ὦ	Ὦ	ω psili perispomeni
ὡ	Ὡ	ω dasia
ὥ	Ὥ	ω dasia oxia
ὣ	Ὣ	ω dasia varia
ὧ	Ὧ	ω dasia perispomeni
ῳ	Ω	omega ypogegrammeni
ῴ		ῳ oxia
ῲ		ῳ varia
ῷ		ῳ perispomeni
ᾠ	Ὠ	ῳ psili
ᾤ	Ὤ	ῳ psili oxia
ᾢ	Ὢ	ῳ psili varia
ᾦ	Ὦ	ῳ psili perispomeni
ᾡ	Ὡ	ῳ dasia
ᾥ	Ὥ	ῳ dasia oxia
ᾣ	Ὣ	ῳ dasia varia
ᾧ	Ὧ	ῳ dasia perispomeni

古體與數字希臘字母

Ϝ	digamma / 舊體 6
ϛ	stigma / 新體 6
ϟ	qoppa / 90
Ϙ	舊體 qoppa
ϡ	sampi / 900
α΄	右撇號（right horn，數字 1 至 999 用）
͵α	左撇號（left horn，數字 1000 以上用）
Ϻ	san

韻律希臘字母

ᾱ	Ᾱ	alpha macron
ᾰ	Ᾰ	alpha vrachy
ῑ	Ῑ	iota macron
ῐ	Ῐ	iota vrachy
ῡ	Ῡ	upsilon macron
ῠ	Ῠ	upsilon vrachy

希臘非字母符號

·	Anoteleia（希臘文分號）
;	Erotematikon（希臘文問號）
ϗ	Kai（希臘文 & 號）

古典希臘文通常使用八個變音符號：

ὀξεῖα（oxeia）= 尖音符
βαρεῖα（bareia）= 鈍音符
περισπωμένη（perispō-menē）= 希臘文揚抑符（通常形似拱形或波浪號）
ψιλή（psilē）= 柔氣符
δασεῖα（daseia）= 粗氣符
ὑπογεγραμμένη（hypoge-grammenē）= iota 下標
διαλυτικά（dialytika）=分音符
κορωνίς（korōnix）= 合音符
在統一碼中，這些變音符號的名稱是其古希臘文名稱的現代版本：oxia、varia、perispomeni、psili、dasia、ypogegrammeni、dialytika。希臘文中標示短母音的短音符（breve）在統一碼中名稱則是 vrachy（來自希臘文 βραχύ）。

俄文西里爾字母

а	А	*а*	=	a	р	Р	*р*	=	r
б	Б	*б/δ*	=	b	с	С	*с*	=	s
в	В	*в*	=	v	т	Т	*m/ū*	=	t
г	Г	*г/ī*	=	g	у	У	*у*	=	u
д	Д	*∂/g*	=	d	ф	Ф	*ф*	=	f
е	Е	*е*	=	e/ie	х	Х	*х*	=	x/kh
ж	Ж	*ж*	=	ž	ц	Ц	*ц*	=	c/ts
з	З	*з*	=	z	ч	Ч	*ч*	=	č/ch
и	И	*и*	=	i	ш	Ш	*ш*	=	š/sh
й	Й	*й*	=	j/ĭ	щ	Щ	*щ*	=	such
к	К	*к*	=	k	ъ	Ъ	*ъ*	=	'hard'
л	Л	*л*	=	l	ы	Ы	*ы*	=	y
м	М	*м*	=	m	ь	Ь	*ь*	=	'soft'
н	Н	*н*	=	n	э	Э	*э*	=	è
о	О	*о*	=	o	ю	Ю	*ю*	=	yu/iu
п	П	*п/ū*	=	p	я	Я	*я*	=	ya/ia

其他西里爾字母

ă	Ă	*ă*	=	ă	楚瓦什語（Chuvash）
ä	Ä	*ä*	=	ä	馬里語（Mari）等
æ	Æ	*æ*	=	æ	奧塞提亞語（Ossetian）
ă	Ă	*ă*	=	ă	塞爾維亞 — 克羅埃西亞語
ґ	Ґ	*ґ*	=	g	烏克蘭語
ѓ	Ѓ	*ѓ*	=	ǵ/gj	馬其頓語等
ғ	Ғ	*ғ*	=	ǧ/gh	巴什喀爾語（Bashkir）、哈薩克語等
ҕ	Ҕ	*ҕ*	=	ǧ/gh	阿布哈茲語（Abkhaz）、雅庫特語（Yakut）等
ё	Ё	*ё*	=	yo	巴什喀爾語、塔吉克語等
ĕ	Ĕ	*ĕ*	=	ĕ	楚瓦什語
ә	Ә	*ә*	=	ə/ä	巴什喀爾語、韃靼語等
ӛ	Ӛ	*ӛ*	=	ë	漢特語（Khanty）
ђ	Ђ	*ђ*	=	đ/džy	塞爾維亞 — 克羅埃西亞語
s	Ѕ	*ѕ*	=	ż/dz	馬其頓語
ћ	Ћ	*ћ*	=	ć/chy	塞爾維亞 — 克羅埃西亞語

ě	Ě	ě	=	ě	塞爾維亞 — 克羅埃西亞語
è	È	è	=	è	馬其頓語
є	Є	є	=	ye/ě	烏克蘭語
ӂ	Ӂ	ӂ	=	dž	摩爾多瓦語
ӝ	Ӝ	ӝ	=	dž	烏德穆爾特語（Udmurt）
җ	Җ	җ	=	ż/ĵ	卡爾梅克語（Kalmyk）、韃靼語等
ӟ	Ӟ	ӟ	=	dź	烏德穆爾特語
ҙ	Ҙ	ҙ	=	ð/ź	巴什喀爾語
ӡ	Ӡ	ӡ	=	ĵ/dz	阿布哈茲語
ѝ	Ѝ	ѝ	=	ì	馬其頓語
ӣ	Ӣ	ӣ	=	ī	塔吉克語
ӥ	Ӥ	ӥ	=	ï	烏德穆爾特語
й	Й	й	=	ĭ	塞爾維亞 — 克羅埃西亞語
і	І	і	=	î	哈卡斯語（Khakass）
і	І	і	=	i	白俄羅斯語等
І	І	І	=	h	阿巴札語（Abaza）、印古什語等
ї	Ї	ї	=	ï/yi	烏克蘭語
ј	Ј	ј	=	j/y	馬其頓語等
ќ	Ќ	ќ	=	kj	馬其頓語等
қ	Қ	қ	=	k	哈薩克語、塔吉克語等
ҟ	Ҟ	ҟ	=	q'	阿布哈茲語
ҝ	Ҝ	ҝ	=	g	亞塞拜然語
ӄ	Ӄ	ӄ	=	q	楚科奇語（Chukchi）等
ҡ	Ҡ	ҡ	=	q	巴什喀爾語
љ	Љ	љ	=	lj	馬其頓語等
њ	Њ	њ	=	nj	馬其頓語等
ң	Ң	ң	=	ŋ/ng	巴什喀爾語、圖瓦語等
ӈ	Ӈ	ӈ	=	nj/ń	漢特語、科里亞克語（Koryak）等
ҥ	Ҥ	ҥ	=	ngh	阿爾泰語、雅庫特語等
ö	Ö	ö	=	ö	阿爾泰語、紹爾語（Shor）等
ӧ	Ӧ	ӧ	=	ô	塞爾維亞 — 克羅埃西亞語
ҩ	Ҩ	ҩ	=	ò	阿布哈茲語
ҧ	Ҧ	ҧ	=	p'	阿布哈茲語
р̌	Р̌	р̌	=	ř	塞爾維亞 — 克羅埃西亞語

其他西里爾字母

ҫ	Ҫ	ҫ	=	ş	巴什喀爾語、楚瓦什語
ҭ	Ҭ	ҭ	=	ţ/t	阿布哈茲語
ҵ	Ҵ	ҵ	=	ts'	阿布哈茲語
ў	Ў	ў	=	ŭ/w	白俄羅斯語、烏茲別克語
ӯ	Ӯ	ӯ	=	ū	塔吉克語
ӱ	Ӱ	ӱ	=	ü	阿爾泰語、漢特語等
ӳ	Ӳ	ӳ	=	ű	楚瓦什語等
ӳ	Ӳ	y"	=	ù	塞爾維亞 — 克羅埃西亞語
ү	Ү	ү	=	ü/ū	巴什喀爾語、哈薩克語等
ұ	Ұ	ұ	=	u	哈薩克語
ө	Ө	ө	=	ō/ö	圖瓦語、尤卡吉爾語（Yukaghir）等
ӫ	Ӫ	ӫ	=	ő	漢特語
х	Х	х	=	h/ħ	塔吉克語、烏茲別克語等
ч	Ч	ч	=	č	阿布哈茲語、塔吉克語
ҷ	Ҷ	ҷ	=	č/ǰ	紹爾語
ҹ	Ҹ	ҹ	=	dž/c	亞塞拜然語
ҫ	Ҫ	ҫ	=	ċ	烏德穆爾特語
ӹ	Ӹ	ӹ	=	ÿ	馬里語
е	Є	е	=	tç	阿布哈茲語
ӗ	Є̈	ӗ	=	tç'	阿布哈茲語
һ	Һ	h	=	h	巴什喀爾語、布里亞特語（Buryat）等
џ	Џ	џ	=	dž	馬其頓語
w	W	w	=	w	尤卡吉爾語等

古西里爾字母

ё	Ё	ё	yo		ѣ	Ѣ	ѣ	yat
є	Є	є	yest		ѥ	Ѥ	ѥ	ye
ѕ	Ѕ	ѕ	zelo		ξ	Ξ	ξ	ksi
ɪ	I	ï	izhe		ψ	Ψ	ψ	psi
ħ	Ћ	h	derv		ө	Ѳ	ѳ	fita
ω	Ω	ω	ot		ѵ	V	ѵ	izhitsa

國際音標

母音

a	ɐ	ɑ	ɒ	æ	ʌ
e	ə	ɜ	ɛ	ɞ	ɵ
i	ɨ	ɪ	ɤ		
o	ɵ	ø	œ	ɶ	ɔ
u	ʉ	ʊ	ɯ	y	ʏ

子音

b	ɓ	ʙ	β		
c	ç	ɕ			
d	ɗ	ɖ	ð		
f	ɸ				
g	ɠ	ɢ	ʛ	ɣ	
h	ħ	ɦ	ʜ		
j	ʝ	ɟ	ʄ		
k					
l	ɭ	ʎ	ʟ	ɫ	ɬ
m	ɱ				
n	ɲ	ŋ	ɳ	ɴ	
p					
q					
r	ɾ	ʁ	ɹ	ɽ	ɺ
		ʀ	ʁ		
s	ʂ	ʃ			
t	ʈ	θ			
v	ʋ				
w	ʍ	ɥ	ɰ		
x	χ	ɧ			
z	ʐ	ʑ	ʒ		
ʔ	ʡ	ʕ	ʢ		
ǃ	ʘ	ǀ	ǂ	ǁ	
[ɧ]	ls	ɮ	w̃	ŋ͡	

屈折

↑	↓	↗	↘	
˥	˦	˧	˨	˩
ˏ	ˎ	ˊ	ˋ	ˆ
ː	·	'	·	

以下名稱以斜體列出的字符，都在附錄 B 中有獨立
條目介紹。其餘未有獨立條目的符號，則分三組介
紹：(1) 數學符號；(2) 貨幣符號；(3) 音樂符號。

一筆畫

·	上點 *overdot*
·	中點 *midpoint*
.	句點 *period*
.	下點 *underdot*
•	項目符號 *bullet*
'	撇號 *apostrophe*
'	反轉逗號 *inverted comma; turned comma*
,	逗號 *comma*
,	下逗號 *undercomma*
´	尖音符 *acute*
`	鈍音符 *grave*
′	角分符號 *prime*
'	笨蛋引號 *dumb quote*
¯	長音符 *macron*
-	連字符 *hyphen*
—	減號 *subtraction*
_	下橫線 *lowline*
–	連接號 *en dash*
—	破折號 *em dash*
¯	上橫線 *vinculum*
\|	豎線 *bar*
/	長斜線 *solidus*
/	短斜線 *virgule*
\	反斜線 *backslash*
¬	邏輯否定符號 *negation*
[]	方括號 *square brackets*

一筆畫

〈 〉	角括號	*angle brackets*
√	根號	*radical*
‹›	尖引號	*guillemets*
>	大於	greater than
<	小於	less than
ˇ	抑揚符	*caron*
^	揚抑符	*circumflex*
ˆ	反短音符	*arch*
˘	短音符	*breve*
∧	笨蛋插入記號	*dumb caret*
˛	反尾形符	*ogonek*
¸	軟音符	*cedilla*
˒	上鉤符	*hoi*
ˀ	喉塞音符號	*glottal stop*
~	波浪號	*tilde*
∼	代字符號	*swung dash*
()	小括號	*parentheses*
{}	大括號	*braces*
°	上圓圈	*ring*
°	度數符號	*degree*

二筆畫

¨	分音符	*diaeresis/umlaut*
:	冒號	*colon*
;	分號	*semicolon*
""	引號	*quotation*
„"	引號	*quotation*
¡!	驚嘆號	*exclamation*
¿?	問號	question
″	雙角分符號	*double prime*
˝	雙尖音符	*double acute*
˶	雙鈍音符	*double grave*
"	笨蛋引號	*dumb quote*
=	等號	equal
¦	豎線	*pipe*
‖	雙豎線	*double bar*
+	加號	addition
×	乘號	*dimension*
«»	雙尖引號	*guillemets*
[]	雙方括號	*square brackets*
♮	還原號	natural
♭	降音號	flat

多筆畫

…	刪節號	*ellipsis*
÷	除號	division
≠	不等號	*unequal*
±	加減號	plus-or-minus
#	井字號	*octothorp*
♯	升音號	sharp
¤	國際通貨符號	*louse*

圖文符號

*	星號 *asterisk*
†	十字號 *dagger*
‡	雙十字號 *double dagger*
☞	手符號 *fist*
☙	常春藤 *hedera*

字母變形

@	小老鼠 *at*
©	版權所有 *copyright*
¢	美分 cent
€	歐元 euro
& &	And 號 *ampersand*
ƒ	荷蘭盾 guilder
£	英鎊 sterling
℗	聲音版權 *phonomark*
¶	分段符號 *pilcrow*
®	註冊商標 *registered*
§	分節符號 *section*
$	元 dollar
™	商標 *trademark*
¥	日圓 yen
∅	空集合 *null*
%	百分比 *per cent*
‰	千分比 *per mille*

附錄 B：字元彙編

當然，字體排印領域中有無限數目的字元，字元呈現的字符形式更有無限可能。本附錄列出的字元以 ISO 標準（Type 1、TrueType 或 OpenType）與全歐與拉丁內文字型（TrueType 或 OpenType）所包含的字元為主，另外也列出了幾個長久以來在字體排印領域具有重要性的額外字元。每一項條目中，最後都會在方括號內注明該字元的統一碼字碼。部分字元（尤其是變音符號）在統一碼中可能不只有一個碼位，但此處原則上只注明一個。有大小寫區分的字元（如 aesc）才會注明兩個碼位。

尖音符（acute）： 在捷克語、法語、愛爾蘭語、匈牙利語、冰島語、義大利語、納瓦荷語、西班牙語等語言中，用作標示母音的重音—— áéíóúýǽ；在克羅埃西亞語、波蘭語、斯洛伐克語與梵文羅馬字中，則會用在子音上—— ćĺŕśź。華語羅馬字中會用在母音上，以標示華語中的第二聲—— áéíńóúǘ。另外，在馬其頓語中，尖音符也會被用在西里爾字母的子音上——ѓ 與 ќ——而所有希臘字母的母音也會使用。在標準 ISO 拉丁內文字型中，都會附帶六個基本母音字母大小寫加尖音符的字形，全歐語字型中，則會加上五個基本子音字母大小寫加尖音符的字形，還會附帶古冰島語母音 ǽ。至於有尖音符的中央母音（ə́）、開放 o 字母（ɔ́）與北美阿薩巴斯卡語系（Athapaskan）的鼻化高母音（ą́ę́į́ǫ́ų́）則只會出現在專門字型中。[U+0301]

æ œ

Æ

aesc：此連字在丹麥語、挪威語、盎格魯撒克遜語
與古挪威語中是基本字母之一，用途與瑞典語中
的 ä 有部分重複；有時也會在拉丁語中使用，但實
際上並無必要。在英語中，源自希臘語的詞彙，
以往會使用 æ 對應原希臘語的 αι，因此在舊一點
的文本中，aesthetics（美學）一詞往往會拼寫成
æsethetics。因此即使在排印英文時，如果作者刻
意仿古、或在引用古文時吹毛求疵地要求精確，便
會需要這個連字。Aesc 在舊式拼寫中寫爲 æsc，讀
作 ash。[U+00C6、+00E6]

&

ampersand：And（中文爲「和」之意）的縮寫
符號，源自羅馬時代的抄寫員。形體多變，包括
&、&、&、& 與 &c 等，全部是源自拉丁文的 et 一
詞。[U+0026]

⟨a⟩

角括號（angle brackets）：大部分內文字型都遺
漏了這種有用的符號，不過許多 π 字符或符號字型
中都有，某些哥德式字型與希臘文字型也會附帶。
在數學與科學寫作中，角括號扮演了許多角色。在
西方古典文本的編注版本中，角括號用來標明編者
的加注，大括號則用來標明編者刪除的文字。參見
「方括號」。[U+2329、+232A]

’a

撇號（apostrophe）：又稱上逗號（raised comma）
或單下引號（single close-quote）。在英語、法語、
希臘語、義大利語與許多其他語言中，代表了省略
的記號，而在英文中又進一步發展爲所有格的記號
（It is 縮寫爲 it's，古代英文的所有格 Johnes 縮寫爲
John's）。語言學中，字母上方的撇號（注意與尖音
符不同）是喉化子音的記號：ṁ、ṗ、q̇、ẇ 等。不
過爲了便利起見，在排版時，這類符號通常會將撇
號改成加在字母的後面：m'、p'、q' 等。字體排印

領域中，這類後加撇號的子音十分常見。d 與 t 兩個字母加撇號（ď 與 ť，大寫是 Ď 與 Ť）是捷克語中的字母，斯洛伐克文還會用到 ľ 與 Ľ，而特林吉特語與其他美洲原住民語言也包括了 ch'、k'、k̲'、l'、s'、t'、tl'、ts'、x'、x̲' 等字母，以及相對應的大寫字母（大寫字母同樣使用撇號，不像捷克語大寫字母使用的是抑揚符）。單獨使用撇號時，常是代表喉塞音（glottal stop）的符號。這些不同功能在統一碼中都有仔細的區別。請見「笨蛋引號」、「喉塞音」、「提腭鉤」、「引號」。[U+02BC、+0313、+0315、+2019]

撇號在多音調符號希臘文中相當常見，另外還有兩個變音符號與撇號相當類似：柔氣符（psili）代表字首的母音或雙母音不送氣，合音符（koronis）則用在詞尾的母音與下個詞首的母音結合時，這種情形就叫做合音（crasis）。

i τἀ

反短音符（arch）：塞爾維亞－克羅埃西亞語中用來標注長降升調的符號，出現在五個母音與一個子音上——âêîôûȓ（相對應的西里爾字母是âêîôŷ p̂），一般文字不會使用，但會出現在教學現場、語言學著作及某些詩歌版本等地方。很少內文字型會附帶本符號或是加上本符號的字母。要特別注意與揚抑符的不同，反短音符呈圓形、沒有尖頂。又稱圓頂（dome），也有人會叫它蓋子（cap），容易造成混淆。[U+0311]

â

運算符號：一般內文字型只有附帶八個基本運算符號：+ - ±×÷ < = >。如果需要其他數學符號如 ≠ ≈ ∇ ≡ √ ≤ ≥ 等，最好連同基本符號，全部使用同一套技術字型，以確保所有符號的灰度與大小都一致。[U+002B、+2212、+00B1、+00D7、+00F7、+003C、+003D、+003E 等]

$$- \quad \pm \quad =$$
$$< \quad + \quad >$$
$$\times \quad \div$$

星號（asterisk）：本符號通常以上標形式出現，主要用來標記註釋與關鍵字。歐洲的字體排印慣例中，常用來標記人的出生日期（十字記號則用來標記死亡日期，取其形似墓園的十字架）。文字學

a*

中，星號用來標記假設構擬或是原始的字詞型態。星號的形體十分多樣（如＊＊＊＊＊等）。最早期的蘇美圖畫文字中已經出現了星號，可見人類使用此圖形符號的歷史已有至少五千年。[U+002A]

小老鼠（at sign）：在商業紀錄中代表單價（at the rate of）的符號。電子郵件的出現，讓本符號獲得新生，因此偶爾會看見不錯的字形設計。不過，一般內文中仍無須使用本符號。[U+0340]

反斜線（backslash）：電腦鍵盤上不請自來的符號，雖然是基礎電腦程式中不可或缺的字元，但在字體排印領域中毫無功能。[U+005C]

豎線（bar）：在數學中是代表絕對值的符號，而在音韻學中代表停頓，在命題邏輯領域中則稱爲謝費爾豎線（Sheffer stroke），代表了邏輯與的否定（NOT AND）。文獻目錄的編寫中，都會使用到單豎線與雙豎線。在英文中又稱 caesura。[U+007C]

barred H：馬爾他語以及國際音標的字母，等同於阿拉伯文中的ح（ḥ）字母。在馬爾他語中稱爲 h maqtugha，意爲「切斷的 h」。大部分的全歐語字型都有附帶本字元。[U+0126、+0127]

barred L：契帕瓦語（Chipewyan）、納瓦荷語、波蘭語等語言的基本字母，若要正確排版出許多名字，便必須要到這個字母，如波蘭詩人、諾貝爾獎得主米沃什（Czesław Miłosz）等。大部分拉丁內文字型都有 Ł 與 ł 兩個字母，但這些字符通常需要修改，因爲與一般的 L 與 l 字母所需的留邊不同，必須寫進字母間距微調表。在英文中亦稱爲 ew。[U+0141、+0142]

barred T：北薩米語中，本字母代表了英文 thing 一詞的 th 音（國際音標中寫爲 θ），在哈瓦蘇佩語中則是齒音化的 t（國際音標中寫爲 t）。大部分全歐語拉丁內文字型都有 Ŧ 與 ŧ 字母，但沿用的是一般 T 與 t 的留邊，因此必須修改。在英文中亦稱爲 tedh，是從 edh（ð）類推而成。[U+0166、+0167]

大括號（braces）：排版內文時，很少需要用到大括號，但在使用多層的括號時，仍有其功能：{ (([-])) }。數學中，大括號的功能包括標記運算式與集合。在古代紙草紙文獻的彙編工作中，大括號常用作標記編者刪除的文字。[U+007B、+007D]

括號（brackets）：請見「角括號」與「方括號」。

短音符（breve）：在馬來語、羅馬尼亞語、土耳其語、越南語，以及部分拼寫系統的韓語羅馬字中，用在母音與子音字母的變音符號，包括 ăĕĭğŏŭ。在英文中，進行非正式的語音轉錄時，會利用本符號來標注鬆母音（lax vowel，又稱短母音）。在討論詩歌格律與音韻時，本符號則可用來標注短音節。俄語會在 i 母音上使用本符號（й，草寫字母爲 ŭ），在白俄羅斯語與烏茲別克語中，也會用在 ў 母音上。短音符呈圓弧形，抑揚符的底部則是尖的（在英文中，breve 有兩個音節，重音在第一音節。）英文中亦稱 short，希臘文則也稱爲 vrachy。[U+0306]

子彈（bullet）：較大的中點，不一定是圓形，在排版時用作標記的符號。在清單中，可用作項目符號，排在版面的邊界上；亦可置於一行的中心，以分隔篇幅較長的段落。請見「中點」。[U+2022、+25C9、+25E6 等]

抑揚符（caron）：與揚抑符互為顛倒，在克羅埃西亞語、捷克語、立陶宛語、北薩米語、斯洛伐克語、斯洛維尼亞語、索布語等語言中，用在母音與子音字母的變音符號，包括 č ě ň ř š ž。泰文羅馬字中，抑揚符代表上升聲調。漢語拼音中，則是代表華語的三聲：ǎ ě ǐ ň ǒ ǔ ǚ。另外有許多美洲原住民族語言的文字也會使用抑揚符。因為不明原因，大部分的 ISO 字型僅會附帶大小寫的 š 與 ž，若要在其他字母使用本符號，便只能由使用者自造。全歐語字型附帶的抑揚符字母較多，但仍然不完整，一般僅包括 č ě ň ř š ž 與 Č Ď Ě Ň Ř Š Ť Ž。亦稱 wedge 或 háček（念作 hah-check），後者為符號在捷克語的名稱。不過在捷克語中，本符號其實是提腭鉤（palatal hook）的變體之一，實務上的形體可能是抑揚符，也有可能是撇號。[U+030C]

軟音符（cedilla）：用在子音字母的變音符號，如加泰隆尼亞語、法語、納瓦特爾語、葡萄牙語的 ç，以及土耳其語的 ç 與 ş。拉特維亞語與羅馬尼亞語則偏好直接在字母下方加逗號，稱為下逗號（undercomma）。注意勿與「反尾形符」（ogonek）混淆，反尾形符又稱鼻音鉤，彎曲方向與軟音符相反。軟音符在歐洲語言中的名稱 cedilla 來自西班牙語，是「小 z」的意思。標準 Type 1 字型普遍缺少土耳其語中的 Ş 與 ş。[U+0327]

揚抑符（circumflex）：克里語、法語、葡萄牙語、羅馬尼亞語、越南語、威爾斯語以及許多其他語言中，用在母音字母的變音符號：â ê î ô û ŵ ŷ。將阿拉伯文或希伯來文等語言音譯成其他書寫系統的文字時，有時會用揚抑符替代長音符（macron）來標記長母音，但這並非好的作法。在泰語羅馬字中，抑揚符代表下降聲調。大部分拉丁內文字型都

缺少威爾斯語中加上抑揚符的母音 ŵ 與 ŷ。英文中常暱稱爲「帽子」（hat）。[U+0302]

冒號（colon）：中世紀歐洲抄寫員傳承下來的文法記號，在數學中則是比例的符號，而在語言學中是長音的符號。在西方古典修辭學與音韻學中，colon（複數爲 cola）是長子句的意思，短子句則是 comma。[U+003A]

a:

逗號（comma）：早期手抄本沿用至今的文法記號。德文與東歐語言中，逗號常有上引號的功能。在歐洲也是標記小數的符號，但北美習慣用來當作句點。在北美用法中，遇到較大數字時，每三位數便會用逗號區隔，在歐洲則通常使用空格，因此北美的 10,000,000 在歐洲寫成 10 000 000，但 10,001 這個數字就會產生歧異──可能是十點零零一，也有可能是一萬零一。請見「引號」。[U+002C]

a,
3,14

版權符號（copyright symbol）：設計不佳的字型中，版權符號通常是上標符號，但在正確的排版作法中，本符號一律應與基線對齊：©。[U+00A9]

©

曲符（curl）：「上鉤符」（hoi）的別稱。

貨幣符號（currency symbols）：近年製作的 ISO 字型，通常會附帶六個眞正的貨幣符號 $£€ƒ¥¢，另外還有一個國際通貨符號 ¤。¤ 在英文中稱作 louse 或 sputnik，不是眞正的符號，僅是在字型中扮演占位功能，該碼位可以因地制宜放入當地的貨幣符號，如阿富汗的阿尼（afghani）、泰銖（baht）、中美洲的科朗（colón）、中東與北非的里亞爾（rial）、印度的盧比（rupee）與以色列的謝克爾（sheqel）等。

$ £ €

f ₡ Rp

¥ ₹ 元

₪ ؋

¤ ¢

美元使用的 $ 符號，來自舊英制貨幣中先令的符號。本符號在全球廣爲使用，包括名稱並非 dollar 的貨幣（如祕魯的索爾〔sol〕與墨西哥的披索〔peso〕）。英鎊的 £ 符號是草寫的 L 字母加上一條橫線，代表的其實是拉丁文的 libra（天秤之意；英制的重量單位「磅」縮寫爲 lb，也是來自這個拉丁文單字）。不只是英磅使用 £ 符號，許多非洲與中東國家的貨幣雖然稱作鎊、里拉（lira）或利弗爾（livre），但全部都是用 £ 符號。

歐元成功推行後，許多舊有貨幣符號便不再常用，但仍然有幾個潛藏在字型中。其中一個是荷蘭盾（guilder）的符號 *f*，是字母 f 的變體，來自貨幣的舊稱 florin。（這個 *f* 符號目前只有在荷蘭的海外屬地阿魯巴與荷屬安地列斯群島使用。）一分錢的符號 ¢ 也是字型中的古董，用途極少，因此它還能在字元表中保有一席之地，純粹是出於懷舊情懷。[U+0024、+00A2、+00A3、+00A5、+0192、+20AA、+20AC 等]

十字號 (dagger)：參考標記符號，通常用於標記注解。歐洲排印作法中，本符號也是死亡的記號，用於標記亡者的名字或死亡年份，在字典編纂中則用本符號標記已經淘汰不用的詞彙。編註古典文本時，編者認定爲有誤的文句也是用十字號標記。英文中又稱 obelisk、obelus 或 long cross。[U+2020]

橫線 (dashes)：拉丁內文字型至少會附帶破折號、連接號與連字符，可能還會有數字線與 em 寬度的橫線，⅓ em 橫線則較爲少見。[U+2013、+0214等]

度數符號 (degree symbol)：在文字中代表溫度、斜率、經度、緯度與方位等度數的符號。注意與縮

32°

寫中使用的上標o（或稱序數o）以及上圓圈變音符
號（ring）的分別。[U+00B0]

分音符（diaeresis）／母音變化符（umlaut）：包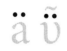
括阿爾巴尼亞語、丁卡語、愛沙尼亞語、芬蘭語、
德語、瑞典語、土耳其語、威爾斯語等語言常用的
變音符號，用在母音字母：ä ë ï ö ü ẅ ÿ。英語、希
臘語、西班牙語、葡萄牙語與法語也偶爾會使用。
在語言學上，母音變化符代表單一母音的讀法改變
（例如德語的 schön），分音符則是代表連續的兩個
母音應該分開發音（例如英語的 naïve 與 Noël）。
在字體排印領域中，這兩種功能用的是同一個符
號，但是英語、希臘語與拉丁語系語言用的通常是
分音符，而日耳曼與斯堪地那維亞語系語言用的則
通常是母音變化符。除了威爾斯語中的 ẅ 與非洲
語言中的 ɛ 與 ɔ 外，大部分拉丁內文字型都會附帶
加上此符號的母音字母。

分音符在法語稱作 tréma，希臘語則稱作 dialytika。
匈牙利語有兩種母音變化符：熟悉的兩個點用在短
母音上，長母音則要使用雙尖音符（double acute）
或稱長母音變化符（long umlaut），例如 ü 的長母
音是 ű。

ÿ 是古法語偶爾會使用的母音，部分人名與地名仍
沿用至今。荷蘭語中的 ij 連字有時候也會用 ÿ 取
代，但正確與否就是另一回事了。[U+0308]

雙劍號（diesis）：雙十字號（double dagger）或音
樂中升音號（sharp）的別稱。

2 ✕ 2

乘號（dimension sign）：無襯線的 x 字母，通常兩個筆畫呈直角，英文亦稱 multiplication sign。請見「運算符號」。[U+00D7]

ıIİi

無點 i（dotless i）與有點 I（dotted I）：兩者都是土耳其語中的字母，I 的小寫是 ı，i 的大寫是 İ。無點的 I 代表舌頭位置在後（國際音標的 ɯ 音），有點的 I 則代表舌頭位置在前（國際音標的 i 音，或是英文 liter 中 i 代表的音）。[U+0130、+0131]

圓頂（dome）：反短音符的別稱。

˝
O

雙尖音符（double acute）：匈牙利語的兩個母音字母會用的變音符號：ő 與 ű，又稱長母音變化符（long umlaut）。有人稱為匈牙利母音變化符（Hungarian umlaut），但應該避免這樣稱呼，因為匈牙利語短母音也會用一般母音變化符（如地名 Kiskőrös）。注意勿與雙角分符號或下引號混淆。[U+030B]

‖

雙豎線（double bar）：文獻目錄工作中的標準符號，也曾是歐洲字體排印中的標準參考標記符號。大部分內文字型都沒有附帶本符號，但只要將兩條豎線的間距加以調整，很容易就可以造出來。[U+2016]

‡

雙十字號（double dagger）：注解常用的參考標記符號，又稱雙劍號（diesis）或雙方尖號（double obelisk）。[U+2021]

˵
O

雙鈍音符（double grave）：與反短音符一樣，是出現在塞爾維亞—克羅埃西亞語的五個母音與一個子音上的變音符號——ȁ ȅ ȉ ȍ ȕ ȑ（相對應的西里

爾字母是 ǎ ĕ ň ǒ ў р̌），代表短降聲調。一般文字不
會使用，但會出現在教學現場、語言學著作與某些
詩歌版本等。內文字型中鮮少出現。[U+030F]

雙角分符號（double prime）：代表英寸（1″ = 2.54
公分）或是角秒（360″ = 1 度）的符號。注意勿與
引號、雙尖音符或笨蛋引號混淆。角分符號與雙
角分符號都很少在內文字型中出現。請見「角分符
號」。[U+2033]

笨蛋插入符（dumb caret）：也被誤稱爲「ASCII 揚
抑符」。跟反斜線與笨蛋引號一樣是來路不明的字
元，卻在長期積非成是之下，成爲標準 ASCII 鍵盤
的按鍵。與之不同的揚抑符（ˆ）和運算邏輯的與
運算符（∧）才是眞正的字元。笨蛋插入符在字體
排印領域毫無功能，自然也沒有所謂的正確形體，
白白浪費了鍵盤上的一個位置，等著其他符號來趕
走它。

笨蛋引號（dumb quotes）：從打字機鍵盤苟延殘
喘至今的符號。在電腦上按下本按鍵，排版軟體就
會根據情境顯示正確的引號（當然也有判斷錯誤的
時候）。然而笨蛋引號在字型中卻仍占了一個字元
的位置。本符號在字體排印中毫無功能。請見「雙
角分符號」、「引號」、「角分符號」。[U+0022、
+0027]

dyet：越南語中代表國際音標 d 或 ɗ 音，在塞爾維
亞—克羅埃西亞語中則是代表國際音標 d͡z 的基本
字母。本字母的大寫通常與 eth 大寫形體相同，但
代表了不同的字母，因此有著不同的統一碼碼位。
[U+0110、+0111]

· · · **刪節號（ellipsis）：**代表省略或文氣略作停頓的符號，三個點。[U+2026]

ŋ N **eng：**北薩米語與許多非洲語言的字母。小寫 eng 在語言學與字典編纂中，也用作代表英文 wing 中 ng 的音。（注意英文的 ng 兩個字母在不同詞彙中會有不同發音，如 wing、Wingate、singlet、singe 中，分別代表 ŋ、n-g、ŋg、ndʒ 四種不同發音。）全歐語與全非語字型都會附帶本字母。

ß ß **eszett：**ss 兩個字母的連字，其實是長 s 加上短 s（ʃ + s），曾是英文排版所必需，而現今德文排版仍然不可或缺。注意勿與希臘文的 beta 字母 β 混淆。英文中亦稱 sharp s。在德文中，並非所有情況下 ss 都會寫成 ß，有時候 ß 是由 sz 連寫而成。[U+00DF]

ð Ð **eth：**盎格魯撒克遜語、法羅語、冰島語以及國際音標中的字母。eth 的大寫與 dyet 大寫形體相同，但兩個字母的小寫不同，代表的發音也有很大差別（eth 有時拼寫為 edh，念法與英文 whether 中的 eth 音一樣。）[U+00D0、+00F0]

œ Œ **ethel：**早期英文排版會使用的連字，現今仍是法文排版所必須。早期英文中，來自希臘文的詞彙與人名會用 ethel（有時拼為 œthel）來對應希臘文的 οι。因此 ecumenical 這個詞彙會拼為 œcumenical（來自希臘文的 οἶκος，房屋之意），希臘悲劇英雄伊底帕斯 Οἰδίπους 經過拉丁文音譯為 Oedipus 後，在英文則拼為 Œdipus。因此本連字在刻意仿古的文字，或是精確引用較早期的英文文本時，仍然有其必要。另外在拼寫來自法文的詞彙如 hors d'œu-

vre 時，也需要用到。注意在國際音標中，œ、Œ 與 ɞ 代表的是三個不同的音。[U+0152、+0153]

ew：「barred L」（Ł/ł）的別稱。

驚嘆號（exclamation）：在西班牙文中使用驚嘆號時，需在句首使用倒置的驚嘆號，句尾則使用一般驚嘆號。數學中，驚嘆號是代表階乘的符號（4! = 4×3×2×1）。本符號也代表非洲科伊桑語系（Khoisan）中的硬顎搭嘴音（palatal clicks），例如該語系中有一種語言稱為 !Kung，有時也會拼寫為 !Xun。本符號在英文中亦稱為 screamer。[U+0021、+00A1]

¡a!

ezh：字母 z 的變體，通常代表的是英語 azure 中的 z 音、法語 justice 中的 j 音，也是捷克語 ž 與波蘭語 ż 所代表的音。Ezh 是斯科爾特薩米語的基本字母之一。這是薩米人的語言之一，在俄國北部與芬蘭通行。本字母的小寫也是國際音標字母之一，因此所有音標字型都會附帶。注意勿與「yogh」混淆。[U+10B7、+0292]

ʒ

數字（figures）：內文字型中，通常會附帶至少一組數字，理想上應該是內文數字或稱舊體數字（但這個理想往往做不到）。輔助字型與 OpenType 字型通常還會再附帶三組數字：標題數字（又稱齊線數字）、上標數字與下標數字。上標數字用在次方、上標文字、分數中的分子，下標數字則用在分數中的分母。化學符號（如 H_2O）與數學式中須下標的數字，則需要將下標數字進一步向下移動。[U+0030-0039、+00B2、+00B3、+00B9、+2070、+2074-2079、+2080-2089]

1 2 3 4 5

手符號（fist）： 字體排印師的手不是揮舞的拳頭，也沒有緊握著什麼寶物，而是靜靜地伸出一隻食指。可惜這隻手常常打扮太講究，袖口被加上荷葉邊。手符號是巴洛克時期的產物，未包含在 ISO 標準拉丁字元集中。在英文中亦稱為「手指符號」（manicule）。

分數（fractions）： 大部分 ISO 內文字型都會附帶三個分數：¼、½、¾。某些全歐語字型還會再加上六個：⅛ ⅓ ⅜ ⅝ ⅔ ⅞。[U+00BC-00BE、+2153-215E]

喉塞音（glottal stop）： 喉塞音是僅聞其聲、不知形體的語音，是許多用拉丁字母書寫的語言中的基本音之一，然而不管是拉丁、希臘或西里爾文字，傳統上都沒有代表喉塞音的字母。語言學家會用 ʔ 或 ʔ（少了一個點的問號）代表這個音，但在一般文字書寫中最常見的喉塞音符號還是撇號。阿拉伯語羅馬字中，字母 ʻain（ع）通常是利用反向逗號或上引號（ʻ）代表，國際音標是 ʕ 或 ʕ，阿拉伯文中的喉塞音 hamza 字母（ء、أ、إ 等）則用撇號（ʼ）代表。因此在阿拉伯語羅馬字中，可蘭經是 al-Qurʼān，阿拉伯人是 ʻarab，家庭則是 al-ʻāʼila。有時會用西班牙語 saltillo 來稱呼喉塞音，是「小跳」的意思。請見「撇號」、「倒逗號」、「引號」。[U+0294、+02BC、+02C0]

鈍音符（grave）： 法語、義大利語、葡萄牙語、加泰隆尼亞語、越南語與許多其他語言中，用在母音字母上的變音符號：à è ì ò ù ý。漢語拼音中，則會用在母音上來標注第四聲：à è ì ò ù。蘇格蘭蓋爾語通常會用鈍音符標記長母音，而不用長音符。大

部分拉丁內文字型都會附帶五個基本母音加上鈍音符的字元。[U+0300]

角引號（guillemets）：在歐洲、亞洲與非洲，有許多語言的標準引號是單角引號或雙角引號，橫跨了拉丁、西里爾與希臘文等書寫系統。不過迄今仍未有人成功在北美洲推動角引號的使用。法語與義大利語的角引號尖端幾乎都是向外，像《這樣》的‹例子›，但德文則較常是尖端向內，像»這樣«的›例子‹。注意單角引號勿與角括號或運算符號大於、小於混淆。

角引號在歐語中的名字 guillemet 是 Little Willy 的意思，以紀念十六世紀法國紀堯姆・勒貝（Guillaume Le Bé，Guillaume 這個名字在英文中是 William），他可能是這個符號的發明者。本符號在英文中又稱 chevrons、duck feet 與 angle quotes。[U+00AB、+00BB、+2039、+203A]

háček：請見「抑揚符」與「提腭鉤」。

帽子（hat）：請見「揚抑符」。

常春藤（hedera）：形狀像是常春藤的葉子，是花飾的一種（Hedera 在拉丁文是常春藤的意思。）這是字體排印領域中最古老的裝飾符號之一，在早期的希臘銘刻中就已經出現。[U+2619、+2766、+2767]

上鉤符（hoi）：越南語中用在母音字母上的五個聲調符號之一，形狀像是一個縮小的問號，再少掉下方的點。本符號代表越南語中的問聲（低降後升）。越南語中，hoi 這個字本身也是問聲，拼寫

為 hỏi，字義也是「問題」的意思。在英文中又稱曲符（curl）。

horned O：越南語字母之一，代表半閉中央不圓唇母音（國際音標為 ɤ）。[U+01A0、+01A1]

horned U：也是越南語基本字母，代表閉後不圓唇母音（國際音標為 ɯ）。[U+01AF、+01B0]

連字符：最短的橫線符號。[U+002D]

間隔號（interpunct）：請見「中點」。

inverted breve：請見「反短音符」。

反向逗號（inverted comma）：又稱單上引號，在英語、西班牙語及許多其他語言中，扮演標準上引號的角色。特別的是，在夏威夷語中，反向逗號是喉塞音（國際音標 ʔ）的標準符號，一般在拉丁字母中卻是使用撇號。因此夏威夷語的正確寫法是 Hawaiʻi、Molokaʻi，而不是 Hawaiʼi、Momokaʼi。不過在音譯的希伯來語和阿拉伯語中，又有不同作法：反向逗號代表字母 ʻain（ʕ）或 ayin（ʁ），是一個咽擦音（國際音標 ʕ），因此正確的寫法是 Sunni and Shīʻa、King Ibn Saʻūd。音譯時，必須採用彎曲明顯的字形（ʻ，不要用ʼ）。請見「喉塞音」、「引號」、「反向撇號」。[U+2018]

kropka：請見「上點」。

kroužek：請見「圓圈」。

多音調符號希臘文使用的變音符號中，有一個與反向逗號非常相近，稱為 dasia，標示送氣音。其相反是 psili（請見第 419、429 頁）。

字母（letters）：一般拉丁字型中，至少會有三種字母出現。首先是基本字母，包含一整套大寫、一整套小寫，部分字母還會有上標字母。上標字母會在序數中使用，如英語的 1st、2nd、3rd，法語的 1re、2e（première、deuxième），西班牙語的 2ª、2º（segunda、segundo）等。另外也有幾個單字的縮寫會使用上標字母，如 4º = quarto、8º = octavo、Mr = mister、Nº = number 等，但在英文中，這樣的寫法大部分已經過時了。基本拉丁字型只會附帶兩個上標字母「序數 a」與「序數 o」，這兩個字母是排版拉丁語系語言時所必須，會與數字一起使用代表序數：第一、第二、第三等。設計較佳的 OpenType 字型通常會附帶更多上標字母（至少會有 abdeilnorst）。除了大寫、小寫與上標字母之外，設計良好的 OpenType 字型也會附帶小型大寫字母。另外完整的全歐語字型也應該附帶完整的西里爾與希臘字母，甚至這些書寫系統也應該附帶小型大寫字母。

請注意，不同語言的使用者對字母的認知可能也會不同。例如許多英語使用者都會把 *qu* 當作一個字母，大多數西班牙與使用者也會把 *ch* 與 *ll* 當作一個字母。威爾斯語中有 *dd*、*ff*、*ng*、*ll*、*ph*、*rh*、*th* 等所謂複合字母，都是獨立的單位。塞爾維亞—克羅埃西亞語的 *dz*、*lj* 與 *nj* 也是一樣（這三個複合字母分別對應了西里爾字母 џ、љ 與 њ）。[U+0041-005A、+0061-007A、+00C0-00D6、+00D8-00F6、+00F8-00FF 等]

連字（ligatures）：基本拉丁字型只有兩個字體排印連字 *fi* 與 *fl*。字符表定義過度嚴格，排擠掉其他連字的空間（如 *ff*、*ffi*、*ffl*、*fj*、*ffj* 等），是對良好字體排印的一大威脅。一個字體中所有連字都應該

包含在基本字型中，甚至可能包括 ffb、ffk、fft 等特殊現代連字，以及 ſb、ſh、ſſi 等用長 s 造出的古代連字，或是來自德文的連字如 ch、ck、tz 等。

所謂的「詞彙連字」如 æ、Æ、œ、Œ、ß 等都是正統的統一碼字元，本附錄中也有各自的條目。但是字體排印連字如 fi 與 st 只是字符，不該是字元。詞彙連字的使用時機是作家、文法學者、字典編纂者所決定的，但是字體排印連字的使用是文字設計的範疇，並不需要訴諸字典（雖然如此，卻有數百個阿拉伯文連字，還有隨機挑選的幾個亞美尼亞文、希伯來文與拉丁文連字不知為何以「表現字形」〔presentation form〕的名義，收進了統一碼中。）[U+FB00-FB06]

邏輯否（logical not）：請見「邏輯非」（negation）。

長 s（long s）：上下較長的 s 字母，看起來像是少了橫線的 f（不過，要注意長 s 字符的左邊常常還是有一個凸出。）直到十八世紀末，長 s 在英文中仍然廣為使用（如：uſed in Engliſh、uſed in Engliſh、USED IN ENGLISH），是小寫 s 在字首與字中位置的標準形體，短 s 則僅出現在字尾以及（通常）在兩個 s 連續出現時的第二個。長 s 加上短 s 的連字 ß，至今在德文中仍會使用。長 s 在哥德式字體仍然常用，但在哥德式字體之外已經過時。長 s 通常會有一系列的連字搭配，如 ſb ſh ſi ſk ſl ſſ ſſi ſſl。[U+017F]

長母音變化符（long umlaut）：請見「雙尖音符」。

國際通貨符號（louse）：請見「貨幣符號」。

低線（lowline）： 標準 ISO 字元之一，是與基線重合的橫線。注意勿與底線符（underscore）混淆。[U+005F]

長音符（macron）： 斐濟語、豪薩語、拉脫維亞語、立陶宛語、毛利語等許多語言中標記長母音的變音符號：ā ē ī ō ū。在阿拉伯語、希臘語、希伯來語、日語與梵文等語言的羅馬字中，長音符也用來標記長母音，但在漢語拼音中則是標記第一聲。[U+0304]

手指符號（manicule）： 請見「手符號」。

中點（midpoint）： 在歐洲歷史悠久的標點符號，在字體排印中廣爲使用，功能包括作爲清單中的項目符號、區隔同一行的不同項目等等。若將中點的字距調小，也常用來區隔不同音節或字母，尤其是加泰隆尼亞語中兩個 l 連續出現時。（加泰隆尼亞語與西班牙語一樣，ll 被當作一個獨立字母。如果兩個 l 連續出現、但不是 ll 字母時，就會寫成 l·l。例如加泰隆尼亞語單字 cel·les「細胞」、col·lecció〔收藏〕與 paral·lel〔平行〕等。）數學中也會使用本符號代表乘法，在邏輯中則代表邏輯與。亦稱爲間隔號（interpunct）或間隔點（interpoint）。[U+00B7]

希臘語的 anoteleia 標點符號 [U+0387]，功能類似英文的分號，看起來形似中點，但其實是不同的字元。

（L 的大小寫加上中點 Ŀ 與 ŀ 雖然毫無必要，卻被 ISO 與統一碼視爲單一字元，碼位爲 U+013F 與 +0140）

μ

mu：希臘文中與小寫 m 對應的字母，代表公制單位中的「微」，即 10 的 -6 次方，因此毫克符號是 mg，微克則是 μg（長度單位微米以前會直接寫成 μ，但現在通常會寫成 μm。）[U+03BC]

♭ ♯ ♮

音樂符號（musical signs）：若內文有提及歐洲音樂系統時，升音符 ♯、降音符 ♭、還原符 ♮ 三個基本音樂符號便為排版之必須，例如：貝多芬的 110 號 A♭ 大調奏鳴曲、高提爾（Ennemond Gaultier）的 F♯m 小調魯特琴組曲、C♯ 降到 C♮ 等等。不過大部分的內文字型都不會附帶這三個符號（井字號不可作為升音符的替代品。）[U+266D-266F]

Nang：請見「下點符」。

鼻音勾（nasal hook）：「反尾形符」的別稱。

¬ b

邏輯非（negation）：命體演算（符號邏輯）中的「非」運算，原本使用的符號是搖擺線（swung dash，∼）。但是搖擺線也常被用作數學中「約等於」的符號，容易造成混淆。現在邏輯非最常用的符號是折橫線 ¬。本符號在標準 ISO 拉丁字元集中，大部分的數位內文字型都會附帶，但其他邏輯運算符號如 ∪∩∧∨≡ 在內文字型中都極為少見，只有 ¬ 符號的意義也不大。英文又稱 logical not。[U+00AC]

Ø

斜線 0（null）：英文又稱 slashed zero 或 crossed zero，本字符的用途是為了避免數字 0 與字母 O 及 o 混淆，但是常見的斜線 0 字形又容易跟丹麥語與挪威語中的斜線 O 字母（ø、ø）混淆，甚至可能與希臘字母 phi（φ）混淆。也有在 0 中間加橫線的字形（Ө），但容易與 theta 字母（θ）混淆。許多音

標與技術字型及部分內文字型中，都有斜線 0 字符
（本字符是數字 0 可能的形體之一，因此沒有自己
的統一碼碼位。）

數字符號（number sign、numeral sign）：井字符
號（octothorp）的別稱。

短劍符（obelisk、obelus）：Obelus 的複數為 obe-
li，十字號的別稱。

井字符號（octothorp）：又稱數字符號，也曾經是
英磅重量單位的符號，但已經是過時的用法。在地
圖學中是村莊的符號，象徵一個中央廣場周圍的八
塊田地，也是英文 octothorp 名稱的字源。這個字
就是八塊田地的意思。[U+0023]

36

反尾形符（ogonek）：立陶宛語、納瓦荷語、
波蘭語等語言中，用在母音字母上的變音符號：
ą ę į ǫ ų。又稱「鼻音鉤」（nasal hook）。注意勿與
軟音符混淆，後者僅用在子音字母，且彎曲方向相
反。Ogonek 是波蘭語「小尾巴」的意思，在波蘭
文忠也指蘋果上的梗。加上反尾形符的母音字母
在英文中稱作有尾母音（tailed vowel）。俄國烏拉
山區的巴什基爾語（Bashkir）會在子音 ҙ 使用左右
顛倒的反尾形符。[U+0328]

a

序數 a、序數 o（ordinal a、ordinal o）：請見「字
母」。

上點符（overdot）：馬爾他語、波蘭語、古愛爾
蘭語、梵文羅馬字中，使用在子音字母上的變音符
號：ċ ġ ṁ ṅ ż，立陶宛語與土耳其語則是使用在母
音字母上：ė 與 i。在語音學中，是廣為使用的顎音

ċ

化符號。本符號有時也會用波蘭語 kropka 稱之。請見「無點 i 與有點 I」。[U+0307]

提腭鉤：捷克與斯洛伐克語使用的變音符號，標記顎子音（又稱軟子音）。標準形體看似是撇號或是單下引號，但是間距不同（略為靠左），有些字型中的形體或大小也會與撇號略有差異。提腭鉤用在具上升部的小寫字母（ď、ľ、ť）與一個大寫字母（Ľ），ď 與 ť 的大寫分別是 Ď 與 Ť（Ƚ 偶爾也會出現，是 Ľ 的變體）。無上升部的字母，不論大小寫都會使用抑揚符（Č、č、Ř、ř）。捷克語中，這兩種形體都稱作 háček，是「鉤」的意思。有時稱作「撇號音調號」（apostrophe accent），容易衍生誤解。請見「下逗號」。[U+030C]

分段符號：請見「pilcrow」。

括號：在文法學中用來標記片語，在數學中則用來區隔表達式，有時在列清單時也會用來區隔項目編號。[U+0028、+0029]

百分比號（per cent）：標記百分比，注意英文中的符號 c/o（in care of）有時也會獨立成一個字符，勿與百分比號混淆。[U+0025]

千分比號（per mille）：標記千分比（61 ‰ = 6.1%）。內文排版中很少使用，卻在標準 ISO 拉丁字元集中占有一席之地。[U+2030]

句點（period）：歐洲語言中標記句子結束的符號，但在特林吉特語中也是字母之一，代表喉塞音，語音學中則是區隔音節的記號。英文又稱 full point 或 full stop。[U+002E]

聲音版權號（phonomark）：錄音作品的版權符號，英文有時也稱 publish symbol（意為「出版符號」），易造成混淆。[U+2117]

pilcrow：早期抄寫員使用的符號，用來標記段落或內文章節的起始處。本符號在現代字體排印中仍然扮演了同樣的功能，另外偶爾也當作參考標記使用。設計良好的字體應該附帶多種不同的 pilcrow 符號，如 ¶ ﬁ ¶ ﬁ ¶ ¶ 等，不該只有最常見的乏味 ¶ 符號。[U+00B6]

管道符（pipe）：雖然管道符是電腦程式語言的重要符號，又出現在標準 ASCII 鍵盤上，在字體排印領域裡卻毫無功能。本符號在電腦鍵盤上與字型中所占的位置，早該該讓給字體排印中用得到的字元。英文又稱 broken bar 或 parted rule。[U+00A6]

角分符號（prime）：英尺（1′= 12″）以及角分（60′= 1°）的符號。角分符號與雙角分符號不應與撇號、笨蛋引號或標準引號混淆，不過在某些字體（如 Fraktur 字體）中，這幾種符號形體可能相當類似，並且都呈現適當的斜率。請見「撇號」、「雙角分符號」、「笨蛋引號」與「引號」。[U+2032]

問號（question mark）：西班牙語的問句中，除了在句末使用句號外，在句首也會使用倒置的問號。[U+003F、+00BF]

引號（quotation marks）：標準的 ISO 字型會附帶四個角引號、六個英德式引號：' ' „ " "。其中一個與撇號相同，另外一個雖然字形與逗點相同，但碼位不同。英文與西班牙文中，引號

的使用方式通常是 '如此' 與 "這般"，德文則是 ‚如此' 與 „這般“。這樣的差異與角引號使用的差異類似。兩種引號的用法，德語都是尖端向內，拉丁語系則是尖端向外：德文 „auf diese Weise “與 »diese Weise«，法文則是 "comme ça" 與 «comme ça»。請見「角秒符號」、「笨蛋引號」與「角分符號」。[U+2018-201F]

根號 (radical)：平方根的符號，通常與上橫線（vinculum） 搭 配 使 用：$\sqrt{10}$ = 3.16227766…。[U+221A]

註冊商標 (registered trademark)：正確形體應該是上標，但用途類似的版權符號則不應上標。[U+00AE]

反 (雙) 撇號 (reversed apostrophe(s))：單、雙引號的變形體，出現在二十世紀初設計的幾種廣告與內文字體，有些二十世紀末的字體也會看到。[U+201B、+201F]

上圓圈 (ring)：又稱 kroužek。阿里卡拉語、夏安語、捷克語、丹麥語、挪威語、瑞典語等語言使用的變音符號。ISO 內文字型都會附帶北歐各語言中的「圓圈 A」（å、Å = 國際音標 ɯ），但是捷克語中同樣常見的 ů 與 Ů，卻必須在東歐或全歐語字型中才能找到，不然就必須自行造字。在阿里卡拉語與夏安語中，上圓圈標記的是無聲字母。大寫或小型大寫字母 A 加上圓圈，也是長度單位「埃」（ ångström；10^4Å = 1 μm ）的符號。[U+030A]

schwa：小寫 e 翻轉而成，代表一個輕短的母音（用語音學的名詞，是中央不圓唇母音 ），出現在許多

非洲與美洲原住民語言。現今非洲語言中，有兩種可能的大寫形式：Ǝ 與 Ɔ。注意 Ǝ 是 E 鏡射而成，並非水平翻轉。[U+018E、+01DD、+0259]

分節符號（section）：抄寫員使用的符號，代表兩個 s 字母，現今主要是在述及法律條文特定章節時會使用的符號（若提到多個章節，也可以連續使用，代表複數：§§）。[U+00A7]

分號（semicolon）：冒號與逗號混合而成的標點符號，承襲自歐洲抄寫員的傳統。與希臘文的問號（erotematikon）形體相似，實為不同符號。[U+003B]

斜線 o（slashed o）：挪威語與丹麥語中的基本字母，大致與瑞典語的 ö 類似，小寫 ø 也是國際音標使用的符號之一。例如挪威劇作家易卜生的最後作品是《*Når vi døde vågner*》，早期作品之一則是《*Fru Inger til Østråt*》。有時英語排版碰到人名時也需要此字母，例如挪威民俗學者 Jørgen Moe 或是丹麥哲學家祁克果（Søren Kierkegaard）。[U+00D8、+00F8]

長斜線（Solidus）：分數分隔線。搭配上標與下標數字，即可造出拼湊分數。Solidus 是羅馬帝國通行的貨幣，由君士坦丁大帝在西元 309 年發行。一個 libra（羅馬鎊）有 72 個 solidus，一個 solidus 又有 25 個 denarius。後世的大英帝國仿效羅馬的貨幣制度，同樣採用 £/s/d 符號分別代表英鎊、先令與便士【譯注：此處指的是英國貨幣 1971 年改制前的制度，當時 1 英鎊為 12 先令，1 先令為 20 便士】。久而久之，solidus 指稱的就不再只是先令貨幣單位，也指稱書寫金額時的斜線。（在現代字型的設計與間距

下，solidus 斜線最好僅限用作分數分隔線。在書寫英國舊制貨幣金額時，使用義大利斜體的短斜線較爲適合。）請見「短斜線」，兩種斜線爲不同字元。[U+2044]

sputnik：國際通貨符號的別稱。請見「貨幣符號」。

[a]

[[a]]

方括號（square brackets）：內文排版的必備符號，用在引文中標注編按或插入說明，或是作爲圓括號內的第二層括號。彙編古典文本時，方括號通常用來標注編者參考了其他版本復原的文字，角括號則是標注編者的加注或推測插入的文字，而大括號標注的是刪除的文字。學者連用兩個方括號時，則是代表原作者或抄寫員（而非編者）所刪除的文字。在手抄本與紙草紙文獻的彙編工作中，方括號也用來代表文獻受損而造成的缺漏。[U+005B、+005D]

a ～ b

搖擺線：內文中不常出現的字元，卻在邏輯與數學中是極爲重要的相似符號（a～b），而在字典編纂中則是重複省略的符號。符號邏輯中，本符號有時會用來代表「非」運算，但爲避免混淆，現在較常使用邏輯非符號（¬）。在 ISO 與統一碼眼中，電腦鍵盤上的搖擺線是所謂的 ASCII 波浪符，在程式語言中有其功能，對字體排印卻毫無用處。大部分的字型對應本碼位的字元是搖擺線，不是波浪符；其實在統一碼中，眞正的搖擺線是在不同碼位。注意勿與較小的變音符號波浪符（tilde）混淆。[U+007E、+2053、+223C]

tedh：barred T 的別稱。

thorn：盎格魯薩克遜語、中古英文與冰島語中的基本字母：Þótt þu langförull legðir……其發音是國際音標中的 θ，如同英文中 thorn 的第一個子音。注意勿與 wynn 混淆。[U+00DE、+00FE]

þ Þ

波浪符（tilde）：許多語言（如愛沙尼亞語、基庫尤語、葡萄牙語、契維語、越南語等）用在母音字母上的變音符號：ã ẽ ĩ õ ũ ỹ，還有更多語言至少會用在一個子音上（ñ）。標準 ISO 拉丁內文字型會附帶 Ã、ã、Ñ、ñ、Õ、õ，全歐語字型也會附帶古格陵蘭語用的 Ĩ、ĩ、Ũ、ũ。[U+0303]

ã

商標符號（trademark）：此為上標符號，大部分的內文字型都會附帶，但除了商業相關的排版以外，都毫無用途。[U+2122]

™
a

反下逗號（turned undercomma）：下逗號變音符號的變體，用在拉脫維亞語中的有聲顎塞音（ġ），其大寫字母為 Ģ（拉脫維亞語中，g 是唯一一個具下伸部又會使用下逗號變音符號的子音。）請見「下逗號」。[U+0326，在 U+123 中出現]

ɔ
g

母音變化符（umlaut）：請見「分音符／母音變化符」。

下逗號（undercomma）：軟音符的變體。二十世紀早期，打字機十分普及，但打字機鍵盤沒有真正的軟音符，因此逐漸風行用逗號代替。積習難改的情況下，拉脫維亞語以及羅馬尼亞語許多作家、甚至部分字體排印師，都偏好使用下逗號代替軟音符。這兩種語言中，下逗號用來標示軟子音（顎音）：ļ ņ ŗ ş ţ，以及相對應的大寫字母，換句話說就是提膊鉤的變體。英文中亦稱 comma below。

n
,

拉脫維亞語中，字母 ġ 因為有下伸部，因此變音符號改在字母上方，且為倒置逗號，稱違反下逗號。[U+0326]

下點符（underdot）：在阿拉伯文、希伯來文、梵文羅馬字中，用在子音字母的變音符號：ḍ ḥ ḷ ḹ ṛ ṝ ṣ ṭ ẓ。在伊博語、約魯巴語、契維語等非洲語言中，則主要用在母音字母。越南語中，下點符是聲調符號，代表重聲（ạ ặ ậ ệ ị ọ ụ 等）。古文字學者常用下點符標記讀音不確定的字母。字體排印中，下點符也稱 nang，是由越南語 nặng 簡化而來。統一碼中稱為 dot below。本符號跟句點一樣形態多變，但在非洲文字中通常偏好略呈方形或長形的點。大多數拉丁文內文字型不會附帶加上本符號的字母。[U+0323]

底線符（underscore）：許多非洲與美洲原住民語言所必須的變音符號，在英語中也有其用途。阿拉伯文與希伯來文羅馬字排版中，有時也會用來替代下點符。為避免與字母下伸部交叉，有時需要調整本字元的位置。請見「低線」。[U+2260]

不等號（unequal）：大部分 ISO 內文字型都會遺漏的符號，卻很有用。排版數學相關文本時必備的符號，有時候甚至一般內文也會用到。[U+2260]

垂直線（vertical rule）：請見「豎線」。

頂線（vinculum）：位於文字上方的橫線，在數學（$\sqrt{10}$）與科學（\overline{AB}）中用來標注哪些數字或元素屬於同一群體。vinculum 是拉丁文「束縛」或「鍊條」的意思。

短斜線（virgule）： 傾斜的一筆畫。中世紀抄寫員與許多後世作家會拿來當作逗點，其他用途包括水平分數（如 π/3）、詩歌不分行排版時代表斷行，以及在日期、地址等情境中分隔數字。西非的科伊桑語系（Khoisan languages）語言中，有時會用斜線代表牙搭嘴音或是側搭嘴音。英文亦稱 slash 或 front slash（為了與反斜線〔backslash〕區別）。許多字型中，本符號的間距設定不佳，需要略為調整。請與「長斜線」比較。[U+002F]

wedge： 抑揚符的別稱。

wynn： 現代 w 字母在古英文的前驅，僅在針對中古時期學者設計的專業字型中會出現。十分容易與 thorn 混淆，但為了忠於手抄本傳統，在印刷中古英文文本時，偶爾還是會使用。[U+01BF、+01F7]

yogh： 字母 y 在古代西歐的形體，有時會在古英文與中古英文文本中出現。在十二世紀英格蘭詩人拉亞蒙（Layamon）的時代，英文字母仍包含了 aesc、eth、thorn、yogh 等字母，因此現今雖然是用 y 拼寫他的名字，但在當時用的是 yogh 字母：Laʒamon。本字母的發音因不同語境而異，有時是英文 layer 中的 y 音，有時是德文 sagen 中的 g 音。內文字型很少能找到 yogh 字母，但切勿以數字 3 替代。[U+021C、+021D]

注意：有許多參考書（包括統一碼標準的前三版、Pullum & Ladusaw 的《音標符號指南》（*Phonetic Symbol Guide*）以及本書英文版的前兩版，都沒有區分 yogh 與 ezh。雖然這兩個字元的形體可能毫無差異，因此可以用同一個字符代表，但它們

的起源與發音都截然不同，如今在統一碼中，也已
經清楚區分了兩個字母。

附錄 C：字體排印詞彙表

各個字元與變音符號（揚抑符、dyet、中點與斜線等）的名稱並未收錄在此份附錄，請參見附錄 B。關於金屬活字的基本術語，請見第 400 頁。與歷史相關的用語（文藝復興和巴洛克等），請見第七章。

/ 與 ×：表示（級數與行距）比數與（行寬）乘數。舉例來說，10/12 × 21 代表使用 10 點字、行距 12 點（10 點字加上 2 點額外行距，兩條基線間共 12 點），行寬 21 派卡。

陡峭（Abrupt）與貼生（Adnate）：字母的襯線如果與主要筆畫交接處有明顯的角度，就稱爲陡峭；如果與主要筆畫交接處平滑圓潤，就稱爲貼生。較舊的字體排印文獻中，貼生襯線常常會稱爲支架（bracketed）襯線。

Aldine 字體：指的是艾爾德斯·曼努提亞斯（Aldus Manutius）於 1494 到 1515 年間在威尼斯開設的出版社所使用的字體風格。這家出版社使用的字體—包括羅馬正體、義大利斜體與希臘文字體—絕大部分是由來自波隆那的法蘭切斯科·格里佛（Francesco Griffo）所鑄造。後來只要是類似格里佛設計風格的字體，都稱作 Aldine 字體。Monotype Poliphilus 與 Bembo 的羅馬正體都是 Aldine 風格的復興，但搭配這兩種字體的義大利斜體都不屬於這種風格。目前市面上並沒有流傳 Aldine 風格的義大利斜體或希臘文字體。

兩種 Aldine 字體重現在第 274 頁。

非字母符號（Analphabetic）：與字母一起使用，但不在字母排序中的字型符號。尖音符、曲音符、揚抑符與抑揚符等變音符號都是非字母符號，星號、十字符號、段落符號、逗號與括號等同樣也是。

字腔開口（Aperture）：C G S a c e s 等字符中，介於字腔（counter）與外部空間之間的開口。人文主義字體如 Bembo 與 Centaur 的字腔開口大；浪漫主義字體如 Bodoni 與實用主義字體如 Helvetica 的字腔開口則小。仿古代希臘刻文與衍生而成的字體如 Lithos，字腔開口極大。

軸心（Axis）：筆畫軸心（stroke axis）的簡稱，指的是筆或其他寫字工具的中心軸。筆畫軸心的傾斜度不一定要與字形本身的斜率吻合。如果一個字形的筆畫粗細不一，那麼只要找到最粗的部分，畫出與其平行的直線（可能不只一條），就是這個字形的筆畫軸心（請見 16 至 19 頁、174 頁）。

球狀筆畫尾端（Ball Terminal）：如 a、c、f、j、r 與 y 等字母中，筆畫末端的圓形收尾。許多浪漫主義時期的羅馬正體與義大利斜體字體、某些實用主義字體，以及許多以浪漫主義字體為基礎而設計的近代字體，都可見到球狀筆畫尾端，例如 Bodini、Scotch Roman 與 Haas Clarendon。請參見「喙狀筆畫尾端」與「淚珠狀筆畫尾端」。

基線（Baseline）：不管是手寫或印刷，小寫拉丁字母的結構都有四條隱形的基準線：頂端線（topline）、中間線（midline）、基線，與字鬚線（beardline）。頂端線是 b、d、k、l 等字母上端部最高點的界線，中間線則是 a、c、e、m、x 等字母上緣，以及 b、d、h 等字母主體部分上緣所對齊的

線。基線意指以上這些字母的下緣所對齊的線，字鬚線則是 p 與 q 的下端部最低點的界線。大寫頂端線是大寫字母的上方界線，不一定和小寫字母的頂端線一樣高，請見「大寫高度」與「x 高度」。

e 與 o 等圓形字母的底端，通常會比基線低一些，v 與 w 等形狀尖銳的字母會略爲穿過基線，而 h 與 m 等字母底部的襯線則是剛好與基線重合。

草書體（Bastarda）： 一種哥德字體，請見第 363 頁。

喙狀筆畫尾端（Beak Terminal）： 筆畫末端的尖刺收尾，在 f 字母最爲常見，但也常常見於 a、c、j、r 與 y。過去百年來，許多羅馬正體和某些義大利斜體都使用了喙狀筆畫尾端，如：Apollo、Berling、Méridien、Perpetua、Pontifex 與 Velojović。

cf

雙寫（Bicameral）： 雙寫字母系統，意指兩套字母組成的書寫系統，例如擁有大寫與小寫兩套字母構成的現代拉丁字母。這兩套字母的關係緊密，卻很容易分辨，就像美國國會是由參議院與眾議院組成一樣。單寫字母系統（如阿拉伯文、希伯來文與印度的天城文字母）只有一套字母。另外也有由三套字母組成的三寫字母系統——例如，一般羅馬字體都有大寫、小寫及小型大寫三套字母。

Aa

雙邊（Bilateral）： 雙邊襯線指的是跨過主筆畫兩側的襯線。雙邊襯線必定是鏡射襯線，通常只在羅馬正體中出現。單邊襯線在羅馬正體與義大利斜體都可以看見。

點陣圖（Bitmap）： 一種非智慧型數位圖檔。在描述字母的形狀時，智慧型的方式是從繪製方式的角

度，紀錄每一筆每一畫；也可以從形體的角度，用一系列的參考點與連結線，勾勒出字母的外型。這兩種描述方式，都可以部分獨立於字的大小與位置之外。另外一種描述方式，就是把字母的數位形體上每一點的位置全部記錄下來。這種描述方式叫做點陣圖，雖然相當準確，但只是表象的描述，無法旋轉或縮放。

哥德式字體（Blackletter）：哥德式字體又稱黑字體，和哥德式建築一樣，泛指一系列十分多樣的設計型態，主要來自歐洲北方，後來向南散播，到了文藝復興時期，影響力仍維持不墜。哥德式字體與哥德式建築一樣，或沉重或輕盈，通常高聳尖銳，但也有形態比較圓潤的。可與「白字體」比較。哥德式字體的種類包括 bastarda、fraktur、quadrata、rotunda 與 textura，請見第 363 頁。

出血（Bleed）：出血作為動詞，意指印刷內容超過頁面的邊緣；作為名詞時，則是指沒有留邊界的印刷內容。如果圖片在印刷時超過裁切線，在紙張裁切之後就會出血。照片、格線、色塊與背景圖片或花紋常常可以出血，但文字就很少能出血了。

盲印（Blind）：凸版印刷的盲印，意思是不用墨水印刷，在印刷後，紙上只有無色的壓痕。

盲頁碼（Blind Folio）：編頁碼時會算進號碼中，但在實際印刷時沒有印出頁碼的頁面。

整段引文（Block Quotation）：與內文分開、自成一段的引文，通常會縮排，或是使用與內文不同的字體，抑或字型稍小。連貫引文（run-on quotation）則是與內文連成一氣，通常前後會加上引號。

字身（Body）： (1) 鉛字印刷中，一塊鑄著鏡像字母的金屬活字，稱為字身。(2) 在照相或數位印刷中，意指假設將一個字母鑄在立體的長方活字上，而不是只存在於平面的圖片或點陣圖中，而這塊活字在頁面上會占據的方塊即是字身。這個想像中的方塊，在規畫字體大小與間距時會用到。可與「留邊」比較。

字身大小（Body Size）： 從平面設計的角度來看，意指字面的高度，從鉛字印刷的角度而言，則是字身的深度。說精確一點，在鑄造一套字型前，要先訂出鉛塊的統一大小，而字身大小就是鑄字那一面的高度。數位字型的字身大小也是一樣的道理，不過必須用想像的，也就是字形所處的範圍大小，而不是字形本身筆畫的大小。字身大小通常是用點數作為單位，但是歐洲金屬活字的大小單位通常是 Didot 點數，這比英美金屬活字及 PostScript（數位）字型的點數大了約 7%。進一步細節，請參考第 400 至 402 頁。

字碗（Bowl）： 字母中圓弧或橢圓的部分，是構成 C、G、O、b、c、d、e、o、p 等字母形體的基礎。字碗一定會有字腔（counter），不會有字幹。請參見「字眼」。

大寫高度（Cap Height）： 字母從基線到大寫頂端線的距離，大約等於大寫字母的高度。這個高度通常比小寫字母的上升頂端部略矮，但有時候卻是略高。請參見「基線」與「x 高度」。

公文草體（Chancery）： 一個草寫字體類別，通常連字特別多，並且有加長、彎曲的延伸筆畫。許多（但不是所有）公文草體也是華飾字體。

西塞羅（Cicero）：一個字型大小的單位，一西塞羅等於 12 狄多點。在歐陸，西塞羅單位和英美的派卡是類似的地位，但是西塞羅比派卡大一點，等於 4.52 公釐或 0.178 英寸。請見「點」。

灰調（Color）：排版完成後，頁面字色的濃淡以及均勻的相對程度。這個概念並不等於字重，因為字與字詞的間距、行距、以及大寫字母與變音符號使用的頻繁程度，還有墨水與用紙的特質，都會影響到頁面的灰調。

粗細對比（Contrast）：一個字體中，同一個字母或是全部字母筆畫的粗細差異。Bulmer 與 Bodoni 等浪漫主義字體的粗細對比高；非漸調筆畫的字體如 Gill Sans 和 Futura 的粗細對比低，甚至沒有對比。

字腔（Counter）：字母內部的空間，有時字腔是完全封閉，如 d 和 o，有時則有開口，如 c 或 n。

置中橫標（Crosshead）：置中對齊、橫擺在文字方塊上方的標題或副標，可與「靠邊側標」比較。

草書（Cursive）：用來形容筆畫流暢連貫的書寫體，常常當成義大利斜體（italic）的同義詞。

刻造（Cut）：(1) 製作字型或字符。(2) 英文的 cut，也可以指同一個字體的不同版本（如：這兩套 Helvetica 字體的版本〔cut〕不一樣）。

雜錦圖飾（Dingbat）：一種並非字母、數字或標點符號，而是一種小道具般的符號。可能是某種抽象的記號、裝飾性的項目符號、圖形符號（撲克牌的

黑桃或梅花、西洋棋的士兵或主教符號等）或是小圖示（例如一個小小的清真寺、教堂，或電話的圖示）。表情符號也是雜錦字符。可與「花飾」比較。

前置點（Dot leader）：一排均勻分布的句點或間隔號。在目錄中或其他類似情境出現，有時會用來連結靠左對齊的文字和靠右對齊的頁碼（本書中唯一一次出現前置點是在第 400 頁。）

DPI：每平方英寸點數（dots per inch）的縮寫，是數位字體排印與雷射印刷中，輸出解析度的常用單位。

首字下沉（Drop cap）：將段落第一個大寫字母放大，並嵌入段落文字。字母上緣通常會與段落本身的上緣齊平（範例請見第 88 頁）。可與「首字上升」比較。

頁碼下沉（Drop folio）：大部分頁碼都在頁面上方的情況下，有特定頁面的頁碼出現在下方，此時稱為頁碼下沉。常用在章節第一頁。

接續空排（Drop line paragraph）：一種段落排版的方式。段落首行從前一段末行直接下移一個行高，而不回到左邊界。（範例請見第 53 頁）。

首字上升（Elevated cap）：放大段落的第一個大寫字母，且字母上緣比段落本身高，而不是向下嵌在段落文字中。

Em：一個 em 等於特定字型中一個字母的寬度，或其正方形面積單位。因此，12 點字型中，一個 em 就是 12 點的寬度（或是 12 點的正方形面積），如果

字型是 11 點，一個 em 就是 11 點的寬度（或是 11 點的正方形面積）。Em 又暱稱為羊肉（mutton）。

En：如果是線性單位，指的是半 em 寬；如果是面積單位，指的是 1 em 高、半 em 寬的長方形面積。為了避免將 em 和 en 混淆，有的字體排印師喜歡取這兩個詞彙的第一個字母，將 em 稱為羊肉，en 稱為核桃（nut）。

延伸部（Extender）：字母的上端部（ascender）與下端部（descender）的合稱，亦即小寫字母中比基線更低的部分（如 p 與 q），或是比中線高的部分（如 b、d、f）。

字眼（eye）：小寫字母中，與字碗同義的部位。字眼大代表 x 高度大，字眼開代表字腔開口大。

FL：靠左對齊（flush left）的縮寫，意指排版時文字靠左邊線對齊，同時也隱含了右邊線不對齊的意思。如果要更精確一點，也會用 FL/RR，代表靠左對齊、靠右不對齊（flush left, ragged right）。

FL & R：左右對齊（flush left & right）的縮寫。

花飾（Fleuron）：花草系的雜錦圖飾，也就是裝飾性質的花草圖形符號。有些花形字的設計是為了重複組合排印，在排版上會產生類似壁紙花紋的效果。

凸排（Flush and hung）：第一行靠左邊線、隨後每行都縮排的一種排版方式，例如本詞彙表就是用凸排排式。

頁碼（Folio）：在書目學中，Folio 這個英文字指的是一個頁面或一種紙張大小，但在字體排印學中單純只是指頁碼，而不是頁面本身。

字型（Font）：指完整的一套字符，可以用來表示這套字符的設計，也可以表示整套字符的實質形體。在鉛字印刷中，一套字型指的是一套「能夠完整滿足特定文本或語言需求」以及「特定大小」的活字，而且活字的數量足夠完成印刷工作。在數位印刷中，字型可能是指一套完整的字符，也可能是指字符編碼後產出的數位檔案（傳統英式英文中，這個單字的拼法是 fount，但意義與念法都跟 font 一樣。）

翻口白邊（Fore-edge）：書本頁面中朝外的邊，也就是書脊對面的邊。

FR：靠右對齊（flush right）的縮寫，意思是排版時文字靠右邊線對齊，也隱含左邊線不對齊的意思。

尖角體（Fraktur）：一種哥德式字體。請見第 363 頁。

字符（Glyph）：一個字母的具現形體。請見「活字」。

間溝（gutter）：指兩欄文字間的空白，或指對頁中間裝訂處留的空白。

不齊線數字（Hanging figures）：高度不一的內文數字字體。

髮際空格（Hair space）：通常是 M/24，大約等於一張紙的厚度。

硬空格（Hard space）：在自動換行的情況下，不會造成換行的空格，也稱為不換行空格。

字形微調（Hint）：數位字型中，每一個字形通常是用數學定義其外框模本，因此可以自由縮放、旋轉、移動。頁面排版時，就會賦予這些字形特定的位置與大小，接下來就要進行柵格化（rasterization）：按照輸出的解析度，把原本數學定義的外框模本，轉換成一點一點組成的字形。如果輸出字型很小、或是解析度很低，那麼柵格化時的格點就會很粗，這樣一點一點排出來的文字，可能會與數學定義的模本差很多。字形微調便意指在柵格化過程中，為了讓輸出的文字盡量接近範本而訂出的折衷規則。字型大、解析度高的時候，字體微調可說是毫無用武之地；字型小、解析度低時，文字必然會有失真現象，此時字形微調就變得極為重要。有的字型本身的定義中就有字形微調的規則，稱作自帶微調字型（hinted font）。請見「點陣圖」。

人文主義（Humanist）：人文主義字體是由義大利文藝復興時期的人文主義者所提倡，至今仍歷久不衰。人文主義字體主要有兩種：羅馬正體與義大利斜體，兩種分別脫胎自羅馬大寫字體及卡洛林小寫字體。從人文主義字體的筆畫，可以明顯看出抄寫員右手持粗筆尖鋼筆，在紙上寫字的痕跡，有著漸調筆畫及人文主義字軸。

人文主義字軸（Humanist axis）：一種傾斜的字形或筆畫軸心，反映了人寫字時手中握的筆自然的傾斜角度。

內框空心（Inline）： 將筆畫內部挖空、僅留筆畫框線的字符，稱爲內框空心字體。用內框空心字體排印的頁面色調會變淺，卻可以保留原本字體的形狀與比例。Castellar、Smaragd 與 Romulus Open Kapitalen（請見第 397 至 399 頁）都是空心字體。請勿與「外框空心」字體混淆。

IPA： 國際語音學學會的縮寫。該學會訂定的國際音標，亦稱爲 IPA 音標。學會於 1886 年創立，訂定的國際音標廣爲使用，包括各種字母、變音符號與聲調符號，但如同任何科學系統一樣，都經歷了諸多修改與演變。請見第 423 頁。

ISO： 國際標準組織的縮寫。該組織的總部位於日內瓦，爲制定產業與科學標準的國際合作組織，會員包括超過一百個國家的全國標準機構。

亞尼斯・哈拉蘭布斯（Yannis Haralambous）的《字體與編碼》（*Fonts and Encodings*，2007 年）針對 ISO 各版字型標準的缺陷提供了相當精彩的描述。

義大利斜體（Italic）： 比羅馬正體書體更接近草書、卻又不到手寫草書的程度。義大利斜體是十五世紀初在義大利從卡洛林時代的手寫書體演變而來。大部分的義大利斜體中，字母的過渡襯線（transitive serif）會營造出字母串連起來的感覺。

左右對齊（Justify）： 調整每一行文字的長度，使之與行寬同長。用拉丁字母寫成的文字通常會排成左右對齊，或是 FL/RR（左對齊右不對齊）。

字母間距微調（Kern）：(1) 英文的 kern 作名詞使用時，指的是字母的一部分伸入另一個字母的空間。在許多字體的羅馬正體中，f 的右方有一個 kern，j 則是左方有一個 kern，而義大利斜體的 f 則左右都有 kern。(2) 英文的 kern 作動詞使用時，即是將兩個字符——如 To 或 f)——之間的距離稍作調整，

調整後，字符的距離可能更近也可能更遠。(3) 當 kern 用來形容字符時，意指該字符有 kern，也指一對對有字母間距微調設定的字符組合，稱爲字母間距微調配對（kerning pair）。

淚珠狀筆畫尾端（Lachrymal Terminal）： Teardrop terminal 的另外一種說法。

鉛條（Lead）：(1) 在鉛字排版中，插在行與行之間以控制行距的鉛條，或是數位排版中具備同樣功能的指令物件。(2) 英文的 lead 也可當動詞使用，指的是插入此種鉛條或數位排版中增減行距的指令物件（請見第 118 頁的圖片）。

行距（Leading）： 在數位字體排印中，行距通常指的是一段文字中，兩行基線之間的垂直距離，如果是 10 點字加上 2 點間隔，我們就說這種排版是 10/12。現代說法通常說這樣的行距是 12 點，而不是 2 點。

連字（Ligature）： 意指兩個或多個字母連在一起，成爲單一的字元。例如 ffi 這個三字母的組合，在大部分拉丁內文字型中，都會做成一個連字。

齊線數字（Lining figure）： 全部同樣高度的數字。齊線數字通常與標題數字（titling figure）通用，但有些齊線數字體比大寫字體稍小、稍細。

文字符號（Logogram）： 特定字詞在字體排印中呈現的特殊樣式，例如 e.e. cummings、ПараГраФ、TrueType、WordPerfect 等名稱，都呈現了與標準大小寫不同的排式。

M/3：⅓ em，因此在 12 點字型中就是 4 點、24 點字型中則是 8 點。

行寬（Measure）：一行文字的標準寬度，可以是一欄或一整個文字方塊的寬度，通常以派卡作為單位。

中空格（Mid space）：一個 M/4（¼ em）大小的空格。

漸調性（Modulation）：在字體排印中，漸調性指的是筆畫粗細的變化，這種變化通常是循環性且具有規律。在非漸調的字體如 Frutiger 中，每一個筆畫基本上都是同樣粗細，但是 Bembo 或 Centaur 等字體的字母是根據平筆尖筆寫出來的筆畫而設計的。這種筆尖寫出來的橫畫較細、直畫較粗，如果用這種筆寫字，自然就會寫出漸調筆畫的字形。

單音調符號（Monotonic）：古希臘文的音調符號。現代希臘文中僅剩一個尖音符（oxia），現在直接將這個符號稱為調號（tonos）。事實上，書寫希臘文時，一直以來都常常只用尖音符，這種方式排版也時有所見，但直到 1982 年才成為官方標準。如果一個希臘文字型的音調符號已經經過簡化，只保留了尖音符，便稱為單音調符號字體。這種字體的音調符號常常只剩短短一豎，就像直引號一樣。可與多音調符號（polytonic）比較。

羊肉（Mutton）：1 em，暱稱為羊肉方塊（mutton quad）。

負數行距（Negative leading）：指行距小於字高。例如 16/14 即是負數行距的排版。

新人文主義（Neohumanist）：重新復興、強調人文主義原則的新近字體，稱爲新人文主義字體。

核桃（Nut）：1en 的暱稱。

舊體數字（Old-style figures, OSF）：「內文數字」常見的同義字。

直立式（Orthotic）：希臘文手寫與印刷字體的一個類別，興盛於 1200 至 1520 年的西歐，在二十世紀初期又經歷了一次復興。直立式的希臘文並非草書，通常是雙寫字體，地位類似於拉丁字母的羅馬字體。直立式字體的大小寫通常擁有相當挺直的結構，若是具有襯線，通常都是短小、陡峭的單邊側線。直立式字體的深層結構中，通常可以明顯看出圓形、直線與三角形等幾何圖案。Gill Sans Greek 與 New Hellenic（第 381 頁）都是直立式字體的例子。

外框空心（Outline）：沿著字符外圍描出外框所得之中空、略顯肥胖的字母形體。使用數位工具便能輕易製作出外框空心字體，但缺乏內框空心（inline）字體的精實與刻畫感。鉛字外框字體相當少見，大都乏善可陳（R. 杭特·密德頓〔R. Hunter Middleton〕設計的 Condensed Gothic Outline 即爲一例）。

π 字符（Pi font）：以各種數學與其他符號爲主的字形符號，設計用來與其他內文字型一併使用。

派卡（Pica）：一個字體排印的量測標示單位，一派卡等於 12 點。常用的派卡單位有兩種定義：(1) 在傳統印刷工匠的定義中，一派卡等於 4.22 公釐

或 0.166 英寸，接近（但不等於） ⅙ 英寸。這是英美習慣的行寬與文字方塊高度單位。(2) PostScript 軟體中，一派卡等於 ⅙ 英寸，即 0.166666… 英寸。這兩種定義的派卡之間，大約有 0.03% 的差異（注意：歐陸系統中，地位等同於派卡的單位是西塞羅，一西塞羅大約比一派卡大 7%。）

拼湊分數符號（Piece fraction）：沒有現成字符的分數，如 $^5/_{64}$ 或 $^{17}/_{128}$，必須運用其他字符拼湊組合的分數符號。

點（Point）：(1) 傳統英美單位中，一點是 $^1/_{12}$ 派卡，即 0.3515 公釐、0.01383 英寸。取整數的話，一英寸大約是 72 點，一公分大約是 28.5 點。(2) 歐陸系統使用的單位，爲形體稍大的一點，稱爲狄多點。一狄多點是 $^1/_{12}$ 西塞羅，等於 0.38 公釐、0.01483 英寸。取整數的話，一公分有大約 26.5 狄多點，一英寸大約是 67.5 狄多點。(3) 幾乎所有的數位排版軟體就如同其採用的 PostScript 與 TrueType 語言，都將一點設定爲剛好 $^1/_{72}$ 英寸、一派卡剛好 ⅙ 英寸。

多音調符號（Polytonic）：十五世紀以來，古希臘文排版都會使用到一系列音調符號與其他變音符號，而這些符號是承襲自亞歷山大城的抄寫員。這些變音符號現在稱爲 oxia（尖音符）、varia（重音符）、perispomeni、psili、dasia、dialytika（分音符）、ypogegrammeni（iota，下標）及 koronis 等，還可以組合使用（細節請見第 416 至 419 頁與第 429 頁）。現代希臘文僅存尖音符及偶爾使用的分音符，因此包含了所有音調符號的希臘字體稱爲多音調符號字體，僅有一個音調符號的現代希臘文字體則稱爲單音調符號字體。

方塊（Quad）：(1) 1 em 大小的空間，也稱作羊肉方塊。(2) 英文 quad 也可以作動詞使用，意指用 em 大小填滿的意思，例句：這行用方塊空格填滿（This line is quadded out）。

古早字符（Quaint）：充滿古早風格的活字或字符，用來營造古老年代的字體排印質感，例如 *ct*、*sp*、*st* 連字，以及長 s（f、ʃ）及其連字，都是古早字符。

同高數字（Ranging figures）：「齊線數字」的同義字。

柵格（Raster）：數位網格，請參見「字形微調」。

理性主義字軸（Rationalist axis）：垂直的字體軸心，在新古典與浪漫主義字體中很常見。請見第 17 頁。可與「人文主義字軸」比較。

鏡射（Reflexive）：一個襯線（serif）的種類。鏡射襯線是指在筆畫寫完時，往回勾的襯線，常見於羅馬正體中。如果用手寫鏡射襯線，在襯線尾端就要突然停筆，然後往反方向小小地勾回去。鏡射襯線通常也是雙邊襯線。請參見「過渡」。

解析度（Resolution）：在數位字體排印中，解析度意指排版完成的檔案中，一個點的粗細大小，通常以每平方英寸點數（dpi）作爲單位。例如，雷射印表機的解析度通常是 300 到 1200 dpi，製版機與排版機的解析度通常遠超過 1200 dpi。一般電視螢幕的解析度大約只有 50 dpi，電腦螢幕的解析度也頗低，在 72 到 140 dpi 之間。不過，排版出來的頁面質感是粗糙或細緻，除了解析度以外，還有許多影響因素，包括字元本身的設計、字元數位化的

品質、爲彌補較粗糙的柵格化過程而採用的字形微調技術，還有呈現文字的表面本身的性質。

圓書體（Rotunda）：一種哥德式字體系列，請見第 363 頁。

R R：右邊不對齊（ragged right）的縮寫，亦即沒有左右對齊。

無襯線（Sanserif）：沒有襯線的字體，較古老的英文拼法包括 sans serif 與 sans suryphs。

m
m
T L
i *i*

襯線（Serif）：附著在字母主要筆畫的頭或尾的小筆畫。在羅馬正體中，襯線通常是鏡射式的，可能是單邊或雙邊（單邊的襯線只在筆畫一邊向外發展，例如 T 字母的橫畫兩邊，還有 L 字母右下末端的襯線，如果襯線朝兩邊發展出去，如 T 字母底端、L 字母頂端的襯線，就稱爲雙邊襯線）。字母的頭尾中，彷彿與前後字母相連的平滑襯線，稱爲過渡襯線，在義大利斜體比較常見。

形容襯線的方式有很多種，尤其是羅馬正體的襯線，可能是單邊或雙邊、長或短、粗或細、尖或頓、陡峭或貼生、垂直或水平或傾斜、收束、三角形等等。在稜紋體與某些尖角體字型中，襯線通常是菱形，在某些建築書寫體如 Eaglefeather 與 Tekton 中，襯線幾乎是圓形的。

留邊（Sidebearing）：字符左右的空白。這是文字易讀性與灰調均勻的關鍵。有無留邊也是字寬與符寬的差別所在。如果留邊是負的，便代表了該字符有 kern 的設定。

靠邊側標（Sidehead）： 靠左對齊或略爲縮排的標題或副標（偶爾也會靠右對齊）。可與「置中橫標」比較。

n

板狀襯線（Slab serif）： 一種陡峭或貼生的襯線，與主筆畫同粗。板狀襯線是 egyptian 與 clarendon 字體系列的特色，這兩個系列都是自十九世紀初期以來大量生產的實用主義字體。Memphis、Rock-well、Serifa 與 Caecilia 都是這兩個系列之一的字體。

斜度（Slope）： 字母的字幹與延伸部傾斜的角度。大部分（但不是全部！）義大利斜體字都會向右傾斜，斜度在 2 至 20 度之間。注意不要與「筆畫軸心」混淆。

密排（Set solid）： 行距等於字高，沒有額外間距。例如 11/11 或 12/12，就是密排排式。

dd
gg

活字（Sort）： 鉛字字型中，一個鑄有字元符號的金屬塊，即是一個字元以特定字體、特定大小所呈現的實際形體。在數位字型中，字母在印刷出來之前，都沒有實際形體的存在，因此活字這個詞幾乎已經完全被字符取代。字符是某個字元的抽象概念的具象化形式，而非物質化的實體。因此，同一字體（或字型）的 z 字元，也可以有不同描繪的字符形式。

字幹（Stem）： 字母中垂直的豎畫。C 與 e 沒有字幹，E 是字幹加上橫畫，而 l 只有字幹加襯線。N 的字幹短，而 h 的字幹長。

華飾（Swash）： 富奢華感的字形體式。有些華飾字體會多出額外的流暢筆畫，而有些只是把筆畫延伸，占據了很多空間。華飾字體屬於草書，所以通常都是義大利斜體。真正的義大利斜體大寫字母（不同於傾斜的羅馬正體大寫字母）通常也都是華飾類型的字形體式。許多人文主義（以及某些巴洛克與新古典主義）的義大利斜體中，小寫字型也都有華飾字符。

淚珠狀筆畫尾端（Teardrop terminal）： a、c、f、g、j、r、y 等字母筆畫的尾端擴散開來，像是淚珠一般的形狀。這是文藝復興晚期、巴洛克與新古典時期字體常見的特色。許多根據巴洛克與新古典風格而設計的近代字體，也都有淚珠狀筆畫尾端，例如 Jannon 的 Garamond、Van Dijck、Kis、Caslon、fournier、Baskerville、Bell、Walbaum、Zapf International 及 Galliard 等。英文又稱為 lachrymal terminal。請參見「球狀筆畫尾端」與「喙狀筆畫尾端」。

內文方塊（Text block）： 頁面上通常由內文字填滿的部分。

內文數字（Text figures）： 為了配合小寫字母的大小形體與灰調的一致性而設計出來的數字。大部分的內文數字都有上升部與下伸部的延伸筆畫，也稱作舊體數字。可與「齊線數字」、「同高數字」與「標題數字」比較。

稜紋體（Textura）： 一個哥德式字體的種類。請見第 363 頁。

粗空格（Thick space）： 一個粗空格通常大小是 M/3，即 ⅓em 的空格。

細空格（Thin space）： 在鉛字印刷領域中，一個細空格的大小通常是 M/5，即為 ⅕em 的空格。在電腦排版中，有時會定義成 M/6 或 M/8。可與「髮隙空格」、「中空格」與「粗空格」比較。

$$\frac{M}{3} \quad \frac{M}{4} \quad \frac{M}{5}$$

Three-to-em： ⅓em，也可寫作 M/3。請參見「粗空格」。

標題數字（Titling figures）： 為了配合大寫字母的大小與灰度的一致性而設計出來的數字。可與「內文數字」比較。

過渡（Transitive）： 一種與主筆畫相接處極為流暢、不需要停筆回勾的襯線。常見於義大利斜體字母中。過渡襯線通常是單邊襯線，只出現在字幹的單側。請參見「鏡射」。

字型大小（Type Size）： 「字身大小」的同義字。

U&lc： 大小寫（upper and lower case）的縮寫。這是拉丁、希臘與西里爾字母慣用的拼字排式，而這三套字母系統都是雙寫（bicameral）字母。

m

單寫（Unicameral）： 只有一套字母的書寫系統，例如阿拉伯文、希伯來文、泰文與藏文字母。許多羅馬標題體也只有大寫這一套字母。可與「雙寫」比較。

統一碼（Unicode）： 1988 年開始實行的一套標準，目的是完全統一全世界所有文字的字元編碼方式。請參見第 236 頁。

大飾首字（Versal）： 將段落中第一個大寫字母放大，排版時可以是上升或下沉。又稱為 lettrine。

字重（Weight）： 字型的暗黑度與重量感，為筆畫粗細的同義字。請參見「灰調」。

白字體（Whiteletter）： 十五、十六世紀的義大利抄寫員與字體排印師所偏好的輕盈羅馬字體，與教會及法律文件使用的較粗重的哥德式字體有所區別。在字體排印中，白字體就好比建築界的羅馬式風格，而哥德式字體當然就是哥德式風格。

ao

空行（White space）： 空的一行，等於標準行距的空白。

字詞間距（Word space）： 兩個字詞的間距。如果排版時採取左齊右不齊，字詞間距便可以固定，但如果採取左右對齊，字詞間距通常就會產生彈性的變化。

X 高度（x-height）： 字母從基線到中線的距離，也就是沒有延伸部的小寫字母（a、c、e、m、n、o、r、s、u、v、w、x、z）的大約高度，也代表了有延伸部的小寫字母（b、d、h、k、p、q、y）的字軀高度。X 高度與大寫高度的關係，是任何雙寫拉丁字體都具備的重要特質，而 x 高度與延伸部高度的關係，也是任何拉丁與希臘小寫字母都具備的重要特質。請參見「基線」與「字眼」。

第四版後記

在我看來，字體排印跟語言一樣，意義並不在於自己本身完成了什麼，而是做好字體排印、讓某件大事能夠完成。希望這本書不會讓讀者誤以為字體排印或設計只是純粹追求自身的境界。

本書序言中已經提到了幾位老朋友及字體排印領域中的導師，但還有許多人需要感謝，包括 Christian Axel-Nilsson、Charles Bigelow、Frank Blokland、Fred Brady、Michael Caine、Matthew Carter、Sebastiano Cossia Castiglioni、Bur Davis、Luc Devroye、James Đỗ Bá Phước、Bram de Does、John Downer、Peter Enneson、Mário Feliciano、Christer Hellmark、Richard Hendel、Richard Hopkins、John Hudson、Peter Karow、John Lane、Ken Lunde、Linnea Lundquist、Rod McDonald、George Matthiopoulos、William Ross Mills、Thomas Milo、Gerrit Noordzij、Peter Matthias Noordzij、José Ramon Penela、Thomas Phinney、Robert Slimbach、Mirjam Somers、Jack Stauffacher、Sumner Stone、Carol Twombly、Gerard Unger、Ken Whistler，還有幾位已故的如 Dan Carr、Paul Hayden Duensing、Richard Eckersley、Sjaak Hubregtse、Michael Macrakis、Will Powers 與 Jim Rimmer，都以各種方式讓這本書變得更好，讓我這個作者多收穫了一點知識。

本書的翻譯版本——尤其是波蘭文、俄文與希臘文版本——也讓我與愈來愈多這些國家的字體排印

師產生交流，他們的訓練與經驗都與我截然不同。他們細讀熟慮後所提出的意見，讓我有許多收穫。這些年下來也有許多譯者與出版社人員，為我找出未注意到的錯誤與缺失。這方面我要特別感謝 Robert Oleś、André Stolarski、Adam Twardoch、Vladimir Yefimov 與 Maxim Zhukov，最要感謝的則是 Jan Zwicky，他不但眼力敏銳，提出的問題更是針針見血。

本書大部分的插圖，都是 Glenn Woodsworth 為第一版手工繪製而成，後來亦親自以數位形式重新創作。

二十年來，有許多讀者詢問我關於本書開頭引述的木村久甫的文字。這段引文是來自《新編武術叢書》（1968 年出版）的第 345 至 346 頁。雖然字體排印並不是一種武術，但木村久甫的這段對話，運用在字體排印的工作中，也毫無扞格感。我所知道這部作品的英文譯本，只有在最近 Christopher Hellman 的《武士之心》（*The Samurai Mind*，2010 年東京出版）中收錄，希望未來還有更多譯者願意解讀這份意義悠遠的文本。

另外也為好奇的人解惑：本書的第一版是採用 Ventura Publisher 軟體排版；第二版是用 Quark；第三、四版則是使用 InDesign 當時的最新版本。每一種新軟體的技術功能都大幅提升，但每一次排版時也都必須逆勢操作，做出設計者沒料到的事，有時更得迫使軟體做出設計者想禁止的事。

在這本書的創作過程中，需要仔細試驗許多字型，大部分是數位字型，有些則是鉛字或照相薄膜，橫跨了幾乎所有英文版附錄 E 中收錄的鑄字行的作

品，有些則是來自已經永久停業的鑄字行。【編注：繁體中文版未收錄英文版附錄 D 與 E。請見版權頁說明。】

試過了這麼多，不管形式是活字、字模、薄膜或是數位資料，我仍然沒有看過完美的字型。我試過的字型中，不少是富含美感與力量的設計，許多更是軟硬體工程的成就，但是我碰過的每一個字型都有修改的餘地。其中一個原因是，設計的工作永遠不會止息，而設計師不可能參透所有文本與語言的內部邏輯，也不可能預料到字體的所有用途。另一個原因是，排版本身就是一個協作過程，就像演員要看著劇本演戲、音樂家要看著樂譜演奏一樣。修飾字體就像修改樂譜，微調字型就像是爲樂器調音，都是要到工作做完，才會停歇。

現在有些人夢想的完美世界中，印刷的內文、印刷用的字體、把內文印成字體的規則，都有所謂的智慧財產權保護，有如用機器播放磁帶一樣，完全不需要人爲介入，金錢就會滾滾而來。這就如同有些人以爲在地獄中擺幾張椅子、放台冷氣，就跟天堂沒什麼差別了。事實上，字體排印是凡塵的工作，並不像坐在沙發上打開電視，反而像是在地景變換多端、難以望見邊際的一片大地上，倒立前行。